管理學
整合觀光休閒餐旅思維與服務應用

牛涵錚、姜永淞　編著

全華圖書股份有限公司

Preface

　　2020年初爆發新冠肺炎疫情全球大流行以來，各國嚴格限制群聚社交活動，甚至接連啓動鎖國封城之舉，連帶重創了全球經濟體系各產業的營運，而觀光、休閒與餐旅產業受到的影響甚鉅，其經營環境之艱困，已造成國內外多家知名飯店、餐廳、旅行社、航空業者的倒閉，也對觀光、休閒與餐旅產業的從業人員或學術研究，帶來許多不同以往之經營管理上的震撼與啓示。

　　本書基於管理實務應與理論相互對照之目的，於此（三）版加入許多2020年以來因疫情影響而衍生的產業經營啓示或創新的管理實務，代表性個案涵蓋：

1. 雲朗、老爺、凱撒飯店結盟抗疫之策略思考（第四章章首個案）

2. 影子商店大崛起（第六章章首個案）

3. 新冠肺炎疫情下雄獅旅行社的團隊轉型（第八章章尾個案）

4. 鼎泰豐楊紀華的肺炎疫情逆境經營（第九章章首個案）

5. 面對新冠病毒 萬豪酒店集團 CEO 內部溝通（第十章章首個案）

6. 瓦城餐廳「先出手再修正」的創新進化（第十一章章首個案）

7. 面對疫情海嘯 晶華酒店展現觀光業培訓轉型的學習力（第十二章章內個案）

8. 台南大億麗緻酒店歇業的啓示（第十四章章首個案）

9. 王品高端餐飲上架 Uber Eats 外送平台的創新啓示（第十四章章內個案）

10.　疫情推動欣葉餐廳轉型的「快速創新」與創業精神（第十四章章尾個案）

　　此外，部分前版個案所探討的產業領導廠商或成功案例的管理者，面對新冠病毒肺炎疫情的重創影響，也展現了絕佳的扭轉形勢之創新策略做法，此（三）版亦在原

該個案內延續探討最新的經營近況，例如：

1. 麗寶樂園（第一章章尾個案）

2. 興隆毛巾觀光工廠（第五章章尾個案）

3. RAW 餐廳（第八章章首個案）

4. 馬來西亞亞洲航空執行長費南德斯的領導（第九章章內個案）

5. 赤鬼炙燒牛排的高翻桌率（第十章章內個案）、

　　至於本書編排特色，鑒於觀光、休閒與餐旅產業是非常生活導向的產業，管理學則是觀光、休閒與餐旅學院學生進入大學後的入門課程，且在大一新鮮人實務工作經驗非常有限下，對於組織中各種管理決策的相關理論，常有難以領會的進入障礙。因此，本書設計以「鮮活生動」與「情境漫畫」二大主軸，強調管理理論的輕鬆學習與閱讀，並透過個案與情境式的學習，揣摩管理實務的決策分析過程，期能有效縮短大一新鮮人在管理理論學習的缺口。

　　最後，統整本書特色說明如下：

1. 最大的特色即為色彩鮮活的漫畫式實例呈現、精心設計的情境式個案探討、快樂龍的適時精闢解說，讓學習生動有趣，管理學教學互動不再生硬。

2. 理論精鍊的名人名言，讓初學者從簡短字句中先對管理有粗略概念。

3. 每一章均以章節架構來展開，讓學習者見樹亦見林，從宏觀角度了解學習內容。

4. 章節內文力求文字簡潔與實例說明，讓初學者快速抓到重點、容易理解。

5. 豐富的個案並包含管理相關影片，不但吸引、提升學習動機，並搭配【管理隨口問】選擇題，引導並檢視初學者對於個案的理解。

6. 本章摘要的安排，讓學習者在閱讀章節內文後，能輔助進行重點內容之複習。

7. 設計章後習題，透過選擇題、名詞解釋、問答題的分層演練，加深學習效果。

　　此書撰寫之出發點在提供觀光、休閒與餐旅學院一本生動有趣的管理學入門書，而這本書從概念、出版到逐次改版，總是一連串不斷的創意發想與自我檢視更新的過程。此書之完成要感謝全華編輯同仁與業務同仁的全力支持與建議，一路以來承受許多的鼓舞與成長的鞭策，一併致謝！

<div align="right">牛涵錚、姜永淞　謹致</div>

Contents

本書架構指引

學習目標

條列各章的重點，幫助讀者對本章有概略的了解。

本章架構

引導學生了解該章整體面向，有了先備概念，提高學習成效。

名人名言

引用該領域名人或學者的名言，帶出該章探討的觀念。

開章見理

為每章章首個案，結合時下超Hito餐旅休閒業如王品、興隆毛巾、鼎泰豐等，帶出重要觀念，附練習題置於書末，沿虛線撕下，可供教師批閱。

管理充電站

以生動案例或影片，如偶像劇、餐飲名人工作態度，啓發學習興趣，附練習題置於書末，沿虛線撕下，可供教師批閱。

版面活潑

小導師「快樂龍」貫穿全書，以情境圖取代大量文字，輕鬆了解管理學理論。

重點摘要

整理各章的重點，使讀者容易複習。

課後評量

讀者可自我檢測，並可自行撕取，提供老師批閱之用。

Chapter 1

管理概論

學習重點

1. 明白管理的意義及管理對組織的重要性。
2. 明白不同階層管理者在執行管理活動時，所需的主要技能與扮演的角色。
3. 了解管理功能與管理績效。
4. 學習如何衡量管理的成效，並區別效率與效能的意義。

名人名言

有效能的管理者會問：「希望我達成的結果是什麼？」；而不會問「哪些工作要做？」
——Perter F. Drucker（彼得‧杜拉克）

好的管理關鍵不在排定行事曆的先後次序，而在排定優先順序。 ——Stephen Covey（史蒂芬‧柯維）

本章架構

```
                                                    達成組織目標
特定目的（目標） ◄─────────────────────────────────────┐
                                                        │
                    ┌─ 部門 ┈┈┈┈┈┈┈┈┈┈┈┈┈┐              │
組織    組織          │                    ┊              │
（企業）  結構 ───────┤                    ┊              │
                    └─ 層級               ┊              │
          ┊           ┈┈┈┈┈┈┈┈┈┈┈┈┈┈┈┈┐  ┊              │
          ┊                            ┊  ▼              │
                     管理者技能          管理功能          │
          人員 ──── 管理者 ──────────►                    │
                      │        扮演管理者角色              │
                      │                 │                │
                      ▼                 ▼                │
                    員工              管理績效             │
                  （非管理職）──────────────────► 企業績效 ─┘
```

吳寶春麥方店：用麵包閱讀世界的經營哲學

「經典之上構建創意，創意激盪風味想像，以麵包閱讀世界，也構建未來。」

~ 吳寶春麥方店官網，臺北遠百信義 A13「尖叫的麵包店」簡介文。

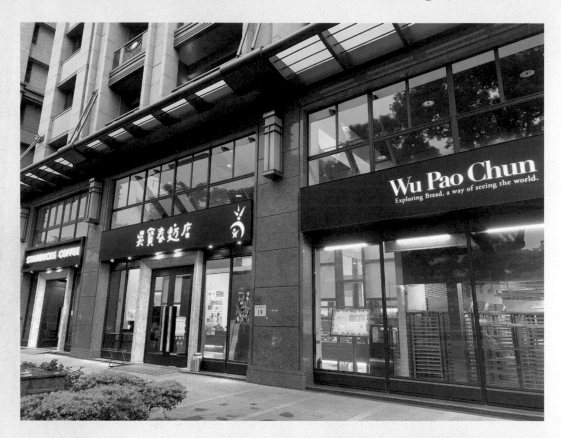

　　吳寶春，2008、2010 年分別參加法國世界盃麵包大賽，憑藉著對於天然有機食材的選用與烘培的創意，開發招牌的酒釀桂圓麵包、荔枝玫瑰麵包等，最後獲得個人賽金牌，其奮鬥歷程甚至出版成書、拍成電影，成為家喻戶曉的臺灣麵包師傅。2010 年，從高雄發跡所創立的麵包店「吳寶春麥方店」(註)，頂著世界麵包冠軍的光環，初期開幕造成了一波排隊的風潮，之後又在臺北、臺中甚至中國上海成功開設分店，創造了麵包店經營的標竿模式。

　　從吳寶春個人的職涯成長來看，技術能力奠定了最紮實的成功基礎，等到技術能力達到一定程度的純熟以後，創新與創意的思考能力則有助於往上提升，讓自己在更大的舞台一展長才。

儘管創業多年，吳寶春師傅仍然持續在研發新品。例如吳寶春曾經上過一位日本麵包師傅的課程，感覺吃到的口感非常接近他想要的口感，花了一年時間改良開發，在 2019 年公開全新夢幻麵團與技術，在沒有化學添加之下，延長老化時間，讓麵包於常溫放置 3 天還能一樣美味。以往麵包口感若偏 Q，製程中多數加入湯種，但夢幻麵團中除了加入湯種，也加入魯邦種，且一般麵包含水量僅 70%，夢幻麵團則是提高到 90%，湯種比例也提升到整體麵團的 30%。而前面提到的招牌「荔枝玫瑰麵包」也是吳寶春師傅品嘗法國荔枝馬卡龍甜點得到的啓發，鑽研一年、試驗無數次的創作。所以，不斷的技術研發加創新，實是在業界屹立不搖的鐵律之一。

　　但作爲一位企業經營者，只有技術與創新概念，可能還不夠，與下屬的相處互動可能更是重要的成功關鍵。吳寶春自創業以來，從一個只需面對烤箱和麵糰的烘焙師傅，變成擁有多家門市、超過 200 位員工的管理者，他深刻體會到，透過對員工眞誠「讚美與反省」，有助於留任好的人才，且員工透過這樣的分享，建立正面思考的習慣，也有助於建立公司的向心力。

　　當然，光靠讚美與反省，不足以吸引人員留任，並發酵成爲人才。吳寶春對於特別賣力的員工會在公開場合發給名片大小的「荔枝卡」，正面圖案是他參加 2010 年世界麵包大師賽的冠軍作品「荔枝玫瑰麵包」，背後則寫著「相信自己，永不放棄」八個字。這張卡片，是他培養人才的另一神奇酵母。

　　年底尾牙，則頒發大張荔枝卡，給熱情追求自我目標的同仁。例如 2017 年臺北店店經理全力準備在法國舉辦的世界麵包大師賽，就獲頒大荔枝卡，贏得一筆出國旅費；高雄店一位主廚，曾因新婚期間忙著幫公司開店，沒辦法去度蜜月，他尾牙獲贈的大荔枝卡，神秘禮物就是兩張日本機票和星級酒店住宿券，而另一年尾牙獲頒大荔枝卡的員工，獎勵內容甚至是一趟北歐極光之旅。吳寶春說，荔枝卡和個人工作績效無關，目的除了是給予員工讚美、肯定，更鼓勵他們勇於實現夢想，即使只是在麵包店工作，也能擁有看到未來的可能性。出身麵包師傅的吳寶春，因爲自身的經驗，所以能完全同理年輕學徒的心情，也努力創造讓員工有未來感的工作環境。

除了對員工相信、支持，吳寶春也嚴格要求品質。吳寶春要求店內所有賣給客人的麵包，都要做到 120 分標準才能上架，達不到標準的只能打掉重做。此外，他比照米其林星級餐廳標準，要求師傅每天下班前，至少要花上 2 小時打掃廚房，人員離開時廚房不能容許有任何一點麵粉屑，吳寶春堅持，這是磨練所有師傅心性的必要日課，沒有妥協的餘地。

　　吳寶春認為年輕人當然是可以被嚴格要求的，時下年輕人並非草莓族，只要願意相信他、給予他實現創意的可能，挫折時不忘扶他一把，年輕人其實很願意接受磨練，這也是他和這群平均年齡不到 30 歲的夥伴長期相處，對時下年輕人心態的重新理解。

　　所以，吳寶春培養自己的關鍵技術與創新概念，開發讓顧客滿意的麵包，對內部員工，則善用人際關係技能，創造員工滿意的工作環境，帶領年輕員工共同撐起吳寶春的麵包王國。

註：吳寶春麥方 (ㄆㄤ ˋ) 店，在其官網上的「品牌識別」說明：以「麥方 (合體字)」字連接本土文化與國際語言，臺語ㄆㄤ ˋ，與法語的 pain、西班牙語的 pan、葡萄牙語的 pao、義大利語的 pane、日語的パン發音相同，都是麵包的意思。

資料來源：
1. 吳寶春，維基百科。https://zh.wikipedia.org/wiki/%E5%90%B3%E5%AF%B6%E6%98%A5。
2. 吳寶春麥方店官網，https://www.wupaochun.com/。
3.「常溫三天美味不變！吳寶春「夢幻麵團」7 款麵包登場」，聯合報，記者張芳瑜，
　 2019 年 11 月 13 日。
4.「不用威權式管理！吳寶春用「荔枝卡」送敢夢的人看極光」，商業週刊，1609 期，尤子彥，2018
　 年 9 月 13 日。
5. 本書編者重新整理編寫。

問題討論見書末附頁　1

第1節　管理的意義

　　上班族陳先生嚮往開麵包店的自由自在，於是著手規劃將自己的積蓄作爲開店基金，然後找店址、洽談貨源供應、擬定店鋪廣告與促銷計畫，初期要維持店鋪營運就要進行這些資源的分配，這就是一人店鋪的管理。

　　當麵包店逐漸有固定客源，陳先生開始增僱人手，一人店鋪慢慢變爲一個商業組織。（圖1-1）不同於一個人，組織是一個複合體，是以經營目標爲基礎，小組織希望有固定營收或在當地產業佔有一席之地；大組織則希望成爲全球領導廠商，不論組織規模大小皆有經營目標需要達成，也就需要管理。簡而言之，管理（Management）是指與他人共事，藉由協調工作活動與必要資源的分配，且透過他人努力以有效達成組織目標的過程。同樣的，服務業也需要管理來提升服務效率與服務品質，以增進顧客滿意。

1. 老闆與老闆娘可以處理所有事務工作，就沒有所謂有系統的管理。
2. 除老闆和老闆娘外，人員與業務增加，如進貨、製作與服務都要制定標準流程，此爲基礎的管理出現。
3. 除原本店鋪外，老闆與老闆娘二人已不足以應付所有工作。即使在其它分店與不同員工，仍可提供相同的產品與服務。管理即是保證多家店均可讓顧客享受相同的產品與服務。

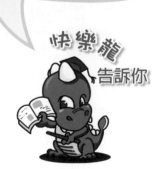

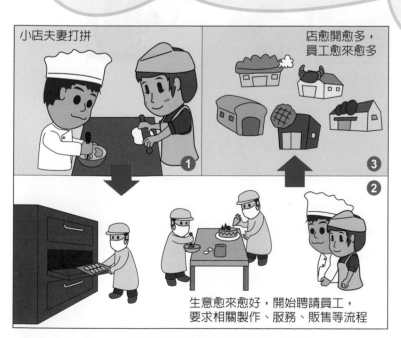

圖1-1　組織的經營目標，透過管理達成

第2節　管理者技能與角色

一、管理者

　　在介紹管理者技能與管理者角色之前，須先對於管理者的定義有一定的了解。基本上，管理者（Manager）可定義爲「那些與他人共事，且透過他人藉由協調工作活動的分配，以達成組織目標的人」，在商業上或稱爲經理人。組織中，不同層級的管理者所負責分配與協調的工作活動也不同，依組織層級不同，管理者可區分爲：基層管理者、中階管理者與高階管理者（圖1-2）。

圖1-2　休閒觀光產業的管理層級

1. 基層管理者（First-line manager）：「基層管理者」位於組織最低階層的管理者，負責管理執行生產與服務作業的基層員工，指揮、監督基層員工的工作任務與進度，並給予基層員工必要的技術性指導與協助，例如值班主任、領班、領檯等，皆屬於基層管理者。

2. 中階管理者（Middle manager）：「中階管理者」上承高階管理者下達的策略性命令，將之傳達給基層的管理者加以執行，並負責管理基層管理者之執行進度，扮演承上啓下的管理者角色，例如事業部的協理、處長，或部門的經理、副理、店經理等。

3. 高階管理者（Top manager）：「高階管理者」是組織最高階層的管理者，負責建立組織的整體目標與制定策略決策。管理決策影響範圍涵蓋全組織，例如執行長、總經理、副總經理、行銷總監等。

二、管理者技能

凱茲（Robert Katz）曾提出不同層級的管理者所負責的工作活動不同，所需的管理技能也就不同。然而不論何種階層的管理者皆需要「概念性技能」（Conceptual skills）、「人際關係技能」（Human skills）、「技術性技能」（Technical skills）等三種重要技能或能力，且這三種技能對不同階層管理者之重要性程度皆有所差異（圖1-3）。

總經理：負責整體經營狀況，考慮是否要中央廚房設置，未來展店以及國際化經營藍圖。
➔ 進行環境策略分析與規劃未來藍圖即為概念性技能。

店經理：負責公司與上級要求的努力方向，如何規劃、安排讓服務人員瞭解、盡善執行，宣導、教育與溝通要能讓服務人員快速進入狀況。
➔ 維持組織內互動，協調讓上司的命令可讓下屬理解，並分派下屬順利執行，屬於人際關係技能。

領班：具備指導點餐、桌邊服務或客房服務能力，使其進度安排與執行力達到最佳、最完善。
➔ 不論是指導烘焙、餐飲製作或是桌邊服務，都能執行良好並讓顧客滿意者，屬於技術性技能。

圖1-3　餐旅業不同階層管理者技能釋例

三、管理者角色

　　管理學者明茲伯格（Henry Mintzberg）曾對美國一百家大企業的領導者進行工作內容調查，發現管理者要處理相當多不同的管理事務、扮演多元的角色。據管理者所從事的各種事務，歸納出管理者通常扮演的三大類、合計十種不同但高度相關的「管理者角色」（Manager role）（圖1-4）。三大類管理者角色，包括：

1. 人際關係角色（Interpersonal roles）：人際關係角色包括管理者對組織內部與組織外人員的人際互動，以及主持儀式與象徵性本質之責任。人際角色包含：代表人物、領導者與連絡者。

2. 資訊角色（Informational roles）：資訊角色包括接收、蒐集與傳播組織內外資訊之管理者角色。資訊角色包含：監控者、傳播者與發言人。

3. 決策角色（Decisional roles）：決策角色是指進行各種方案的分析與選擇活動之管理者角色。決策角色包含：創業家、解決問題者、資源分配者與協商者。

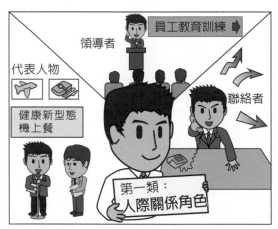
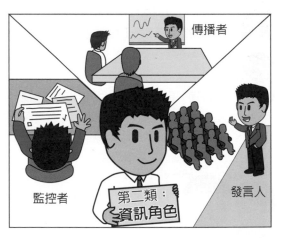
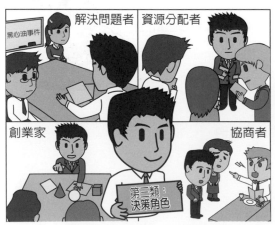

圖1-4　明茲伯格十種管理者角色

新冠病毒肺炎疫情衝擊下餐飲業的突圍策略

　　新冠病毒肺炎 (COVID-19) 疫情從 2020 年 1 月下旬開始在臺蔓延，在疫情蔓延逾一個月後，有不少老字號餐廳「挺不住」，還有業者痛失數千桌春酒訂單，餐飲業一片愁雲慘霧。例如高雄市的 30 年川菜館「渝香樓」3 月熄燈、「祥鈺樓」暫時熄燈、20 年老字號「朝桂餐廳」登報出售，「阿金台菜海鮮餐廳」則自 3 月 1 日起無限期停業等。

疫情直接衝擊餐飲業 春酒訂單全泡湯

　　許多中大型餐飲業者年節後的春酒訂單，也因企業憂心群聚感染而紛紛被取消，例如臺中知名的阿秋餐飲集團損失近 2000 桌春酒訂單，老牌的臺中擔仔麵也被取消近 400 桌，業者表示，「這次受損情形比 SARS 時更嚴重」。

　　產業人士分析，SARS 當年發生在 3 月，已度過春節後的春酒高峰期；而今年新冠病毒肺炎疫情更為提前，適逢農曆年後的春酒旺季，導致業者錯過年度重要訂單檔期，受創更深的是以中式桌菜類型的餐廳，主因是接了不少春酒或商務類型訂單。

餐飲業改推外送、外帶優惠 積極突圍

　　飯店業餐飲宴席也有大型商務訂單取消或延後，業者改以推出外送、外帶等優惠活動積極突圍。例如晶華宴會廳透過外賣和美食外送等途徑，創造額外營收；臺北喜來登大飯店就與外送平台合作，2 月比薩屋義式料理外帶業績成長約 10% 至 15%。

　　餐飲業界人士分析，臺灣人近幾年來外食比例節節升高，外出用餐已經成為剛性需求，以及節慶時要聚會吃大餐慶祝的需求，成為兩股堅強的穩盤力道。而這也讓臺灣近年餐飲市場呈現中高價與平價的M型化發展。

　　以全臺使用 iCHEF POS 的 1340 間店家為樣本的「肺炎疫情餐飲景氣快訊」指出，2020 年從農曆春節開始，餐飲營業額就比 2019 年同期下降了 7.3%，臺北市降幅最劇，中式與美式等聚餐型餐廳營收年減約 15%；但小吃店與早餐店等日常型的餐廳，在春節後就回到了疫情前的成長表現。至 2 月中旬，因有情人節節慶效應加持，營業額普遍都較去年同期回升。

桌荣聚餐受衝擊 套餐式餐飲影響小

多家上市櫃餐飲業者普遍表示，受到這波疫情的影響較小。除了在防疫、環境消毒等措施較讓民眾安心外，在擔憂「群聚」的恐慌心理下，一人一客的套餐形式，較受青睞。

王品集團在臺一共有近 280 個餐飲據點，執行長李森斌表示，王品在臺灣傳出第一個確診病例時，就加強防疫，旗下餐廳都以 2～4 人的套餐為主，因此臺灣 2 月營收不減反增；此外，王品 3 月起也將針對旗下 14～15 個品牌規劃外送菜單。

以韓式料理為主的豆府餐飲集團，在臺灣共有「涓豆腐」等 46 間門市，豆府表示，在這波疫情中影響不大，門市平均業績達成率幾乎都超過 90%，主因是豆府客源以家庭客和小型聚餐為主。

乾杯為「燒肉」聚餐形式，因用餐時間較長，業主觀察到臺灣顧客消費意願確實受到影響，來客預估下降 2～3 成。

調整體質 面對汰弱留強生存戰

產業人士表示，這波肺炎疫情，會將餐飲業高房租、高成本的弱勢暴露出來，而每當市場大環境不好時，就是汰弱留強的生存戰，也因此有些業主與其開店「等嘸人」，不如暫時歇業「冬眠」，靜待春天降臨。

面對疫情對餐飲業的傷害，iCHEF 建議，可從衛生環境提升，讓消費者安心做起；其次是檢視食材與人事成本，提升採購與人力效率，並評估菜單外帶化及外送套餐化，以提升毛利等策略來因應。

資料來源：
1. 「武漢肺炎疫情衝擊餐飲業 掀汰弱留強生存戰」，中央通訊社，記者：江明晏，編輯：張良知，2020 年 2 月 29 日，https://www.cna.com.tw/news/afe/202002290153.aspx。
2. 本書編者重新編寫。

問題討論見書末附頁 2

第 3 節　管理功能與管理績效

一、管理功能

　　為了達成組織目標，管理者必須決定要執行哪些工作任務、由哪些人執行、提供這些任務執行者哪些實體或財務資源的輔助。管理者所執行的這些管理活動，若以其所需達成的功能性任務與目標來區分，就稱為管理功能（Management function），這些功能性任務亦依不同的組織與任務屬性而有不同的分類。

　　最一般化的管理功能劃分是規劃、組織、領導、控制等四項功能性任務。

1. 規劃（Planning）：「規劃」是一個過程，包括定義組織目標、建立達成組織目標之各個策略、以及依據策略方向發展更細部的計劃方案，以整合與協調組織運作的各項活動。換言之，從設定整體目標到發展策略與細部計畫方案的過程，即為規劃。

2. 組織（Organizing）：「組織」是管理者進行任務分派的過程，亦為一資源整合與分配的過程，包括決定「執行什麼任務」（What task）、「由誰執行」（Who）、「任務如何分配」（How）、「誰向誰報告」（To whom）、以及「決策何時制定」（When）等4W1H的決策。

3. 領導（Leading）：領導主要表現為影響組織成員或群體成員自願的產生「趨向目標達成」的動機。領導功能包括：激勵部屬、引導個人或團隊的工作任務、選擇最有效之溝通方式、處理員工不當的行為議題與團隊衝突等。

4. 控制（Controlling）：控制功能包含三個具體步驟：

 (1) 衡量實際績效水準。

 (2) 比較實際績效與績效標準的差距。

 (3) 在出現重大的績效偏差時採取修正行動。

　　換句話說，監督工作任務的進行，找出問題進行修正，以確保工作任務能依目標達成的程序，即為控制。

　　依上所述，管理功能是一個連續不斷的過程，才能持續達成管理績效。當管理功能被描述為管理者投入於規劃、組織、領導與控制等過程，亦即一連串高度相關且決策互為影響之工作活動時，又稱為「管理程序」（圖 1-5）。

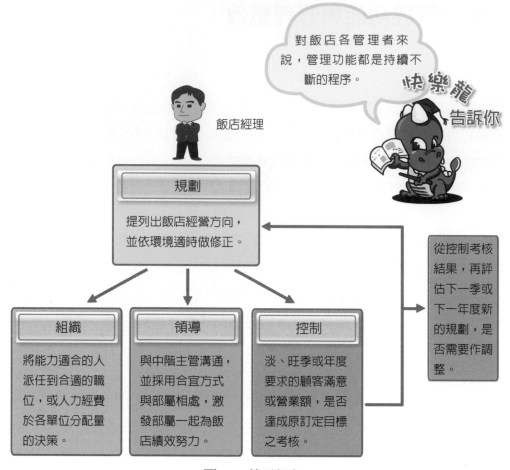

圖1-5　管理程序

二、管理績效

　　管理者從事管理功能之表現即為「管理績效」（Management Performance）。管理績效是衡量管理者是否有效執行各種功能性任務的標準，而如何衡量「管理是否有效」，「效率」及「效能」為兩個普遍應用的指標，效率是資源使用率，效能是目標達成（或目標達成率）。

　　現代管理學之父——彼得‧杜拉克（Peter F. Drucker）指出：「效率是把事情做對（Doing things right），而效能是做對的事情（Doing the right thing）」。杜拉克認為效率與效能同等重要，但若無法兼得時，則可能要先追求效能，再求效率。管理活動當然必須先予考量目標達成，試想若無法達到效能，亦即無法達成目標或達成度不高，則效率再高、資源浪費率再低，都對組織績效毫無幫助（圖 1-6）。

・效率：以最少量的投入，獲取最大的產出。

效率高　　　　　　　　　　　　　　效率低

您好！待您點完餐後，我們會迅速為您送上餐點。

好的！

抱歉！
請問您剛剛是點什麼餐點，我忘了！

我已經點四、五次了，你還記不起來嗎？

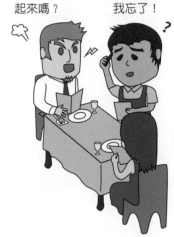

好的服務是需要效能、效率兼具的。

快樂龍告訴你

・效能：完成能達成組織目標之活動。

效能高　　　　　　　　　　　　　　效能低

您好！
讓我為您送上餐點。

Good！

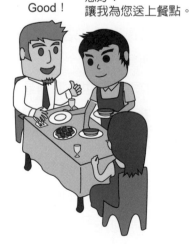

你在搞什麼？送餐慢就算了，還搞砸餐點！

啊！

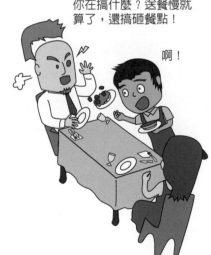

圖1-6　效率與效能的比較

主題樂園、飯店、商場、賽車場複合式度假村－麗寶樂園

位於后里月眉的麗寶樂園，前身為月眉育樂世界，原址為台糖月眉糖廠舊址。月眉育樂世界於 2000 年 7 月 1 日開園，是臺灣第一個民間興建營運後轉移模式 (Build–operate–transfer，即 BOT) 的休閒產業開發案，園區分為「馬拉灣」與「探索樂園」兩大主題樂園。「馬拉灣」為水上遊樂園，提供各種水上遊樂設施；而「探索樂園」則是以陸上遊樂設施為主題，分為一般遊樂設施與兒童遊樂設施。而後因原經營者月眉國際開發財務問題，從建築業起家的麗寶集團於 2008 年接手經營，並於 2012 年 7 月正式更名為「麗寶樂園」，月眉福容大飯店亦於 2012 年正式開幕，麗寶樂園成為結合飯店、主題樂園的複合經營型態。

麗寶樂園內有許多新奇有趣的陸上、水上設施，除了「密室逃脫」遊戲設施在麗寶樂園官網強力放送外，最知名的水上設施莫過於馬拉灣「大海嘯」，每年夏天都吸引了許多喜愛水上活動的遊客蒞臨朝聖。

除了主題樂園與福容大飯店外，2016 年開幕的 Outlet Mall 則是位於馬拉灣下方的購物街空間，商場標榜複製日本經驗，並搭配亞洲第二大摩天輪，地標性十足。「天空之夢」摩天輪直徑 120 米、擁有 60 個車廂，為全臺最大、亞洲第二大摩天輪。麗寶 Outlet Mall 二期商場於 2019 年 12 月 25 日在臺灣獨家星巴克麗寶鐘樓門市前揭開試營運序幕，首日即吸引大批人潮湧入購物商場朝聖。

麗寶國際賽車場則於 2017 年開幕，不僅是全台最快的卡丁車，也是亞洲最佳卡丁車賽道，擁有全台規格最高通過 FIA CIK 國際認證卡丁賽道及 VR 賽車五體全感受。未來將陸續建造賽車主題飯店、舉辦國際賽事、賽車教育相關國際會議等。至此，占地面積廣達 200 公頃的麗寶樂園渡假區，結合海陸主題樂園、五星級飯店、Outlet 購物商場、全臺最大摩天輪、國際級賽車場，整合了豐富多元的全新娛樂，不僅成為中臺灣地標，也為臺灣主題樂園與渡假村打造了前所未見的複合式度假村 (IR：Integrated Resorts) 風貌，2014 年入園人數約 110 萬人次，至 2019 年總入園人數約 900 萬人次、整體營收約 35 億元，直接挑戰國內民營主題樂園龍頭寶座。

但是，2020 年上半年的新冠肺炎疫情影響，讓休閒餐飲業深陷營運寒冬，也打亂了麗寶樂園的營運規劃與營收預期。

2020 年 6 月，隨著中央流行疫情指揮中心的解封令，沉悶許久的麗寶樂園馬上振奮起來，曾一日入園人數不到百人的麗寶樂園度假區，也加緊恢復正常營運的腳步，其中馬拉灣搶先於 6 月 13 日成為全台首座開放的水上樂園，甚至推出兩人同行第 2 人門票 20 元的優惠。

「麗寶 OUTLET MALL 開店不到兩小時，5000 個車位全數停滿；中午用餐時段，各主題餐廳、美食街更是大排長龍，購物人潮比解封前多出兩成。」麗寶樂園渡假區副董事長陳志鴻觀察整體來客約復甦 4 成，預計 6 月下旬能恢復到 6 成；園區內的麗寶福容大飯店周末、假日幾乎都是 272 間房客滿。端午節 4 天連假甚至湧入 20 萬人次，麗寶樂園再度敲鑼打鼓，祭出一系列的暑假優惠方案與活動，希望把上半年的營收缺口快速補起來。

麗寶樂園歷經了半年的營運低谷，龐大的主題樂園渡假村之經營與管理如果不是傾集團資源之力，恐怕很難度肺炎疫情的凜冽寒冬。當然，經營管理實務有賴多年經驗的累積，且必須隨著環境變化而調整，但是，基本的「管理理論」絕對是有心進入經營管理階層者必要的學習課題。

資来來源：
1.「麗寶渡假區營收衝 80 億 三年 IPO」，工商時報，曾麗芳，2019 年 12 月 26 日。
2.「OUTLET 開店不到 2 小時，5 千個車位全滿！臺灣餐飲業解封商機一次看」，今周刊，撰文：張玉鉉，2020 年 6 月 12 日。
3. 維基百科，麗寶樂園。https://zh.wikipedia.org/wiki/%E9%BA%97%E5%AF%B6%E6%A8%82%E5%9C%92
4. 本書編者重新編寫。

第4節　組織與企業功能

一、組織與企業的組成

　　組織（Organization）為實現某些特定目標所建構的特定結構形式之人員配置。每一個組織的建立都來自於「明確的目標」、一個「系統化的結構」，以及「一群成員」，促使組織據以運作、發展及成長（圖1-7）。依上述定義，組織的特性主要包括：

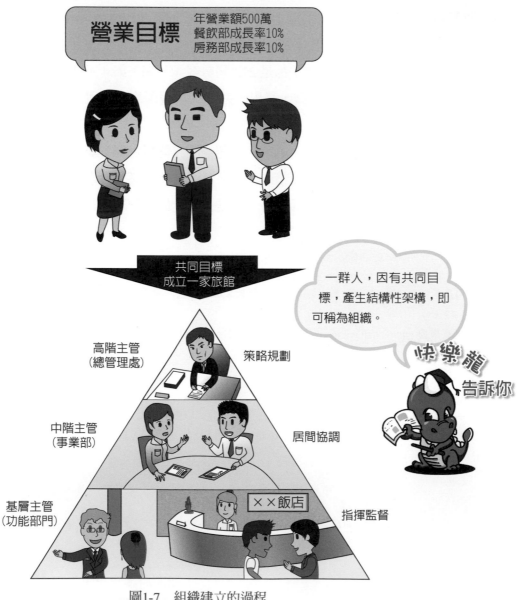

圖1-7　組織建立的過程

1. 特定目標（Goals）：組織所欲達成的主要特定目的稱之為「組織目標」。組織目標則再細分至各個部門的特定目的，乃至於細分到每個員工的工作目標。組織設立依其宗旨而有不同的特定目的，例如企業以營利為主要目的，非營利組織則以維護社會福祉為主。

2. 組織結構（Structure）：組織結構以「層級」為經、「部門」為緯，層級多寡、部門繁簡等因組織規模不同而有區別，這就是組織結構的差異。

3. 人員組成（People）：組織由群體所組成，群體亦由個別成員所組成，組織目標的達成為群策群力的展現，包括管理者與基層服務人員（非管理職員工）的共同合作才能推動繁雜的組織事務得以順利運作，來達成各種特定目的。

　　傳統上，組織成員被一視同仁，享有共同的福利制度。近年來，組織設計的發展出現了以外包人力為主的虛擬組織，聘僱非正職的組織成員除了具有人力調配的彈性外，退休金制度的規避也成了組織運作的成本考量。景氣的持續低迷，也造成了許多美式企業流行以大量臨時工執行主要工作任務的聘任制度，使現代組織的人員組成產生了結構性的改變。

二、企業功能

　　每一企業為達成組織目標所執行的功能性任務與活動，即為「企業功能（Business function）」或稱「業務功能」。企業一般的功能性任務通常包括以下領域的工作任務：

1. 生產：將企業的投入轉換為產品或服務產出的過程。企業投入的五大要素（又稱為5M要素）包括：人力（Man）、財力（Money）、物力（Material）、機器設備（Machine）與技術方法（Method）等，例如服務型企業，以此要素投入顧客服務活動，透過服務流程提供高品質服務給顧客。

2. 行銷：透過行銷策略組合與行銷方案的規劃及執行，滿足顧客需求、吸引顧客購買的過程。

3. 人力資源管理：藉由甄選、訓練、任用、績效評估與獎酬等流程，使員工提升對企業績效的貢獻。

4. 研發：將基本研究所獲得的發現，發展為具獲利潛力的創新產品或服務的過程。

5. 財務：評估企業風險與採行各種財務工具，以提升股東價值的過程。

　　上述企業功能指的就是，企業創造產品或提供服務所需執行的所有功能性活動，通常形成各企業內不同的部門。每一企業所認為必要的功能部門不盡相同，甚至，不同產業的企業功能亦會有所差別，以旅行社為例，主要功能部門可能包含團體部、行銷部、人資部、財會部、法務部、資訊部等。當企業認為尚有其他功能活動對該企業價值貢獻亦佔舉足輕重地位時，就會有額外的功能部門出現，例如：資訊部、知識管理部、商品採購部、法務部等。

三、管理矩陣

　　管理功能與企業功能的交叉關係，即構成「管理矩陣」（Management matrix），橫向為管理功能、縱向為各企業功能部門（圖 1-8）。管理矩陣代表組織內的管理系統與所有的管理者活動。

　　管理矩陣可從系統說明組織管理的整體運作，可分割成每一個細格單元，說明不同的企業功能所進行的管理功能活動，呈現企業內所有的管理者工作。例如：從管理矩陣即可看出行銷客服部門管理者所進行的行銷規劃（規劃）、服務櫃檯分配（組織）、服務指導與激勵（領導）、服務績效控制（控制）等管理活動。此外，高階管理者可明確協調組織內各部門之工作活動，所有管理功能皆能普遍應用於不同的企業功能上，並確認這些部門能和諧共事，有效率、有效能的完成企業功能任務、共同實現組織目標。

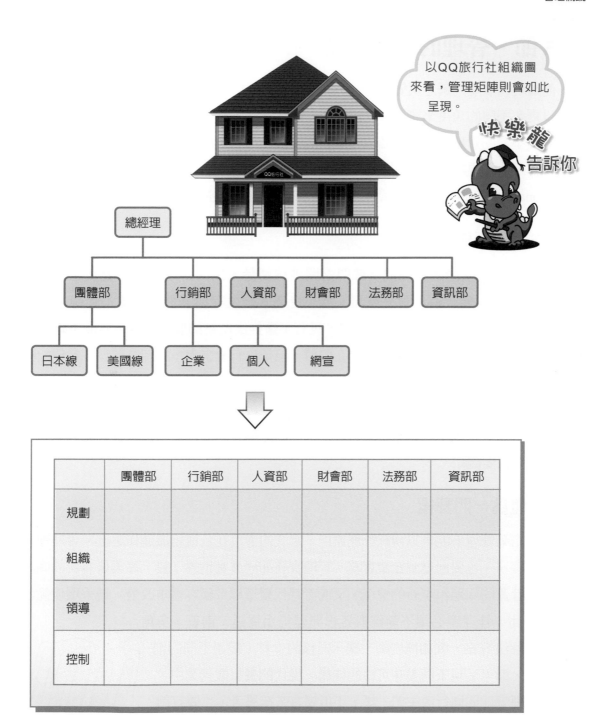

圖1-8　管理矩陣

第5節　管理的權變觀點

　　面臨現代環境的瞬息萬變，高度不確定性與動態情境，餐旅觀光業管理者需要思考的是以更多不同的角度來審思可行的管理方案。現今，無法以同樣一種方式解決實務上各種層出不窮的管理問題，而必須考量包括組織特性差異與環境變化，採用不同的管理方法與技術，此觀點即稱為「權變觀點」（Contingency perspective），又稱為「情境取向」（Situational approach）。在當代管理的權變觀點下，有二個主要的議題影響餐旅觀光業。

一、強調創新與整合

　　傳統的組織結構層級嚴明，部門之間界線清楚，但面對產業環境變化迅速，顧客的需求與口味變化週期愈來愈短，為了企業永續生存與發展，必須不斷尋求創新（Innovation）與跨界整合（Integration），只有不斷推出創新的服務內容，才能不斷抓住顧客的眼光與消費；傳統料理有其存在價值，但是也有愈來愈多的創意料理，希望能吸引饕客的上門。未來的組織結構之層級與部門界線會愈來愈模糊，是愈來愈強調跨部門的整合，以刺激更多的創新策略。隨著層級節制不再嚴明，基層員工會被賦予更多的快速因應之自由裁量權，一線服務人員可以為了因應顧客的額外需求提供客製化的服務內容，此即為權變觀點。

二、管理為一門藝術

　　現代企業管理不能再以傳統管理原則，制式的套用在各種組織運作之上。管理理論來自企業實務，也要回應到企業實務。管理實務如同真實世界一般，每天皆有新的問題出現，或者舊的問題出現新的情境，又或者時代變遷導致顧客需求改變、競爭環境詭譎多變。因此，管理者必須不斷針對各種問題提出周延、創新、多角度思考的解決方案，就如同廚師一樣，同樣的食材，經過不同的創意、巧思，即可呈現不同美味可口的佳餚。現代的餐旅觀光業中，有效的管理者即如同行政主廚一樣，不但要有系統思考，也要有創意的觀念重組，才能不斷因應組織內、外環境變化以創造企業績效與價值。

1. 與他人共事且透過他人，藉由協調工作活動的分配，以有效達成組織目標的過程，即為管理（Management）。因為有目標需要達成，因此需要管理。

2. 「管理功能」（Management function）是管理者為了達成目標而必須執行的功能性任務，一般包括規劃（Planning）、組織（Organizing）、領導（Leading）、控制（Controlling）等四項功能性任務，且四項功能依順序表現為一持續不斷的管理程序（Management process）。

3. 用來說明一管理者在「從事管理功能上的表現」，亦即用以作為衡量管理有效與否的指標者，稱為「管理績效」（Management performance）；而管理績效的具體指標，包括效率與效能。

4. 管理者（Manager）為「那些與他人共事，且透過他人藉由協調工作活動的分配，以達成組織目標的人」。管理者依其所位於組織的不同層級，主要區分為基層管理者、中階管理者與高階管理者。

5. 凱茲（Robert Katz）所提出任何管理者皆需要概念性技能（Conceptual skills）、人際關係技能（Human skills）、技術性技能（Technical skills）等三種技能，但此三種技能對不同階層管理者之重要性程度皆不相同。

6. 明茲伯格（Mintzberg）歸納管理者通常會扮演的三大類、合計十種不同但高度相關之角色；三大類角色包括人際角色、資訊角色、決策角色。

7. 每一個組織都具有明確的目標（Goals）、一群成員（People）以及一個系統化的結構（Structure）等組織特性，並依此使得組織據以運作、發展、成長。

8. 每一企業都有需達成之組織目標，而達成該組織目標所需執行的功能性任務與活動，即為企業功能（Business function），或稱為業務功能；企業的一般功能性任務，通常包括生產、行銷、人力資源、研發、財務等領域的工作任務。

9. 管理功能與企業功能的交叉關係，即構成「管理矩陣」（Management matrix），橫向為管理功能，縱向為各企業功能部門，代表組織內的管理系統與所有的管理者活動，系統化說明組織整體運作的管理與個別管理者的管理活動。

10. 面臨現代環境的瞬息萬變，高度不確定性與動態情境，管理者無法以同樣一種方式，解決不同的管理實務問題，而須考量包括組織特性差異與環境變化，採用不同的管理方法與技術，此觀點稱為權變觀點（Contingency perspective）。

Chapter 2

管理思想演進

學習重點

1. 了解從二十世紀初期以來管理學派的演進。
2. 了解科學管理學派、行政管理學派、官僚學派的主張與理論內容。
3. 了解行為學派與管理科學學派的主張與理論內容。
4. 了解系統學派與權變學派的重要主張。
5. 當代組織的重要管理思想。

名人名言

改變世界有兩種方式：一是用筆（觀念），另一是用劍（權力）。杜拉克選擇了筆，並讓成千上萬掌控權力的人改變了觀念。——Jim Collins（吉姆・柯林斯）

管理哲學，簡單一句話就是「尊重個人的工作」
——Andrew S. Grove（安德魯・葛洛夫）

本章架構

年代	1900	1930　1940	1960	1980~近代
理論期	←古典理論時期→	← 修正理論時期→	←新近理論時期→	當代理論時期
主要理論特色	視人力為機器	關心個人感受 數量決策模式	系統思維 動態管理思維	品質與顧客價值 核心競爭力 組織文化與創新
管理學派	科學管理 行政管理 官僚學派	→ 管理科學學派 → 行為學派	→ 系統學派 → 權變學派	→ 當代管理思想

開章見理

2020十大餐飲趨勢

臺灣人愛吃、懂吃，餐飲業競爭極其激烈，而且隨著時代演進，流行的風潮食物也不盡相同。2020年餐飲界流行什麼？《天下雜誌》2020年1月號獨家披露，向來被王品視為極機密，王品集團執行長李森斌不外傳的每年一次「臺灣餐飲市場趨勢研究」報告。

趨勢一：火鍋及燒肉，仍是臺灣餐飲消費主流

為了深入了解每種餐食的品類規模，王品連續兩年委託調查公司，從消費者願意把錢花在哪些餐食，反推出品類數據。

連續兩年的前十名，火鍋、速食、牛排、中台菜、燒肉、麵食點心、吃到飽、壽司生魚片等等，都在百億規模，堪稱餐飲消費主流。

尤其是臺灣永遠的餐飲冠軍「火鍋」，已經滿街都是、遍地開花，這兩年居然還能繼續成長，涮涮鍋和麻辣鍋加起來，規模將近300億，相當驚人。

趨勢二：吃到飽業態升級，風潮再起

臺灣人最愛吃到飽，從飯店Buffet、燒肉、火鍋，甚至甜點，統統要吃到飽。只不過前幾年健康意識當道，吃到飽的聲量小到幾乎快銷聲匿跡，沒想到這兩年又再捲土重來。但這次不同於以往，不論在食材等級、環境氛圍，全都大幅升級，而且主題感很強烈。這也是為了滿足消費者在有限資源內，想要多元體驗的價值追求。

趨勢三：精明消費加劇，消費兩極化

根據東方線上EICP消費者行為資料庫，在經濟緊縮的情況下，消費者也愈來愈精明，消費兩極化愈來愈明顯。去年比價行為更甚於過去四年，認為「價格第一」的消費者也大幅增加，但消費者對平價餐飲的要求提高，讓平價餐飲不得不全面升級。另一個極端則是消費者也願意多花一點錢獲得更好的體驗。

趨勢四：體驗設計成為決勝關鍵

消費者要的體驗不只是食物，包括氛圍、故事和價值觀，都涵蓋在體驗範圍內。調查中「超越預期的體驗」，最被消費者看中的兩項是：

1. 創造吸引人的環境氛圍
2. 永續性的食物（對環境友善的飲食）。

趨勢五：數位時代改變顧客關係，外送將是成長動能

餐廳和顧客關係轉型成數位化，一方面數位化滿足顧客更重體驗的需求，另一方面數位時代的消費者更沒耐心，也追求個人化和便利性。在去年，數位支付的生態體系和消費習慣都已到位。

外送絕對是這兩年餐飲業最強勁的成長力道。根據 Ichef 內部統計，2018 年 1 月，外送僅占餐飲營收 5％，截至 2019 年 7 月，已攀升到 30％，營收成長六倍、交易筆數成長八倍。

外送也顛覆了過去餐廳的營運模式，像延伸出「格里歐'S三明治」或「生活食廚」這種「幽靈廚房」，以及擴張一個廚房最高產能的「虛擬餐廳」，像是讚岐本家錦洲店就推出虛擬品牌「韓燒食堂」。

趨勢六：深耕核心能力，發展多元事業

在消費者追求豐富生活型態和體驗至上的情況下，多品牌已經成為餐飲業的經營主流。未來的餐飲經營，勢必得靠著核心能力的移轉和升級，一種是從大量採購優勢移轉到供應鏈整合，另一種則是從商品研發升級到體驗設計。

瓦城從資源運籌中心整合供應鏈，後來在研發中心深耕東方爐炒和南洋風味，光去年度就孵化了 YABI、月月泰式串燒等新型態品牌。王品更是以「牛肉採購」為核心發展多品牌、以「體驗設計」做中心跨足多品類，去年也成立萬鮮公司，強化供應鏈整合能力。

趨勢七：餐廳經營走向低浪費、友善環境

早在好幾年前，歐美的餐廳經營就開始走向低浪費和環境友善，臺灣也有愈來愈多消費者有參與意識。當「食物永續」成為餐飲業的重要議題，更重視生產過程的社會責任，就是減少「剩食」。

例如，Cookmania 於 2018 年舉辦的「A Better Meal」美食園遊會，訴求更好的一餐並非食材豪華，也不是體驗更驚人，而是對社會更好的一餐，一共有 3000 個消費者和超過 50 個餐飲業者參與，透過展演與美食攤位討論「零浪費」、「永續」、和「保存」等 3 個餐飲議題。

趨勢八：年輕世代餐飲創業潮更熱

在經濟和職場的雙重壓力下，不少青年世代為了尋求自我實現，就會投入創業領域，而資本小、門檻低，又能充分發揮創造力、表露個性的餐飲業就成為他們的首選。

趨勢九：餐飲創業走向平台化

以往「加速器」或「創投」的概念，比較常見於科技或軟體服務領域。不過，近幾年香港、新加坡、韓國、日本、愈來愈多資本投入餐飲新創，聚焦在餐飲創業、食物創新或生產效率等領域，發展新創平台。舉例來說，像香港的 Kitchen Sync，就是透過共享空間幫助品牌孵化，而新加坡的 Innovate360，則是關注食物領域。

至於臺灣，目前雖仍未見大型餐飲創投，或是品牌孵化平台，不過倒是有像「臺灣 Let's open」這類小型餐飲顧問公司，從商品研發到開店，一條龍式的協助孵育像 A Better Coffee & Doughnut、鹹酥李、虎笑麵屋等品牌。

趨勢十：海外市場佈局，東南亞最具爆發性

過去十年前仆後繼前進海外的業者，以投資小、容易複製的炸雞、手搖飲最多，其次是以中央工廠為核心的烘焙業，產能先到位，再進行市場拓展。東南亞應該是餐飲業者在大中華地區之外的市場首選。主要原因是，地理距離近，人才取得相對容易，文化輸出有優勢，經營和實驗成本低，最重要的是市場巨大且成長快速。

事實上，臺灣也有不少餐飲業者以品牌授權或授權加盟的方式，早早布局東南亞，最經典的案例是鼎泰豐，目前印尼有 17 家、泰國有 7 家、菲律賓有 4 家、新加坡有 24 家。

後記：結果，王品的研究沒有預測到的是，天下雜誌發布不到一個月，2020 年 1 月下旬新冠肺炎疫情爆發，餐飲業成為受影響最嚴重的重災區，餐飲趨勢被迫改寫，對政府關於避免群聚感染與保持社交距離的呼籲下，「趨勢五：數位時代改變顧客關係，外送將是成長動能」成為 2020 年最重要的餐飲趨勢了！

資料來源：

1.「誰說吃到飽不紅了？ 2020 十大餐飲趨勢，過年聚餐必讀」(Web Only)，文：王一芝，編輯：洪家寧，2020 年 1 月 13 日，天下雜誌網站，https://www.cw.com.tw/article/article.action?id=5098516。
2. 本書編者重新整理編寫。

問題討論見書末附頁 5

第 1 節　管理理論演進的意義

　　管理理論的興起始於二十世紀，然而管理思想不是近百年的新思想，而是幾世紀以前就曾經在各種組織或群體活動中被廣為應用。新的發明一直是組織或群體活動進步的源頭，瓦特（James Watt）在 1776 年開發出實用價值的蒸汽機，成為「工業革命」的推手，也讓火車速度加快，載客量增多，引爆「旅遊革命」，觀光旅遊成為平民負擔得起的休閒活動。美國運通公司在 1891 年發行美國運通旅行支票，率先建立龐大的旅行支票系統，改變旅遊貨幣的支付模式，並成為當今最大的旅行支票發行者。1908 年，世界上第一輛屬於平民百姓的汽車由亨利·福特（Henry Ford）創辦的福特汽車公司所生產的 T 型車，汽車工業革命的開始，也開啟了汽車旅遊風潮，帶動休閒觀光產業發展。亨利·福特對製造流程每一項細節的管理，也建立標準化作業流程的管理模式。

　　時至今日，百年企業不一定長青，取而代之的是不斷創新的新興企業，例如成立於 1976 年的蘋果公司，開發 Apple II 與 i Mac 促進個人電腦發展、iPod 與 iTunes 顛覆了音樂消費新模式、iPhone 與 iPad 滿足了行動資通訊的消費者需求，其創新能力，曾在 2010 年成為全球市值第二高的上市公司。相較於長青的百年企業，創新似乎成為現代化組織快速成長與成功的最佳營運模式。在臺灣，王品餐飲集團、亞都麗緻是休閒觀光產業的創新典範，創新提供顧客差異化的優越服務，且獲得顧客高度肯定，是此集團成功祕訣。統一超商近年來創新的大店營運模式，加上更多樣化與精緻化的餐飲服務，則是不斷引領消費行為與習慣的改變、且從零售通路成功跨足餐飲事業的創新典範。

　　除了創新，速度也是建立企業持久競爭優勢的重要一環。1940 年創立於美國的麥當勞（McDonald's）是全球最大跨國連鎖餐廳，主要販售漢堡、薯條、可樂等速食食品，靠的就是標準作業程序與全球標準化產品所建立的速度優勢，成為休閒餐飲業的標竿企業。創新、速度都屬於當前支持企業優勢的重要基石，然而管理學理論自 20 世紀初期以來，已有數個不同的管理學派，歷經各種管理思想的演進，成就各個時代偉大的管理典範。以下各節即在說明各種管理思想的演進歷程。

第 2 節　古典理論時期(1900 ～ 1930 年)

　　十九世紀末期大量生產與製造,導致工廠林立與經濟繁榮,迫使「管理」被快速與急切的需求,而出現各種管理思想與實務作法。

一、科學管理學派

　　首先登場的是科學管理學派。在 20 世紀初期,機器大量生產的迫切問題為如何提高生產效率。泰勒(Frederick W. Taylor, 1856 ～ 1915)為美國賓州密得威(The midvale steel company)與怕利恆(Bethlehem steel)兩家鋼鐵廠的機械工程師,從基層的工人做起,一路做到總工程師。他觀察實務上的經營與運作,使用科學的方法與技術來定義工作的最佳方法,提高工廠作業的生產效率。泰勒於 1911 年出版《科學管理原理》[1] 一書,主張以「科學管理的方法完成工作」,實為科學管理學派的濫觴,被稱為科學管理之父(圖 2-1)。

我是管理學典範移轉的第一男主角──科學管理學派之父「泰勒」!
我出了一本書,名為《科學管理》。此為第一本個案集喲!學派的命名也由此而來。
為了完成每一個動作的最佳方法,
我提出四項科學管理原則:
1. 動作科學原則　　3. 誠心合作及和諧原則
2. 工人選用科學原則　4. 極大化分工效率原則

圖2-1　泰勒與科學管理原則

1　Taylor, Frederick W. 1911. Principles of Scientific Management. New York: Harper and Row.

繼泰勒之後，科學管理學派蔚為風潮。吉爾博斯夫婦（Frank Gilbreth, 1868 ～ 1924 和 Lillian Gilbreth, 1878 ～ 1972）為泰勒的學生，致力於工人工作活動的細微動作研究與動作精簡。為使工作更達於完美，他們設計一套手部動作分類系統，歸納出十七種手部基本動作，稱為「動素」（Therbligs），例如握（Grasp）、持（Hold）、輸送（Transport）等基本動作。因此，吉爾博斯後被稱為「動作研究之父」。（圖 2-2）

甘特（Henry L. Gantt, 1861 ～ 1919）為泰勒在密得威及伯利恆鋼鐵的好同事，他所提出的甘特圖（Gantt chart）至今仍廣泛為專案管理或計劃與排程中不可缺少的重要圖表。甘特圖又稱條狀圖（Bar chart），橫軸表示時間、縱軸表示活動（項目、人員編號、設備設施等），線條表示在活

圖2-2　法蘭克·吉爾博；莉蓮·吉爾博

動計劃期間預定進度與實際活動完成情況。甘特圖可明確表示任務計劃何時進行，及實際進展與計劃要求的對比。管理者從中瞭解活動任務（項目）有哪些工作要做以及尚未做的，可評估工作進度是提前還是落後，是一個簡單但非常好用的控制工具（圖 2-3）。

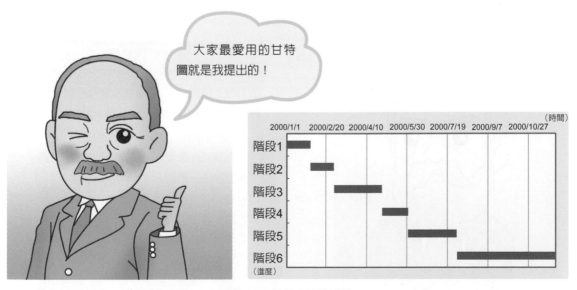

圖2-3　甘特與甘特圖

二、行政管理學派與官僚學派

　　二十世紀初期，工業管理系統逐漸形成，企業組織開始區分生產、銷售、工程、會計等各種不同的功能部門，如何有效的管理成為組織管理者迫切的需求。科學管理理論致力於如何提高工作的生產力，同時也有學者從管理程序與組織結構著手，來探討組織管理的效率。行政管理學派與官僚學派，即為二十世紀組織管理理論興起時的二種主要管理學派。

（一）行政管理學派

1. 費堯（Fayol）與管理原則

　　行政管理學派的代表人物是法國工業家費堯（Henri Fayol, 1841 ～ 1925），亦被稱為管理程序學派之父。他於礦業學校畢業後，即進入法國的礦業公司，由基層一路做到總經理，並在總經理一職做了三十餘年。費堯的實務經驗著重於管理者層面，主張以廣泛的觀點研究組織問題，並建立一般性的管理原則。費堯提出「管理十四原則」，提供管理者有效執行五大管理功能活動，所必須遵循的指導原則。十四項原則強調的是組織內的正式工作關係，忽視管理者與部屬間的非正式關係以及部屬心理感受。費堯理論的缺點，引發 1930 年代起行為學派理論之興起，開始重視成員心理感受、非正式組織、以及人與人之間的互動關係。（圖 2-4）

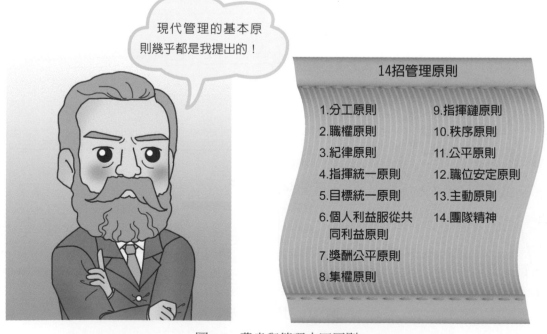

圖2-4　費堯與管理十四原則

（二）官僚學派

官僚學派的代表人物為韋伯（Max Weber, 1864～1920），他是德國的社會學家，以「建立在理性與法規」之層級關係，發展層級結構理論，描述組織的活動來自於組織成員各自於所在地位，依法取得某種職權，並憑此職權發號施令，形成一種層級式結構，韋伯稱為官僚組織或科層組織（Bureaucracy）。綜言之，官僚組織是一個強調專業分工、組織層級嚴明、規定與程序詳細、以及不講私人關係的組織系統，希望以此提升作業效率。（圖2-5）

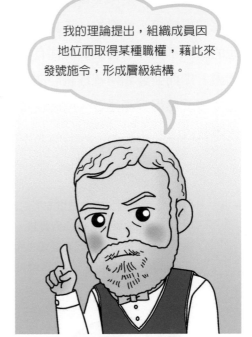

> 我的理論提出，組織成員因地位而取得某種職權，藉此來發號施令，形成層級結構。

圖2-5　韋伯與官僚組織

第 3 節　修正理論時期（1930 ～ 1960 年）

一、行為科學學派

行為學派揚棄傳統理論時期「將人視為機器」的看法，研究領域集中於人員工作時的內心想法以及所表現之外在行為，注重組織成員行為及非正式組織的研究。行為學派影響1930年代因為經濟結構大變動所帶來的企業經營困境，而讓企業對於提高員工生產績效有不同的想法，企業開始思考如何讓員工滿意，以提高員工的生產力，也引發後來的人力資源管理觀點。主要的代表人物，即是艾爾頓·梅育（Elton Mayo, 1880～1949）（圖2-6）。

1924 年至 1932 年於西方電氣公司（Western electirc co.）在伊利諾州西瑟羅市（Cicero）的霍桑工廠中所進行的霍桑實驗（Hawthorne experiments），主要由哈佛大學的梅育、狄克森（Dickson）及羅斯理柏格（Roethlisberger）三位教授共同執行的一系列研究，目的是為了瞭解工作場合與員工工作表現與產出之關係。

　　實驗之初，工作人員設定工作場所愈明亮，作業人員的工作效率與產出的正確率會愈高。但出乎人意料的，不論光源的亮暗，作業人員的生產效率都一樣。雖然與先前預想的結果不同，但霍桑實驗卻有驚人的發現：影響員工工作績效的因素是員工內在心理因素，即而並非如傳統理論時期所強調的物質環境因素而已，例如：光榮、尊重、參與感及成就感得到滿足等。同時也發現在非正式組織內的群體互動與情感對於成員的行為影響甚大。

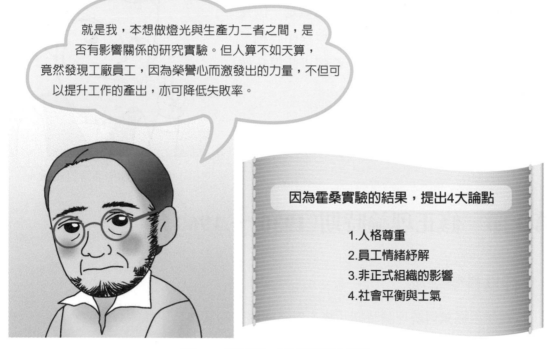

圖2-6　艾爾頓‧梅育與霍桑研究

二、管理科學學派

　　二次世界大戰期間，為解決國防需要，產生「運籌學」，以解決戰爭後勤補給、運輸等配置問題，發展了新的數學分析和計算技術（圖2-7），例如：統計判斷、線性規劃、等侯論、賽局理論、統籌法、模擬法、系統分析等。戰爭結束後，這些方法廣泛推廣應用於管理工作，後續研究者不斷發展出許多新的解決問題模式，以強調計量為主（圖2-8），故被稱為管理科學學派，又稱為計量管理學派。

　　管理科學學派，認為可透過將管理問題或情境，以數學模式建立一（簡化的）系統，並運用數學模式或電腦程式來解決問題或提出決策。因此主要的工具即為：數學模式、電腦程式，以此精確的計算出「最適化」。期望在特定模型的建構下，求得最適化（Optimal solution），亦即在管理工作上能求得最大利潤。

因戰爭中，為求精確、求勝，以數學計算射擊角度、射程等。在版圖擴張時，船隊與戰艦的人員與糧倉補給的計算，均要精準規劃，才能得勝。

快樂龍 告訴你

圖2-7　因國防所需，產生「運籌學」

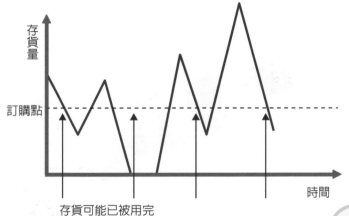

存貨量

訂購點

時間

存貨可能已被用完
交貨量到達不是太早就是落後
訂貨之訂量超過存貨

圖2-8　管理科學學派理論

由二戰演化至現今，存貨或庫存與訂購的管理、線性規劃與排程規劃等均廣為使用。此外，餐飲服務與休閒遊憩業中，常使用的「等候理論規劃」，也是應用之一。

快樂龍 告訴你

偶像劇「我可能不會愛你」

 影片：https://www.youtube.com/watch ？ v=qHAcvGkGd7Y

2012 年底，紅極一時的偶像劇──我可能不會愛你，講述一位年近 30 歲女孩面對愛情決擇的故事。大家對於任職於航空公司地勤的溫暖男李大仁印象應很深刻，因為女主角程又青的活潑外向，害怕被拒絕的大仁哥，只好把他對程又青喜愛與關注都轉化為無盡的陪伴與關心。這些繞指柔情都牽動了觀眾的心，為他們不捨並為這段情感到惋惜。直到最後，程又青才在單身 party 上，藉由一台 walkman 聽到大仁哥的心聲……。Walkman（隨身聽）是當年紅極一時的 3C 產品，當時年輕人對此產品喜愛的熱潮，不亞於現今的 Apple iPod 系列產品。

資料來源：編者撰寫。

問題討論見書末附頁 5

第 4 節　新近理論時期（1960 ～ 1980 年）

一、系統學派

　　1960 年以後，管理思想進入以系統研究爲主流的系統管理學時期。管理科學學派的研究多以封閉系統內求最佳解決方案，然而眞實世界的系統必然與環境有所互動，尤其組織經營管理必然考量外界環境的影響，因此，組織管理實務必定涵蓋開放系統的特性。

　　依系統觀點，一個系統乃是由許多子系統所組成。組織系統亦由許多子系統所組成，典型的代表爲萊思（Rice）所提出的社會 — 技術系統（Social-technical system），認爲所有的組織都應包含社會子系統（組織成員間的社會關係）與技術子系統（組織結構、策略、作業方式等層面）。另一個系統觀點是組織運作由投入（Input）、轉換過程（Process）、產出（Output）、回饋（Feedback）等所組成的 IPOF 系統（圖 2-9）。

　　因此，在系統學派的觀點下，管理者須進行跨部門的協調工作，以尋求組織整體系統的和諧運作，共同實現組織目標。

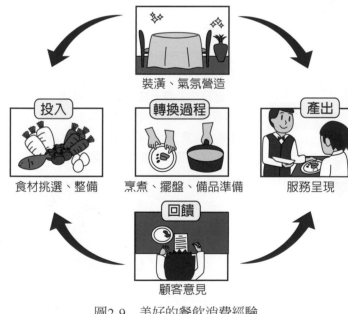

圖2-9　美好的餐飲消費經驗

　　由系統觀點來看，可發現良好的餐飲服務並不只是由最後端的服務呈現而已。從最前端的食料挑選、整備，到中間的烹煮、擺盤，以及後端的服務，再加上環境的裝潢、氣氛營造，和顧客意見回饋的調整。如此，才會塑造出一個完善而美好的餐飲消費經驗。

快樂龍告訴你

二、權變學派

1960 年代，系統管理學派強調，組織是一個複合的整體，此一複合體的內容注重組織的目標、達成目標所需的資源、程序、知識、技術、思想或價值觀，以及對於外界的適應力，被視為是最周延的理論。然而，當 1960 年代後期一些管理學者倡導「通權達變」，揚棄「唯一的，最好的」之思維，認為管理實務問題層出不窮、複雜且動態的變化，無法以相同的單一做法解決各種不同的管理問題，意即沒有放諸四海皆準的管理原則。至此，權變學派興起引領管理思想的演進，「視情境的不同提出，不同的管理做法」成為最佳的解決方案（圖 2-10）。

例如在餐飲業中，傳統的組織結構是以生產型管理為導向。這種管理導向偏向穩定，使企業缺乏應變能力。然而餐飲業的組織結構，在面對千變萬化的市場需求，是需要不斷的調整，才具備應變的能力。此種隨環境做調整之應變能力，即是一種權變管理。

下雨需要澆花嗎？

權變對同學而言，稍為有些難懂。但簡言之，環境變了，有些過程沒必要一成不變的守著過去的習慣！例如：從A地到B地，因為科技環境改變，旅行的規劃，從只能選擇船，改變為飛機可做為另一個的選擇。

快樂龍告訴你

圖2-10　權變學派強調「通權達變」

第5節　當代管理思想

一、全面品質管理與企業再造

品質管理之思維發展，從戴明博士於 1950 年代的 PDCA 品質循環[2]、1970 年代石川馨提出的品管圈[3]、1980 年代的全面品質管理、至 2000 年以來的六標準差（Six sigma）[4]，在每個時代都對產業界產生深遠的影響。

品質管理的泰斗約瑟夫．朱蘭博士（Joseph M. Juran ,1904～2008）（圖2-11）曾定義：「品質就是「適用」（Fitness for use）[5]」，「適用」的意義在於「使產品在使用期間能滿足使用者的需要」。他提出品質三部曲的概念：品質規劃、品質管制及品質改進，以提升品質對顧客需求滿足的適用性；這種觀念也造就全面品質管理（Total quality management, TQM）運動。

圖2-11　約瑟夫．朱蘭

基本上，全面品質管理是一種由顧客需求與期望所驅動的管理哲學，強調改善組織每一流程、每一作業的品質，以求在流程品質與企業績效的持續改善。全面品質管理的理念包括：全員參與、持續改善，抱持「沒有最好的品質，只有持續改善的品質」的精神，並將「持續改善品質」的價值觀深植員工內心；持續改善組織所有流程的品質，並去除不必要的、浪費成本的流程；運用統計技術、

顧客服務Q. S. C. V.
麥當勞員工守則中所要求的，即是全面品質管理的概念與執行喲！
Quality（品質）
- 嚴格的品質控制
- 顧客至上，儘量配合顧客的要求

Service（服務）
- 迅速、正確，並笑臉迎人

Cleanliness（清潔）
- 保持最整潔的環境

Value（價值）
- 盡可能使每位顧客感受到重視，達到最高滿意度

快樂龍告訴你

2　PDCA 循環包括 Plan（計畫）、Do（執行）、Check（效果確認）、Action（修正行動）等四項針對待解決的管理問題所採取之程序步驟，又稱為管理循環。

3　品管圈（Quality control cycle, QCC）為針對一個管理問題，集合組織內攸關成員所組成之團隊，於每隔一固定期間，定期檢討解決方案執行成效，並予以修正或繼續執行。常採用 PDCA 循環（Plan → Do → Check → Action）作為品質改善的程序。

4　六標準差管理方案，將過去所有品管統計方法，發揮到淋漓盡致，並強調發掘與降低流程的變異，為創造競爭優勢的基礎。

5　Juran, J. M. ed., Quality Control Handbook, 1974.

正確衡量的分析數據控制流程品質；賦權員工，提升基層員工能夠快速因應的決策自主權；「一開始就把事情做對」，強調品質是經由設計而來，而非經由檢驗而來。因此，應用到休閒、餐旅與觀光產業中，每一個服務流程都要服膺全面品質管理持續改善的精神，以滿足顧客需求與超越顧客期望爲焦點，不斷改善服務流程的品質與效率，讓顧客能獲取高品質、高滿意度、快速的、甚至超越期待的驚喜服務。

二、麥可·波特（Michael E. Porter, 1947～）競爭策略（1980）、競爭優勢（1985）

企業可透過分析、影響產業吸引力與獲利力的五種因素，亦即五力分析模式：分析供應商的議價力、顧客的議價力、潛在進入者的威脅、替代品的威脅、產業內的競爭等五種產業因素，以決定企業應採行的三種競爭策略，包括：

1. 成本領導策略：以規模經濟降低成本，並以較低價格提升在產業的競爭優勢。
2. 差異化策略：藉由創新的研發設計，提升產品或服務的附加價值，並提升企業價值與獲利基礎。
3. 集中策略：焦點集中於某一產品、某一市場或某一類型消費者的生產與行銷。

圖2-12　麥可·波特

鳳凰旅遊，以維持高水準的產品，而 不輕易壓低價格，並一直以「率先看到顧客需求」的差異化策略為其保持競爭優勢，贏得廣大支持與肯定的方針。經營上，橫向擴展多元創新的旅遊產品琳瑯滿目，並不斷推陳出新、引領旅遊潮流。直向則是朝著集團化的發展方向邁進。

鳳凰旗下整合旅遊相關單位，包括：專擅代理全球航空票務及貨運的雍利企業、玉山票務提供最完整的國際航點及豐富的航班選擇、菲美運通特別專精菲律賓及包機業務的操作、臺灣中國運通也是航空公司與飯店業務的代理；鑒於旅遊平安險業務的重要，亦於2009年成立雍利保險代理公司，首開與AIG保險集團合作之先例，不但提供旅客更全面的旅遊服務外，且增加業務營收的新來源。
鳳凰旅遊是臺灣第一家上市旅行社（股票代號：5706）。

另外，企業亦可在分析企業價值鏈（Value chain）的個別價值活動之後，確認企業本身所掌握競爭優勢的潛在來源。應用到休閒觀光產業中，各企業都可以分析諸如旅館業、餐飲業、旅行業、觀光遊樂業等產業的五力影響程度，決定執行在產業內可以超越其他競爭者的競爭策略。例如，飯店可以採吸引高檔顧客的差異化策略、旅行社可以採專辦某地區主題旅遊的集中策略、部分餐飲業則時興以低價策略奪取市場占有率的成本領導策略。

三、杜拉克（Drucker）創新與創業精神（1985）

彼得·杜拉克（Peter F. Drucker, 1909～2005）（圖2-13）為首位將創新（Innovation）與創業精神（Entrepreneurship）視為企業需要加以組織、系統化的實務與訓練，也視為管理者的工作與責任，並在1985年出版《創新與創業精神》一書，提出創新機會的來源與創業型策略，作為創業型管理的重心以及將創新成功導入市場的可行方法。應用到休閒觀光產業中，創新一直是提高差異化經營成功機會的重要因素，也能提升企業整體價值；創業精神則讓管理者能夠時時思考如何創新的作法，例如各種創意料理的設計，即提升餐飲業的品牌價值與顧客認同。

圖2-13　彼得·杜拉克

> 在之後章節提到的「巨大公司」即捷安特，在創新方面的實踐，已不再只是單純地由零售店販售腳踏車。除提供腳踏車的知識外，另教導騎乘者健康與安全的知識，並帶領騎乘者達成圓夢的計劃。
>
> 快樂龍
> 告訴你

四、藍海策略

傳統企業尋求獲利競爭方式為：壓底成本、搶佔市佔率以及大量傾銷等，此種割喉競爭會使得彼此都承受獲利壓縮的結果，而造成的下場即是血流成河（紅海）。然而所謂的藍海策略，即是在獲利不易、成本提高等狀況中找出根本，並且開創未開發之全新的市場，以創造獨一無二的新價值，此為藍海策略的核心。藍海即為

開創一個嶄新且未開發的市場，該商業之解決方案爲一種
「價值創新」（Value innovation），爲藉由重大價值的創造，
讓對手無法趕上且相形見絀。應用到休閒觀光產業中，藍
海策略建立在創新與創業精神之上。例如觀光旅行業透過
不斷創新旅遊行程與深化旅遊內容，推出主題或者是深度
旅遊，以滿足不同的旅遊族群。不但擺脫與眾多旅行業者
競逐類似旅遊行程，並且跳脫削價競爭的紅海困境。

圖2-14　金偉燦（W. Chan Kim, born 1952）；芮妮・莫伯尼（Renée Mauborgne, born1963）

西南航空的成功，是藍海策略中重要的個案（圖2-15）。因為捨棄了一般航空公司競爭的傳統特點，大大提高速度與出發班次的彈性，滿足另一類需求的顧客，成功締造佳績。

快樂龍告訴你

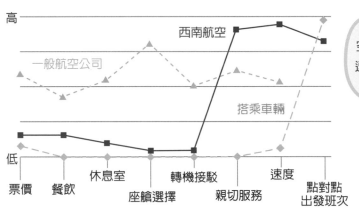

圖2-15　西南航空公司的策略草圖

資料來源：金偉燦、芮妮・莫伯尼，《藍海策略》。

航空旅遊整合行動科技邁向無遠弗界的未來

　　行動科技是一股無法停止的力量，即將改變整體旅遊經驗。在航空這類成熟產業中，結合完美的顧客體驗、忠誠度計畫與差異化的能力，是相當重要的關鍵。行動服務是航空公司達到此兩項目標的新商機。雖然行動服務目前尚未廣泛用來產生營收，但行動通路無疑是與顧客互動最親密且最彈性的方式，能為旅程任一階段提供量身打造的服務。

　　智慧型手機基本上是一部聚合裝置，將電話、個人數位助理（PDA）與音樂播放器等其他功能，結合於整合式行動運算平台。此裝置快速成長的型態，讓行動科技成為航空公司必然提供的服務之一。如手機班機報到、二維條碼登機證 (BCBP) 與行程管理等，都是現今全球許多民航業者所提供的服務。

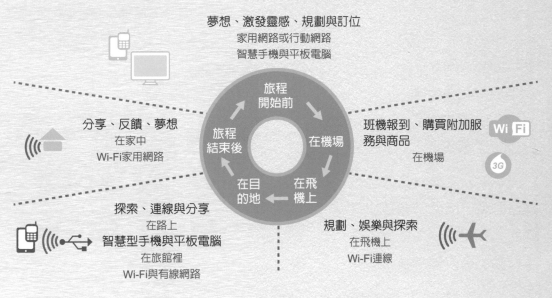

各類行動裝置對旅遊生命週期的影響

　　行動新方案，確實提供航空公司與優質顧客建立良好的個人關係。從此觀點來看，行動網路與開發應用程式的投資，必須視為整體行銷與品牌管理的延伸費用。隨著具備行動功能的 NFC（近距離無線裝置）越來越普及，機場與商店也都安裝讀取器基礎設施，在多個旅客接觸點執行 NFC 流程，將改變旅遊經驗。只要將具

備 NFC 功能的智慧型手機，掃過機場的讀取器，旅客就能夠：

1. 完成班機報到
2. 接收機場商店的優惠券
3. 給付商品與服務費用
4. 與NFC廣告互動
5. 簡單碰觸手機就能與其他旅客交換資訊
6. 使用手機登機
7. 使用手機搭乘大眾運輸工具

　　為提供全面性的解決方案，所有行動應用程式都應涵蓋旅遊生命週期的每個層面。如果旅客只能經由行動應用程式或行動網路進行班機報到，而無法執行完整的訂位功能，會引起旅客不滿。因此必須採行更完善的措施，為每種裝置提供完整的功能，使乘客能透過選用的裝置以想要的方式互動。因此，為提供更全面性的服務，可考慮方向包括：

1. 與航空公司IT整合
2. 跨通路的一致性
3. 共同的業務程序
4. 健全的架構

　　未來，行動商務將超越網路訂位，因此必須建立良好的基礎設施，才能跨越多重行動平台有效率並可靠的執行交易。

登機

互動廣告　　　　　　　行李自助托運

連線社交網路　　　　　行動付款

自動班機報到　　　　　行動優惠券

機場入口

大眾運輸工具

資料來源：旅行科技顧問公司
　　　　　（Travel Tech consulting Inc.）（http://www.amadeus.com.tw/twext/pdf/Amadeus%E7%99%BD
　　　　　%E7%9A%AE%E6%9B%B8_%E6%B0%B8%E9%81%A0%E4%BF%9D%E6%8C%81%E9
　　　　　%80%A3%E7%B7%9A%E7%9A%84%E6%97%85%E5%AE%A2.pdf）

重點摘要

1. 管理思想演進可分為傳統理論時期、修正理論時期、新近發展理論時期，以及1980年以後的當代管理思想。

2. 管理理論自科學管理學派開始導入科學方法發展理論。泰勒（Frederick W. Taylor）觀察實務上的經營與運作，使用科學的方法與技術來定義工作的最佳方法，提高工廠作業的生產效率，並提出四項「科學化管理」的原則，被稱為科學管理之父。吉爾博斯夫婦（Gilbreth）致力於工人工作活動的細微動作研究與動作精簡，後被稱為動作科學之父。甘特（Henry L. Gantt）所提出的甘特圖（Gantt chart）至今仍廣泛應用於專案管理或計劃與排程中。

3. 行政管理學派的代表人物——費堯（Henri Fayol），以其豐富實務經驗著重於組織管理層面，發展出關於管理者工作與良好管理者的要件之一般性理論，主張以廣泛的觀點研究組織問題，並提出十四項管理原則，作為一般性的管理原則。

4. 官僚學派的代表人物—韋伯（Max Weber），主張一種理想的組織類型，建立在「理性與法規」之層級關係下，組織成員各依其所在的層級地位，依法取得某種職權，並憑此職權發號施令，形成一種層級式結構，稱為官僚組織或科層組織（Bureaucracy）。

5. 行為學派注重組織成員行為及非正式組織的研究。主要理論為梅育（Elton Mayo）所主持的霍桑研究之結論，發現影響員工工作績效的主要因素並非工作上的物質環境，更重要的是員工內在心理因素以及非正式組織的群體情感所影響，而提升員工的工作動機與績效。

6. 管理科學學派認為可透過將管理問題或情境，以數學模式建立一簡化的系統，並運用數學模式或電腦程式來解決管理問題或提出「最適化」的決策，因此，管理科學學派又稱為計量學派。

7. 新進理論時期包括系統學派，強調所有組織皆是存在於環境中的一種開放系統，以及權變學派，認為管理實務問題層出不窮、複雜且動態的變化，無法以相同的單一做法解決各種不同的管理問題，而須「視情境的不同提出不同的管理做法」。

8. 實行於休閒觀光業的當代管理思想主要包括強調持續改善的全面品質管理、競爭策略與競爭優勢、創新與創業精神、以創新創造企業獨一無二價值的「藍海策略」等。

Chapter **3**

企業環境與全球化

學習重點

1. 認識總體環境意涵。
2. 認識任務環境意涵。
3. 了解企業在全球化環境與區域經濟體下所受之影響。
4. 認識自然環境與超環境。

名人名言

環境變化並不可怕，可怕的是沿用昨是今非的邏輯
　　　　　——Perter F. Drucker（彼得‧杜拉克）

絕大多數變革都遭遇那些來自最需要改變之人的抗拒
　　　　　——Jopseph H.Boyett & Jimmie T.Boyett

本章架構

自然環境：自然資源、地理生態
超環境：無法控制的環境因素

全球化總體環境
政治法律、經濟、文化、科技

任務環境（外部主要關係人）
顧客、供應商、競爭者
壓力團體

（國內）總體環境
政治、經濟、社會文化
科技、法令、人口統計

（組織）管理決策

餐飲業的環境適應學

「只有一、兩桌客人,服務生都站著沒事做。我問他們,爲什麼用好可憐的眼神看我?結果我一問,他們就哭了,那眞的……心很酸吶……」天廚總經理陳虎符分享過去幾星期的心路歷程。

疫情影響,這對一家 49 年的老店來說,是關卡,也是傷痛。

這家創立於 1971 年,匯聚一群軍人退休金而成立於南京西路的天廚菜館,是歷史悠久的北方菜餐廳,店內招牌菜色包含北平烤鴨、翡翠子排、三鮮蒸餃,以及特色滿州菜「尼罕寧默哈庫它」等,是許多政商名流喜愛的佳餚。在邁入第 50 年時,卻因爲病毒疫情,迎來客人不進門、企業春酒大單紛紛取消的困境。

和其他餐廳一樣,天廚的生意隨著疫情墜落,從二月開始衰退,三月「不是更差,而是非常慘。」陳虎符擔心,現在已經沒客人了,五、六月該怎麼辦?

「1 月農曆年還好,到了 2 月虧了近 200 萬元,3 月虧了 200 多萬元,光看著數字都心慌……。」陳虎符透露,餐廳生意最好的時候,一天可進帳 2、30 萬元,但在 3 月時,曾有一天中午僅 2 桌共 3 人用餐,另有一天營業額僅 1 萬多元,月營收急墜掉了 9 成;還有一天晚上,餐廳一個客人都沒有,僅剩他與員工一起吃晚餐。相處多年的同仁說:「我們能減薪。」但他深諳,只有先停損止血,才有再開門的一天,因爲光 70 多位員工、一個月人事成本就達 300 多萬元。

他與弟弟陳虎門討論後,決定四月中暫停營業兩個月。

峰迴路轉。消息一出,藏在世界各地的老客人紛紛出現,有的到餐廳表達支持,生意從平常兩桌,增加到十桌,「這算是五倍的成長呢!」有的還從國外打電話回來,「缺錢我借你啊,不要利息!」現在每天都有近五成的客人,生意雖然尙未回到高峰,但陳虎符說,老客人就是老朋友,這份溫暖,讓他們非常感動。

美食家王瑞瑤是天廚的愛好者,「經典北方菜的天廚很老派,穿著旗袍的服務生從奉茶到分菜,都無微不至;菜價又平實。」但是,她也說出隱憂,如果這次消費者只是一頭熱,生意仍難穩定;而對於餐廳本身,不光是天廚,許多老店都需要用更新的方法來經營,否則還是沒辦法生存。

相較於老字號的單打獨鬥,最近,不少獨立餐廳團結起來,積極的在艱困的經營環境中找出突圍的方法。

(一) 精緻餐飲——錄製「支持你所愛的餐廳」影片

蘭餐廳（Orchid restaurant）總經理劉宗原號召精緻餐飲（Fine Dining）業者，錄製「支持你所愛的餐廳」影片，對消費者喊話：在艱難時期，無論到餐廳或外帶外送，都能以消費力挺，「目的只有一個，希望大家一起度過難關。」他發起餐廳防疫標章活動，邀餐廳自主達成桌距、衛生等防疫規範，好讓消費者安心用餐；已有近五十家業者參與。

協助影片的 Taster 美食加創辦人高琹雯說，很希望能為餐飲業做些什麼，現在有非常多餐廳主動詢問，希望可以串聯，加大聲量，讓更多消費者看見。

蘭餐廳也積極使用石斑魚、鳳梨、芭樂等農委會開出的滯銷食材入菜。劉宗原強調，這不只是餐廳存亡，也影響上游食材、下游廠商，是整個產業鏈的問題，「紓困金要等到病入膏肓才能申請，但有些事情不能等！」

看似競爭者關係，疫情卻讓餐飲業更緊密了，「總要有人出來做些事。這時候不分你我，因為大家都在同一艘船上，不要有人掉下去，更不希望水退了之後，發現有人沒上岸！」劉宗原說。

(二) 潮流餐飲——「地表最強台灣人」的聯名貼紙

前幾天，一張「地表最強台灣人」的聯名貼紙，成為餐飲界的夯話題。這是開丼餐飲執行長楊哲瑋發起的「互挺」活動，由開丼、渣男、好初早餐、春美冰菓室等二十二家餐飲共同推出。

只要在其中一家店消費拿貼紙，就可在加入的品牌享優惠。

開丼有九成的店舖開在百貨裡，有電影院的大型商場，業績尤其慘烈，「我是重災區啊！二月開始，每個月生意都屢創新低，」但看著伙伴認真叫賣，除了咬牙堅持不放無薪假，也讓他思索該多做些什麼。

楊哲瑋打電話給熟絡的餐飲同業，「疫情讓大家團結。一天之內搜集了二十二個餐飲品牌，命中率百分百。三天內，大家完成優惠、設計、印刷所有事情，馬上執行。」疫情影響了生活型態，餐飲已發生結構性改變，例如外帶外送的業績占比大幅提升；而過去幾年是通路為王，獨立品牌想辦法進入強勢百貨，未來，街邊店可能又會再起。

「這是一場餐飲業的期末考，」楊哲瑋說，考驗現金存底夠不夠？體質健不健全？產品吸不吸引人？至於能否過關，除了餐飲業的努力與團結，更重要的是，擔任評審的消費者，願意給多少分數支持。

資料來源：

1.「從高朋滿座到沒半個客人上門 一個月虧 200 多萬！50 年名餐廳天廚老闆的心痛告白」，今周刊，1217 期，2020 年 4 月 15 日。
2.「別讓美味變成回憶，用行動支持你所愛的餐廳」，吳雨潔，天下雜誌，697 期，2020 年 5 月 6 日。
3. 本書編者重新編寫。

問題討論見書末附頁　9

　　從組織管理的角度來看，外部環境是指會影響組織績效的所有外部機構（Institutions）
或外部力量（Forces），或稱為組織外部的影響因素。內部環境則是指組織成員所面對的
組織內部的資源條件，如組織的資源與運用資源的管理能力、組織結構以及組織文化等。

　　本章主要探討的是組織所面臨的外部環境，至於內部環境包括組織文化對管理決策
權的影響、組織的資源與運用資源的管理能力屬於策略管理議題，組織結構屬於組織理
論的範圍，將於後續章節探討。

第 1 節　總體環境

　　組織所面臨的總體環境，是指涵蓋影響層面可能擴及所有組織的環境因素，又稱為
一般環境。總體環境改變所造成的衝擊，可能造成產業與經濟體系全面性的影響，例如
最低薪資、勞工法令的修正將影響所有業主的僱用政策等。

　　總體環境主要包括政治面、經濟面、社會文化面、科技面、法規面等五個要素，而
近年來人口結構的快速變動，人口統計變數也變成重要的總體環境因素。因此，休閒餐
旅觀光業的發展，尤其受這些因素的影響（圖3-1）。

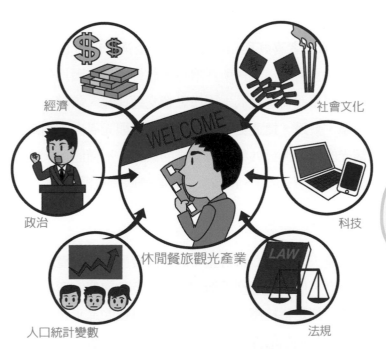

進入知識經濟時代，即
是高附加價值被關注的時
代。服務開始大行其道，休
閒觀光業也日受重視。在全球化浪
潮下，觀光服務業所面對的總體
面影響更將加劇。

快樂龍
告訴你

圖3-1　休閒餐旅觀光業的總體環境要素

一、政治面（Political）

　　主要爲政治局勢、政府對企業的態度，或是跨國企業所面臨地主國的政治穩定度。政治情勢的變化，往往影響政府的產業政策或行政措施，而導致一般企業被迫調整管理制度與作法；政府的支持與獎勵，影響許多製造業爲主的企業集團紛紛跨足服務業。休閒觀光產業，對於政治穩定的敏感度也非常的高，只要政局稍有不安定，馬上會對於外來的遊客數造成影響。

二、經濟面（Economical）

　　區域經濟指標的變動以及全球經濟情況的波動，都會影響企業的營運決策。例如市場利率水準愈高，使得企業融資的資金成本愈高，如又加上原料成本上漲造成一般物價上揚的通貨膨脹，企業採購成本增加、個人實質所得降低，都將造成企業經營艱困、民間消費意願下降的惡性循環，產業環境更加不利。休閒支出，一般是在民生支出之後，若所得水準未能到達一定程度，休閒觀光的支出比重則不高。目前臺灣服務業產值已超過 70％，顯示服務產業規模不斷擴大，已成爲國內支比重撐經濟成長最重要的消費動力。

三、社會文化面（Social）

　　當社會主流價值觀、風俗習慣、消費者喜好與口味改變時，企業管理者也要跟著改變產品的生產與行銷或服務流程等。當前因爲國民所得增加，社會大眾也因爲生活型態改變，工作不再是生活全部，休閒與旅遊需求提高，不僅影響交通運輸、旅館、餐飲業、休閒娛樂事業的蓬勃發展，高鐵、臺鐵、捷運更是爭相增加更多觀光導向的列車班次或套裝旅遊，來滿足民眾旅遊觀光的需求。另外如流行文化的興起，不僅開創新的流行音樂與文創產品，更增加許多追星族、粉絲族群，創造廣大的娛樂產業規模。

四、科技面（Technological）

　　科技層面屬於變動最快的一般環境，科技的日新月益可能不斷發展出新的產品知識與技術，進而造成創新產品不斷被研發，例如智慧型手機的研發以及章前個案所提到餐廳以平板電腦做爲點餐、娛樂用途等，都是科技應用的明顯例子。科技的進步也會造成組織結構、管理做法的改變，例如網路與通訊的進步，服務業不僅可成爲將服務流程透過網路連結的電子化企業（Ｅ化企業），也可以透過雲端模式的運作達成真正虛擬式組織的運作型態。

五、法規面（Legal）

　　包括政府法律與相關法令的規範與變動，例如環保法令對製造業廢棄物處置的管制，勞工法令例如最低薪資、延長工時規定、勞健保乃至退休金制度等影響企業的人力僱用制度，都在透過法令維護勞工權益與企業正常營運。政府對於文創產業的獎勵，不但提升休閒觀光的風潮，也間接創造休閒娛樂的市場成長。然而，發展休閒觀光產業，也可能因資源的過度開發，造成環境無法負荷，進而帶來生態以及人類的浩劫。例如臺灣在著名溫泉區、山地休閒景點，因旅館、飯店的過度興建而造成水、林地等資源的破壞。為此，政府制定的「發展觀光條例」，即以永續經營臺灣特有之自然生態與人文景觀，對於遊憩區開發以及旅館興建於特定保護區域或風景特定區之名勝、自然資源或觀光設施者，訂有相關罰則。

六、人口統計變數（Demographics）

　　人口統計變數包含一群人口的實體特徵，包括性別、年齡、所得、教育程度、家庭結構等。例如，以年齡區分的消費世代結構主要包括戰後嬰兒潮（1946 ～ 1964）、X 世代（1965 ～ 1977）、Y 世代（1978 ～ 1994）、網路基礎的 N 世代（1995 以後），在少子化現象下，Y 世代與 N 世代都在父母細心呵護下成長，進入組織都將面臨工作壓力的調適與個人生涯在克服逆境上的成長。如何激勵 Y 世代新興工作族群團隊和諧運作、提高工作穩定性與發揮工作創意，是管理者必須加以思考的。尤其餐旅與觀光休閒業是直接與顧客接觸的行業，吸引顧客的創意料理、創意服務等，都是非常重要的經營要素。另外，如高齡健康人口比例增加、單身未婚年齡提高，也增加許多銀髮族、單身族的休閒與觀光需求，都是餐旅與觀光休閒業需要迫切考慮之人口統計變數的環境變遷。

　　但上述環境因素對企業的影響不一定是單一面向，也可能產生因素間的交互影響。例如，人口結構的改變加上社會文化的變遷，也影響以往專注製造業的企業，紛紛跨足具有未來潛力的服務事業，例如燦坤集團跨足觀光業的燦星旅遊、全球品牌運動鞋和休閒鞋代工大廠寶成集團跨足觀光醫療服務的臺中裕元花園酒店、米果領導品牌旺旺集團也開設神旺飯店，並布局醫療服務產業等。

餐桌變平板　能點菜、玩遊戲！

 影片：https://www.youtube.com/watch?v=UHUupan6120

大趨勢的少子化影響，加上3C科技產品充斥於生活中。3C產品賣場從原本主攻年輕上班族、學生市場，轉向少子化家長疼小孩捨得消費，把賣場裡的兒童區獨立拉出來設櫃，賣繪本、卡通圖書，預計能提升業績二成。連鎖集團餐飲集團，也瞄準親子市場，引進結合點菜、玩遊戲的電子餐桌，讓餐桌就像大型平板，因為客人流連忘返，還設定用餐時間限制。

親子餐廳點餐方式很特別，餐桌變成大型平板，小朋友用手指觸碰螢幕，菜單自動翻頁。點完菜的空檔時間，餐桌又變成大型畫布，弟弟、妹妹發揮創意，藉此做圖畫創作，也帶動父母與親子的關係。

問題討論見書末附頁　10

第 2 節　任務環境

　　任務環境是組織於產業內所面對的環境因素，依每個產業的特性而有所不同，且對管理決策和行動有直接與立即影響，並與組織目標的達成有直接攸關的環境因素，故任務環境又稱為特殊環境或直接環境。任務環境主要包括組織面對的顧客、供應商、競爭者、以及其他關切此組織運作的社會與政治團體等。

一、顧客

　　組織的產品與服務需要依賴顧客的認同與購買，若顧客無法認同或是其地位優勢高過組織，則組織可能面對產品與服務被迫降價、利潤被迫減少的困境，都不是組織所樂見的。所以，顧客是組織所面對最重要的任務環境因素，唯有不斷提升產品與服務價值，提供顧客需求的產品與服務，獲得其認同與持續消費，也才能創造組織利潤與價值。

休閒餐旅觀光產業主要面對的是人，顧客的觀感與滿意顯得格外重要。以同學接觸最多的麥當勞近年來推出「歡樂送」服務來說，這項服務的產生，即與上一節提到的總體環境中「社會文化」與「人口統計變數」二項有關，生活習慣改變與族群特色不同，企業常為提高業績並以滿足顧客前提下，新增多項服務，然而在享受服務的同時，消費者或顧客也應具備該有的水準，才會在正面的循環上，轉換出更極致的服務享受（圖3-2）。

快樂龍告訴你

圖3-2　顧客對餐飲服務業之影響

二、供應商

供應商是提供組織原料或商品讓服務組織進行服務活動的產業－上游廠商。供應商對組織的影響，包括提供符合品質要求的原料、合理的成本以及穩定的供料，才能讓服務組織進行品質平穩的服務流程，以提供顧客所需的產品與服務，故供應商實是組織欲提升產品價值、獲得顧客認同的源頭。

圖3-3　供應商對餐飲服務業之影響

2014的中秋節， 劣油的新聞鬧得沸沸揚揚，同學們應該都記憶猶新吧！中箭的餐飲、烘焙業，在此事件中都遭遇到鉅額的顧客退貨損失。由此可見，食品供應商的好壞對於餐飲服務業有巨大的影響（圖3-3）。

快樂龍告訴你

三、競爭者

產業內的競爭者是與組織直接短兵相接的競爭者，與組織有相同的供貨來源，競逐相同的顧客群，故競爭者是市場營收的瓜分者。競爭者如果推出有利方案吸引顧客，轉換購買對象，則將侵蝕預計的營收與獲利。因此，業者有必要蒐集主要競爭者的市場與產品策略，以提出因應對策，鞏固自己的顧客群。

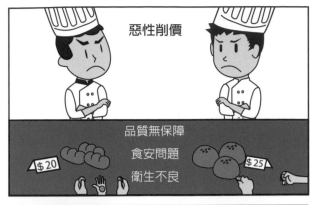

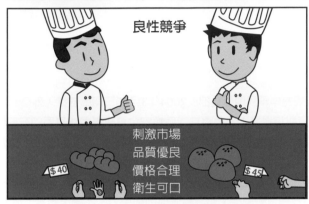

圖3-4　競爭者對餐飲服務業之影響

競爭對手，是產業中必定會面對的。若是正向的循環，即是良性競爭；反之，則會是兩敗俱傷的惡性競爭（圖3-4）。

惡性競爭，可以由上述的劣油事件對餐飲業造成巨額的影響來看。因物價飛漲，各家商號為爭取消費者可接受的販售價格，只好降低製程的成本，劣油的購買成本比正常油品來得低，因此才會發生這一波多家都中箭的事件。

快樂龍告訴你

四、社會與政治團體

　　管理者必須注意到企圖影響組織決策的特殊利益團體，例如消費者保護基金會、環保團體與其他社會團體或政治團體等。隨著社會和政治情勢的變遷，外部團體對企業經營產生的壓力與影響力不斷上升，例如食品安全已成為餐旅服務業最重要的考量之一，企業經營需要協調與考量的層面也就更增加了許多。

　　綜言之，每個組織進入的產業可能與其他組織各不相同，不同產業的組織面對不同的特定任務環境，而任務環境可能又隨著產業變遷而產生變化，故任務環境即是屬於特定產業所直接面對的環境，亦可視為產業環境。

社會與情勢變遷對觀光服務業的影響，最多也最明顯的例子，是以旅遊為最多。2020年新冠肺炎疫情在3月已達全球大流行程度，外交部配合「中央流行疫情指揮中心」，將全球所有國家及地區的旅遊警示燈號調整為「紅色」，建議國人避免前往。當然對旅遊行業造成極大的影響與損失，甚至倒閉。

快樂龍告訴你

國外旅遊警示分級表為中華民國外交部於2004年3月30日開始依據《外交部發布國外旅遊警示參考資訊指導原則》所建立的旅遊安全資訊警示，其目的在於使到國民能夠透過此分級表快速地了解是否可以在該國家或該地區安全的從事旅遊或商務活動之資訊。

就旅遊警示分級表與旅行契約之關係，外交部認為，旅遊警示僅供民眾出國參考的資訊之一，跟旅遊契約沒有關連，也沒有任何的約束力。不過，事實上旅遊警示分級表對於旅遊契約仍有一定的影響力，遭到發布紅色警示的國家，有可能適用「國外旅遊定型化契約範本」第28條規定，旅行社在扣除已代繳的規費或因履行契約所支付的全部必要費用後，將剩餘的款項退還旅客。

警示等級	警示意涵	警示等級參考情況
	紅色（高）	不宜前往
	橙色（中）	高度小心，避免非必要旅行
	黃色（低）	特別注意旅遊安全並檢討應否前往
	灰色（輕）	提醒注意

快樂龍告訴你

圖3-5　老協珍跳脫煮蛙理論困境之創新經營

當環境太過舒適或變化太快，組織都必須加以考量環境的影響，否則容易陷入環境變化的危機而不自知，著名的「煮蛙理論」即告訴我們這個啟示。在實務上亦是如此，若環境改變，但企業不往前走（轉型），即會被淘汰。

快樂龍告訴你

以老協珍（迪化街乾貨名店）為例，在1992年還是單純的食材乾貨批發，後來跨入加工領域。2009年又開始研發調理食品，並和統一超商合作，推出一份三千六百元的「佛跳牆」。2013年又推出滴雞精精華版「熬雞精」，並於全省屈臣氏、杏一藥局販售。老協成從販售物的乾貨，到濕的料理組合食料，以及近年的熬雞精，銷售形式從傳統的單店零售，到網購與宅急便合作，以及大型連鎖通路合作販售。同樣是食材，老協珍不斷做調整；同樣是販售，老協珍的產品已非單一小店鋪在販賣。因為，老協珍不願落入理論上的煮蛙理論困境、惟恐對於環境改變的無知覺或怠惰、習慣性，而失去了警惕和反抗力，是相同的道理（圖3-5）。2020年，老協珍研發3年牛肉麵（冷凍包）新上市，剛好因應新冠肺炎疫情流行飲食習慣的轉變。

快樂龍告訴你

溫水煮青蛙

　　美國康奈爾大學的科學家，做過的一項著名的實驗──溫水煮蛙：科學研究人員將一隻青蛙丟進沸水中，青蛙一碰到沸騰熱水在千鈞一髮的生死關頭，奮力跳出鍋外，安然逃生。而後，科學研究人員又把這隻青蛙放進裝滿冷水的鍋裡，然後慢慢加溫。剛開始，青蛙在舒適的溫水中悠游，沒有任何警覺。但隨著水溫慢慢提高，開始感到水溫無法忍受時，青蛙再想躍出水面卻已四肢無力，最終被活活煮死在熱水中。

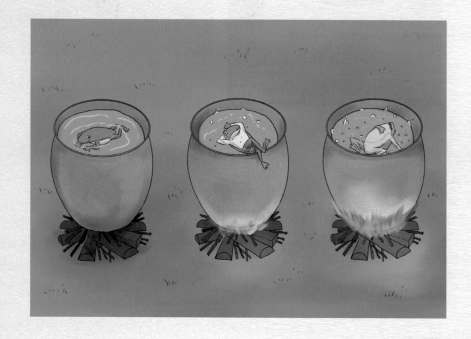

問題討論見書末附頁　10

第3節　全球化環境

一、全球化的導因

　　地球村的認同促成企業經營全球市場的動機，因此，企業可能因為各種原因而思考跨國、跨區域營運。企業進入全球市場的原因，可歸納為：

1. 國內市場成功經驗複製：企業可能因為擁有特殊資源或獨特的技術專長，在自身企業所在的國家（母國）獲得顧客高度認同、高市場營收與獲利，進而發現可將國內市場成功經驗複製、移轉至其他國家或地區營運，與擴展企業營收與獲利，於是展開跨國營運。

2. 國內市場趨於飽和：企業也可能因為國內市場趨於飽和、不足以支撐其營運，為了突破國內市場成長的限制，決定擴張海外市場。

3. 跟隨競爭者的策略：因為競爭者向全世界擴張，為了提升企業本身的競爭優勢，於是跟進競爭者，將競爭戰場延伸至海外地區，擴大營運規模、降低成本，以與競爭者競爭。

　　全球化從工業革命後緩步啟動，然而「全球化」一詞開始被大家熱烈關注與討論，可以說是起於湯瑪斯·佛里曼（Thomas Friedman）的書《世界是平的》。以軟體、資訊科技為主軸發展的全球化3.0，在在指出未來的經濟、社會、政治等各個方面，改變我們的工作方式、生活方式乃至生存的方式。然而，旅遊活動的發軔，早於工業革命，是軟性且更深入的一樣全球化革命。隨著時間推移，以及後來工業革命的發展，大大提升人們的生活水準，旅遊活動的目的亦從早先的朝聖與商務活動，開始朝向享受與學習。而後，運輸工具不斷的進步與住宿服務品質的提升，更大大普及該項活動（圖3-6）。

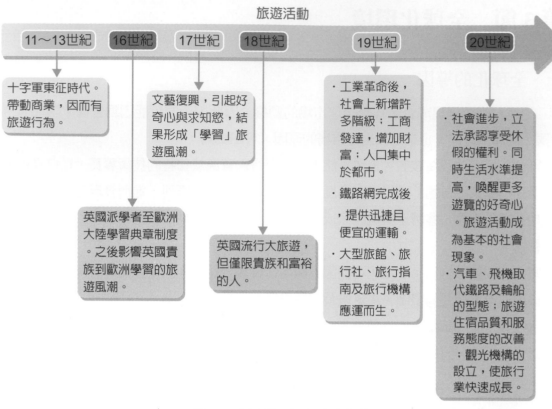

旅遊活動

| 11～13世紀 | 16世紀 | 17世紀 | 18世紀 | 19世紀 | 20世紀 |

十字軍東征時代。帶動商業，因而有旅遊行為。

文藝復興，引起好奇心與求知慾，結果形成「學習」旅遊風潮。

英國派學者至歐洲大陸學習典章制度，之後影響英國貴族到歐洲學習的旅遊風潮。

英國流行大旅遊，但僅限貴族和富裕的人。

· 工業革命後，社會上新增許多階級；工商發達，增加財富；人口集中於都市。
· 鐵路網完成後，提供迅捷且便宜的運輸。
· 大型旅館、旅行社、旅行指南及旅行機構應運而生。

· 社會進步，立法承認享受休假的權利。同時生活水準提高，喚醒更多遊覽的好奇心。旅遊活動成為基本的社會現象。
· 汽車、飛機取代鐵路及輪船的型態；旅遊住宿品質和服務態度的改善；觀光機構的設立，使旅行業快速成長。

圖3-6　觀光的發展全球化趨勢

湯馬斯·庫克

從前一章開始，就為同學開啓了管理學時光之門。但我們可以發現，旅遊活動是發軔於11～13世紀的十字軍東征，遠遠早於18世紀的工業革命。然而，工業革命之前的旅遊大多為朝聖、商務和公務的目的。

「近代旅遊業之父」，湯馬斯·庫克（Thomas Cook），是現代旅遊的創始人。19世紀後期，在湯馬斯·庫克的倡導和成功的旅遊業務推動下，首先在歐洲成立類似旅行社的組織。此外，他又在歐洲、美洲、澳洲與中東建立起自己的系統，成立世界上第一個旅遊代理商，故被譽為世界旅遊業的創始人，使旅遊業成為世界上一項較為廣泛的經濟活動。

快樂龍告訴你

大前研一於《全球舞台大未來》（The next global stage）一書也指出，商業活動之全球化來自四個推進力：

1. 消費者（Consumer）：大前研一在《無國界的世界》開宗明義指出，因為「消費者的品味與需求已經全球化，這是企業得要全球化的原因。」消費者「追求好產品，不管生產地」的需求，促使企業致力於全球化，生產更便宜、品質更好的產品。

2. 溝通（Communication）：資訊科技的蓬勃發展，使得網際網路促成的溝通無疆界化，讓消費者取得貨比三家的便利與權利。

3. 企業（Corporation）：企業基於資源取得以及成本降低等策略原因，將各項業務分散在世界各地（例如：研發在瑞士、工程在印度、生產在中國、財務在倫敦…），以在競爭中得到更有利位置的策略。

4. 資本（Capital）：各國政治經濟的交流與運作，使得金融活動更加活躍，促使金融市場管制的解除，讓資本更容易在全球範圍內流通，尋求利率最高的投資環境，則是全球化的最後一股推力。

因為消費者「需求的全球化」誘發之下，驅使廠商將分配的能力發揮至最大。觀光旅遊業的興起，不僅止於滿足不同地區消費者之商品上的需求。相同的，人們藉由旅遊的活動，在進出各國感受、體驗、享受以及交流，都是全球化浪潮努力的方向，也同時是全球化浪潮推動的力量。因此觀光事業在世界已經被公認為最有利的「無形貿易」與最有利的「無形出口」。對企業而言，產地與市場已形成「天涯若比鄰」的關係，何需再將工廠和市場拘泥於某地。對觀光活動的人們而言，何需再在意、拘泥於何處是我家。

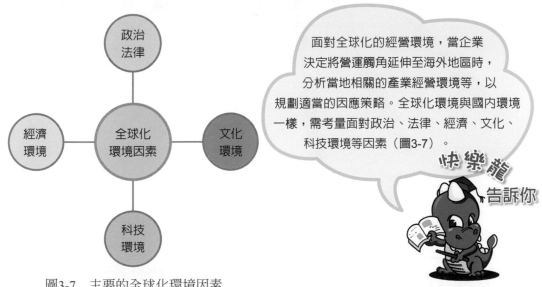

圖3-7　主要的全球化環境因素

觀光產業包羅萬象，涉及的相關科系眾多（圖3-8）。
這也表示，與其相關的產業與商業活動也是琳琅滿目。觀光產業
本身的管理上，因為面向廣，而有一定的複雜度。若再加上科技應用與全球化發
展，勢必再加深管理上的難度，這是發展與管理上，需要注意的面向。

快樂龍
告訴你

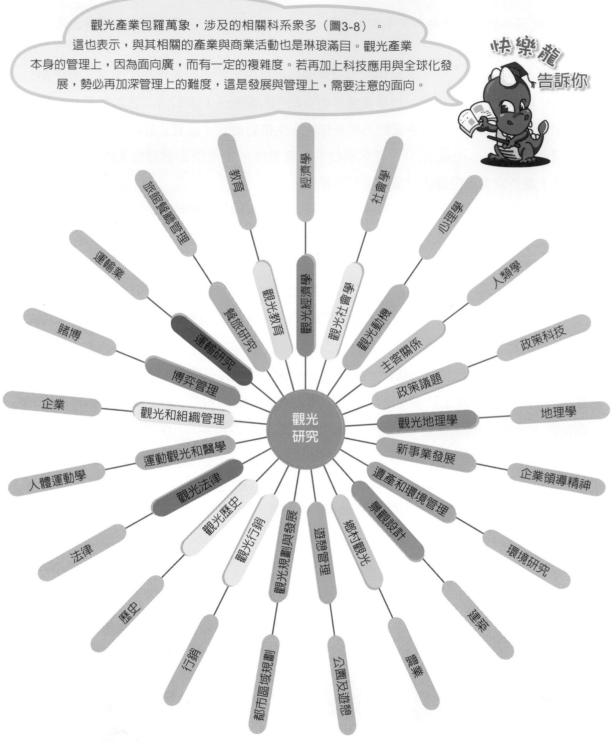

圖3-8　與觀光領域相關的科系與商業活動
資料來源：Goeldner & Ritchie（2006）[1]

1　Goeldner, Charles R., and J. R. Brent Ritchie. 2006. Tourism: Principles, practicies, philosophies. 10th ed. New Jersey: John Wiley & Sons Inc.

二、區域經濟體

　　全球化不再只是單打獨鬥、壁壘分明，在國際間強勢的國家無不嘗試建立或加入各種區域貿易組織，以落實貿易自由化的商業往來。目前主要的區域經濟體包括：

1. 歐盟（European union, EU）：由28個歐洲國家所組成的政治經濟聯盟，其中19個會員國採用共同貨幣歐元（Euro），又稱為歐元區國家。丹麥、捷克、英國、瑞典為主要的非歐元區國家。

2. 北美自由貿易協定（North American Free Trade Agreement, NAFTA）：包括美國、加拿大、墨西哥，在1992 達成共識而產生的經濟結盟，消除彼此間自由貿易障礙，使這三個國家經濟力量大為增強。

3. 東南亞國協（Association of Southeast Asian Nations，簡稱ASEAN）：由十個東南亞國家組成的貿易結盟，包括緬甸、寮國、泰國、越南、柬埔寨、菲律賓、汶萊、馬來西亞、新加坡、印尼，共10個國家，於1992年提出，又稱為東協自由貿易區（ASEAN Free Trade Area，簡稱AFTA）。東協加一，係加上中國，已於2010年1月1日啓動；未來的東協加三，則是再加上日、韓。

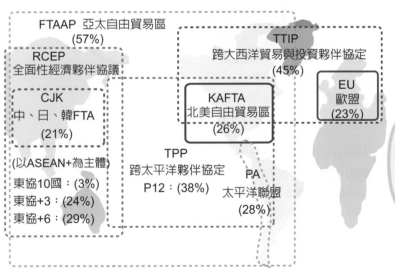

圖3-9　全世界主要的區域經濟體

區域整合，除文中提到的主要3個經濟體外。亞洲加上太平洋區，即為亞太自由貿易區（FTAAP）。區域比較小的，則是跨太平洋夥伴協定（TPP）。全球最大的超級區域經濟整合，則為跨大西洋貿易與投資伙伴協定（TTIP）（圖3-9）。

快樂龍告訴你

　　區域經濟整合，目的在創造更高的經濟效益與帶來更佳的經濟發展。然而，在休閒觀光業中，也有相類似的聯盟。以航空業來說，航空聯盟（Airline alliance）即是兩間或以上的航空公司所達成的合作協議。全球最大的三個航空聯盟為：星空聯盟（Star alliance）、天合聯盟（Sky team）及寰宇一家（Oneworld）。航空聯盟除了以客運為主外，也包含貨物航空公司之間組成的航空聯盟，例如天合聯盟貨運以及WOW航空聯盟。航空聯盟聯合了全球的航空網路，可加強國際的聯繫，也使跨國旅客於轉機時更便捷（圖3-10）。

STAR ALLIANCE

星空聯盟　　　　　　寰宇一家　　　天合聯盟

圖3-10　三大航空聯盟

相似於區域經濟整合，航空聯盟也有以下好處：
- 管理代碼共享，航空聯盟可提供更大的航空網路。
- 共用使用維修設施、運作設備、職員，相互支援地勤與空廚作業，以減低成本。
- 成本降低，乘客可獲得更低廉價格的機票。
- 航班時間更靈活、有彈性。
- 轉機次數減少，乘客抵達目的地更省時、方便。
- 乘客搭乘聯盟內不同航空公司，均可賺取飛行哩程數。

第 4 節　自然環境與超環境

一、自然環境

　　一般而言，自然環境是指企業所處的自然資源與生態環境，包括土地、森林、河流、海洋、生物、礦產、能源、水源、環境保護、生態平衡等方面的發展變化。這些因素關係到企業確定投資方向、產品改進與革新等重大經營決策問題。

　　近年來，世界各地除了因氣候變遷、全球暖化、環境汙染外，也受到企業醜聞及金融風暴等影響。企業運作受到社會、文化與自然環境的衝擊日益擴大，尤其是休閒觀光產業，例如：前幾年的東南亞大海嘯與日本的 311 事件，自然環境的大災害，迫使休閒觀光活動停擺，都造成該產業重大的損失。近年來，臺灣因颱風加上人為的過度開發之災害，面臨極大的破壞。例如 2009 年，莫拉克颱風帶來的豪大雨「八八風災」，為過度開發的山林地造成嚴重土石流的危害，許多觀光資源、溫泉遊樂景點等受到破壞或摧毀殆盡，甚至高雄小林村遭到滅村的浩劫。臺灣在發展各種觀光計畫與開發觀光設施時，實在必須慎重考量對於自然資源的影響與永續維護的議題。

二、超環境

　　超環境（Super-environment）是指脫離於總體環境、任務環境以及組織內部的環境狀況，通常是企業無法控制的或不可知的力量，例如：自然生態、地理位置、氣候、自然資源、風水等，若以風水而言，超環境又名鬼神環境，是指外界一些冥冥不可知的力量。有些組織的管理者相信，這些冥冥不可知的力量也會影響組織的績效，因此超環境也被列為環境的一種。各行各業都有潛規則，休閒觀光業是非常重視服務人員與顧客互動接觸的產業，平安、順利是服務上最基本的要求。所以，關於超環境的考量是一種迷信嗎？不妨換一個角度思考，若能提供顧客多一份安心與平安的保障，為什麼不做呢？

新奇事：機師靠貼符保平安

中國一個部落格上出現這張有「中國特色」的照片，兩名中年飛機師在駕駛艙內合照，在艙內的左上角貼有兩張平安符。飛機師都貼平安符？迷信與不迷信，真的見人見智。但若多做一份，可以讓自我更平靜與平安，相信很多人都會願意去做的。飛機師也是人，也有父

母、妻兒，希望每次飛行都可以平平安安，在駕駛艙貼張平安符只是心理寄託，最重要是專心駕駛，讓旅客平安到達就好了。

資料來源：http://daibingvip.blog.sohu.com/106791820.html

問題討論見書末附頁 11

1. 企業環境分為外部與內部環境。外部環境指的是會影響組織績效的所有外部機構或外部力量,或稱為組織外部的影響因素。內部環境則是指組織成員所面對的組織內部的資源條件,例如組織的資源與運用資源的管理能力、組織結構,以及組織文化等。

2. 組織所面臨的總體環境,是指涵蓋影響層面可能擴及所有組織的環境因素,又稱為一般環境。總體環境主要包括政治面、經濟面、社會文化面、科技面、法規面等五個要素。近年來人口結構的快速變動,人口統計變數也變成重要的總體環境因素。

3. 任務環境是組織於產業內所面對的環境因素,依每個特定產業的特性而有所不同,故任務環境又稱為特殊環境或直接環境。任務環境主要包括組織面對的顧客、產業內的上游供應商、競爭者,以及其他關切此組織運作的社會與政治團體等。

4. 環境的變遷,經濟發展快速的變動,全球化已是經濟發展的主流。商業活動之全球化來自四個推進力:消費者、溝通、企業、資本。

5. 當企業決定將營運觸角延伸至海外地區時,就必須面對全球化的經營環境,分析當地相關的產業經營環境等,以規劃適當的因應策略。全球化環境與國內環境一樣面對政治、法律、經濟、文化、科技環境等因素。

6. 超環境是指脫離於總體環境、任務環境以及組織內部的環境狀況,通常是企業無法控制的或不可知的力量,例如:自然生態、地理位置、氣候、自然資源、風水等。超環境又名為鬼神環境,是指外界一些冥冥不可知的力量。

Chapter **4**

規劃與決策

1. 了解規劃的意義。
2. 認識規劃的程序與模式。
3. 區分規劃與計畫。
4. 了解規劃與決策之關係。
5. 認識決策類型。
6. 探究決策偏誤之原因。

名人名言

目標並非命運,而是方向;目標並非命令,而是承諾;目標並不決定未來,而是動員企業資源以便塑造未來。
　　　　　　——Perter F. Drucker(彼得・杜拉克)

Plans are nothing;planning is everything.
　　　　　　–Dwight D. Eisenhower(兌艾特・艾森豪)

本章架構

規劃程序

修正

經營使命
組織目標 → 規劃 →（過程）計畫方案（規劃結果）→ 執行 → 評估 → 方案續行

決策過程

問題
確認 → 解決
方案 → 執行 → 決策效能
評估 → 方案
續行

修正　修正

雲朗、老爺、凱撒飯店結盟抗疫之策略思考

當 2020 年 1 月下旬爆發新冠肺炎疫情以來，觀光業不敵疫情，陸續傳出放無薪假、裁員，甚至是倒閉等消息，3 家飯店卻反其道而行，不僅加碼投資，更選擇破天荒首度攜手合作以度過難關。

3 月 27 日，雲朗、老爺、凱撒三集團在記者會宣布，發行「聯合通用券」，這是三集團以原有的員工福利旅遊基金，再由各業主加碼，共計發行 1 億元的通用券，平均每人約 1 萬元，可用在三集團的 30 家飯店住宿，預計加上交通、餐飲等消費，將帶動 5 億元的產業活水。

該通用券，首波將針對 3 集團旗下共約 1 萬名飯店員工及關係企業（註：約 1 萬名飯店員工，平均每人約 1 萬元，故發行 1 億元的通用券），下一波則瞄準其他企業福委會（福利委員會）作銷售，宣示藉此刺激內需，達到不減薪、不放無薪假的目標。

這不僅是 3 大飯店首度同台，更是飯店業史上的第一次跨品牌合作。一名曾參與合作會議的高階主管坦言，飯店業長期高度競爭，合作要談得成，得先打開心房。據了解，該合作案的討論歷時一個半月，起初，參與商談的更有 5、6 家業者，但最終僅 3 家達成共識。是什麼狀況促成合作？這椿合作又盤算著什麼？商業周刊特別邀請老爺酒店集團執行長沈方正、雲朗觀光集團總經理盛治仁、凱撒飯店連鎖副總裁皮金營，進行專訪，瞭解 3 方合作的起源、方案與困難點。

當初如何開啟合作？

這個起源其實源自於幾家飯店業者在 2 月餐敘中提議，既然員工春酒因為疫情而取消停辦，乾脆把原本春酒加員工旅遊預算做調整，在幾家飯店內互通消費，嘗試這樣的創舉。但要通過集團業主（董事長）的同意又是另一個難題。例如雲朗觀光集團內有加盟館，就有不同業主，集團內部要先內部溝通，有內部問題要解決，真的是複雜過程。又因春酒和員工旅遊預算多來自於公司內的福委會，合資的飯店沒有福委會，發行通用券勢必得公司出錢。

之後，3 位業主大老（指老爺酒店集團總裁林清波、雲朗觀光集團執行長張安

平、凱撒飯店連鎖董事長林鴻道）一同聚會是最大成功關鍵，因爲這牽涉到得拿出一大筆資源，他們拍板決定，才可以往前走。

如何衡量合作效益？

盛治仁說，這次合作，眞的是顧全大局，不是在計算自身利益，如果每家飯店或集團，都只算自己的，這樣就不用談下去了。也許 1 個月後回過頭看，這會是大成功或大失敗。所謂失敗，是指財務面的盤算，這案子能創造 5 億貢獻，有 4 億以上是給外部，不是飯店內部。（據行政院主計處調查，整體旅遊消費，住宿只占 17％，其他是交通、餐飲、購物等）所以，飯店內能獲利的比例是很小的。對這 3 位業主來說，坦白講，沒有人有百分百把握。但是，業主願意冒這個風險。從傳統的成本和效益來看，飯店折扣已經打這麼多了，飯店獲利已經不大了，也可以用比較安全的方法，少花這筆錢，減薪、放無薪假，用度小月的心情。但是，業主站在投資員工、保障員工，用刺激經濟的正面方式，這思維是不容易的。

沈方正也提到，通用券未來會怎麼分配在各項目的消費，並不確定，因不知道員工最終去哪家飯店玩。但這是爲了創造漣漪效應，不論對內部或外部，都是經濟加乘效果。現在這個時間點，台北市飯店的住房率 10％以下，完全沒外國人（註：因爲疫情嚴峻，政府禁止國外觀光遊客進入臺灣），所以不能考慮太多因素，要趕快執行。從專業經理人角度，當然無薪假方案也會考慮，要節流，但是經濟上的通貨緊縮，比疫情還恐怖。而這個合作方案，至少有機會讓住房率提升，刺激一些內需經濟。

有考慮減薪、裁員方案？

對於減薪、裁員的方案，皮金營則是思考，再怎麼節流，薪資就不會動，開門就要付錢，一家飯店一個月就一千多萬，這對老闆是很大的負擔。裁員，可以快速解決問題，但對臺灣觀光業衝擊很大，即便一年後復原，還是很傷，加上飯店人力很難培養，最基本都要 4 到 5 年時間。沈方正也提到，面對 6 月大學餐飲科系學生就要畢業，如果 4、5 月能啓動這個方案，就可以雇用一些人，整體遞延效益是廣的。這幾年，臺灣許多優秀服務業人才外移，到新加

坡、日本、澳門、美國，但現在，出不去了。生意得慢慢做起來，讓這些人才不轉行，否則，這個人力斷層，將可能長達一年的斷代。

溝通最久的困難點？

　　而在合作模式的討論上，沈方正提到花最多時間的，是複雜行政處理，老爺酒店集團 11 家飯店，就有 10 個公司，券發出去，要結算、核銷，這背後牽涉的金流、資訊流都要打通，都要溝通。6 個月的時間消化通用券，對疫情最有幫助，問題是，也有員工在忙，無法出外旅遊消費，權益也就受損。主張業務派的人說，量要衝大，主張員工派的人認為，通用券得維持一年。

　　盛治仁提到有次開會，試著整合兩派人馬意見。他提議可以讓票券價值，每個月少 10%，你越晚用，價值就越來越少，鼓勵員工盡早使用消費，符合做這個票券想達成的利益！結果內部說這機制太複雜、太難操作了！沈方正也笑說照盛總的想法，那得要再開發一套 AI 系統來清算了！最後大家決議是到 9 月（6 個月期間），現在各集團就鼓勵大家盡早出來使用消費。

企業合作對抗疫情的策略建議

　　皮金營認為要盡快，別拖太久。合作第一步，得放下彼此競爭。沈方正也認為合作有三點，第一，快速，時間越快，幫助越大；第二，簡單，對消費者的使用來說，要夠簡單；第三，有感。大家一起合作，創造更大的餅，做起來才有力量。盛治仁認為，並非所有企業都有能力再加碼投資，面對衝擊，每家如何因應都是合理作法。不過，有能力的企業，能否不完全站在自己角度，站在社會的角度，想遠一些，一起創造生機。如果，我們只是被動等待疫情過去、被動等待政府措施，會讓經濟衝擊更大。

資料來源：

1.「《搶救失業潮！飯店三巨頭首度結盟》獨家專訪老爺、雲朗、凱撒舵手：大家要放下刀」，採訪：曾如瑩、李雅筑／整理：李雅筑／責任編輯：林思妍，商業週刊，2020 年 3 月 31 日發布，https://www.businessweekly.com.tw/focus/blog/3002099。

2. 本書編者重新整理編排。

問題討論見書末附頁　14

第1節　規劃的意義

　　規劃是管理功能的第一個活動，包括定義組織目標、建立達成此目標之整體策略、以及發展一組方案以整合及協調組織工作。或者我們可以說「規劃就是為了達成組織的**整體目標**，因而發展各種策略與行動方案之過程」。各行各業無不需要規劃的執行，尤其是觀光類之服務業，因為良好而完備的服務，唯有縝密且全盤的規劃，才有可能提供完善而健全、讓顧客滿意的服務。

　　一般而言，規劃可分為正式規劃與非正式規劃。將組織整體目標細分為各部門單位目標、各種行動方案之規劃過程，通常透過組織的正式會議形式，由組織成員共同來決定，這就是「正式規劃」。正式規劃需要正式、繁複的準備與進行程序，非正式規劃則較為簡單、容易進行。當然，如果小企業可能並未有這麼多正式會議，而大部分為企業主（企業老闆）的個人決策，或者大企業內有些決策是授權事業單位主管或部門單位主管來決策的，也並未透過正式會議形式作成書面結論，都屬於非正式規劃。在企業內也有一些共同會議型式討論的議題，但可能與組織正式目標較無相關性，例如員工福利的討論會議，雖有書面結論，但也屬於非正式規劃。組織的管理者，使用非正式規劃的頻率往往比使用正式規劃的頻率高，此外，正式規劃與非正式規劃並行的狀況，在實務上也非常的常見。

　　但組織為什麼還是有許多正式會議，當然是因為透過群體會議討論的正式規劃可協助組織達成下述的目的與利益：

1. 正式規劃可凝聚組織共識：可透過集體會議討論，讓組織成員有較充分參與決策與規劃的機會，將使組織成員更重視整個組織的目標，以有效協調與凝聚組織各成員的努力與向心力。

2. 正式規劃擬定組織未來發展方向：規劃可以建立達成目標之整體策略，為管理者與部屬指引未來方向，使得員工能夠目標一致、共同合作，以有效執行達成目標的活動。

3. 正式規劃可降低環境變化之衝擊：規劃過程在進行環境分析，預期環境可能的變化趨勢，提出有效因應環境變化的對策，以降低組織所面臨的環境不確定性之衝擊，增進組織成功的機會。

4. 正式規劃可促進組織資源之最適運用：當工作任務在目標、策略、計畫方案的制定下協調運作，人力、物力、財務資源的浪費與資源過剩的情況得以降至最低，組織資源能夠做最適當的運用。

飯店內與婚宴安排有關的部門：婚宴企劃部、餐飲部、場佈（花藝、燈光、音控等）、客房部等，為完成客人（新人）預訂之婚宴形式，至少舉行一次正式會議，針對滿足客人需求做討論與協商。

正式會議　正式規劃

大飯店

業務部

非正式會議　非正式規劃

會議和規劃，有時並未如同學想像的嚴肅，以大飯店為新人婚宴籌劃的業務來看，實務上正式與非正式會議與規劃，是並行使用的（圖4-1）。

快樂龍
告訴你

然而在整個婚宴活動籌劃中，以及一直到婚宴當天，針對各種狀況的及時處理，都有許多的非正式會議。部門主管臨時交辦、或用電話、或是通訊軟體（line、微信）做單人或群組的連絡，這類型均屬之。

圖4-1　以婚宴企劃為例之正式與非正式規劃

5. 正式規劃建立績效控制的標準：規劃程序發展目標與計劃方案，有助於其它後續管理功能活動的進行。尤其規劃可建立組織各部門之績效目標，作為控制程序績效評估的標準，以提出改善組織績效的修正方案。

綜言之，規劃對於組織績效的利益主要在於預先提出有效因應環境變化的對策，指

引組織成功的努力方向。

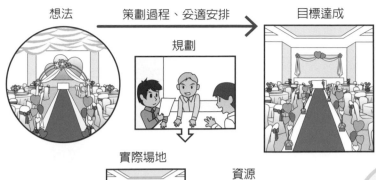

圖4-2 以婚宴企劃為例之正式規劃流程

規劃是為了目標而產生的，即在達成目標前的籌劃過程與妥適的安排。

若以之前大飯店為新人規劃婚宴的例子來說明，規劃即在評估實際狀況，盡一切辦法滿足（達成）新人的夢想（目標）。

然而，正式規劃是必需的，如此才有實質能力來安排資源（錢、設備…等）的用度與權限（圖4-2）。

快樂龍
告訴你

從旅遊金質獎原則學規劃

李嘉誠曾說：「人生是可以設計的，生涯是可以規劃的，幸福是可以準備的。」人生與金錢的規劃，完全是要靠自己。以在學的同學而言，或許頃刻間能體會人生規劃與金錢運用，並不是一件容易的事。但是從旅遊業所重視的旅程規劃，或許可以讓同學稍微一窺規劃的真義。

旅行業的「金質獎」，是針對旅遊產品，即「遊程」設計優劣評定的獎項。根據美洲旅行業協會對「遊程」的定義，是指事先計劃完善的旅行節目，包括交通工具、住宿、遊覽及其他有關的服務。旅行業在進行遊程規劃之前，除了行程規劃合宜，適應市場潮流，重點當然要好銷售（即行銷組合 4P）。在替公司賺錢外，甚至還可更進一步得到消費者的掌聲，那就是個完美的遊程設計了！

旅行業「金質獎」在遴選時，即有嚴格的評分標準與參考方向。在評選規則上，有四個方向：

1. 行程企劃重點（評選要項：產品特色、行銷策略、市場分析等…）：25％
2. 產品設計（評選要項：航班安排、簽證安排、旅館特色、餐食特色、交通工具、旅遊景點及路線的安排、自費行程的安排等…）：50％
3. 售價合理性（評選要項：團費價格、價格包含的內容、自費的內容等…）：15％
4. 旅客意見滿意度：10％

可見行程規劃並非閉門造車，而需經由實際操作跟旅客的回饋相乘之下的結果。同學可由平日的活動設計、自助行規劃等等，瞭解規劃管理的工作，即在有限制條件的狀況下（如：資金、時間、共同喜好…），有系統的完成一項受到大家喜愛的旅遊活動（達到玩得開心的目的），此即為一項好的規劃管理活動。

參考資料來源：編者自行撰寫。

問題討論見書末附頁 14~15

第 2 節　規劃的程序

　　規劃是一個發展組織未來各種可行方案的過程，但是規劃不是一次即止的程序，而是隨著規劃所達成的組織運作結果，來判定規劃是否有效、是否足以繼續執行該計劃或需要加以修正。因此，規劃是在經營使命與組織目標的指導下，是一個持續不斷循環的程序，該程序可以簡述如下，並於各程序之意義解釋後，舉大飯店婚宴部門為例，說明為新人進行婚宴規劃程序的實務作法（圖 4-3）。

大飯店婚宴部門為例，每一次婚宴的規劃都在達成新人的夢想（目標），然而達成目標後，新人滿意的回饋與該部門活動後的檢討，都有助於該部門對於該項業務的改進與進步。一次次的活動完成後的檢討循環，有助於該部門在每次婚宴籌劃時，可朝向最佳目標邁進，不但達成顧客與業主盡歡的成果，也可讓該部門績效豐碩，在婚宴界占有舉足輕重的地位。

快樂龍告訴你

一、基本程序

1. 建立經營使命：經營使命可以說是組織所欲達成的社會或經濟目的，亦即組織的產品與服務、企業活動所期望對社會的貢獻或對組織本身的經濟價值之貢獻。對婚宴部來說則是，即本部門的使命帶給新人難忘的回憶。

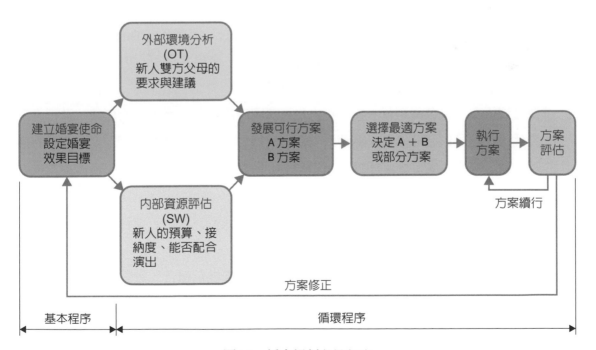

圖4-3　婚宴規劃考量程序

2. 設定組織目標：組織在一定期間內所希望達到的境界或績效標準，表現爲長期與中期的策略目標、短期的年度營運目標或季目標等，作爲後續行動方案規劃與改善的基準。婚宴部的組織目標是，本部門欲滿足且帶給新人如何的效果。

二、循環程序

1. 確認績效目標：在著手方案規劃之前，須確認組織目前的整體目標，以及規劃團隊被要求達成的特定目標與績效標準。簡單來說，婚宴部的設備、人力與能力，所能提供的效果評估。

2. 外部環境分析：績效標準確認後，必須分析與預測外部環境之目前與未來可能的機會與威脅，以判斷可利用的正面機會與必須避免之負面威脅。對婚宴部而言，此多半爲新人雙方父母，會有傳統上的要求、規矩、建議，來影響新人原本對於婚宴夢想規劃的影響。但該因素，爲重要影響外力，不可不注意。

3. 內部資源評估：評估組織可掌握的具有優勢之資源與能力，以善用有利的環境機會；或評估組織未掌握的優勢資源與表現較差的活動，加以改善之道或規避環境威脅。以婚宴部來說是否有老舊設備需要更新、人員訓練或新進人員帶來新的想法與當前潮流引入，以及新人的預算爲何、相關活動的接納度與配合度的考量。

4. 發展可行方案：評估組織本身資源條件的優勢（Strength）與弱勢（Weakness），以及進行外部環境分析、找出環境的機會（Opportunity）與威脅（Threat），此二步驟合稱爲SWOT分析；SWOT分析後，即可綜合判斷，發展各種可行方案。此步驟是針對內外部的因素，提出數個方案給新人做選擇。

5. 選擇最適方案：當各種可行方案被提出後，可同時設定各方案評分的標準，進行方案的評估，找出足以發揮優勢、隱藏弱勢、利用機會、規避威脅的最適方案，亦即評估的總分數最高的方案。婚宴部經由新人想要的效果以及預算的限制等因素，挑選或是調整出最適的方案。

6. 方案執行與評估：方案選定後，即著手執行，並在執行完畢後，進行效果的檢討與評估。在婚宴籌劃中，婚宴部會做適時的評估與調整。

7. 方案續行或修正：對於效果卓著的方案，即可由主管批示續行；針對不夠完善的規劃方案或績效不佳的結果，則須進行修正程序。最後根據新人的意見回饋與內部規劃活動檢討，做爲下一次的改進與進一步基礎。

　　基本程序建立基本目標，循環程序則持續不斷修正規劃內容以因應環境變化或提升績效。因此，規劃的循環程序即形成一種持續進行的迴圈，以不斷進行方案規劃與規劃的修正，以改善規劃並提升績效。

第3節　規劃與計畫

規劃是一種過程，計畫則是規劃的結果；所以規劃是擬定未來各種可行方案的一種程序，計畫則是規劃過程形成書面文字的成果（圖4-4）。組織是上下層級關係所建構起來的系統，組織的目標也有長期、短期之分，因此規劃過程所形成的各種不同之計畫也有層級的分別，形成了一個計畫的體系。

在建立各式計畫之前，組織也因為設立描述組織的中心功能與目的之經營使命，讓組織的運作有一個方向可遵循，據以形成各種策略計畫與行動方案，故計畫體系也可說是在組織經營使命指導下的行動方針（圖4-5）。

圖4-4　婚宴計劃模式

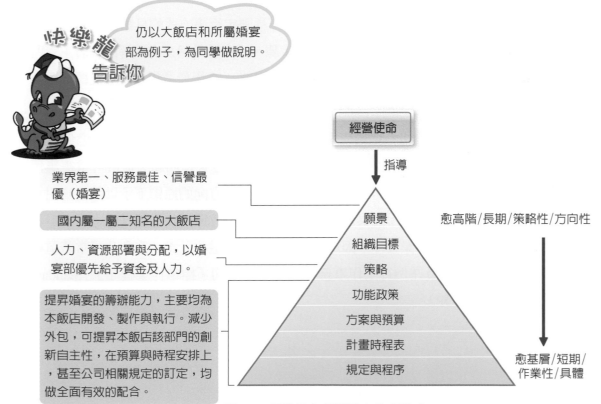

圖4-5　經營使命所指導之計畫體系

1. 願景（Vision）：描述組織實際可行的、可被信任的未來藍圖，也是組織成員對未來方向的共識，以求改善組織現狀。

2. 組織目標（Objective）：組織所欲達成之理想境界。

3. 策略（Strategy）：決定組織長期績效的計畫方案，亦即為了達成組織的基本目標，所進行對組織重大資源的配置與部署。

4. 功能政策（Policy）：功能部門管理決策的指導原則，說明組織成員在特定功能活動內行事之指導原則。例如某些服務業在公關活動上傾向使用外包人力來彈性調派，舉辦各種行銷活動或記者會。

5. 方案（Program）與預算（Budget）：方案為基於策略構想所發展出來的行動計畫之集合，預算則是以貨幣型式呈現之計畫方案，例如行銷方案所規劃之費用預算、購置設備的資本支出預算等。

6. 計畫時程表（Scheduling）：針對相互關聯之一系列工作，排定其優先順序，並訂定起始時間與完成時間的計畫，通常以流程圖方式呈現，例如服務業常繪製服務藍圖（Service blueprinting）來說明服務內容與傳送的程序、員工和顧客的接觸點與關係等，或者新商品與新服務上市的時程表，都是依時間先後順序排列必要工作的計畫時程表。

7. 規定（Rules）與程序（Procedure）：規定是一種限定行事方式的具體條例，程序則是解決作業性問題的一系列彼此相互關連的步驟，二者皆是用來處理解決基層主管所面臨的結構化問題之計畫與解決方案。例如餐廳的前、後場作業規定，以及標準服務流程（標準作業程序），就是規定與程序的例子。

　　計畫體系中，愈往高層級、愈偏向抽象的「策略性計畫」，愈往低層級、愈偏向具體的「作業性計畫」。其中，規定和政策都是供經常出現之管理問題，提供可重複應用的準則方針，只是規定為非常具體的作法，政策則是在大方向的原則下予以彈性應用。另外，規定與程序是最基層使用的具體計畫，也被視為對政策所作的更具體之說明，目的在求增進例行性工作之作業效率；因為經常需要運用的這些計畫，許多公司常將這些程序建置為基層作業人員在例行工作事務上所必須遵循的「標準作業程序」（Standard operating procedures, SOP）。

第4節　目標管理

被譽為現代管理學大師的彼得‧杜拉克所提出的「目標管理」（Management by objectives, MBO）為一種提升企業績效的管理制度。彼得杜拉克於1954年出版的《彼得杜拉克的管理聖經》（The practices of management）一書中指出，對企業而言，凡是會影響企業生存與發展的各種企業活動，都需要設定目標，以協助企業績效的達成。傳統上，企業績效目標皆是由組織最高階主管制定，再依次轉為組織每一階層之次目標；有別於這種由上至下的傳統目標設定制度，MBO則是一種上司與下屬共同參與目標設定的制度，其主要內涵包括：

1. 績效目標，由員工和其管理者共同制定。
2. 定期檢討目標達成之進度。
3. 各部門或個人獎酬分配，依目標達成進度作為分配基礎。

目標管理的實施步驟則包括：

1. 設立組織之整體目標與策略。
2. 將組織之整體目標與策略分配各事業部與部門單位之主要目標。
3. 單位主管與其上司共同制定各單位之特定目標。
4. 部門所有成員共同制定各自的特定目標。
5. 主管與部屬共同訂定如何達成目標之行動計畫。
6. 執行行動計畫。
7. 定期評估目標之達成度，並提供回饋。
8. 以績效基礎之獎酬，獎勵成功達成目標者。

目標管理不是像傳統將目標視為控制下屬的手段，而是讓管理者或下屬透過目標設定的過程與上司直接溝通，營造自我控制的管理情境，讓組織中每一位成員都能參與決定自己的績效目標，自我激勵自己的工作動機，所以，目標管理制度是將目標視為激勵工具。然而，在此過程中，高階管理對目標管理制度之承諾與自身投入，才是此一制度成功的重要情境，如此才能獲得員工生產力提升、企業績效成長的結果。

具有激勵效果的目標，絕不能含混不清或難以達成，否則容易遭致反效果。因此，一個具激勵效果的好目標必須具備以下特性：

1. 目標最好以可數量化的產出結果表達，而非過程，才有明確的標準。

2. 具明確的時間範圍，訂出開始與截止的時間表，以利衡量績效。

3. 具挑戰性、但可達成的目標，並提供充足的資源。

4. 以書面形式訂下目標，以利過程中檢視、事後檢討，或是修正目標。

5. 與所有需要瞭解之組織成員溝通。

圖4-6　以婚宴企劃為例之目標管理

同樣以婚宴部門為例（圖4-6），在飯店與該部門協調、溝通後，列出本年度的目標為：

- 年營業額達到500萬。

- 年成長率為餐飲部的10%。

- 減少備品的耗用率於10%之下。

- 降低顧客的不滿意，並提高舊顧客口碑介紹購買率於50%以上。

快樂龍告訴你

第 5 節　規劃與決策

　　決策爲待解決問題的重要決定，從管理觀點來看，「決策」可簡單定義爲：從二個以上的替代方案中進行分析選擇的程序。從解決問題的面向來看，決策又可完整定義爲：針對某一特定問題擬定解決此問題之各種方案，並從這些方案中選擇出一個最適方案之程序。以提出各種解決方案的過程來定義決策，進行決策過程亦即在進行規劃過程。

　　從管理角度而言，決策程序從規劃開始，但在執行決策方案以後，決策結果的評估與修正以作爲下次決策的參考，則又回到規劃過程，如同前述的規劃程序一般。

　　組織常需要進行許多決策過程，分析數個替代方案並選擇出問題解決方案。典型的決策程序主要包括下列八個步驟：

1. 問題確認：當現實與理想狀態之間出現差距，即形成待解決之「問題」。也就是說，決策過程始於問題的出現，亦即決策起因於現實與理想之間產生差距。然而，並非每一個問題都有被迫切解決的需要，只有當問題出現以下特徵：理想與現實之間的差距值得注意、有採取行動之壓力、有資源且有能力足以解決此問題，此時，問題才被確認爲需要進入決策程序。

2. 確立決策準則：定義與決策攸關的標準或重要影響因素，稱爲決策準則，作爲分析判斷解決方案的考量重點。

3. 分配準則權重：對於各項待分析的決策準則依其重要性程度，給予不同權重值的分配，例如六個因素（決策準則），若滿分爲十分，則依其重要性分配的權重值分別爲9、8、7、4、3、2，以作爲後續計算或加權的依據。

4. 發展替代方案：提出足以解決問題的數個待選擇之方案，稱爲替代方案。

5. 分析替代方案：尋求此各分項實際值狀況或替代方案評分。

6. 選定最適方案：如前述第三步驟分配準則權重所述，依各方案在各因素的評分之加權總分作爲評定依據，加權總分最高者即爲最適方案。

7. 執行最適方案：將決策方案傳達給執行者（通常是組織較低層級管理者或員工）瞭解，並取得執行者對該決策方案之投入、承諾。

8. 評估決策效能：依最適方案執行結果是否已解決問題，問題已解決代表目標已達成，顯示最適方案具有決策效能。亦即決策效能的評估就在於評估問題被該決策方案所解決的程度，問題解決了，代表決策具有效能；若問題未解決，則代表決策方案可能需要修正。這個觀念與管理效能的概念一樣，都與目標達成度有關。

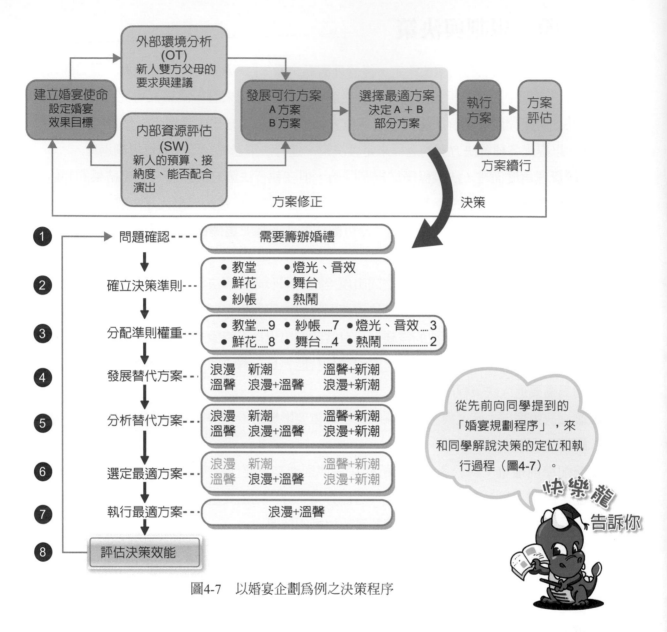

圖4-7　以婚宴企劃爲例之決策程序

　　上述的決策程序在組織內執行時，常需經過正式程序，也就是需要正式規劃的會議決議過程。然而，在現今的產業環境快速變化下，規劃不能一成不變，正式規劃的決策也需時常檢視修正的必要性。在高度不確定、動態變化的環境下，爲了要能執行，計畫需有某種程度的明確，但卻又不能過於僵化，而必須加以配合環境變化作必要的方向修正；也就是有效的規劃必須同時具備特定性、彈性的特質，持續因應環境變化進行決策方向的調整。決策一如規劃，當環境訊息改變，決策就必須適時因應訊息變化進行修正，避免落入決策偏誤中而不自知；組織決策如果都能避免上述決策偏誤，相信必能制定較正確決策，顯著提升公司績效。

Club Med度假村　全球化或在地化決策

　　上一章，我們介紹企業在國際化的過程所面對的全球化環境，這一章首先利用全球知名的地中海會（Club Med）度假村來進一步說明企業的全球化規劃與決策。

　　地中海會旅行社在全球有超過 80 個度假村，員工與顧客來自上百個不同國家。Club Med 從 1950 年創立後，就以度假村統包式（All inclusive，也就是食宿全包）服務，成為國際旅遊品牌的標竿。最初 Club Med 旅行社創辦人創立這個事業，是因為他看到在布魯塞爾、巴黎等歐洲城市，人們困於城市忙碌的生活，他想要提供一種遠離城市、讓人們開心的體驗。「讓人們開心」除了成為 Club Med 的經營使命，也是 Club Med 在進行每一個旅程規劃與顧客服務專案的核心主軸。也因此，Club Med 度假村回頭的旅客平均到訪次數為四次，遠高於業界平均水準。

　　「讓人們開心」聽起來容易，做起來難。因為 Club Med 在全球五大洲超過 80 家度假村，要管理來自近百個不同的國家約兩萬名員工、服務來自世界各地成千上萬的旅客，因地制宜的規劃與管理便成為經營決策的重點。

　　就觀光服務業而言，企業國際化經營常會遇到全球標準化與在地化調適的決策兩難，如果中央集權的程度太高，一切依照母國總公司的統一命令，就無法因應各地區、各國家的差異化提供因地制宜的服務；但假使授權各地分公司的程度太高，恐怕又不利於企業建立統一的品牌形象。

　　例如，Club Med 在歐洲度假村提供托兒服務，很受歐洲旅客的歡迎，歐洲的父母會很開心的將孩子託付給專業的人員，自在享受一天放鬆的假期。可是同樣的服務在亞洲，中國與臺灣的母親與祖母非常保護幼兒，比較不能接受孩子離開視線範圍。而在普吉島的 Club Med 度假村，提供親子嬰兒按摩服務就是一項由地區主管負責、在地化調適後的服務決策，親子共同接受相同服務的方式相當受到歡迎。這種在中央集權與地方授權之間的平衡，是一個長期動態調整的過程，重點是分層負責，讓在地化調整的決策方案交由地區主管負責。這也讓我們學到，規劃不是一步到位的，有效的規劃是一個長期動態調整的過程。

　　另外，不同國家的旅客來到 Club Med 度假村，各地共有超過上萬名講各種語言、各種膚色的 GOs（法語 Gentil organisateur，親切東道主的縮寫、度假村的親善

大使），給予歡迎擁抱、爲他們歌唱表演，如同家人、朋友般的與旅客相處。爲了讓消費者在地中海或是峇里島不同的 Club Med 度假村經歷一樣的快樂氛圍，GOs 每年或每兩年就要輪調到不同國家的度假村，上語言課、幫助他們理解不同的文化，深入當地旅客的文化背景。如果讓旅客從進入 Club Med 度假村到離開，都能持續在放鬆的度假氛圍，不僅可以建立與消費者之間深度的關聯，也能建立品牌形象的統整性。很多旅客離開 Club Med 度假村時，都會捨不得的掉下淚來，GOs 扮演很重要的角色，這不是所有觀光服務業都做得到的。

所以，Club Med 度假村讓各地區主管負責在地化調適的規劃自主權，也有全球一致的 GOs 親善大使制度，在此之間，全球化與在地化的規劃就是很重要的決策。

資料來源：湯明哲、李吉仁、黃崇興(2014)。滿足異國顧客 全球化或在地化重要 --Club Med 大中華區執行長郝禮文 / 黃崇興。管理相對論 (400-406 頁)。臺北：商業周刊出版社。

問題討論見書末附頁 15

1. 規劃（Planning）為包括定義組織目標、建立達成此目標之整體策略、以及發展一組方案以整合及協調組織工作之程序。規劃是為了達成組織的整體目標，因而發展各種策略與行動方案之過程。

2. 正式規劃可協助組織達成的利益包括：(1)正式規劃可凝聚組織共識；(2)正式規劃可擬定組織未來發展方向；(3)正式規劃可降低環境變化之衝擊；(4)正式規劃可促進組織資源之最適運用；(5)正式規劃引領管理功能的發揮，建立績效控制的標準。

3. 規劃是在經營使命與組織目標的指導下，一個持續不斷循環的程序，包括基本程序：(1)建立經營使命；(2)設定組織目標，以及循環程序：(1)確認績效目標；(2)外部環境分析；(3)內部資源評估；(4)發展可行方案；(5)選擇最適方案；(6)方案執行與評估；(7)方案續行或修正。基本程序建立基本目標，循環程序則持續不斷修正規劃內容以因應環境變化或提升績效。

4. 規劃是一種過程，計畫則是規劃過程形成書面文字的成果，並以層級別形成一個計畫的體系，作為組織各項大小活動的行動方針。

5. 彼得杜拉克所提出的目標管理（Management by objectives, MBO）是由員工和其主管共同參與制定明確的績效目標、定期檢討目標達成的進度、並依目標達成進度分配獎酬的一種管理制度。

6. 決策（Decision）的定義為：從二個以上的替代方案（Alternatives）中進行分析選擇的程序。從解決問題（Problem solving）的面向來看，決策又可完整定義為：針對某一特定問題擬定解決此問題之各種方案，並從這些方案中選擇出一個最適方案之程序。

7. 典型決策程序的八個步驟包括：(1)問題確認；(2)確立決策準則；(3)分配準則權重；(4)發展替代方案；(5)分析替代方案；(6)選定最適方案；(7)執行最適方案；(8)評估決策效能。

8. 在現今的產業環境快速變化下，有效的規劃必須同時具備特定性、彈性的特質，持續因應環境變化進行決策方向的調整。決策一如規劃，當環境訊息改變，決策就必須適時因應訊息變化進行修正，避免落入決策偏誤，以制定較正確決策，顯著提升公司績效。

Chapter 5

策略管理

學習重點

1. 了解策略管理的意義與程序。

2. 認識策略層級與類別。

3. 了解總體策略的內涵與分析工具。

4. 了解事業策略的內涵與分析工具。

5. 了解核心能力與競爭優勢之概念與關係。

6. 學習營運模式的理論意義與實務。

名人名言

策略是一種方向，清楚你在市場上的定位，然後在這個範圍內不斷改善提供價值的方式。

——Michael Porter（麥克‧波特）

策略是延伸有限的資源以達成偉大的志向。

——Coimbatore, K. Prahalad（普哈拉）

本章架構

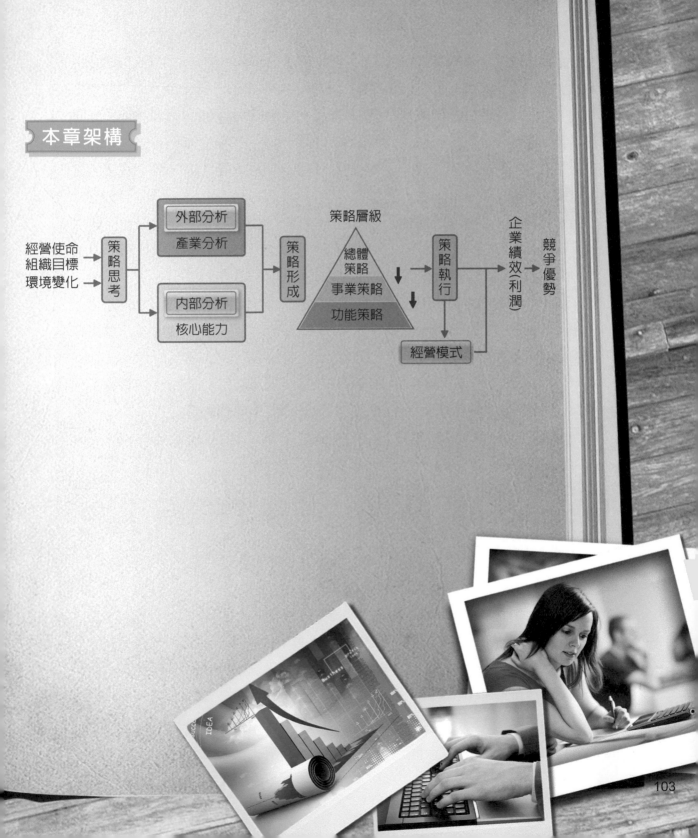

經營使命
組織目標 → 策略思考 → 外部分析 / 產業分析 → 策略形成 → 策略層級（總體策略 / 事業策略 / 功能策略）→ 策略執行 → 企業績效(利潤) → 競爭優勢
環境變化 → 策略思考 → 內部分析 / 核心能力 → 策略形成

策略執行 → 經營模式

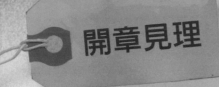
開章見理

中國最大餐飲外送平台美團點評的成功關鍵

　　當前中國「在線經濟」的焦點，大多集中在一家僅成立十年的餐飲外送平台身上：美團點評，如今它已成為中國前三大互聯網，同時也是全球最大的餐飲外送平台。翻開中國 2019 年外送平台市占率統計，美團以六成五的市占率遙遙領先同業，緊隨其後的阿里巴巴旗下外送平台「餓了麼」，市占率僅約美團的一半 (33%)。在平台收入、App 用戶留存率、活躍程度，乃至全中國覆蓋的城市據點，美團的龍頭優勢都相當明顯。

　　2010 年初由中國連續創業家王興創立的美團，從團購業務起家，在 2011 年中國「千團大戰」中脫穎而出，從 2013 年起陸續推出酒店預訂、餐飲外送及出行（叫車）等業務，營收規模可謂以火箭般的速度成長。

　　2018 年 9 月 20 日，美團於港交所掛牌首日，開盤價 72.9 港幣，比起承銷價，高出了 5.6%，市值衝破 4003 億元港幣（1.5 兆元新台幣），瞬間超越小米、京東等電商 A 咖，在中國互聯網產業僅次於 BAT（百度、阿里巴巴、騰訊）。然而，當時美團仍處虧損狀態，又面臨阿里巴巴等強敵競爭，上市之初，看衰前景的聲音不在少數。只是，才上市僅短短一年，美團就交出一張亮眼成績單：

1. 2019年上半美團酒店訂單量，占全中國線上訂房比率首次過半，達50.6%，與競爭者攜程、去哪兒、同程藝龍差距持續拉大（註）。
2. 2019年第二季財報首度轉虧為盈。
3. 2020年4月美團市值高達2.28兆元新台幣（以2020年4月20日收盤價計算）。

起手式：不急於求勝

逆向插旗小城市，再收割第一線戰場

　　靜靜等待「最適當時機」才出手，是美團得以脫穎而出的第一個關鍵。2010 到 2011 年，是中國團購市場的高速發展期，當時全中國湧現五千家以上團購企業，業者為求快速拓展市占率，多傾向在「北上廣深」等一線城市投入最多資源。然而，王興在全面評估團購市場特性後研判，在一線城市過度競爭之下，團購網站很難一家獨大，就算耗盡資源拚到最大，也不見得能把競爭者一舉殲滅。

於是，在有限的財務資源下，王興選擇逆向而行，先將營運重心轉移到二、三線以下等尾部城市，至於在一線城市，僅須咬住前三名即可；待尾部城市的現金流做出來，一、二線城市戰場開始有企業不支倒地，美團再以「農村包圍城市」的策略，收割這些已被培育過的市場。

搶先在農村插旗，也墊高了阿里巴巴等後進者的競爭門檻，是美團目前一個很大的優勢。若以一線城市來說，「餓了麼」和「美團」的市占率其實差距不大；但到三到六線城市，美團平台的外送商家選擇就多出許多。

另一方面，美團的補貼策略也和多數業者大異其趣，奉行「科學化管理」的王興認為，美團的每一分錢，都必須花在刀口上，這是致勝的第二個關鍵。

建口碑：獨家供給

鎖定「無法輕易被取代」的商品

與其漫無目的的撒錢補貼刺激需求，那些對消費者具有「獨特性」的「供給」，才是美團真正在乎的補貼對象。

甘嘉偉以南京小吃「鴨血粉絲湯」為例，美團會先了解哪些鴨血粉絲湯在南京口碑最好，鎖定那些品項，研究它在團購網站上的銷量。假如它目前在美團上賣五十份，在另外兩家一共賣一百份，就跟老闆談另外一百份美團包了，甚至承諾賣得更多。只要和美團獨家合作，就滿足你的銷量！透過補貼這種「無法輕易被取代」的獨特性商品，往後用戶只要想買最好料的，自然就會想到美團。

在把握住獨特性供給之外，美團透過併購中國最大的城市餐飲推薦指南「大眾點評」，進一步加寬了自身在外送領域的護城河。大眾點評的既有用戶非常多，美團 App 的引流很大部分來自於此。為了與美團競爭，阿里巴巴 2015 年成立了類似大眾點評的「口碑網」，但平台體驗做得不好，近年也沒有太多改善。

掌數據：蒐集及時銷量數據

每日早會詳細解讀各項數據

對數據的即時掌握，最直接反映的，就是美團每天早上開的「例行晨會」，這是美團致勝的第三個關鍵。

據了解，美團每天早晨九點會固定舉行早會，集團內部戲稱「鐵打的早會」，為何鐵打？因為每天早會，與會人員都要一起看大概多達二十五份的「日財報」資料。同時，各個業務負責人會被要求針對各日報分項數據做詳細解讀，例如日比（今天銷量相對昨天）如果掉了 1%，業務人員就得解釋原因。

業內人士常講，互聯網過的是狗年。狗到了一歲相當於人老了七歲。美團內部以「狗年速度」形容美團對數據反饋的要求，假如競爭對手是一周開一次會，美團是每天看一遍資料，就意味著美團對業務的認識更深刻，反應速度和進化速度一定是超過對手的！

新考驗：核心發展走偏？

佣金爭議再起、新業務稀釋集團資源

值得留意的是，一路「超速進化」的美團，在業務發展過程中並非毫無爭議。近年，美團屢屢與商家因為「佣金抽成偏高」的問題而引發種種矛盾，今年該議題因疫情再度被搬上　面。另外，部分市場分析認為，美團過去幾年不斷地跨足新業務，這一來容易樹敵，二來恐稀釋集團資源，模糊了公司核心發展業務的方向，這也是市場期待美團未來一年必須審慎面對的問題。

無論如何，過去一年繳出漂亮成績的美團，乘著在線新經濟政策的翅膀，未來在兩岸三地企業間的指標意義必然持續攀高。

註：依行動網路大數據監測平台 Trustdata 發布的《二〇一九年上半年中國線上酒店預訂行業發展分析報告》顯示。

資料來源：
1.「中國在線新經濟--42 兆「新基建」預算助燃 肺炎疫情加速催動」，黃煒軒，今周刊，1220 期，2020 年 5 月。
2. 本書編者重新編寫。

問題討論見書末附頁　18

第1節　策略管理程序

策略（Strategy）是決定組織長期績效的計畫方案，亦即為了達成組織的基本目標，所進行對組織重大資源的配置與部署。策略影響的是企業長期的績效，所以組織策略多為中高階主管所規劃與制定，然後指導基層管理者執行與達成重要的策略目標。全球化浪潮下，資源、資金與勞力的全球性流動，就臺灣本土製造業的低成本思維而言，除了採取西進、南進策略外，有的企業則重新省思、探索新的價值與競爭能量。當經濟元素由農業、工業生產，轉移到服務業時，也漸次預告高感性的新消費時代已然來臨，觀光服務業的定位與發展策略為何，值得經營者省思與關注。

一、策略管理的意義與程序

策略管理是決定組織長期績效之管理決策與行動的集合，涵蓋所有基本的管理功能。亦即策略管理包含策略的規劃、執行與控制等過程，且控制過程後也須回饋到策略規劃的修正，以形成策略管理循環的完整流程。

例如傳統毛巾製造工廠轉型為「觀光工廠」，常是在面對生存威脅下，所做的策略思考與轉型評估（圖 5-1）。

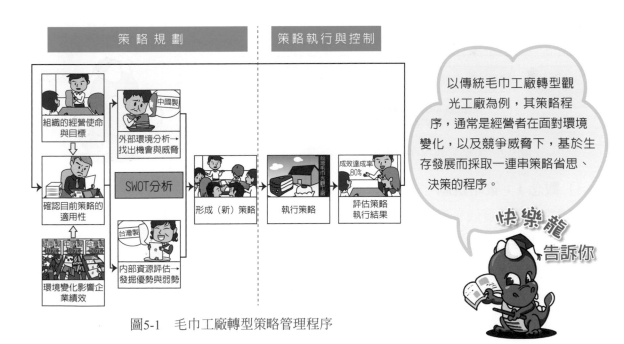

圖5-1　毛巾工廠轉型策略管理程序

107

策略管理程序始於策略的形成，剛開始策略形成常來自於組織的經營使命與基本目標所指導。再隨著環境的變化進行策略的修正，或者依策略執行後的結果評估是否需要修正策略，以提升策略的可行性，達成組織目標與創造組織績效，此一策略的修正調整又稱為策略彈性（Strategy flexibility）。

二、策略管理的重要內涵

在策略管理程序中，有四個重要觀念需再加以說明（圖5-2）。

圖5-2　策略管理程序的重要觀念對照圖

（一）觀念 1：策略規劃

策略規劃為發展有效策略決策及行動計畫的過程。亦即策略規劃的程序包括：在組織目標的指導下，透過外部、內部環境的分析，擬定因應環境情勢、達到組織目標的策略與行動方案。因此，策略規劃過程的結果，會形成組織不同層級的策略，高階策略指導中階、基層策略方案的執行，而基層策略方案的有效執行才能達成中階、高階策略目標，形成策略方案的體系。

（二）觀念 2：核心能力

從內部分析可以發掘組織所擁有的某些能力或資源是很卓越或獨特時，則這些資源與能力稱之為組織的核心競爭能力（Core competency）。換言之，核心能力是可以創造組織主要價值的資源與能力：

1. 組織資源：組織所具備的有價值的資產，如財務資源、先進服務設施、專業服務技術（Know how）、人力資源（專業技能員工、經驗豐富的管理者）等。

2. 組織能力：組織所執行績效卓越的技能，如行銷、創新、資訊系統運用能力、外部資源整合能力等。

（三）觀念 3：SWOT 分析

外部環境分析與內部環境分析合起來，包括組織的優勢（Strength）、弱勢（Weakness）與環境的機會（Opportunities）、威脅（Threats）之評估，此四者的分析即總稱為 SWOT 分析。策略發展者或組織策略規劃人員，根據 SWOT 分析結果發展因應策略。SWOT 分析之策略形成矩陣如表 5-1 所示：

表5-1 SWOT分析的四種策略

	機會（O）	威脅（T）
優勢（S）	SO 維持策略 （乘著有利於組織的市場趨勢，積極進攻以維持公司優勢）	ST 防禦策略 （因環境因素不利於組織，故利用優勢迴避或減輕外部威脅）
弱勢（W）	WO 強化策略 （出現有利的市場趨勢，但礙於公司資源條件處於弱勢，故須強化組織資源以利用市場機會）	WT 避險策略 （環境因素不利於組織、且公司資源條件又處於弱勢，只能盡力規避風險）

（四）觀念 4：執行策略

包希迪（Bossidy）與夏藍（Charan）[1] 提出只有偉大的策略方案是不夠的，還需要執行力！而「執行」是一套系統化的流程，嚴謹地探討「如何做」與「做什麼」、不斷地檢視方案是否可達成目標與追蹤進度、確保權責分明，三大核心流程。策略流程必須與人員流程、營運流程互相配合、環環相扣，才能發揮執行力，並且讓執行變成組織文化的核心部分。

1　Larry Bossidy and Ram Charan, 2002, Execution: The Discipline of Getting Things Done, Commonwealth Publishing Co., Ltd.

毛巾的童話世界：興隆毛巾觀光工廠

　　十多年前，臺灣的毛巾故鄉——雲林虎尾，受到來自大陸、越南廉價毛巾傾銷的衝擊，毛巾工廠從全盛時期的兩百多家銳減為四分之一不到的數量。在此同時，經濟部出手拯救臺灣傳統行業，積極輔導傳統產業轉型成觀光工廠。老字號的興隆毛巾工廠也搭上這班改造列車，將三十多年的老廠房、被視為夕陽產業的毛巾工廠改頭換面，努力突破、展現新意。

　　興隆紡織廠成立於民國 68 年，從最初的鞋墊代工改為毛巾代工。78 年，紡織機從 23 臺擴增至 40 臺卻遇上了第一場風暴，一家廠商因經營不善倒閉，每月固定 100 萬的收入，就像疊疊樂突然被掏空，使工廠頓失重心，林國隆毅然決然與老婆攜手跨出門檻，由毛巾代工轉為毛巾成品的直銷。

　　「老闆，明天還要來上班嗎？」回想起 90 年代廠房內滯銷的毛巾，一箱疊著一箱的慘澹光景，林國隆苦笑。眼看著中國毛巾大量傾銷，重重擊碎臺灣的毛巾產業，部分工廠走入空洞化，週邊紡織大廠紛紛熄燈，衰頹的氛圍急遽漫延整個虎尾鎮。他不甘心自己努力了一輩子的毛巾產業，因中國廉價傾銷的威脅而被迫收工，「只要是做對的事，就要竭盡所能的向前衝！」憑藉著這股意念，他號召同業組成毛巾產業科技發展協會並自願擔任總幹事、收集相關資料、四處奔波尋求立委協助，希望政府能聽見他們的心聲。

　　民國 94 年，一場兄妹聚會上，兒子林穎穗將傳統毛巾加入文創與科技，化危機為轉機，「蛋糕毛巾家族」因而誕生，隔年，他們勇闖立法院，成功對中國毛巾課徵進口救濟稅 189% 及反傾銷稅 204.1%。並於民國 97 年通過經濟部評鑑成為全臺第一家毛巾觀光工廠，100 年獲得經濟部認證為臺灣十大優良觀光工廠。穿梭在新舊交錯的紡織機中，林國隆輕撫經緯交織的純棉毛巾，眼中緩緩浮現一絲幽微的柔光，微張的嘴浮現一絲笑意，他說：「全臺灣任何一個人都有可能賣大陸毛巾，唯獨我林國隆，絕對不可能！」興隆毛巾觀光工廠 107 年再度獲得經濟部評鑑為七大優良觀光工廠之一。

　　興隆毛巾工廠保有的各年代毛巾織造機，如今成為見證臺灣毛巾發展的古董，而生產線上辛苦的工作人員也頓時成為關注焦點。在觀光工廠的規劃下，孩子可以

透過寬敞的玻璃窗，盯著神奇織造機「變魔術般」的將一顆顆線球織成一條條毛巾。隔著玻璃觀賞，並聆聽導覽員的趣味解說，學習各種相關的毛巾常識。

歲末將至，「興隆毛巾觀光工廠」的毛巾與蛋糕小鋪豎起了大大的聖誕樹，上頭層層堆疊著包裝精美的禮物，像極了童話故事場景。靠近一看，這些琳瑯滿目的小禮物全是一個個美味的杯子蛋糕、蛋卷冰淇淋、起司蛋糕和波士頓派。再仔細瞧瞧，原來這些美味甜點都是毛巾製成的，孩子興奮好奇的問：「這是聖誕老公公變出來的嗎？」原本是一度飄搖的夕陽產業，興隆毛巾公司成功浴火重生，發展成觀光工廠，讓遊客可以自行發揮創意，製作個性毛巾，是傳統產業與文創結合，令人驚奇不已的案例。

109 年新冠病毒肺炎疫情重創觀光工廠產業，經濟部中部辦公室 5 月 7 日證實全臺 148 家觀光工廠中已有 13 家暫時休館一至兩個月，觀光工廠因業績下滑五成，共有 39 家申請政府紓困計畫，由政府補助正職員工薪水四成，每月上限 2 萬元，補助期間暫定為 4～6 月；另補貼營運資金採一次性補貼，每位員工 1 萬元，藉以減輕業者營運負擔；但補助期間不能裁員、減班、減薪及停業。當然也有觀光工廠，包括巧克力共和國及太平洋自行車博物館，趁疫情期間進行改館或擴增工程，趁小月淡季時進行營運轉變。興隆毛巾觀光工廠則是因應疫情需求，趁此時機利用本身技術產能大量生產鋅纖維布口罩，沒想到熱銷；一般醫療口罩每片 5 元，興隆鋅纖維布口罩每片特價 99 元，可洗滌重覆使用約 30 次，仍保有抗菌力，折合每次才約 3 元，換洗 30 次後還可當一般口罩繼續使用。興隆工廠再次展現了一家具策略彈性的企業能因應環境變化適時調整策略的最佳實務。

資料來源：

1.「雲林‧興隆毛巾觀光工廠 顛覆想像用毛巾玩創意」，親子天下雜誌，40 期，撰文：曹憶雯，2012 年 11 月。

2.「老舊官廳 文創變潮店」，今周刊，2016 年 1 月。

3.「疫情掃到 13 家觀光工廠休館」，工商時報，撰文：劉朱松，2020 年 5 月 8 日，https://ctee.com.tw/news/industry/264781.html。

問題討論見書末附頁 18

第2節　公司策略層級

　　組織每天要制定許多策略決策，而在組織分工的體系下，組織內不同層級的管理者也會進行各種不同的策略規劃，使得策略之層級（Hierarchy of strategy）明顯區隔開來（圖5-3）。

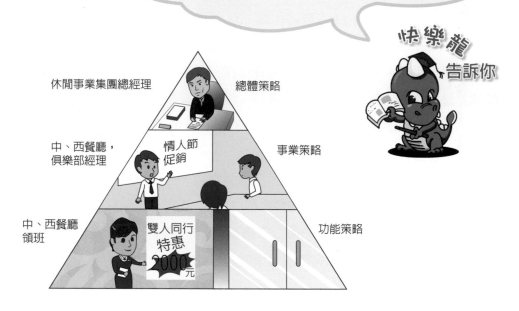

飯店的策略
1. 總體策略：公司的使命是什麼？應發展如何的事業組合？
2. 事業策略：為了達成公司的使命，應選擇哪個市場與產品？
3. 功能策略：各功能部門應如何執行，以達到事業部所訂的目標？

快樂龍告訴你

休閒事業集團總經理　總體策略

中、西餐廳，俱樂部經理　　情人節促銷　　事業策略

中、西餐廳領班　　雙人同行特惠2000元　　功能策略

圖5-3　休閒事業集團策略層級

一、總體策略

　　總體策略（Corporate-level strategy）是由高階主管決定公司營運的產業範圍，包括決定成立或裁撤哪些事業群、事業部，決定一個最適的營運事業組合。亦即公司整體策略決定組織未來的方向，以及組織每個事業單位在朝未來方向前進時所扮演的角色。

二、事業策略

事業策略（Business-level strategy）決定的是組織的各事業群、事業部該如何在產業內與其他競爭者競爭，屬於事業單位層級的策略，通常由事業部的主管（例如事業部的協理或處長）制定。例如：某飯店俱樂部事業群的事業策略，即是決定如何在俱樂部產業中與其他業者競爭。

三、功能策略

功能策略（Functional-level strategy）屬於功能部門層級主管（例如部門經理或課長）制定的策略，決定各功能部門（例如行銷客服、服務企劃、財務會計、電子商務等部門）如何向上支援事業單位層次策略的決策。又因為功能部門一般會制定兼具原則與彈性的部門政策，故功能策略又被稱為功能性政策。

顧客就愛你這樣服務

無論產品或服務有多好，如果無法持續讓顧客感到驚艷，你的競爭優勢將無法持久。結果不但無法贏得新顧客，更不能留住舊顧客。無人能例外！

Ace Hardware 被《彭博商業周刊》評為全美顧客最滿意品牌之一，處在一個賣場要比大、價格要比低的零售產業，能靠顧客服務勝出，尤其難得。Ace Hardware 有讓顧客驚艷的五大元素，可為各行各業借鏡的客服原則。顧客驚艷的終極考驗，是你的公司會好到造成競爭對手遭遇問題。當你將標準提到非常高，高到競爭對手無法以合乎經濟效益或切合實際的方式與你匹敵時，你就創造了讓自己絕對勝出的競爭優勢。

與顧客的互動永遠超乎水準時，顧客就會感到驚艷。令人感到驚艷的不是這些優質互動，而是它們的一貫性和可預期性。要讓顧客驚艷，你必須先讓員工驚艷，然後信任員工會讓顧客驚艷。結果得到積極正向的回饋循環，員工不但變得更好，也更會找出更新、更好的方式令顧客驚艷。

1. 領導：讓顧客驚艷，每個人都可以也應該帶頭去做。不一定要是經理人，每個人都有責任讓顧客驚艷。

2. 企業文化：建立以服務為導向的強大企業文化，提供卓越的顧客體驗，人人有份。你必須讓顧客與員工同樣驚艷，才能讓這件事發生。

3. 一對一：用顧客喜愛的方式對待他們，永遠把顧客的利益放在心上。

4. 競爭優勢：事實很簡單，如果你能提供令人驚艷的顧客體驗，你將超越你的競爭對手。

5. 社群：你與周遭的人建立愈多聯繫，你愈有機會提供這群人超凡的顧客體驗。

當你優秀到能符合並超越為顧客訂定的高標準時，你讓競爭對手更難與你匹敵。這些要求高的顧客對價格敏感度低於其他顧客，即使是在充滿挑戰的經濟情勢中，仍舊有許多顧客願意在價格上給你一些商量餘地，或不只是小小的商量空間。因此，藉著創造出標準高的顧客，在這個市場得利。

資料來源：大師輕鬆讀，2013 年 11 月 6 日。

問題討論見書末附頁　19

第3節　公司總體策略

一、總體策略類型

組織通常包括三種主要的總體策略（Corporate strategy）：成長策略、穩定策略、更新策略。

（一）成長策略

藉由積極擴張組織所提供的產品品類數或服務的市場，尋求增加組織的營運範圍者，稱為成長策略（Growth strategy）。例如：不斷地快速擴張營運範圍、不斷尋求發展新商業模式與創新服務模式等。

組織採行擴張營運範圍的成長策略亦有四種方式：包括集中成長、垂直整合、水平整合、多角化。

1. 集中成長：組織專注在主要的事業線之經營，並藉由擴張組織對主要的事業線所提供的產品品類數或服務的市場，來達到集中成長（Concentration growth）。除了藉由企業本身的營運來成長外，並沒有涉及收購或合併其它公司。例如王品企業，即以餐飲公司專注經營的方向（圖5-4）。

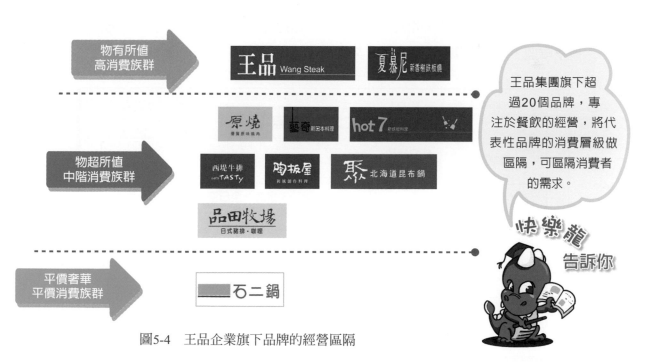

圖5-4　王品企業旗下品牌的經營區隔

2. 垂直整合（Vertical integration）：涉及與上、下游廠商的聯盟或整併者，即屬於垂直整合成長，其方式是藉由掌控企業的投入端（上游）或產出端（下游）的運作，或兩者同時整合，來達到成長的目的。以第一節個案興隆毛巾為例，即是採取垂直整合策略。（圖5-5）

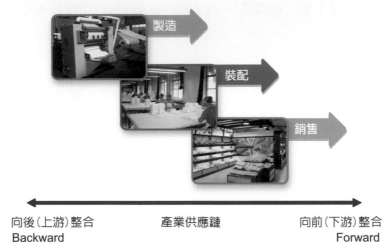

向後（上游）整合　　　　　產業供應鏈　　　　　向前（下游）整合
Backward　　　　　　　　　　　　　　　　　　　　　　　　Forward

圖5-5　興隆毛巾的垂直整合

3. 水平整合（Horizontal integration）：公司透過結合相同產業中的其它組織來成長，稱為水平整合。亦即和競爭者策略聯盟、共同營運，或是合併同產業的競爭廠商，以擴大生產的經濟規模、立即增加客戶數、達到迅速提升市場占有率的目的。航空公司的航空聯盟，即是以策略聯盟方式，來擴大營運規模與客戶數。（圖5-6）

全球三大航空聯盟			
聯盟	成立時間（年）	會員數	主要航空公司
星空（Star alliance）	1997	26	漢莎、泰航、全日空、中國國航、聯合、新加坡、長榮等
天合（Sky team）	2000	19	達美、法航、大韓、義大利、南航、西北、華航等
寰宇一家（Oneworld）	1999	13	美國、英國、國泰、芬蘭、西班牙等

圖5-6　航空聯盟之水平整合

4. 多角化（Diversification）：組織可透過從事相關產業的營運或非相關產業營運的多角
化方式來達到成長目的。眾所周知的迪士尼公司（The Walt Disney Company），即是
多角化發展之企業的佼佼者（圖5-7）。

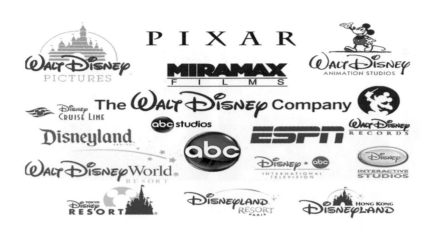

圖5-7　迪士尼公司旗下的子公司

迪士尼公司，綜合性娛樂巨頭，擁有眾多
子公司，可將這些眾多業務分為四大部分：
影視娛樂(DVD 錄像帶發行、負責音樂劇、舞臺
劇的製作等)、主題樂園度假區（目前全球有5個迪士尼度
假區，11個主題樂園、兩艘巨型遊輪）、消費品（品牌
權、互動軟體開發、專賣店等）和媒體網路（ABC
電視台與迪士尼頻道等）。

快樂龍
告訴你

（二）穩定策略

並不積極尋求改變之公司的總體層次策略，只求固守市場占有率者，稱為穩定策略（Stability strategy）。例如：持續以相同產品或服務提供給同樣的顧客、維持原有市場占有率、維持組織以往的投資報酬率等（圖 5-8）。例如在食品界一些百年老鋪只專注在食品本業經營，並不尋求進入其他食品類別。

圖5-8　京都老鋪穩定策略

京都有許多百年老鋪，沒超過100年不敢稱老鋪。這些職人師法製造業的SOP，堅持每一個步驟都按規矩來，一點都不能偷懶省卻，老鋪才能維持百年不變的口味與信用。

老鋪賣的是人品、信譽與靈魂，所以他們不擴張、不複製，就賣那幾天、那幾個小時、那三兩種商品。他們堅持了好幾代，每一個步驟都不能省，才能保證吃到跟400年前的味道一模一樣。這可給國內陷入餿水風暴的餐飲業，一個良好的借鏡參考。

毛利很低，但靈魂很高。這種老鋪格調，讓京都誕生許多名店。

快樂龍告訴你

（三）更新策略

當組織面臨績效下降、產業營運狀況不佳時，調整策略方向以因應導致績效低落的情勢，稱為「更新策略」（Renewal strategy）或稱「減縮策略」。第一節末個案－興隆毛巾的轉型，亦是屬於一種更新策略。

二、總體策略分析工具

(一) BCG 矩陣

由波士頓顧問公司（Boston consulting group，簡稱BCG）提出，依「相對最大競爭者市場占有率」與「預期未來成長率」二構面，將集團企業內事業群分為四種：問題事業、明星、金牛、苟延殘喘（狗），稱為BCG矩陣，或稱為占有率－成長率矩陣。對企業而言，BCG 矩陣之分析，是為企業內不同事業群，資源（錢、人力）做分配的考量，以支援某些事業單位的積極成長與維持某些事業單位的穩定經營（圖5-9）。

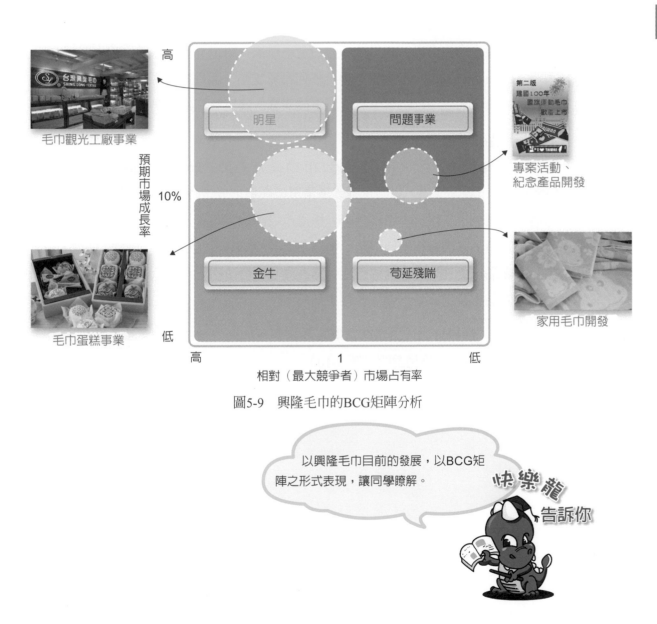

圖5-9　興隆毛巾的BCG矩陣分析

以興隆毛巾目前的發展，以BCG矩陣之形式表現，讓同學瞭解。

快樂龍告訴你

BCG 矩陣分析劃分不同事業群後，針對不同事業群可採行的四種策略，代表企業對各不同地位的事業群之資源配置。

1. 建立策略（Build strategy）：或稱獲取策略（Gain strategy），適用於問題事業，透過增加投資支出，以提高問題事業之市場占有率，變成明星事業；或用於明星事業，維持高市場占有率。

2. 維持策略（Hold strategy）：藉由維持投資支出預算，目的在維持市場占有率。適用於強壯的金牛事業。

3. 收割策略（Harvest strategy）：不論是否有長期效果，只求增加短期的現金流量，因此會採行減少投資支出之作法。通常採刪除研發支出、不再購置工廠機器設備、不補足業務人員及減少廣告支出。適用於弱勢的金牛事業、問題事業與苟延殘喘事業。

4. 撤資策略（Divest strategy）：幾乎不會有任何投資支出，因爲將資源運用至其他事業將更爲有利，故會考慮規劃將事業單位出售或清算。適用於苟延殘喘與問題事業。

（二）Ansoff 產品市場擴張矩陣

安索夫（Igor Ansoff）所提出的產品 / 市場擴張矩陣（Product/Market expansion grid），透過產品、市場等面向，說明企業或事業單位在追求成長時可運用的四種策略：

1. 當產品爲現有產品、在現有市場經營時：稱爲市場滲透策略。
2. 當產品爲現有產品、在新市場經營時：稱爲市場開發策略。
3. 當產品爲新產品、仍在現有市場經營時：稱爲產品開發策略。
4. 當產品爲新產品、且進入新市場經營時：稱爲多角化策略。

上述四者之中，最保守之成長策略當屬在本業經營的市場滲透策略，風險較低，潛在利潤也較低。以興隆毛巾爲例說明（圖 5-10）。

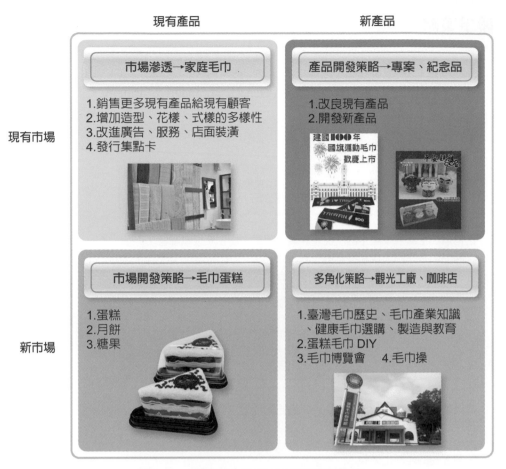

圖5-10 興隆毛巾的產品/市場擴張矩陣

第 4 節 事業競爭策略

　　事業策略屬於在總體策略指導下，為達在產業內競爭時之競爭優勢極大化，所從事之資源配置活動之集合。因此，事業策略又稱為競爭策略（Competitive strategy），通常以麥可波特（Michael Porter）的策略理論為主。

一、競爭策略

（一）一般性競爭策略

麥可波特提出三種一般性競爭策略（Generic competitive strategy）以及可採行的策略作法（圖 5-11）。

> 成本領導策略（Cost leadership strategy）：以規模經濟降低成本，並以較低價格提升在產業的競爭優勢，如廉價航空公司。

採行策略
(1) 透過增加生產規模產生的「規模經濟」效果，使生產成本降低，提供低廉價格，達到成本領導優勢。
(2) 透過與供應商的協同合作，取得長期合作關係，以降低原料供應成本。

> 差異化策略（Differentiation strategy）：藉由創新的研發設計，提升產品或服務的附加價值，並提升企業價值與獲利基礎，如鳳凰旅行社。

採行策略
(1) 透過產品設計、獨特技術等生產研發方向，塑造產品的卓越與獨特性，提高產品價值。
(2) 透過品牌形象建立、配銷通路的設計或高度的顧客服務品質，來創造服務的差異化價值。

> 集中策略（Focus strategy）：焦點集中於某一產品、某一市場或某一類型消費者的生產與行銷，如捷安特旅行社。

採行策略
將企業有限資源專注在某一種產品或某一個小市場區隔，以達到專精的利基策略優勢。

人有我強
人無我有
顧客導向
快樂龍告訴你

圖5-11　一般性競爭策略的種類

任何策略都有風險，在選定策略時不但要看相應的策略能帶來什麼效益，同時還要看會造成什麼風險。對風險的認識要比對效益的掌握更重要，故麥可波特認為，企業要獲得相對的競爭優勢，就必須做出策略選擇。企業若未能明確地選定一種策略，就會處於左右為難的窘境。

（二）競爭優勢

麥可波特認爲競爭優勢，係爲透過競爭策略規劃，所產生的具有持續性競爭的優勢態勢條件，其基本前提在於企業所創造出的價值，超過在創造價值的過程中所付出的成本代價，而價值則表現在購買者所願意支付的價格上。因此，競爭優勢亦可簡單分爲低成本領導優勢或差異化優勢。以餐飲業爲例，當公司以較低成本購入食材或有效率的準備服務，並以較競爭者低的價格提供服務，就能賺取高於產業平均水準的利潤，獲得低成本領導優勢，不過重要的前提是食品安全的考量，才能維護品牌聲譽。若是公司以創意巧思開發各種差異化的新式創意料理與服務，就能以高於競爭者的價格賺取超額利潤，獲得差異化優勢。

哈默爾（Gary Hamel）則認爲組織若能建立自己的核心競爭能力，甚至是獨特競爭能力，就能提升自己的持久性競爭優勢，免於被競爭者抄襲或模仿的威脅，維持高於產業平均水準的利潤。

第5節　經營模式

經營模式（Business model），簡單而言就是「經由提供各種創新產品與服務，以創造公司利潤的營運方式」，內容涵蓋策略規劃面以及策略執行面。所以，經營模式提供未來行動方案的藍圖。企業總是不斷尋求新的經營模式來面對日益增加的競爭。

從實務點來看，經營模式就是公司運作的機制，企業會在創立時建立經營模式，也依據經營模式決定企業資源配置，向客戶提供更大的價值，並獲取利潤，所以成功的經營模式是影響企業績效的重要因素。然而，成功的經營模式首要須著重二個因素：顧客是否認同、公司是否能因此而獲利，面對現今產業的劇烈變化以及顧客需求偏好的不斷轉變，企業總是不斷尋求新的經營模式來滿足顧客的需求，以及因應日益增加的競爭。例如餐飲業必須不斷開發創意料理、提供差異化甚至客製化服務、提升訂餐與出餐的效率與品質，乃至於各種吸引顧客的服務動線、店內裝潢與陳設，都在尋求顧客認同以及創造利潤的創新經營模式。

創新非指傳統上所認爲的開發新產品或是採用新技術，只受限於一個層面思考，而應建立創新的系統，運用新的經營模式，改變特定產業內競爭的根本基礎，在現有市場競爭中建立新規則，以整體經營模式爲出發點，比只專注於產品或科技的創新更加全面。

策略規劃與經營模式互相搭配，企業競爭優勢與獲利就能被創造出來。

西華飯店──顧客高忠誠度的經營策略

夏基恩（Achim von Hake）是西華飯店的德籍副總經理，他每天一早絕對準時出現在大廳，在那張巨幅織錦壁毯前與往來訪客寒暄問候。亞洲的飯店業者較能夠提供個人化的服務，是因為人力成本的優勢。西華飯店依此邏輯－為不同的客戶需求量身訂做，因此，70% 的顧客只要再來到臺北，就會回到西華。根據交通部統計，去年因商務或會議來臺的旅客占總數的 33%，只比觀光客少 2%。

個人化服務留住老顧客

商務旅客就像候鳥般，每隔一段時間就會回來臺灣。經營商務旅館最有效率的方式，是集中 80% 資源確保舊客戶繼續光顧，留 20% 的力量開發新客戶即可。然而，儘管省下了有形的行銷費用，卻需投入更多無形的「心力」來提升服務品質。這需要的是第一線服務人員資料蒐集的功夫，因為多數客人是行程緊湊又注重隱私的高階經理人，更增添了蒐集的難度，也考驗整個團隊的合作默契。

每個環節都簡單順暢，節省顧客時間

跨國經理人需要迅速並仔細的服務，簡單順暢尤其必需每個環節都得「Hassle free（沒有不必要的打擾）」，因為他們痛恨被流程絆住。每個部門都設有顧客關係專員，但顧客關係管理絕對是個 Team work，上從高級主管，下至清潔人員，每個人都在服務過程中，把握近身接觸顧客的機會，了解他們的需求、抱怨並記錄下來，然後再把資訊一塊塊拼湊起來，如拼圖般找出最適合該顧客的服務。「問卷只是一種騷擾」夏基恩特別強調，蒐集顧客意見的方式必須「自然」，在閒話家常中得知他們真正的想法。從經營效率來看，個人化服務使舊客戶因轉換成本提高而留下；從心理層面，為客戶創造個人化的表徵，能夠讓他感覺自己倍受重視，與眾不同。

員工忠誠度高，服務品質才會一致

服務業是「人」的產業，樂於與顧客接觸是從業人員的基本要求，此外亦能掌握顧客的需求。夏基恩希望員工對顧客的關心是「發乎情，止乎禮」，在適當的距離下，用真實的個性與顧客互動，這樣的關係才會像友情般溫暖而持久。員工忠誠

度是維持顧客忠誠度的前提，因為員工流動率低，老顧客的偏好才會被記住，個人化服務才能成立。飯店的第一線服務人員多採師徒制，資深員工經驗傳承的責任重大，若是離職率高，經營哲學和服務品質就無法持續一致，後果會反映在績效上。

善用 CRM 系統分析，找出服務缺陷

　　資訊部門特地針對「老顧客多」的特性設計 CRM 系統，加強「顧客喜好」及「消費記錄」的欄目。但夏基恩認為，電腦系統只是顧客關係管理的一小部分。因為電腦是死的，重點在於使員工了解並執行經營哲學。因為深切瞭解中高階經理人的圈子不算大，滿意了其中一位，就等於滿意了他的同事、朋友和客戶們。口碑的能量一但在社群中爆發，商機自然滾滾而來。

資料來源：經理人月刊，取自 http://www.managertoday.com.tw/？p=768

問題討論見書末附頁　19

1. 策略（Strategy）是決定組織長期績效的計畫方案，亦即為了達成組織的基本目標，所進行對組織重大資源的配置與部署。

2. 策略管理是決定組織長期績效之管理決策與行動之集合，涵蓋所有基本之管理功能，亦即策略管理包含策略的規劃、執行與控制等過程，且控制過程後也須回饋到策略規劃的修正，以形成策略管理循環之完整流程。

3. 策略形成常來自於組織的經營使命與基本目標所指導，再隨著環境的變化進行策略的修正，或者依策略執行後的結果評估是否需要修正策略，以提升策略的可行性，稱為策略彈性。

4. 策略規劃為發展有效策略決策及行動計畫的過程；策略規劃過程的結果，會形成組織不同層級的策略，包含高階主管的總體策略，中階主管的事業策略，以及功能部門主管的功能策略，並形成策略方案的體系。

5. 從內部分析可以發掘組織所擁有的某些能力或資源是很卓越或獨特時，這些資源與能力則稱之為組織的核心競爭能力。

6. 外部環境分析與內部環境分析合起來，包括組織的優勢（Strength）、弱勢（Weakness）與環境的機會（Opportunities）、威脅（Threats）之評估，此四者的分析即總稱為SWOT分析；策略發展者或組織策略規劃人員根據SWOT分析結果發展因應策略。

7. 組織通常包括三種主要的總體策略（Corporate strategy）：成長策略、穩定策略、更新策略。組織採行擴張營運範圍的成長策略有四種方式：包括集中成長、垂直整合、水平整合、多角化；穩定策略為不積極尋求改變之公司總體層次策略；當績效下降時採取更新策略。

8. 由波士頓顧問公司（Boston consulting group）提出依「相對最大競爭者市場占有率」與「預期未來成長率」二構面，將企業內事業群分為四種：問題、明星、金牛、苟延殘喘（狗），稱為BCG矩陣，屬於總體策略分析工具。

9. 事業策略屬於在總體策略指導下，為達在產業內競爭時之競爭優勢極大化，所從事之資源配置活動之集合。因此，事業策略又稱為競爭策略。

10. 麥可波特提出三種一般性競爭策略：成本領導、差異化、集中策略。

11. 組織建立自己的核心競爭能力，甚至是獨特競爭能力，就能建立自己的持久性競爭優勢，免於被競爭者抄襲或模仿的威脅，維持高於產業平均水準的利潤。

12. 經營模式（Business model）是公司運作的機制，企業會在創立時建立經營模式，也依據經營模式決定企業資源配置、向客戶提供更大的價值、並獲取利潤。成功的經營模式首重二個因素：顧客是否認同、公司是否能因此而獲利。

Chapter 6

服務組織設計

1. 了解組織結構與組織設計的意義。
2. 認識組織設計的六個基本要素。
3. 明白機械式與有機式組織結構之差異。
4. 學習餐旅服務組織的各種可能組織設計方式。

名人名言

組織的目的在於讓平凡的人做不平凡的事。
　　　　　　——Peter F. Drucker（彼得‧杜拉克）

結構追隨策略，策略追隨環境。
　　　　　　——Alfred Chandler（艾夫瑞‧錢德勒）

本章架構

組織設計要素
- 任務分工
- 水平部門劃分
- 垂直層級鏈結
- 控制幅度
- 集權化程度
- 正式化程度

建立組織結構

- 組織目標
- 結構關係
- 人員

一般性組織模式
- 機械式
- 有機式

影子商店大崛起

新冠肺炎疫情全球大流行，為了避免群聚感染，美食外送滿街跑，也催生許多不對外營業、專做外送餐點的「影子廚房」或「影子商店」。

誰都沒想到，一場疫情重創全球餐飲零售業，實體門市被迫關門、遭逢倒閉危機，但同時，一波新的趨勢卻崛起了，它叫「影子商店」，將門市空間變成線上消費的集貨中心，提供客人到店取貨或選擇外送服務。

簡單來說，影子商店的興起，是部分餐飲零售公司為了在疫情中存活所做的一種轉變，將原本對外開放的店面暫時關閉，變成一個小型的網路訂單處理和配送中心。

在零售業，亞馬遜位於美國加州的一家新開幕超市，最近就因應疫情轉變成影子商店，店員忙著打包客人從網路下單的商品，消費者開車到超市，即可取貨。在餐廳端，各地虛擬廚房（又稱幽靈廚房）興起，沒有實體用餐區，改用外送來吸客。這將是零售業史上的一次典範轉移。2003 年 SARS 後，阿里巴巴崛起，帶動全球零售業從線下轉往線上；近年實體門市的體驗經濟當道，發展出全通路的經營模式。如今疫情來襲，一切的消費行為來到線上，難道，我們將告別實體門市了嗎？

門市變取貨點兩大巨變下，企業比拚誰最快、最好答案是，傳統門市的原有價值與定義，將被改寫。未來門市，將從原有的展示和提供商品功能，轉變為取貨點，成為消費者的儲物櫃、冰箱和廚房。

其實這是疫情前就已發端的大趨勢。近年，餐飲零售市場正遭逢兩大巨變。第一，零售業布局數位化，線上訂單暴增，包含亞馬遜、沃爾瑪等業者在各地設立小型的集貨中心，又稱作衛星倉，以降低物流成本。這與影子商店的概念相當類似。

第二，外送平台崛起，消費者養成隨時隨地購物習性。外送平台巨頭 Uber Eats 和 FoodPanda 已從送餐擴張到送日用品、生鮮食品，且能半小時送達，打破過去餐廳、零售和電商各做各的遊戲規則。這讓全家、家樂福、愛買等大型連鎖通路也加入外送平台。

新布局背後，大家正在爭奪的是：最後一哩路的戰爭。當消費者拿著手機就可隨時下單購物，企業要比拚的是，誰能最快速提供好商品和好服務。而這波疫情，推升了戰局。根據《富比世》報導，COVID-19 對零售生態系統的改變是，許多實體門市很難再開店，尤其是販售非必需品的業者。未來開店成本會相當高，大部分商店的地產面積也將會縮小。

做餐飲將「生產高於服務」店面規劃和產品設計面臨改變疫情之後，可預見的是，零售業將迎來替換潮；同時，超級儲蓄時代來臨，當消費市場緊縮，業者得更精打細算。影子商店的崛起，能降低開設實體店的成本，加上消費者從線上購物，將能提供個人化的消費體驗。但這不僅是通路改變，也將牽動經營形態、店面規劃和產品設計等改變。

對零售業者來說，由於倉儲空間有限，考驗的是大數據分析能力，精準掌握哪個地區得販售什麼商品，也得考量門市空間設計。目前，不少國外業者都在積極研究自動化倉儲系統，讓消費者的提貨流程更順暢。餐廳端，這幾年早已因應外送商機做出調整，虛擬廚房或線上品牌越來越多，而疫情，則加速實體店的淘汰。

在臺灣擁有超過四十個虛擬餐飲品牌、扶旺號創辦人潘威達認為，中低價位的實體店，價值被削弱了，未來餐飲業，生產會高於服務。他說：「當生產價值增大，餐飲業的重點將是如何發展多元品牌。」為此他成立餐飲品牌孵化器，著重研發工作和教育訓練。他甚至比喻，餐廳會更像服飾業，不斷推新品，門市就像試衣間，消費行為則來自線上。未來，具備特殊體驗和服務、滿足高端聚會需求的實體店，才會被需要。

這波疫情帶給實體店威脅，也有新機會。如同商業數據分析網「商業菠萊」協理林原慶所預言，無論影子商店或餐廳，未來都會從選擇配備，變成標準配備。在過去，實體零售和電商的分野太明顯，疫情衝擊，對服務業反而是一次O2O (off-line to on-line) 營運整合的試驗良機！一場疫情，讓企業再怎麼猶豫，也得一腳踏進創新的池子裡。

資料來源：

1.「疫情催生「影子商店」：店面變物流中心，現金流和電商生意都到手」，商業週刊，2020 年 4 月 23 日，張方毓編譯，https://www.businessweekly.com.tw/management/blog/3002278。

2.「門市再見？影子商店大崛起」，商業週刊 695 期，2020 年 5 月 7 日出刊，李雅筑，https://www.businessweekly.com.tw/Archive/Article/Index?StrId=7001646。

3. 本書編者重新編排改寫。

問題討論見書末附頁　22

第 1 節　組織結構

在前二章討論管理功能透過規劃（Planning）過程擬定各種策略與計畫方案後，必須協調人力的分派來建立執行計畫的團隊與組織，以達成各種計畫方案的執行，也就是要進行組織活動（Organizing）。所以，從本章開始進入管理功能的第二個步驟：組織活動。

一、組織結構

組織活動爲進行任務、人員、設備之分配，以及建立組織結構的過程。而組織（Organization）是爲實現某些特定目的所構成之人員配置，這些特定的配置關係即形成了組織結構（Organization structure）。

每一個組織都具有明確的目標（Goals）、一個系統化的結構（Structure），以及一群成員（People），建立起組織結構，使組織得以運作、發展、成長。組織結構即代表在組織內特定型式的結構，各個部分的成員皆在各個特定位置上各司其職，以「層級」爲經、「部門」爲緯，使得組織結構的特定型式可能有層級多寡或部門繁簡的差異。因此，我們可以定義組織結構即爲描述工作任務的劃分、集群與協調的正式架構。

以國賓大飯店組織圖爲例，主要營運以臺北、新竹、高雄爲營運重點主軸，另外還有餐飲事業群、客房業務處、品牌與行銷、財務、人力資源等主要功能部門。（圖 6-1）。

圖6-1　國賓大飯店組織圖

　另外，捷安特旅行社的組織圖，則又是另一番氣象。捷安持旅行社，是由原本的巨大機械擴展營業轉型而來，因此可以看到董事長、總經理到財務、人事均是由巨大機械兼任。由部門狀態可瞭解，捷安特旅行社營運方向則準確的切合於其服務的主要目的與堅持（圖6-2）。

　以組織章程、組織圖、工作說明書等正式書面文件來加以規定組織結構的運作，此一組織型態稱爲正式組織。相反地，如果當一組織群體非因正式章程規定所建立與形成，而是因爲成員之間頻繁的自然互動所形成之社會關係（Social relationship），則此一社會關係結構即稱爲非正式組織。通常，在一企業內，非正式組織對於成員行爲、群體績效之影響，更甚於正式組織的影響。

圖6-2　捷安特旅行社組織圖

主廚—最佳執行長

「主廚就像美式足球場上的四分衛，要帶著隊員在忙碌的時間裡完美達成任務」，主廚會不惜任何代價維持營運順暢。然而，時間管理和組織是成功關鍵，所以他們喜歡雇用敏捷主動、注重細節的員工。一般來說，執行長負擔的心理壓力遠大於生理壓力，但主廚的壓力卻是兩者兼具。

主廚有的只是用不完的精力和對產品永不止息的熱情，「儘管廚房裡每天都緊張得像足球場，但每個人卻得合作無間，步調一致像個精緻的芭蕾舞劇。一個偉大的主廚是優秀的買主和奉行『Just in time』的採購商，他們用最好的價錢買進最好的食材，每項材料還得幾乎同時裝盤，」餐飲學校創辦人萊斯說。主廚要在極大的壓力下管理並激勵員工，他們要有識人之明，找出能遵循嚴格工作程序，但又不失個人風格的員工。他們還要能管理文化背景多元的團隊，因為餐廳員工離職率高，他們還要負責持續訓練新員工。

已故的倫敦商學院管理大師哥夏爾曾指出，管理思潮的鉅變有 3P：從策略轉向目標，從結構轉向過程，從系統轉向人員。少了這 3P，主廚的管理菜單就索然無味。

第 1P：負責任，心胸廣

主廚不是獨裁者，但是要有肩膀，把自己的名聲放在第一線。主廚的指令要清晰，誰該在何時做什麼事，都得說清楚。靈活、完善的組織架構是達成任務的必須條件。偉大的主廚也絕不口出惡言，因為展現專業絕對比斥責有用。主廚應該是邊做邊學，以身作則，部屬能夠學習，知識才得以傳承。

直言不諱是必要的，所以主廚須有接受批評的雅量。主廚必須立即處理這種情緒衝突，制止、遺忘、然後繼續工作。知識會藉由直言批評迅速傳遞給有抱負的廚師們，但也只有臉皮夠厚的人才能存活。

第 2P：守流程，重品質

主廚的的功力，即是從流程中擠出最後一滴時間和金錢，卻不犧牲品質，這決不輸戴爾電腦（Dell）。「最高境界就是沒有任何東西會被丟掉或浪費，好的管理一定可以省錢」，不論世界各地，嚴格遵守流程是達成品質一致的必要條件。

第 3P：有使命，展熱誠

主廚們往往不只把烹飪當工作，它更是一種「使命」。主廚對自己的產品充滿「熱情」，因為沒有熱情絕對當不了好主廚。實際上，廚房可以被視為創業的搖籃，因為它的組織文化就是「活在當下」，把繁文縟節減到最低，主廚更必須什麼都懂。身為創業家，主廚追求完美就像著了魔一般，了解目標顧客的需求，而且比競爭者更能滿足他們。

領導人的價值觀和行為影響整個組織，從侍者、廚師、清潔人員，每個人都會以他為標準。當許多執行長黯然下台的同時，主廚的故事適時地提醒經理人，管理的第一要務是「把事情做好」，而不是「薪水領多少」。真正的管理，絕對是一門人員、目標、程序精密調和的藝術。

資料來源：經理人月刊，取自 http://www.managertoday.com.tw/?p=801

問題討論見書末附頁　22

第 2 節　組織設計要素

　　組織結構為描述工作任務的劃分、集群與協調的正式架構。組織設計（Organizational design）則是指對此一組織結構的建構或改變過程，而組織設計的進行需要基本要素的準備，就如同興建或改建房屋建築需要準備鋼筋、水泥、木板、磚塊等基本材料一般。建構組織結構的組織設計基本要素，通常包括任務分工、部門劃分、指揮鏈、控制幅度、集權與分權、正式化等。

一、任務分工

　　一個組織的運作需要完成許多的工作任務，工作任務需要許多人員來完成。因此，建構組織結構，首先需將組織所需要執行的工作任務予以分類，區分為各種類型的工作任務，分配組織成員特定的工作任務，專事執行某任務，故任務分工又稱為專業分工。例如組織需要有人執行行銷業務工作，將產品銷售給顧客，組織也需要有人執行人力資源、財務會計的事務。

二、部門劃分

　　當組織許多必要的任務活動被分派以後，相同屬性的任務活動集結成一個工作單元，而數個相關的工作單元又可被整合為完成某一企業功能必要的工作集合，而形成部門（Department）。所以，某一部門內含部門應該要執行的工作任務，以及執行這些工作任務的組織成員，部門區隔與部門間的關係即建構出組織結構的雛形。換言之，將工作任務加以分類並將類似功能的任務組合成部門，組織結構包含各個主要功能的部門，即為部門劃分（Departmentalization）。以圖 6-3 釋例來顯示部門劃分方式，在部門之下有工作單元，例如在部門下有各個課室，負責不同的工作，而每個課室亦有各自的任務活動需要執行，因而形成如圖 6-3 之結構關係。

　　在實務上，每個組織會依其不同的組織特性、目標與需執行的企業活動，而有不同的部門劃分原則。其中，五種常見之部門劃分型式如下：

1. 功能別：按企業功能別將工作歸類，例如產品企劃部、行銷部、人力資源部（或人事部）、財務部、會計部等，此類為最常見的部門劃分方式。
2. 產品別：按產品類別或產品線來區別工作任務的分配，例如捷安特旅行社則有國內旅遊部與國外旅遊部。

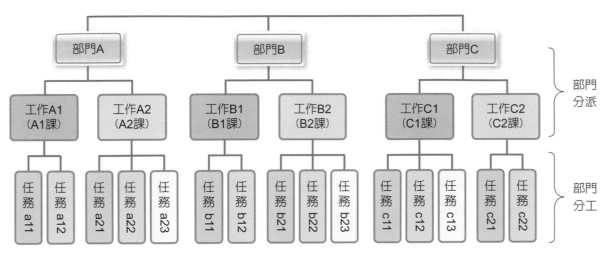

圖6-3 部門劃分結構之釋例

3. 地區別：按地理區域進行工作劃分，例如國賓大飯店之組織圖（圖6-1），則有臺北、新竹、高雄分公司，即屬於地區別部門劃分。

4. 顧客別：以相同需求的顧客群為基礎來區別工作劃分，例如經銷部、特販部（大型客戶如量販店、連鎖超市等）等；又如旅行、旅館業常會區分的個人（散客）與企業客戶，亦屬於顧客別部門劃分。

5. 程序別：按產品的流向或顧客服務的流向來區別工作劃分，例如收貨課、儲放課、包裝課、物流課、客服課等部門劃分。

　　現代化組織為了滿足組織運作的功能性目的，常常是混合式的部門劃分方式，而不一定只採用單一的部門劃分方式。例如捷安特旅行社除了國內旅遊部與國外旅遊部的產品別劃分，也有區分如行銷企劃、OP 票務、財務等功能別的部門劃分。

三、指揮鏈與授權

（一）指揮鏈

　　指揮鏈（Chain of command）是為從組織最高階層延伸至最基層的職權連續線，且此一職權連續線的結構也明確描述層級指揮與報告體系。例如總經理轄下帶領幾個事業部門的協理，每一位事業部門協理轄下帶領幾位功能部門的經理，經理轄下可能直接帶領與指揮課長、業務主任、或專員等，上下層級的連結構成鏈狀的綿密指揮路線。

在指揮鏈中，部門主管所具有告知、指揮下屬待執行任務的權利，稱為職權（Authority）。組織中也分為直線部門與幕僚部門，直線部門通常指的是第一線門市服務單位、客戶開發與業務單位等對於企業營收有直接貢獻的單位，幕僚部門則包括人力資源部門、財務會計部門、資訊部門等輔助業務運作的部門。業務經理對於業務人員、店經理對於門市人員的指揮調度與分配任務的職權，就稱為直線職權。

在一職位上所具有執行被賦予的任務責任之義務，則稱為職責（Responsibility）。每個職位均需行使職權以及履行職責，並將其工作的進度與成果向主管報告，即為負責（Accountability）的表現。

（二）授權

有時管理者因為事務繁重，或為了培養訓練接班人，可能需要將本身職權授予指揮鏈上的部門下屬代為執行，即形成的管理行為。授權（Delegation）的基本定義為「主管將原屬於本身之職權與職責交予某位下屬負擔，使其能行使該主管之管理工作及作業性工作之決策，並要求下屬對其報告、負責。」授權重點在於降低主管負擔，也在基於部屬經驗能力尚需培養與訓練下，讓部屬多一些工作歷練。

四、控制幅度

在管理理論中，控制幅度（Span of control）指的是一位管理者能有效指揮監督、管理直接下屬的人數，有時又被稱為管理幅度（Span of management）。以同樣員工總數來看，指揮管理的下屬人數多，表示控制幅度大；指揮管理的下屬人數少，則表示控制幅度小。另外，可推論出控制幅度大，組織則較扁平；反之控制幅度小，組織則屬高架式結構（圖 6-4）。

近來因為管理思想的演進，管理者與下屬的階級距離不一定如傳統般深刻，管理者可能體認到部屬的經驗與能力皆足夠，只是缺乏更多歷練機會，於是傾向給予更大授權，我們稱之為賦權（Empowerment）或灌能。賦權的基本定義為「提升員工的決策自主權，以滿足較低層級員工快速決策的需求」。透過賦予員工更多的決策自主權，讓員工參與規劃與控制的程度提高，且可提高部屬潛能的發揮，反而更增進組織績效。所以，很多組織管理者也會考慮這種進一步的授權行為。

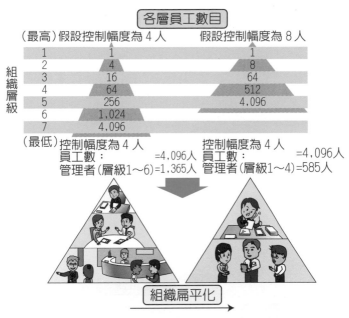

圖6-4　控制幅度與組織扁平化

五、集權與分權

　　集權化（Centralization）代表決策權集中在組織中某一位階以上之程度，例如組織中大部分決策權都集中於高階主管，代表集權化程度高。相反地，如果決策權下放給較基層員工也能作一般作業性的決策，則代表集權化程度低、分權化程度高（圖 6-5）。所以，分權（Decentralization）是指低階員工都能在決策前提供相關資源與能力之程度或能實際制定決策的程度。

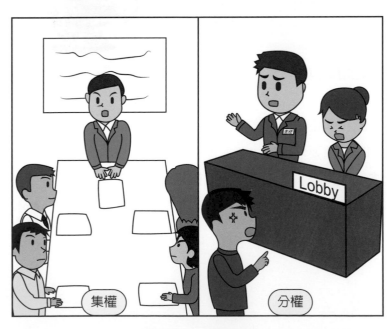

高度集權，因部屬之決策連結性低，故一般而言亦屬於低度分權的狀況。

快樂龍告訴你

圖6-5　集權與分權

　　集權與分權都屬於組織運作的結果，呈現爲組織運作的型態。當組織中所有階層管理者都傾向於授權下屬制定具體的作業性決策時，整個組織的運作就會形成分權的組織形態。所以，理論上討論授權其實爲主管個人的管理行爲，分權則是組織整體運作型態。

六、正式化

　　正式化（Formalization）指的是組織內以正式書面文件規範工作行爲的程度，如果員工大部分行爲都要遵照詳細的規則與程序來執行，就是正式化的程度很高。小組織或新創企業往往因爲彈性的運作，相對少的規則、制度、程序而成長，正式化程度低；然而當組織規模大，需要的細節規定愈多，正式化程度就愈高（圖6-6）。

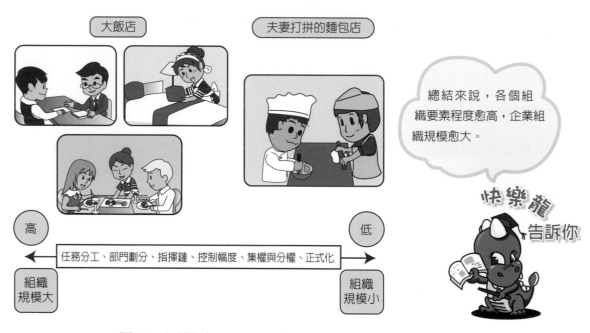

圖6-6　組織規模與組織要素

　　然而，組織愈龐大，使得組織正式化程度愈高時，也愈可能產生一些組織之病態現象，包括會議議題被討論的時間與其重要性成反比、主管任用私人、任用能力較差者以求確保自己職位、組織冗員增多、組織建築外觀華麗、預算花用無度等現象，被稱爲帕金森定律（Parkinson's law）。帕金森定律就是被用來說明組織龐大時所衍生出的一些不當的組織運作現象。

管理充電站

專業、精簡的單車旅遊業先驅—捷安特旅行社

　　1972 年，劉金標於臺中縣大甲鎮創辦「巨大機械工業股份有限公司」，資本額新臺幣 400 萬元，員工三十餘人，第一年產銷成車約三千八百台。1981 年，巨大機械成立捷安特股份有限公司，開始擴展自有品牌捷安特（GIANT）的行銷業務，捷安特自此走入自行車市場，目前更已成為臺灣自行車市場內銷的龍頭廠商，年銷 15 ～ 16 萬台。自 1986 年起，捷安特於全球自行車普及率最高的荷蘭，成立捷安特歐洲總公司，邁向國際化經營，而後陸續於美、德、英、法、日、澳、加、中等國家成立分公司。2009 年，更在臺灣成立捷安特旅行社，正式跨足自行車旅遊事業。跨界經營餐旅休閒服務業成為製造業、營造業多角化經營的重點選項，捷安特旅行社即是其中與本業密切合作、共生發展的成功例子。

　　邁入第五年的捷安特旅行社，近年來主推客製單車環島旅遊行程，吸引許多企業、團體的訂購，客製行程已占旅行社整體營收的七成。捷安特公司總經理鄭秋菊同時也是捷安特旅行社的總經理，利用捷安特自行車年銷量 15 ～ 16 萬台的優勢，與臺北市政府合作推廣 You-Bike 計畫成效頗佳，讓很多不騎車的人開始騎車。加上全臺 300 個捷安特自行車經銷點，推動通路服務升級，訓練門市人員協助消費者「買到對的車、正確的尺寸，正確且安全的騎車」，間接促進捷安特旅行社單車環島旅遊行程的營業規模，近年來更增加海外單車旅遊行程。為了海外行程，捷安特旅行社在原有組織結構的國內旅遊部之外，更增加國外旅遊部，開發更多的國外單車旅遊行程。

　　捷安特旅行社為單車旅遊業先驅，專業的單車環島旅遊行程廠商，不僅客製化旅遊行程，並設計「陪騎員」的制度，旅遊車隊行進隊伍依序包括「前導補給車 - 領騎 - 騎乘貴賓 - 壓隊技師 - 維修行李車」，外部領隊群大都是工讀生，多數為透過「捷安特旅行社領隊群」實習計畫，從產、學實習合作計劃在校園所發掘具領隊潛力的學生，而旅行社本身正職員工相當精簡，以最簡單的組織結構，最彈性的人力運用，建立專業的單車旅遊領導品牌，也為捷安特旅行社努力達成成立 6 年內轉虧為盈的目標。

資料來源：1. 巨大機械官方網站
　　　　　2. 曾麗芳（2014 年 2 月 14 日）。捷安特：內銷目標拚年增 1 成。工商時報。

問題討論見書末附頁　23

第3節　機械式組織與有機式組織

組織設計可能偏向機械式組織的模式，也可能偏向有機式組織的模式。二種模式分別代表組織設計二種極端的主要差異。

一、機械式組織

機械式組織指的是一種如機器般的僵化運作與嚴密控制之組織設計方式。當一個組織具有非常詳細的規定、標準作業程序等各種僵化的制度運作，來規範與嚴密控制員工的日常作業，就屬於機械式組織模式。其目的就是在將人員特性作標準化的一致性看待，將人視為重覆性機器運作的必要組件，以儘量降低組織運作的無效率，提高生產績效。

這種機械式組織模式常見於大型組織或政府機構的運作。透過制度、規定、程序的僵化運作之組織特性，也屬於官僚學派所提倡的官僚組織的特性。

二、有機式組織

有機式組織指的是一種具有高度適應性與彈性之組織設計方式。其組織特性包括：最少的正式規定與少數的直接監督、強化訓練以授權（賦權）員工處理多樣化工作、強調團隊運作與互相協助、組織所執行的常是非標準化工作。當組織的工作大部分為非標準化工作或非程序化的工作，規定與程序的效率運作難以彰顯，只能靠團隊運作的模式以及頻繁的訓練以提升技術層次，彈性與創新地因應組織面臨的各個不同問題，提出解決方案，提升組織運作績效。

這種有機式組織模式常見於高科技企業或產業環境劇烈變動的企業機構之運作。而且為了能夠彈性因應環境變化，組織結構有時需要隨著策略而調整，最極端的狀態下組織結構可能沒有固定型式，故有機式組織又被稱為變形蟲組織。

三、二種模式之比較

機械式與有機式代表二種極端的組織設計模式，一個是高效率的機器運作，另一個強調創新與彈性運作，二者在組織特性上有著諸多差異，表6-1列示二者之差異比較。

表6-1　機械式組織與有機式組織之比較

	機械式組織	有機式組織
部門劃分	高度專業化分工，部門劃分清楚	常形成跨功能整合團隊
層級關係	僵固的部門結構與層級關係，組織內資訊循著組織層級的正式溝通管道流通	部門結構與層級關係並不僵化，強調彈性運作，組織內資訊自由流通
工作規範	任務執行倚賴諸多書面規定與管制措施，以確保工作按標準方式效率化運作	任務執行方面以相互協調代替命令，無嚴密之規定與制度控制
集權程度	偏向集權，以提高組織運作效率	偏向分權，強調彈性因應
控制型態	透過制度嚴密控制	強調團隊運作、自我控制
結構設計目的	追求穩定、效率	追求創新、彈性

　　機械式組織與有機式組織之比較，亦可用描述組織結構特性的三個指標：集權化、複雜化（Complexity）、正式化，來區分二者的差異。機械式組織偏向集權組織形態、高度專業化分工的部門結構、多書面規定與管制措施，因此，機械式組織的集權化程度高、複雜化程度高、正式化程度亦高。相反地，有機式組織偏向分權組織形態、打破專業領域限制的跨功能整合團隊、無嚴密之規定與制度控制，因此，有機式組織的集權化程度低、複雜化程度低、正式化程度亦低（圖6-7）。

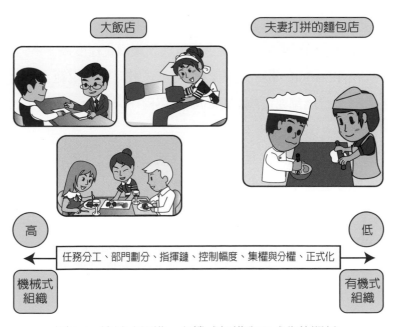

圖6-7　機械式組織、有機式組織與正式化的關係

1. 組織活動（Organizing）為進行任務、人員、設備之分配，以及建立組織結構的過程；組織（Organization）是為實現某些特定目的所構成之人員配置，這些特定的配置關係即形成了組織結構（Organization structure）。

2. 建構組織結構的組織設計基本要素，通常包括任務分工、部門劃分、指揮鏈、控制幅度、集權與分權、正式化等。

3. 將組織所需要執行的工作任務予以分類，區分為各種類型的工作任務，分配組織成員特定的工作任務，專事執行某任務，稱為專業分工。

4. 將工作任務加以分類並將類似功能的任務組合成部門，組織結構包含各個主要功能的部門，即為部門劃分。

5. 指揮鏈（Chain of command）定義為從組織最高階層延伸至最基層的職權之連續線，且此一職權連續線的結構也明確描述層級指揮與報告體系。若主管將原屬於本身的職權與職責交予某位下屬負擔，使其能行使原屬於該主管之管理工作及作業性工作之決策，並要求下屬對其報告、負責，則稱為授權。

6. 控制幅度（Span of control）指的是一位管理者能有效指揮監督、管理直接下屬的人數。控制幅度之大小恰與組織層級多寡成反比。

7. 集權化（Centralization）代表決策權集中在組織中某一位階以上之程度，例如組織中大部分決策權都集中於高階主管，代表集權化程度高。

8. 正式化（Formalization）指的是組織內以正式書面文件規範工作行為的程度，如果員工大部分行為都要遵照詳細的規則與程序來執行，就是正式化的程度很高。

9. 機械式組織指的是一種僵化運作與嚴密控制之組織設計方式，有機式組織則是指一種具有高度適應性與彈性之組織設計方式。

10. 組織結構可以用三個指標來描述組織結構的型式差異，包括集權化、複雜化（Complexity）、正式化。

Chapter 7

組織行為的心理歷程

學習重點

1. 了解組織行為的意義與面向。
2. 了解認知與組織氣候的意義。
3. 認識性格的類型與影響。
4. 了解學習對行為的影響。
5. 了解態度的成分與測量。

名人名言

組織行為係對在組織中工作的人其活動所做的研究。
　　　　——Stephen P. Robbins（史帝芬・羅賓斯）

行為是由行為產生的結果所決定。
　　　　——Burrhus F. Skinner（伯爾赫斯・史基納）

本章架構

```
訊息          解讀        知覺              訊息評價      態度
刺激        ────────→    （訊息解讀）    ──────────→   *態度三成分
                                          行為傾向

                             │ 對組織特性之知覺
                             ↓
                          組織氣候

        一致的
        行為反應          性格
      ────────────────→  （人格特質的展現）

        持久行為改變       學習
      ────────────────→  *制約學習
                          *認知學習
```

上班，是不斷談判的過程

一個被創造 20 多年的老詞，為什麼最近又被熱烈討論？

1995 年，哈佛大學教授丹尼爾·高曼（Daniel Goleman）的《EQ》（Emotional Intelligence，情緒智商）一書問世，打破 IQ 基因決定成功的迷思，認為 EQ 才是成功關鍵。高曼強調，情緒智商可以透過後天有系統的培養，包括：認知自己情緒、管理自己情緒、自我激勵、感知他人情緒，以及管理人際關係。當 EQ 概念席捲全球，卻有許多人誤讀情商，以為人際關係好就是高情商，卻忽略情商要從「認知自己」開始。不理解自己，一味追求人際關係，反倒會讓自己陷入情緒困境。

重新解讀情商，是《蔡康永的情商課：為你自己活一次》一書，拿下誠品 2019 年兩岸三地銷售冠軍的原因。同時期，包括世界經濟論壇 (WEF) 等研究機構均指出，當 AI 人工智慧取代部分主管職能，Z 世代進入職場，敏捷開發、組織創新對個人情緒的挑戰，都讓情商在這時代必須重新被理解與定義。尤其，網路社群軟體普及，該怎麼處理社群情商？當工作與生活界線模糊，職場情商又該如何拿捏？

蔡康永接受商周採訪時，強調「情商的根本態度是：理解自己的輕重緩急。」他不看工作夥伴臉書、不按讚、不祝朋友生日快樂，彼此摒蔽，「我們就是一起工作的人，剩下的就不要互相干擾了。」這是他理解生活優先次序後的決定。

對職場情商，他認為，公司成員是因專業能力相聚，為完成任務而在一起，若希望「上班有成就感、有自尊、要友誼，他可能沒有排好他的輕重緩急。」

他看到職場上許多抱怨是來自於對優先次序的不理解，導致過多誤判；例如，如果上班是為了賺錢，工作場合本來就不是交朋友，工作過程也不是溝通，而是談判。他認為，職場溝通是虛詞，「上班就是一個不斷談判的過程，」理解這點，日子會好過很多。

蔡康永在專訪中，提出以下二個職場常見迷思的觀點。

(一) 上班該交朋友還是求表現

在職場要成就、也要友誼？你根本沒排好輕重緩急！上班的本質，是你要用專業能力去完成公司想要完成的任務，它不是為了人性而建立。很多人會說，這是一

家沒有人性的公司，恐怕是真的，因為公司並不仰賴人性而存在。

如果人是因為專業能力相聚，因為完成任務而在一起，那麼你恐怕就沒有必要把你做為人的部分，放在最前面，你只能夠根據你做為一個人，衡量這個工作對你來講是什麼意思？你到底想從這個工作裡得到什麼？很多人回答我，他要錢、要薪水。對啊！這就是你做這個工作最重要的事情，如果你賺到了錢，那麼你就得把別的要求放在後面。所以我的情商書在講一個非常重要的根本態度，就是所有事情都要排輕重緩急。你是為了賺錢，那就好好賺錢，把自尊跟成就感放在比較後面一點。

公司是集眾人之力、展現專業的地方，但有些人沒有專業可拿，所以他在那裡做人際關係，那是因為他沒別的事好做；碰到這種人很麻煩，因為他在那裡搞人際關係，你在那裡忙你的事情。你覺得公司最後是因為他做人際關係活下來？還是你做完你的任務活下來？當然是你做完你的任務活下來啊，所以你只能一直追求你在專業上表現很好。

(二) 是否要與下屬交心才能獲認同

上司幹嘛跟下屬溝通？不如指出要去的方向！我知道有些主管買我的情商書 50 本，是給部門所有的人看，他自己應該好好看吧！不是他給部屬說：「你們都要練情商。」是他自己得打開這本書說：「我的人生到底怎麼了？我現在的處境是 OK 的嗎？」他得先把自己當人看。站在情商角度，主管應該先搞清楚自己要什麼，照顧好自己的需求，而不是把自己想成要當一個稱職主管，把屬下想成要當一個稱職部屬，卻忽略了自己也是人。

上班就是不斷談判的過程：你跟客戶談判，跟廠商談判，跟上司與同事談判。

我會建議主管優先原則是，你能不能讓團隊認同你要去的地方？如果可以就好。我不認為有任何船長了解他的水手，他只會跟水手溝通我們要去那裡，每個人各司其職，就去了。我知道你有胃痛、你掛礙家鄉的孩子，但不阻礙你去那裡，你做了選擇才在這艘船上。

我寫情商書最簡單的標準，就是不要任意接受別人的標準，你要建立自己的標準，而那個標準是浮動的。讀我的書會得到很大的安慰是，沒有標準這件

事，世界上沒有滿分家庭，沒有滿分長官與部屬，只有從自我妄想中解放出來，才有可能找到適合自己的生活方式。你找不到放諸四海而皆準的方式，偏偏我們的教育一直教大家有一個放諸四海的標準。

肯定自己獨特的價值，建立自己的標準

　　李奧貝納集團 CEO 暨大中華區總裁黃麗燕（瑪格麗特）女士所著的《外商 CEO 內傷的每一天》，也提到在外商公司上班的職場環境，一切講求績效，不以人性為考量，所以內心常會受傷。黃麗燕以 CEO 的角色提醒大家，不需要太在乎別人的看法，要懂得當一個受自己尊重的人，自我關懷、自我激勵，「每一個人的存在都有他獨特的價值，肯定自己是最重要的。」呼應蔡康永的情商書，唯有找出並建立自己的標準，才能讓自己從「受別人影響的情緒」中解放出來，真正扮演好自己。

資料來源：
1.「蔡康永：上班，是不斷談判的過程」，文字整理：楊倩蓉，商業週刊 1677 期，2020 年 1 月 2 日。
2. 黃麗燕(瑪格麗特)，外商 CEO 內傷的每一天，圓神出版，2019 年 12 月。

問題討論見書末附頁　26

第 1 節　組織行為的意義

前一章所探討的組織設計（Organization design）係在進行組織結構的建立與改變，屬於組織活動中較硬的層面，而本章討論的組織行為（Organization behavior, OB）則是屬於組織活動中較軟性的層面，藉由探討組織成員個人行為背後的心理歷程，管理者將得以解釋、預測與影響組織成員的行為，以遂行組織人員管理的目標。

基本上，組織行為是指組織成員於工作中表現的行為與活動之集合，例如組織成員的工作投入程度、團隊合作程度、工作學習態度、工作動機高低、員工生產力、工作滿意程度等。所以，管理學者也會和心理學者一樣探討員工個人心理層面的行為歷程。

本章主要探討組織行為的個人心理面向議題包括認知、性格、學習、態度，也包含個人對組織屬性知覺之組織氣候。

第 2 節　認知與組織氣候

一、認知的意義

認知（Perception）是指個人在心裡面對於接收到的外部訊息賦予意義的過程，也就是個人對訊息的解釋與解讀過程，或稱為知覺。個人的訊息解釋過程，將影響個人對於訊息的觀感與價值判斷。每個人對於同一訊息可能會有不同解釋，也因而產生各種認知的偏差或偏誤，也就是每個人的認知可能都跟事實有所差距。在管理學上常發現的認知偏誤，包括投射、選擇性知覺、刻板印象、暈輪效果等。

1. 投射（Projection）：把別人假想為具有某種個人不希望擁有的特質，誇大他人具有這種特性，以保護自己或維護自己的自尊感。例如，假使你認為公司同仁都是不友善，你可能不會認為是因為你對他人不友善所造成；你所認為同仁的不友善，其實是一種心理上掩飾自己不友善特質的一種合理化作用（Rationalization）。

2. 選擇性知覺（Selective perception）：個人只對特定的、有限的訊息加以解釋、反應，或根據自己的態度、信念、動機和經驗來解釋訊息，甚至是扭曲解釋，即稱為選擇性知覺。

3. 刻板印象（Stereo type）：個體常認為某人來自某特殊的團體，也必定具有該團體的特質。這種現象來自於個體通常會簡化解釋所獲得的有限資訊，來判斷他人的特質。屬於「以全概偏」效果。例如面試時對於名校畢業的求職者，認為也會具有該名校學生的一般特質，即屬於刻板印象。

4. 暈輪效果（Halo effect）：個體常以某人部分或只是某一項特徵，就擴大認定爲該人具有的整體特徵，屬於「以偏概全」效果，或稱爲「月暈效果」。例如主管很重視員工出勤狀況，就容易認爲全勤獎的員工在其他方面也都表現得很好，就是一種「暈輪效果」的認知偏誤。

個人因爲立場、角色改變、態度、經驗、或背景的差異，而對訊息有不同解釋，形成不同的認知結果或認知偏誤，也稱爲每個人的認知差異（圖7-1）。以管理者角度而言，應該盡力避免組織訊息在組織成員間傳遞與解釋的失眞，以求組織目標的一致性與組織績效的有效達成。

圖7-1　服務生與顧客間的認知差異易降低服務品質

二、組織氣候

組織氣候（Organizational climate）的定義，爲組織成員對於組織內部環境的特性之一種知覺（Perception），來自於組織制度或成員長久的行事經驗，而使組織成員對組織運作與行事經驗產生一致的知覺，並可以組織方面的特徵屬性來描述此種知覺。例如員工可能感受到組織是權威的、民主的、放任的、保守的或開放的等氛圍與特性，而且此組織氣候的特性也會影響、改變成員的行爲模式。

瞭解組織氣候，管理者就能掌握員工行爲動機之影響因素，也可提出各種提升績效的改善方案。例如，組織高階主管主導一系列的變革方案，組織成員感受到管理當局對於變革的決心，組織上下形成積極行事的氣氛，自然也會影響與提升組織成員在行事上的積極度。

整體而言，組織氣候也屬於一種知覺，代表組織成員對於組織的制度、程序、行事風格的共同知覺，故組織氣候屬於一種描述性觀點的定義。

第 3 節　性格

　　性格（Personality）為個人受外在刺激時會表現出的一致性行為反應，或稱為人格特質。每個人皆屬於不同的性格類型。例如，有人屬於外向性格，有人則偏內向性格（圖7-2）。若再以個人對於接受命運程度來看，當個人認為自己可以掌控命運時，稱為「內控」性格；當個人認為無法掌控命運、總覺得命運受環境左右，則稱為「外控」性格。

性格的差異會有不同的行為表現，內外向不同性格會有不同任務工作特性，所以在觀光休閒服務業，為讓員工與顧客的互動是和諧的，外向的員工多在外場，而內向的員工多安排在後場或是房務部工作。

快樂龍告訴你

圖7-2　性格影響從事的工作性質

　　也有心理學家將性格的類型分為 A 型與 B 型人格。A 型人格者動作快速、辛勤賣力工作、對時間感受強烈、容易感受工作的競爭性、容易情緒激動與感到不耐、在工作上全神貫注者。B 型人格特徵則與 A 型人格相反，強調和緩的工作步調。

　　著名的人格特質五大模式（Big five model）則提供一個評斷性格的架構，包括五個構面：

1. 外向性（Extroversion）：評斷個人善於交際、健談、獨斷的程度。
2. 親和性（Agreeableness）：評斷個人和善、合群、可信任的程度。
3. 勤勉審慎性（Conscientiousness）：評斷個人負責任的、可靠的、堅持的、成就導向的程度。

4. 情緒穩定性（Emotional stability）：評斷個人偏向冷靜的、熱心的、安定的（情緒穩定性高）或偏向緊張的、神經質、不安（情緒穩定性低）的程度。

5. 開放性（Openness to experience）：評斷個人富想像力的、藝術的、知性的程度。

　　還有一種常見的性格特徵被稱爲「馬基維利主義」（Machiavalianism），是指個體具有實際、務實導向的個性傾向，表現出的行爲特徵是現實、冷漠，不爲感情所動，爲達目的不擇手段。

　　1995 年哈佛大學教授丹尼爾·高曼（Daniel Goleman）則是出版《EQ》（Emotional Intelligence，情緒智商）一書，認爲 EQ 決定個人對外界壓力的承受度，是個人的生涯成功關鍵，亦即具備高 EQ 的人格特質往往容易獲致正向的工作績效，而非高智商 (IQ; Intelligence quotient)。高曼強調，情緒智商可以透過後天有系統的培養，且包括以下五個構面的組成：

1. 自我認知：了解自我感受的能力。

2. 自我管理：管理自我情緒與衝動的能力。

3. 自我激勵：勉勵自我面對困難、堅持到底的能力。

4. 同理心：體認他人處境與心境的能力。

5. 社會能力：安撫與處理他人情緒的能力。

　　本章的章首個案即在透過蔡康永先生的情商學暢銷書，討論時下年輕人傾向接受的情緒智商觀點，例如建議自己的情商標準、不必輕易受他人影響自己情緒等，對於欲專心一志、努力達成自己工作目標者，的確有其正向的意義。

管理充電站

成功是天生的？還是具有性格特質

 影片：https://www.youtube.com/watch?v=xn9_Mgj0kgY

美國視覺行銷大師理察‧聖約翰（Richard St. John），歷經 10 年的研究，透過親自訪問全球 500 位成功人物，包括：賈伯斯、柯麥隆、比爾·蓋茲、唐納·川普…等人。當這 500 位各行各業的成功人士被問到究竟要怎樣才能成功？怎麼結合工作和自我實現？他們都口徑一致地說出八個不可缺少的特質：

- ‧ 熱情（Passion）：不顧一切就是要找到你有熱情的事物
- ‧ 勤奮（Work）：投入你想做的事情，不計任何代價
- ‧ 專注（Focus）：專心在你有熱情的事物上，直到變成達人
- ‧ 突破（Push）：自我砥礪，借助外力來鞭策自己
- ‧ 想法（Ideas）：不放過任何觸發靈感的機會
- ‧ 進步（Improve）：追求完美，更進一步
- ‧ 服務（Serve）：用你熱愛的事情，去解決別人的問題
- ‧ 堅持（Persist）：撐過失敗、批評和長時間的考驗

當你對日復一日的工作感到迷惘、疲憊時，眼看著夢想與現實逐漸產生差距，讓你感到失望。記住，其實你和成功者只差這八個特質，當你具備了之後，自然能扭轉局勢。

參考資料：理察‧聖約翰（Richard St. John），陳芳誼譯（2013 年 3 月）。成功者的 8 個特質。臺北：高寶。。

問題討論見書末附頁　26

第4節　學習

學習（Learning）的定義為個體經由經驗或練習，而在行為上產生較為持久性改變的歷程。學習理論可區分為行為學習理論與認知學習理論二大類。

一、行為學習理論

行為學習理論建立在刺激－反應導向的基礎上，亦即學習發生來自於對環境中的外界刺激的反應，又稱為制約學習。制約是指某反應原非某種刺激所能引發，但該刺激卻能引發此反應的刺激，在同時出現多次後所引發的行為反應。

（一）古典制約學習理論

俄國心理學家巴夫洛夫（Pavlov）的研究形成古典制約（Classical conditioning）學習的主要論點，強調個人可能在被施予制約刺激後，產生行為改變的學習效果。研究分析當狗在進食時間看到食物時就會分泌唾液，屬於先天的反射作用，即為「非制約反應」；後來巴夫洛夫在放置食物時，同時發出鈴聲，實驗數次後，發現狗在只有聽到鈴聲時也會分泌唾液，即使沒有給予食物，狗也會出現分泌唾液的制約反應（圖7-3）。

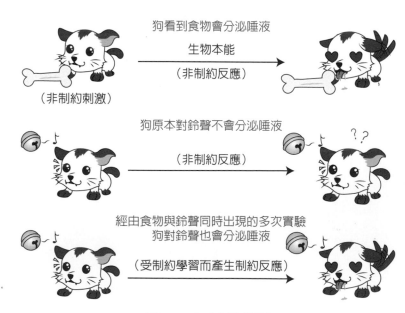

圖7-3　古典制約學習

古典制約又被延伸爲「刺激類化」現象，亦即以相似的刺激期望獲得相近的反應，上述的食物與鈴聲對接受實驗的狗而言，即屬於相似的刺激，且透過制約過程都會讓狗同樣產生流口水的反應。

（二）社會學習理論

社會學習理論（Social leaning）指出人們會藉由觀察與直接經驗而學習，產生特定的行爲表現。社會學習所產生行爲的改變會經過四個過程：

1. 注意歷程（Attentional processes）：知覺到行爲楷模的存在；行爲楷模亦即行爲學習的對象。
2. 記憶歷程（Retention processes）：當行爲楷模出現後，仍能記憶其行爲特徵。
3. 重複行爲歷程（Reproduction）：對行爲楷模之「知覺」轉換爲自己表現的「行爲」。
4. 強化歷程（Reinforcement processes）：自己因學習行爲楷模的行爲受到認同與喜愛，形成令人愉悅的結果，將會更強化自己重複表現這樣的行爲。

某些服務業諸如速食餐廳或大賣場，會定期選拔最佳服務員工並加以表揚與獎勵。即希望透過社會學習歷程，鼓勵員工學習優秀員工的行爲，及持續表現組織讚許的行爲。

二、認知學習理論

由於行爲學習理論認爲消費者是完全被動的，且太過強調外部刺激因素，忽視內部心理過程，如動機、想法和知覺，部分心理學者提出另一種認知學習的過程。認知學習過程諸如知覺、信念的形成、態度發展和改變等，對了解各種類型的學習與自我決策過程來說是很重要的。

進入職場工作與在學校學習一樣，知識與技術的學習與精進大都屬於認知學習的情境，從不會到熟悉，皆屬於透過心理歷程的轉化產生行爲上的改變。而在遵循制度、保持精勤的學習態度上，則屬於透過制約學習產生的行爲改變。

第5節　態度

一、態度的意義

　　態度（Attitude）為個體對人、事、物的好惡評價，而產生情感性反應與行為傾向。從行為背景角度來看，態度主要可經由個人經驗或學習他人行為而形成。若從成分觀點來看，態度形成則包含三種成分：

1. 認知的成分：由一人所抱持的信念、觀念、知識或資訊所組成。
2. 情感的成分：情緒或情感的部分。
3. 行為的成分：以某種方式表現對某人或某物的行為意圖（Intention）。

二、態度評量與認知失調

　　許多公司會定期進行員工態度調查，透過一連串的敘述或問題，來獲得員工對其工作、團隊、上司或組織的感覺，以衡量員工對公司的整體滿意度，即稱為工作滿足（Job satisfaction）。衡量員工對工作認同、積極參與、關心工作績效表現的程度，則稱為工作投入（Job involvement）。

　　當個體對某件事的前後態度不一致、或態度與行為間的不一致時，產生心理不平衡的現象，稱為認知失調（Cognitive dissonance）。對於他人的認知與行為若失去協調，則會形成矛盾、緊張、不愉快，因此必須尋求去除認知失調，才會產生態度的改變。

　　從管理實務來看，管理者應設法降低員工的認知失調，例如：公平的薪酬制度、加薪。當員工對工作投入、工作滿意程度高時，缺勤率與離職率均能有效降低。

圖7-4　服務生的態度決定觀光休閒餐旅業的發展

因情感反應而產生態度，然而態度是可以調整的。觀光休閒餐旅業是與「人」接觸密切的行業，態度是與顧客接觸的第一印象。

快樂龍 告訴你

服務的競爭力－微笑！

 影片：https://www.youtube.com/watch?v=t05BVcxpm7w

　　服務業的微笑競爭力，是大部分餐飲服務業如鼎泰豐等考慮員工錄用、晉用、加薪或淘汰等的第一考量。服務業是個與人接觸互動頻繁的工作，因此微笑＝服務熱忱，而最重要的競爭力亦是微笑。由影片中瞭解，當你相信你自己願意去做，你所能造就的是非凡的成果（伴隨堅定的信念去行動）。所以，態度決定行為，行為決定習慣，習慣決定性格，性格決定命運！

問題討論見書末附頁 27

萬年東海模型玩具的「數位轉型」學習路

西門町萬年大樓裡，靛青為底、白色字樣的新穎招牌，老店「萬年東海模型玩具」已有 33 年歷史，但其官網流量在亞馬遜網站上排名是臺灣同類玩具模型網站第一。主打動輒上萬的精緻模型，吸引 6、7 年級鐵粉的玩具老店持續受歡迎的秘訣是——數位轉型。

過去，「萬年東海」純粹實體店時期，每月營業額最高僅 300 萬，2015 年自建電商通路後，衝高到每月最高千萬佳績。老店數位轉型的幕後推手，是從小把開玩具店當夢想的總經理劉宏威。其職涯也像許多卡通主角一樣充滿挑戰，從零售、保險、成衣到旅遊，最後才在 10 年前回到自己的夢想——玩具店。

萬年東海獲得 Facebook 粉絲專頁藍勾勾認證（代表是經過 FB 認證的知名企業或人物），相較其他同業的粉絲數在 2 到 3 萬左右；萬年東海擁有 21 萬粉絲，與粉絲互動貼文動輒破千讚，網路熱度很高。回首接棒歷程，劉宏威感嘆：「小時候的夢想，就是退休後在學校旁邊開一間小小的玩具店，誰知道時間點提前這麼多。」從進入萬年東海玩具店打工到接棒經營，劉宏威歷經了一連串組織學習與個人學習的歷程。

（一）向老闆學習：學會面對家人，學會與人溝通、從善如流

71 年次的劉宏威，與 6、7 年級生成長背景類似，學生時期，喜歡遙控模型、機器人。從辦學嚴謹的格致高中畢業後，抱著上大學「由你玩 4 年」的心態，結果大二時慘遭退學。沒書可念的他，去應徵萬年東海的工讀生，從此與創辦人簡振昌結緣，打工半年後，簡振昌還鼓勵他向家人坦承退學一事，重回學校。

簡振昌的影響力，不只是讓劉宏威學會面對家人，也讓他學習待客之道。自認是「宅男」的劉宏威，一開始有些怕生，但邊觀察其他店員工作，靠著對模型的愛，學會與客人溝通。

他不以工讀生的職位畫地自限，主動聯繫日本汽車模型廠商 STUDIO27，希望引進 F1 賽車模型到店裡。「當時沒想那麼多，就覺得有人喜歡，我應該幫忙。」其實劉宏威私自聯繫通路，是犯了業界大忌，但簡振昌從善如流，鼓勵他踴躍提意

見，讓劉宏威至今感念在心。直到畢業入伍結束工讀，後來的 10 年間，劉宏威轉往不同職涯，歷任 3C 量販店店長、成衣業務、旅行社領隊。2010 年時，簡振昌已屆 80 歲高齡，希望店面交由老員工接手。最後劉宏威與家人、同事共同出資 300 萬接棒經營。

（二）向員工學習：衝動當老闆，照顧業績也要照顧員工心情

他說自己個性衝動，就像是日本漫畫《沉默的艦隊》中，以莽撞聞名的男配角深町洋中校，「我的個性比較大膽，常常有出乎意料的行動，搞得團隊人仰馬翻，」比如清查帳目時，發現老店名氣雖大，卻每個月都賠錢。說到這裡，劉宏威笑容雖在，嘴角卻多了分苦澀。

接手老品牌有許多挑戰，他想開拓線上市場、進入拍賣，卻面對平台削價競爭、必須自組官網。未料卻遭所有店員齊聲反對。深入了解後，他發現員工反對原因，與玩具模型的「規格品」與「舶來品」息息相關：

1. 規格品是同一製造商，但出貨給不同通路，因此消費者喜歡上網「比價」，如果移轉到官網販售，對萬年東海這類傳統通路商特別不利。

2. 舶來品則是產品來自海外、數量稀有，實體販售時店員喜歡展現知識上的優越感，一面充分介紹、一面享受顧客崇拜目光，然而搬到網路後，知識仍在，卻看不到「捧梗」的顧客，店員因此失落。

劉宏威理解店員心情，也希望避免高姿態施壓下屬。過去他曾在 3C 量販店第一線接觸喜愛殺價的消費者；也曾擔任成衣業務與廠商談判大筆訂單，打磨出柔軟身段，於是決定採取線上、線下業績分紅模式，讓員工與公司雨露均霑；也強化員工以「與朋友分享」的心態面對顧客。雖然解決第一線員工需求，萬年東海的頭兩年業績仍岌岌可危。透過上線知名拍賣平台，初期成功開拓新客群，但之後面臨對手削價競爭，使萬年東海的拍賣營業額看似超越實體店，然而平台高額手續費、過低毛利，2013 年反而面臨虧損，純益下降。

「賣越多、賠越多！」當時的劉宏威深明當老闆必須「畫出底線」，果斷止損尋求解法，不再將重心放在拍賣平台。

（三）向客戶學習：當過店長、業務、領隊，帶走每個階段的工作領悟

戀家小舖創辦人李忠儒是萬年東海的「老客戶變朋友」，多次購買無敵鐵金剛和鋼彈模型，還引薦他加入「電商兄弟會」（今「臺灣品牌暨跨境電子商務協會」），與同業建立關係。聽聞劉宏威線上經營的難處，李忠儒建議劉宏威自組官網、掌控流量，從服務端建立差異化，才能給消費者信心。

但自組官網的難度，在於和拍賣平台相比，需要一手包辦物流、金流等所有工作，工作量大增。更麻煩的是，劉宏威後來發現，當初投資上百萬、架設官網時，技術廠商拍胸脯保證好用，實際使用後，後台系統卻不符需求，使用者體驗滿意度下降，測試時消費者根本不買單。

此時，在電商兄弟會認識的電商行銷工具 Awoo 營運長李振瑋，建議他重新架站。這回劉宏威親力親為，熬夜研究程式語言，有了概念後，終於找到合意廠商，提供顧客線上完備資訊、售後處理一條龍服務，也可以跨國交易，吸引海外用戶。在李振瑋眼中，劉宏威是為人「古意」、肯下苦功彌補自己不足的經營者。不僅耐心引導員工熟悉官網架構，還以身作則，讓員工明白「服務」才是通路商最大的價值所在。

此時挑戰又來了，當時實體店月營業額平均在 200 萬左右，還能維持平盤，2016 年官網上線後，初期營業額反腰斬一半，透過網路廣告和經營社群，流量才漸漸回穩。2010 年接手之初就開設的 Facebook 粉絲專頁也成為經營重點，5 年內培養出 21 萬粉絲。原先官網銷售只占總營業額 5 成，至今已經攀升至 7 成，多來自回頭客。2017 年單月營收就來到 400 萬元，現今穩定在 500~600 萬元，最高更突破千萬，相較同業最多不過 600 萬。

從店員變老闆已經許久，劉宏威對所做之事的熱情，仍可從採訪過程，他對來客細心解說商品的態度看出。劉宏威說，「過去的經驗都是我的養料」。

劉宏威從一次次的經驗與改變中，慢慢形成了經營企業的核心信念，而致判斷出經營的正確決策。這些成果，都是劉宏威寶貴的學習歷程，所累積的最佳實務績效。

資料來源：

1. 「工讀生當上總經理　萬年大樓老模型店數位轉型，成為全台流量第一玩具電商」，天下雜誌，2020 年 4 月 26 日，https://www.cw.com.tw/article/5099999?template=transformers。
2. 本書編者重新編排改寫。

問題討論見書末附頁　28

1. 組織行爲是指組織成員於工作中表現之行爲與活動的集合，例如組織成員的工作投入程度、團隊合作程度、工作學習態度、工作動機高低、員工生產力、工作滿意程度等。

2. 認知（Perception）是個體對於接收到的外部訊息予以選擇、組織、賦予意義的程序，也就是個人對訊息的解釋與解讀過程，或稱爲知覺。

3. 假若個人只對特定的、有限的訊息加以解釋、反應，或根據自己的態度、信念、動機和經驗來解釋訊息，甚至是扭曲解釋，稱爲選擇性知覺（Selective perception）。個體常認爲某人來自某特殊的團體，也必定具有該團體的特質，稱爲刻板印象（Stereo type）。個體常以某人部分或只是某一項特徵，就擴大認定爲該人具有的整體特徵，則稱爲暈輪效果（Halo effect）。

4. 組織氣候（Organizational climate）的定義，爲組織成員對於組織內部環境的特性之一種知覺，來自於組織制度或成員長久的行事經驗，而使組織成員對組織運作與行事經驗產生一致的知覺，並可以一系列的組織屬性來描述此種知覺，且此組織氣候的特性可影響、改變成員的行爲模式。

5. 性格（Personality）爲個人受外在刺激時所表現出的一致性行爲反應，或稱爲人格特質。

6. 學習（Learning）爲個人由經驗或練習，而產生較爲持久性的行爲改變之歷程。行爲學習理論建立在刺激－反應導向的基礎上，亦即學習發生來自於對環境中的外界刺激的反應，又稱爲制約學習。

7. 態度（Attitude）爲個體對人、事、物的好惡評價，而產生情感性反應與行爲傾向，因此，態度包含三個成分：認知、情感、行爲。

8. 當個體對某件事的前後態度不一致、或態度與行爲間的不一致時，而產生心理不平衡的現象，稱爲認知失調（Cognitive dissonance），將影響態度的改變。個體對態度對象的認知與行爲若失去協調，則會形成矛盾、緊張、不愉快，因此必須尋求去除認知失調的方法，以去除緊張，因而產生態度的改變。

Chapter 8

群體與團隊運作

學習重點

1. 了解群體的組成與類型。
2. 認識群體運作的意義與行為模式。
3. 了解團隊內角色結構與衝突。
4. 認識團隊運作的管理與發展。
5. 學習衝突管理的解決策略。

名人名言

企業的成功靠團隊,而不是靠個人。

——Robert Kelly(羅伯特・凱利)

解決衝突靠兩件事:在決策過程中相互尊重、在執行過程中相互信任。

——Ichak Adizes(伊恰克・阿迪茲)

164

群體形成

(1)正式群體
(2)非正式群體

群體建構之基礎

組織目標
特定目的

群體成員資源
→知識、技能

群體角色結構

群體/團隊
運作程序

群體/團隊
任務

群體績效
與滿意度

團隊內
衝突解決

團隊形成（正式任務）

(1)依目標別區分
(2)依成員別區分
(3)依結構別區分

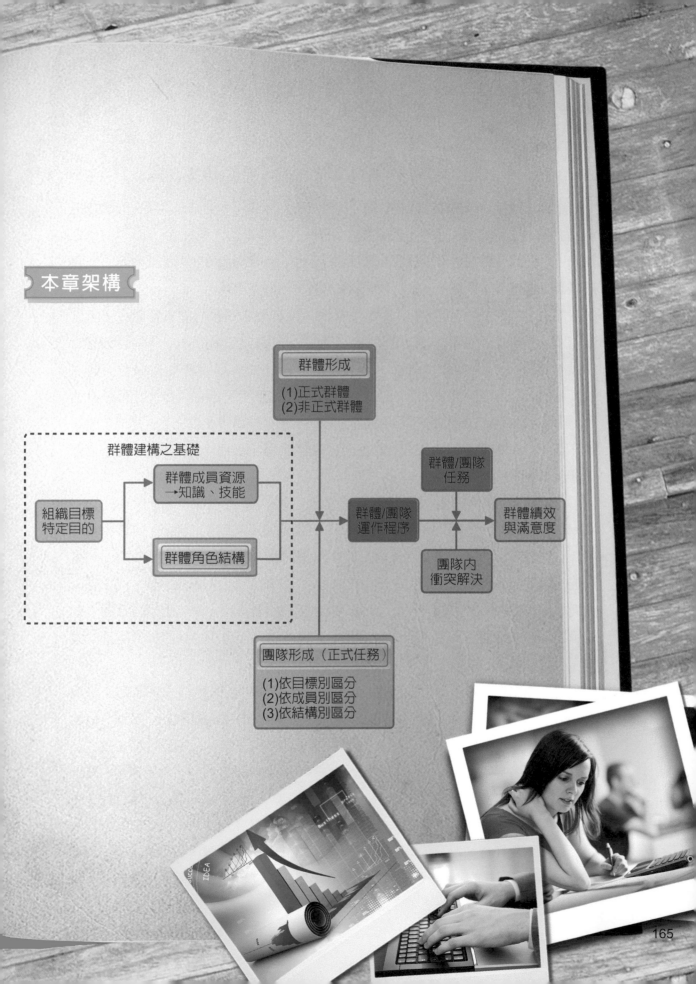

RAW餐廳以「最高標準」凝聚團隊共識，打造頂尖團隊

受到「時代」雜誌及「紐約時報」高度讚譽，曾獲得米其林三星榮譽的臺灣主廚江振誠，從新加坡回台與赫士盟餐飲集團合作，在臺北大直打造了全新的 RAW 團隊，以臺灣在地食材為新概念，重新詮釋印象中的臺灣滋味，用法式料理的概念將臺灣食材推上國際舞台，讓世界更多人認識真正的臺灣味。

2014 年 12 月 9 日開幕的「RAW」餐廳，沒有細琢精雕、堂皇富麗，一個以簡約木質感為基調的空間，輕鬆又 chic（時髦），營造出巴黎正夯的「美食小酒館」(Bistronomy) 氛圍。餐廳內只有 56 個座位，卻有 10 位外場服務生與 20 位廚師，由江振誠 Andre 與陳將停 Zor、黃以倫 Alain 三位主廚共同帶領團隊。江振誠要把他的臺灣味，落實在這處空間中。設計過程中，江振誠事事要求完美，連燈光的角度、燈具的高度都與荷蘭的設計團隊經過詳細的討論，因為角度、高度不對，就會影響到料理的呈現。

江振誠自信的說，「RAW 的料理最有價值的地方，不是做法，而是在『想法』。」「臺灣有 24 節氣，這比法國的四季還酷！」江振誠頭一次聽見「節氣」二字，來自於「種籽設計」所著的《廿四分之一挑食》，書裡從「立春」的食材與料理，一路「畫」到「大寒」。節氣概念，也轉化成 RAW 在設計菜單上的靈感來源。江振誠以臺灣 24 節氣裡的各種當令食材，承襲一貫的敏銳與藝術性，與其他兩位臺灣主廚一同討論研究，讓大家在享用如同藝術般的美饌同時，也能吃到記憶裡的臺灣滋味。

對於 RAW 處處仔細，他卻說：「我不必是主角。」在傳統法式餐廳都是主廚說了算，一份食譜下來，全世界的餐廳都要照著走。但江振誠認為，「廚師不是伙夫！」差別就在於料理有沒有想法，「我要讓 chef 自己去想，而不是我給答案，要能夠獨立思考。」於是，他突破傳統設計出「3 人創意團隊」概念，將廚房運作區分成「Sourcing」（食材來源）、「Concept」（概念成型）及「Execution」（執行）。「團隊的力量，讓我從 100 分到 120 分。」每次當他走進廚房，看見團隊總能把事情做得比他預期更好時，就又充滿了活力，他花大量的時間跟團隊溝通觀念，讓每個人對 RAW 具有同樣的想像，「每個人都是專家，如果沒有方向及結構，會往不同的方向跑。做菜如果沒有想法，客人也搞不懂。」

凝聚團隊共識是領導的重點

江振誠認為，領導最重要的就是凝聚團隊共識。透過三個法寶，江振誠讓團隊自然而然產生動力和向心力。江振誠首先以「最高標準」要求團隊，當「高標準」成為團隊共識，所有人心中的 Andre 旗下餐廳都會成為「最高標準」的代名詞。優秀團隊相對容易吸引更多菁英，形成正向循環。

形塑團隊對於標準的自我要求，首重「以身作則」。

江振誠做不到的事，就不會要求員工做，但如果他可以，江振誠要求員工也要想辦法做到。RAW 營運至今五年餘，每一季新菜單上的菜色，除了傳達呈現的主題和背後創作理念給團隊之外，在製作流程和擺盤，江振誠必定親手示範，由自己樹立標準高度，員工對於複雜和精細的製作過程，就有一個明確目標足以看齊。

再來，因為江振誠每個團隊的成員，各個都是「專家」，每個人都必須有一個長處優於他人，無論是醬汁調理或備餐。因此，他們在乎的並非薪水高低，而是成為團隊不可或缺角色的成就感。最重要的是，他不曾讓員工找他談加薪或升職。如果員工的期待值是三萬，他會毫不遲疑地給他更多。

這有兩個用意，一是代表江振誠對員工的信任；再則當員工所獲得的報酬比期待還高，自然會更努力用心工作。而這樣發自內心服務客人的價值，絕對超過付出的實質薪資。

另外，江振誠和一般的老闆一樣，給予升遷的方式都是基於員工表現，不過他會讓員工升得更高，讓所有成員都覺得在這間餐廳的職涯，向上提升的可能性是觸手可及，而非遙遙無期。對江振誠來說，一家餐廳的現場領導人員，需具備清晰的思考脈絡、臨場應對能力和有條不紊地帶領員工的能力，這些素質是大於年齡和經驗的重要性。這種方式看似不符成本，但其實是另一種成本考量，如果員工汰換率過快，不斷訓練新人的過程中，耗費的無形成本是更高的。

普遍社會上的管理階層，在戰略擬定時都會先設定目標，再依序要求員工的表現；而江振誠在一開始就會給足他們所有的愛，讓團隊有自動自發達成

「最高標準」的動力和向心力，自然能成爲每個品牌中最堅不可摧的強力「brigade」（戰隊）。

　　許多餐飲業在這波新冠肺炎疫情衝擊下遭遇衰退，江振誠認爲此時亦是重整體質、重新思考的好時機。江振誠自信的說，RAW 到今天都是客滿狀態，因爲一直以來，RAW 餐廳都以最高標準自我要求、專注經營本地客人。江振誠的 RAW 不只是一家餐廳，更是團隊的創意與合作的高度展現。

資料來源：
1.「員工要三萬，我會給更多」江振誠打造頂尖團隊的 3 大法寶，天下雜誌 692 期，2020 年 2 月 24 日。
2.「餐廳至今都客滿！米其林主廚江振誠透露祕訣：絕不租房」，天下雜誌 698 期，2020 年 5 月 19 日。
3. 商業周刊 2014 年 11 月 27 日，第 1411 期，alive 優生活，第 463 期。
4. 編者資料整理，重新編寫。

問題討論見書末附頁　31

第1節　群體行為

　　組織由數個群體所組成，群體亦由一群成員所組成。每個組織成員在組織內的行為模式會因個人的認知、性格、學習與態度而有差異。然而，個人的行為模式進入群體的運作中，又將受到群體其他成員的影響而有所調整，產生群體行為模式。本章首先即帶領大家了解在組織中群體的類別，以及群體成員的行為。

一、群體建構

　　組織成員往往因為特定目的而組成組織內各種群體，例如分派正式任務的正式部門、事業群、臨時性的專案小組、升遷遴選委員會等，形成各種不同的群體。當群體組成的特定目的被達成了，群體可能就會走向解散之路。因此，群體的建立、完成目標、解散，就構成群體發展的歷程，通常包括以下五個階段（圖 8-1）：

1. 形成期（Forming）：各成員加入群體，並且定義群體之共同目標、群體結構與群體領導方式。群體內的每個成員皆各有任務與角色，每個成員在群體中位於某位置所被期望執行的任務行為，就稱為角色（Role）。群體成員有不同地位也代表有不同角色的期望。例如主廚有主廚的角色，外場服務員也有自己的角色，各司其職，形成群體內的角色結構關係。

2. 風暴期（Storming）：由於組成成員來自於各個背景，有各自獨立的思考與動機。因此，群體形成初期常會有群體內衝突的現象，形成各個組成分子抗拒被控制的行為。當群體結構愈趨複雜時，群體角色間的結構關係即更趨複雜，更易產生各種角色的矛盾與衝突，此階段屬於各成員行為模式的磨合期。

3. 規範期（Norming）：各成員的思考方向與行為模式經過磨合後，形成一致的共識與努力方向，此時群體成員開始具有密切關係與內聚力的特性，並形成指導群體成員行為的群體規範。規範（Norm）是群體成員所共同遵守的標準或期望，代表一種被認可的價值觀及行為模式。

4. 表現期（Performing）：當群體規範被完全接受，群體凝聚力最高，此時群體的功能也能被完全發揮，展現出工作績效，並有效達成群體目標。就如同球隊打球一樣，主力球員各有攻守區域範圍，進攻策略也經過多次演練取得共識，則待正式上場比賽時，必能勝利贏得球賽，球員也能更增信心。

8

5. 解散期（Adjourning）：當群體被建立的特定目的達成後，此群體可能不再需要運作時，群體可能就會解散，稱為臨時性群體。而不會被解散的，群體功能永遠為組織所必需的，就稱為永久性群體。

圖8-1　群體發展階段

二、群體的類型

　　組織需要完成各種任務來達成目標，所以組織會由各種不同功能的群體所組成，因而形成各種類型的群體。依照正式程度區分，群體主要分為正式群體與非正式群體。

1. 正式群體：群體所賴以建立之特定目的常是為了正式的工作目標，因此，由組織所建立的工作群體，有指派的正式工作或特定的任務，稱為正式群體（Formal group）。換句話說，為了達成正式的組織目標所形成的群體，就是正式群體。正式群體又包含了命令群體、任務群體、跨部門群體。

 (1) 命令群體（Command group）：是最基本、傳統的正式群體，由正式的職權關係所組成，並描繪於組織圖；指揮鏈上的管理者與其直接部屬，即構成命令群體。為了達成組織每一個功能性任務所組成的功能部門，即屬於命令群體；因為是相同功能專長人員所組成的群體，又稱為功能群體。例如行銷部、商品企劃部、客服部、電子商務部等，即屬於命令群體。

(2) 任務群體（Task group）：是為達成某特定任務而成立的臨時性群體，一旦該任務完成後，群體即解散（圖8-2）。例如功能部門內為了某特定的暫時性任務，所形成的臨時性專案編組，提出各種解決方案並執行者，故又稱為任務團隊（Task force）。

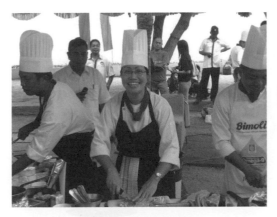

圖8-2　任務群體

大飯店為配合愛心送偏遠與災區活動，因而臨時組成「義煮愛心團」，此即為任務群體。而當階段性任務完成，此一任務團隊可能解散或轉變為其它目的之專案小組。

快樂龍告訴你

(3) 跨部門群體：當任務群體的成員組成，來自於不同功能部門的成員所組成的正式工作群體，即稱為跨部門群體（圖8-3），其主要目的在結合來自不同領域成員的知識與技能，以解決一些複雜的、必須整合跨部門專長的作業性問題。跨部門群體通常為了臨時的特定目的而由不同功能部門成員所組成，又被稱為跨功能團隊（Cross-functional team）。

圖8-3　跨部門群體

飯店為了參加烘焙大賽，由二個不同餐飲部門的廚師與助理組成隊伍共同研發菜色與參賽，即屬於跨功能團隊的建立。

快樂龍告訴你

2. 非正式群體（Informal group）：不是為了正式工作目標所組成，而是在工作環境中，因應社會接觸而發生，基於友誼或共同利益而形成的社會關係（圖8-4）。

餐廳經理於休息時間發起的讀書會，培養員工的服務氣質與能力，以及提升同仁的專業知識與常識，也是一種非正式群體。

圖8-4　非正式群體

三、群體內角色結構

群體內的每個成員皆各有任務與角色，當群體結構愈趨龐雜時，群體角色間的結構關係即更趨複雜，更容易產生各種角色的矛盾與衝突（圖8-5）。

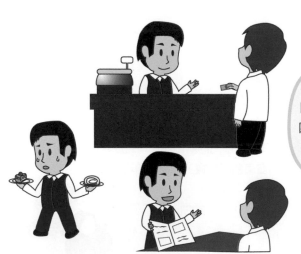

當組織結構龐雜且任務工作複雜時，即非常容易產生角色模糊、角色衝突，甚至於角色過荷現象。同學們可以目前角色來做一試想，你現在角色可能同是父母的孩子、學校的學生、班級的幹部、社團的社員、打工的工讀生以及男女朋友的精神支柱…。每一個角色，所要對話的內容，要求的責任都不相同，你是否也曾無所適從呢？

圖8-5　工作愈複雜，愈容易產生角色衝突

1. 角色模糊：角色工作內容、期望行為、職責或從屬關係不明確。例如，組織中一個新設立的職務之工作內容尚未明確釐清時，或新進人員尚未確認正式職位時，都容易產生角色模糊。

2. 角色衝突：當群體成員所承擔的角色需要面對來自於角色的矛盾與互斥，即稱為角色衝突。角色衝突常見的有四種類型[1]。

 (1) 角色間衝突：當一個人同時承擔許多不同工作角色，且這些角色彼此所面臨的角色期望互相矛盾與互斥時，即產生角色間衝突。例如店經理常須承接總公司傳來的突發任務，除了扮演完成上級交付任務的執行者外，又需扮演安撫下屬對於任務抱怨的協調者。

 (2) 角色內衝突：某一角色因為不同來源的工作指派彼此互相矛盾與互斥時，即產生角色內衝突。例如球員兼裁判的角色，或者公司內可能同時負有功能任務與專案指派任務的員工，因為雙重指揮鏈的命令，就易產生角色內衝突的壓力。

 (3) 來源衝突：同一來源所傳遞的訊息與指令彼此間互相衝突，而造成任務承接者的無所適從。例如店經理早上說要鋪設紅地毯，下午又批評員工鋪設的紅地毯太紅，不需要鋪了，面對此種主管的朝令夕改，員工就容易產生來源衝突。

 (4) 個人與角色的衝突：角色本身的需求與個人的價值、態度、需求上的差異。例如小吳的性格特徵並不適合服務性工作，卻在餐飲業工作，就容易產生個人與工作角色的衝突。

3. 角色過荷（Role overload）：角色的期望超過個人能力；可能單一工作角色超過個人能力範圍，或一人承擔過多角色，即為角色過荷。

 員工的任務是主管所分派，主管應該要常常觀察、檢視員工是否面臨這些角色模糊、角色衝突、角色過荷，適時給予角色的重新界定與工作任務的重分配，才能讓群體任務與目標有效的被達成。

四、群體決策

群體決策乃是由群體成員共同討論而得出決策方案，其優點（圖 8-6）包括：

1. 集思廣益：群體決策在眾人討論下，可產生更多資訊與方案，具有集思廣益的效果。

2. 增加解決方案的接受度：群體成員共同參與的群體決策較易被成員接受。

3. 增加正當性：群體決策為眾人討論的結果，較單一個人決策更具合法性。

1　角色衝突類型參考林建煌（2013 年）。管理學，第四版。臺北：華泰文化。

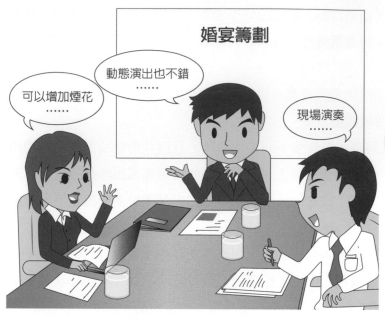

圖8-6　群體決策的優點

　　群體決策的缺點（圖8-7），則包括：

1. 曠日費時：群體決策往往耗時，才能取得共識。

2. 群體思考症：群體成員具有支配、主導力量者，具有決策影響力，群體成員為了附和主導人物或依附群體的隸屬感，產生個人意見的妥協，不敢提出不同的意見或缺乏創意思維，易成唯唯諾諾的決策附和者，產生群體思考症的病態現象。

3. 責任劃分模糊：群體決策為共同參與決策，責任歸屬較難釐清。

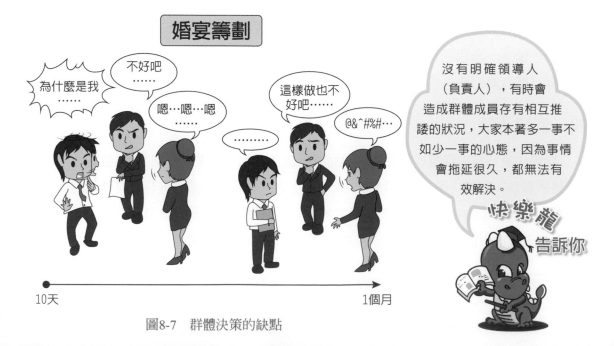

圖8-7　群體決策的缺點

減少衝突，強化效率

　　團隊成員間彼此競合的關係，既微妙又棘手。一個不小心，夾雜個人情緒、私下較勁。內部衝突是團隊工作的一部份，雖然常讓人感到不自在，但對團體而言，卻是健康的現象。但在衝突管理上，常會有許多誤解，如以下三點：

誤解一：順其自然，希望衝突自行消失

誤解二：正視問題會捲入爭端

誤解三：組織中存在衝突是管理者無能的表現

　　如果團隊成員，想要好好地化解團隊衝突，就必須透過下列五點來改變團隊衝突，並好好的領導團隊運行。

關鍵一：共同願景、目標的確立

　　把事情攤開來說，是治癒雙方最好的方法。但前提是領導者要能夠清楚地指出團隊的願景與方向。

關鍵二：介入的時機點，愈早愈好

　　當爭鬥開始醞釀，情緒隨之高漲，若任由衝突惡化，只會讓負面的憤恨持續地破壞團隊情誼。

關鍵三：對事不對人

　　應儘量避開感情用事，處理人事衝突，愈明確愈具體愈好。且要回歸到團隊已具有的共識下討論，但若之前團隊並沒有明白的默契規範，現在正是凝聚的好時機。

關鍵四：尊重

　　領導者主動傾聽，是團隊成員最能直接感受到平等對待的基礎。當意見獲得重視，便會加強員工對領導者的信任基礎，才會有「有話直說」的可能。

關鍵五：整隊再出發

　　協商衝突最後的結果，各方也許都會有妥協和退讓。但在整隊後，需分擔責任給各個成員，讓各方重新扛起團隊的共同目標，不要在過去的癥結中逗留。要將目光放遠，有助於重建團隊共事的運作模式。

資料來源：陳瑋詒（2012年2月22日）。天下雜誌，491期。，

問題討論見書末附頁 **32**

第 2 節　團隊運作

一、團隊的意義

工作團隊（Work teams）乃是由負責目標達成任務之相依（Interdependent）個體所組成的正式群體（Formal group）。企業組織中的各項活動，善用團隊幫助組織達成目標已非常普遍。團隊的運作被視為提高效率的象徵，因為群體與團隊雖其成因（基於特定目標）、目的、互動過程相似，但團隊要求的成員關係更為正式與緊密（圖8-8）。

圖8-8　團隊成員基於共同目標而努力

> 實務上，團隊合作中的成員，會有不同的才能和背景（小綠、小黃、小紅、小藍）。雖然有共同的目標一起前進，但是衝突與磨擦的彌平，是團隊合作中的最大考驗。
>
> 快樂龍告訴你

二、團隊的類型

團隊的組成有各種類型，依各種不同特性，可將團隊分類如下：

1. 依目標區分（圖8-9）

 (1) 產品開發團隊：是最常見的團隊，透過創意發想，提出許多新產品開發的構想與提案。例如：邀請法國米其林主廚、頂級食材與特殊料理。

 (2) 問題解決團隊：當團隊成立之目的是為了解決公司所亟待解決的問題、並集思廣益以提出解決方案，則此類團隊即屬於問題解決團隊；品管圈（Quality control cycle, QCC）即屬於一種問題解決團隊。品管圈於每一段期間（例如半年）針對一個管理問題，定期檢討解決方案執行成效，並予以修正或繼續執行。QCC常採用PDCA循環（Plan → Do → Check → Action）作為品質改善的程序。例如：解決鮮食與食材浪費與廢料過高的問題團隊。

 (3) 其它組織目標：包括企業再造、知識管理或標竿管理等。例如：佛羅里達迪士尼的水晶宮餐廳的線上知識管理系統建置。

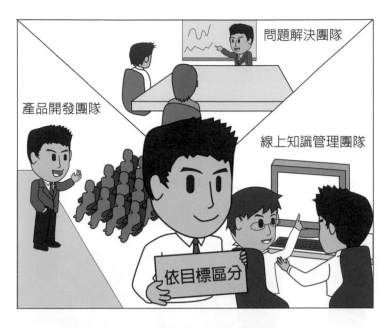

圖8-9　團隊類型──依目標區分

2. 依成員區分（圖8-10）

　(1) 功能團隊：同一功能部門的管理者及其下屬所組成之工作團隊。例如：廚房部分
　　　再依其功能性，可分為烘焙、冷檯、炸檯、烤檯、煎檯。

　(2) 跨功能團隊：不同功能部門的成員組成之工作團隊，結合來自不同功能領域成員
　　　的知識與技能，以解決一些作業性問題，稱為跨功能團隊。或者，包括群體成員
　　　被訓練接替彼此工作者。以婚宴的辦理來說，即是婚企部與餐飲部來共同合作。

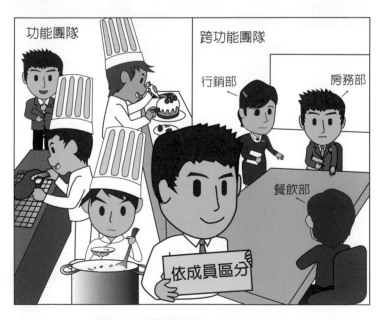

圖8-10　團隊類型──依成員區分

3. 依結構區分（圖8-11）

(1) 監督團隊：團隊運作具有更高層級管理者指揮監督之團隊。例如：國宴的舉辦，為讓整個國家級宴會能順利進行，負責的總經理、企劃部主管、行政主廚將組成最高層級之監督團隊，來控管整個活動的進行與安排。

(2) 自我管理團隊：除了作業性工作外，團隊成員尚須自行承擔管理責任，包括聘僱、規劃與排程、績效評估，亦即承擔完整管理功能者，稱為自我管理團隊（Self-managed teams）。團隊運作沒有高層次管理者指揮，且自行負責完整的工作流程。例如，婚宴場佈的手工飾品小組。

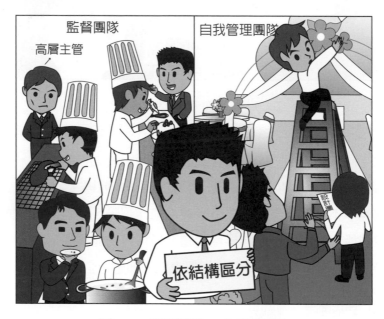

圖8-11　團隊類型──依結構區分

第 3 節　衝突管理

一、衝突的意義

　　兩個以上之個人或團體間，由於各自的需求利益、目標、期望的差異，而產生意見不合或言語不和諧的狀態，即稱為衝突（Conflict）。但衝突也可能帶來正面功能，包括提高衝突雙方的互動與了解、發掘潛藏問題與解決問題、甚至刺激創新變革等。

　　傳統認為衝突一定不好而必須予以消除與避免，行為學派觀點認為衝突是不可避免的自然現象，而需要接受與妥適管理。現代的互動學派觀點，開始注重有效運用衝突，來改善團隊運作績效（表8-1）。

表8-1　衝突觀點的演進

衝突觀點	傳統觀點	行為觀點 （人際關係觀點）	互動學派觀點
年代	1900~1940	1940~1970	1970 迄今
衝突看法	衝突不利於組織	衝突為自然現象，不可避免	衝突有好、有壞
處理方式	衝突須完全消除（避免）	強調管理（接受）衝突	刺激或降低衝突水準（運用）

　　現代衝突思想認為衝突有好有壞，好的衝突，稱為「功能性衝突」。該類衝突支持群體目標，可改善群體績效，有助於企業任務、目標的達成。壞的衝突是指會阻礙團隊達成目標的衝突，則稱為「非功能性衝突」。

　　現代衝突思想對衝突高低水準強調折衷的看法，認為當團隊具有適中的衝突水準，則團隊績效能達到最適水準（圖8-12）。而團隊是否處於適中的衝突狀態？必須刺激或減少衝突？全有賴管理者的經驗判斷。

沒有衝突　　壞衝突　　　　　　　有衝突　　好的衝突

圖8-12　適時的衝突，有助團隊的目標達成

> 同學們可以思考一下，沒有衝突的團隊，是所謂滿分的團隊？衝突不見得都是不好的，重點在如何解決衝突。有時，適時的衝突，可能會為團隊帶來新的激盪與創新效果。
>
> 快樂龍
> 告訴你

二、衝突的類型

在工作團隊中，衝突多來自於對完成工作任務的意見不一致所導致，也因此衍生三種衝突類型。

1. 關係衝突：當工作任務互有交集的雙方，若是因為一言不合，而產生人際關係衝突，則幾乎全為可能阻礙團隊目標達成的「非功能性衝突」（圖8-13）。

圖8-13　關係衝突

2. 任務衝突：是與工作目標及內容有關的衝突（圖8-14）。低度的任務衝突屬於可支持團隊目標達成、可改善績效的「功能性衝突」。

圖8-14　任務衝突

3. 程序衝突：即與工作完成之步驟有關的衝突（圖8-15）。低度程序衝突屬於「功能性衝突」。當任務角色不確定、目標混亂，則為「非功能性衝突」。

圖8-15　程序衝突

策略化解對立危機　不再怕衝突

面對衝突時，最重要的是能釐清在衝突中真正想要的是什麼、願意捨棄什麼，再針對當下的情境做出選擇，才能夠順利引導衝突導向想要的結果。

衝突肇因於雙方因為需要、價值觀念和利益所有求不同，產生不同意見或結果。然而，一般習慣向外界求助、拖延或乾脆無奈接受，但這些行為對組織毫無助益。事實上，最令人討厭的是停留在人身攻擊的「關係衝突」，而非能讓討論愈變愈好的「工作衝突」。組織間針對議題而產生的工作衝突越來越多，所生產的建設性將會越來越高；相反地，若組織中充斥著以人身攻擊為主的關係衝突，對組織的貢獻則會幾近於零。

事實上，與領導者之間的管理衝突是必要的，因相較於一般工作者，更應該學習如何管理與主管之間的衝突。面對衝突，向上管理成功的關鍵在於，你能否在不愉快的情況下，仍可適時地「了解主管的想法」並想清楚此時你能做什麼？應該要站在什麼樣的位置，給予主管更多幫助？從他的角度出發，為彼此的衝突解套。當你能夠「想到主管想不到的事情」，追隨者就可能轉變成為領導者的角色，主動出擊、成功做到衝突管理。

面對衝突，心態是需要改變的，必須接受在組織內衝突、和平與建設是可以同時存在。其次，在行為上，我們要嘗試信任對方，讓衝突停留在「事」而非「人」身上。最後，要學會在不同的時機，運用更多的練習與技巧，選擇正確面對衝突的態度，巧妙地化解衝突於無形。

資料來源：陳書榕(2013 年)。經理人月刊，4 月號。

問題討論見書末附頁 33

三、衝突的管理

有效的管理者須學會在不同的時機，運用更多的技巧與面對衝突的態度，以巧妙地化解衝突。換言之，衝突管理的目標是以正面的態度，維持「最適」的衝突水準。

布雷克與莫頓（Blake & Mouton）之衝突格道理論以產生衝突時所採決策獨斷的或與對方合作的不同程度，區分五種代表型衝突解決方案（圖8-16）。

圖8-16　衝突格道理論之代表型衝突解決方案

1. 構面定義：包括「獨斷」與「合作」二個構面。「獨斷」是指衝突解決是以堅持自己的意見為主；「不獨斷的」指常不會堅持自己的意見為主，甚至退縮。「合作」則是與對方合作的程度。二構面各區分成9個不同等級，交叉形成81種類型，其中5種代表類型說明如下。

2. 五種衝突解決方案

 (1) 迴避（Avoiding）：屬於「獨斷程度低、合作程度低」，也就是未堅持自己意見，亦不與對方合作，藉由退縮或壓抑來解決衝突；此時己方損失最大。

 (2) 順應（Accommodating）：屬於「獨斷程度低、合作程度高」，亦即會優先考量他人需求與利益、與他人合作，但未堅持自己意見；此時相較衝突方而言，己方損失較大。

 (3) 妥協（Compromising）：屬於「獨斷程度中等、合作程度中等」，亦即衝突雙方皆放棄部分堅持；此時衝突雙方採互相退讓來解決衝突。

 (4) 合作整合（Collaborating）：屬於「獨斷程度高、合作程度亦高」，亦即衝突雙方尋找互利方法，以雙贏策略解決衝突。

 (5) 強迫（Forcing）：屬於「獨斷程度高、合作程度低」，亦即傾向犧牲別人利益來滿足自己的需求；此時傾向以己方考量為主，即為我方全贏、對方全輸的策略。

新冠肺炎疫情下，雄獅旅行社的團隊轉型

「回不去了」這四個字，從做了一輩子旅遊業的雄獅集團董事長王文傑口中說出，有那麼點淡淡的哀傷。對這位 67 歲的旅遊老兵來說，面臨危急存亡之際，他無法逃避，被迫在被失業與再創業中做出抉擇。

時間回到 1 月 22 日，王文傑照例搭機回美國過年，這是個好年冬，雄獅創立以來從沒那麼風光過，前 2 月業績創新高、6 月底前滿團，一切都在掌握之中。

飛機上的王文傑，正做著 3 月中旬將和 3000 名員工和供應商「慶生」的美夢。沒料到，隔天飛機一落地，美夢沒做成，迎接他的卻是個超級惡夢。

暫停大陸團賠 2.6 億

「看（武漢）這樣（封城），覺得不妙」，這絕對是讓王文傑最記憶猶新的農曆新年，他完全沒有過年的感覺，隔海跟在臺灣雄獅集團總部留守的 20 位主管開會，決定暫停所有出發到大陸的旅行團，賠掉 2.6 億元。後來的事，大家就知道了。3 月 19 日，觀光局宣布所有旅行社禁止出團的前 10 天，王文傑為雄獅按下暫停鍵，從那天起營收歸零，王文傑跟女兒說：「我失業了！」

「雄獅」幾乎是旅行社的代名詞，1977 年成立的雄獅，去年營收正式突破 300 億元，市占率 13%、14%，遙遙領先其他競爭對手，這耗費王文傑畢生精力打下來的江山，如今面臨土崩瓦解，危在旦夕。

安撫員工冷靜處理

當疫情衝擊，王文傑選擇讓自己保持冷靜，因為他知道自己若亂了腳步，扛在肩上超過 3000 名員工將頓失所靠，除了安慰驚慌失措的員工，他還得想怎麼活下去。王文傑受訪時說「『回不去了』，也不能回去了！」講這話時，看似堅定，但眼神沒能藏住澎湃的情緒，他說就算疫情過了，人類的生活方式也會變，旅遊也是，所以雄獅以後不會只做旅行業，要找出新營運模式。

雄獅轉型生活集團

過去團體旅遊對雄獅營收貢獻達 7 成，新冠疫情發生後，營收剩下國民旅遊、商品、食品與產業振興。所以，王文傑做出雄獅轉型「生活集團」的宣示，在

改變行銷與品牌定位同時，資本規劃也要跟上。其實王文傑十幾年前就想做的，正好因為疫情得以把既定方向打破，於是將資金及資源重新調配，雄獅董事會也決議發行 7 億元無擔保公司債，這是雄獅首次發債。

核心旅遊事業四招因應

王文傑對雄獅的中長期轉型已啟動，核心旅遊事業方面也展開四招因應。

首先是全球化布局強化，積極開發在地深度體驗玩法及在地服務，加速「全球旅遊元件團散整合系統」啟動，今年全球線上供應商訂購作業也將上線，讓雄獅可以跟供應商線上即時互動。

第二招加強科技資訊系統投資，強化內功。前站商品精準搜尋服務已在首季上線，這個功能主要利用多屬性標籤及演算法做精準搜尋，舉例來說，消費者輸入關鍵字「連假」，網站就能搜到相關熱門商品，同時「領隊隨團檢查作業與返國報告App」第一季上線，產品開發部門就能即時掌握領隊回饋，多元線上旅客意見調查表也將於第二季上線，下半年則要導入滾動式目標管理與季度生產計畫系統。王文傑說，雄獅成立數據決策部門，將大量營運、行銷、市場、消費行為、事件處理等資訊數據化、圖表化，並普及應用到各產品、通路、行銷會議作為主管決策參考依據，學習型組織也將此次肺炎疫情處置經驗內化紀錄。

第三招是拓展產銷市場。雄獅集團旗下還有旅天下品牌，廣邀同業加盟，2019年已經有 30 家加盟夥伴，2020 年目標增至 50 家；雙獅旅行社則以廉航等低成本旅遊為主，強化團體旅遊與自由型品牌形象。通路端除經營高階「璽品」系列商品，服務深度旅遊客戶，在桃機一二航廈也設置櫃臺，提供客戶出國前最後一哩路與入境第一次接觸的貼心服務。內部也成立知識平台，定期分享服務各類型客戶經驗給全球各產銷部門。

最後第四招是加速人才育成，期望實踐全球據點互相組團與地接、發展目的旅遊等新服務的動力來源。王文傑說：「旅遊產業前景雖然撲朔迷離，但機會總是留給準備好的業者。」他引述莎士比亞名言：「黑夜再怎麼悠長，白晝總會到來。」鼓勵團隊，新冠肺炎期間更是實戰演練好機會，讓各地團隊能演練協同運作，儲備接單能量，為疫情趨緩後搶攻新市場版圖做準備。

到了 7 月，受惠疫情減緩、國內旅遊大幅增加之際，已經準備好的雄獅旅行社，受惠國旅布局發酵，雄獅營收真的逐月翻身中。

資料來源：
1. 「《產業領袖觀點》不只賣農產品，雄獅成立數據決策部門！王文傑 4 策略強化內功」，數位時代，
　　責任編輯：陳映璇，2020 年 5 月 13 日，https://www.bnext.com.tw/article/57669/lion-travel-corona-
　　virus-transformation-。
2. 「疫情迫使他按下「企業暫停鍵」/ 王文傑：雄獅回不去了」，中時電子報，黃琮淵，2020 年 5 月 3 日，
　　https://www.chinatimes.com/newspapers/20200503000389-260110?chdtv。
3. 本書編者重新編排改寫。

問題討論見書末附頁　33

1. 群體（Group）從建立、完成群體目標到解散的一系列群體發展的歷程，通常包括五個階段：形成期、風暴期、規範期、表現期、解散期。

2. 為了達成正式的組織目標所形成的群體，就是正式群體，一般包括命令群體、任務群體、跨功能團隊。在工作環境中，因應社會接觸而發生，基於友誼與共同利益而形成的社會關係，則屬於非正式群體。

3. 當群體成員所承擔的角色需要面對來自於角色的矛盾與互斥，即稱為角色衝突，通常包括四種類型：角色間衝突、角色內衝突、來源衝突、個人與角色的衝突。

4. 群體決策雖然具有集思廣益的效果，但也因為曠日廢時、少數壟斷的特性，而容易喪失決策的效率或衍生群體思考症的病態現象。

5. 團隊（Team）的組成依團隊目標的不同，可區分為產品開發團隊、問題解決團隊、其它組織目標等；依組成成員的多樣性，可區分功能團隊、跨功能團隊；依團隊結構的差異，則區分為監督團隊、自我管理團隊。

6. 衝突（Conflict）係指兩個以上之個人或團體間，由於不同之利益、目標、期望所產生不一致與不和諧的狀態。衝突也不一定都具有負面效果，衝突也可能帶來正面功能，包括提高衝突雙方的互動與了解、發掘潛藏問題與解決問題、甚至刺激創新變革等。

7. 衝突思想之演進，從傳統認為衝突一定不好的觀點，到行為觀點認為衝突是不可避免的自然現象，一直到現代的互動學派觀點，開始注重有效運用衝突，來改善團隊運作績效。

8. 在工作團隊中，衝突多來自於對完成工作任務的意見不一致所致，也因此衍生三種衝突類型：關係衝突、任務衝突、程序衝突。

9. 布雷克與莫頓（Blake & Mouton）之衝突格道理論以產生衝突時所採決策獨斷的及與對方合作的程度，區分五種代表型衝突解決方案：迴避、順應、妥協、合作整合、強迫。

Chapter 9

領導理論

1. 區別領導與管理之差異。
2. 理解權力的基本定義與權力的來源。
3. 了解領導特質論的內涵與相關理論。
4. 了解領導行為論的內涵與相關理論。
5. 了解領導權變論的內涵與相關理論。
6. 認識當代領導觀點。

名人名言

領導者聰明與否不重要：重要的是是否認真做事。
　　　　　　——Peter F. Drucker（彼得・杜拉克）

領導就如游泳，無法透過閱讀學會。
　　　　　　——Henry Mintzberg（亨利・明茲伯格）

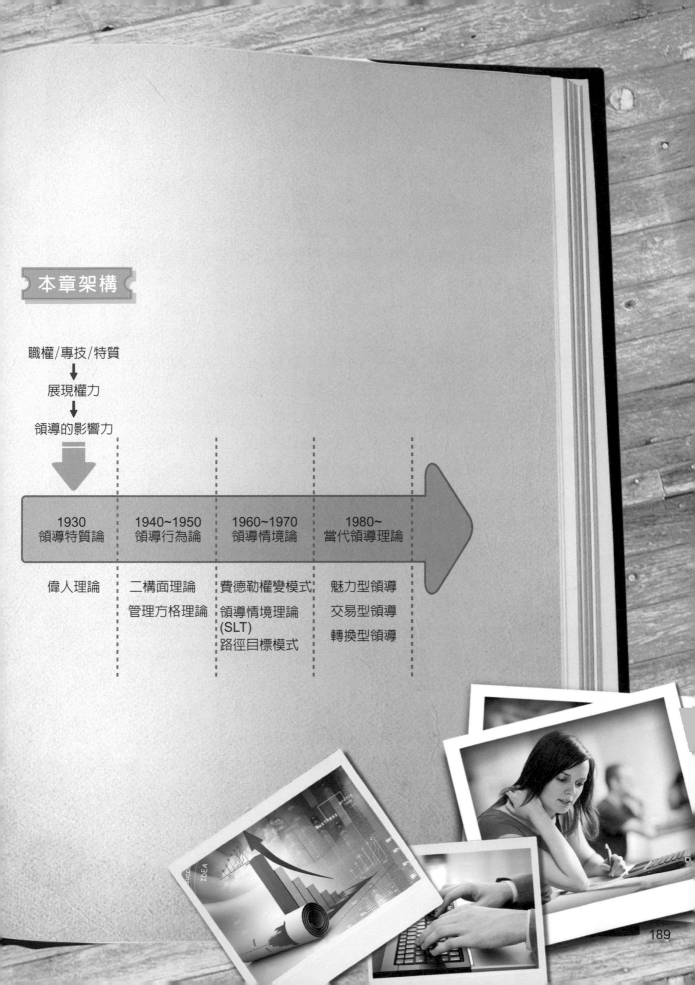

本章架構

職權/專技/特質
↓
展現權力
↓
領導的影響力

1930 領導特質論	1940~1950 領導行為論	1960~1970 領導情境論	1980~ 當代領導理論
偉人理論	二構面理論 管理方格理論	費德勒權變模式 領導情境理論 (SLT) 路徑目標模式	魅力型領導 交易型領導 轉換型領導

鼎泰豐楊紀華的逆境經營

 影片：https://www.youtube.com/watch?v=xzFgBtKh4zE

鼎泰豐 60 年下來，走過沙拉油風暴、經歷過 SARS 危機，2020 年無疑正面臨前所未有的挑戰。這次的肺炎疫情，從 2、3 月的中國、到新加坡封城，到全球疫情大流行，海外 150 多家分店營收幾乎全面停止，在臺灣 12 家店的業績也下滑。即使如此，楊紀華還是老話一句，不減薪、不休無薪假，員工才是公司最重要的資產，所以至今人事費用占了營業成本 5 成 4，把追求顧客滿意的成就感當作比賺錢更重要的事，這是楊紀華把生意做成文化最關鍵的一點。

就在疫情肆虐的時期，楊紀華每天中午忙上忙下的，盯著廚房要控制時間製作餐點，原來是要給第一線防疫醫護人員及時送免費午餐，而且要求便當中的每塊排骨切得整齊劃一，不能有一絲馬虎，便當運送車也要再三追蹤，楊紀華身體力行，熱心公益不肯曝光，也讓員工深切體認他永遠把顧客、員工、社會大眾的利益看得比賺錢還重要，這就是楊紀華的經營哲學與領導風格。

員工人事薪水占了成本百分之五十四，是楊紀華最獨特的管理哲學，儘管防疫衝擊業績，但楊紀華不打算停工，不放無薪假也不減薪，楊紀華受訪時淡定的說受到衝擊也只能守，但是把員工照顧好是非常重要的，剛好趁著疫情期間沒有很忙的時候，能夠加強員工教育訓練，把根基扎得更深，也能趁機進行新菜開發。

直擊中央廚房人才訓練，每個員工各司其職，一個人花十年，就負責做好一件事，例如店內每天用量最大的蝦子，五六百斤，兩秒一隻，低溫 15 度下，俐落的剝蝦聲響不絕於耳，一群娘子軍全是平均年資 12、13 年的「資深級」蝦蟹高手，剝蝦是他們主要的工作之一，剝蝦流程基本上也被拆分成三個標準動作：頭一次、身體中段一次、尾巴一次，分三個動作把蝦子剝完，而如果動作熟練，腸泥會跟頭一起被帶出來，一次到位。

另外，中央廚房裡廚師訓練嚴格程度，舉例像是門市篩選的茄子「剩食」，廚師要能變出一道道美味佳餚，這是平日被要求練習的基礎。而在這樣的訓練之下，難怪每位廚師都身懷絕技。然而，在廚師們心目中最難的挑戰，其實是每天中午張

羅四百名員工票選想吃的員工餐，鼎泰豐每個月都會辦理員工票選最喜歡吃哪些餐點，廚師要能接招、換菜色，例如一道員工餐——滷豬腳，豬腳也是員工很喜歡吃的一個餐點，沒想到意外中竟讓廠商驚爲天人，鼓吹讓員工伙食能端上桌賣。

約五年前，曾經有通路廠商來到公司洽談通路的品項，中午至員工餐廳食用便餐時吃到豬腳，吃到後爲之驚豔，詢問鼎泰豐要如何把這道豬腳上市，作爲一個販賣品項。天天和員工一起用餐，楊紀華把廚師滷出來的豬腳菜色，眞的變成商品上架。更有一次員工提及爸爸在尖石上班，海拔 1200 公尺以上的新竹縣尖石鄉，崎嶇難行的山路，長者就醫、孩童上學交通不便，楊紀華一次偶然聽到員工心聲，父親在新竹縣警察局服務的辛苦，楊紀華心想是不是需要照顧，後來偶然到尖石鄉，聽聞其實捐物資比捐金錢好，而且當時恰好需要中型巴士，於是楊紀華捐棉被、白米，更捐了一台巴士。

捲起衣袖，辦起小型外燴，楊紀華帶著主廚下鄉，也親自下廚炒飯，在鼎泰豐布局全球餐飲的同時，也把臺灣小吃，爲家鄉、爲偏鄉，盡一己之力。楊紀華對顧客、對員工、甚至對員工家庭無微不至的無私照顧，正樹立了絕佳的領導典範！

資料來源：
1. 影片來源：三立新聞網，2020 年 5 月 22 日，臺灣亮起來，記者黃琡雯、張逸民、王明輝／採訪報導。
2. 本書作者摘錄編寫。

問題討論見書末附頁 36

第 1 節　領導與權力

　　組織內的主管所選擇之領導型態，將影響部屬的士氣與工作態度，以及工作滿意度。部屬之所以會受主管的領導，則是來自於主管發揮其本身擁有的權力之影響力，而使部屬願意依主管所指向的目標邁進。

一、領導的基本觀念

　　領導（Leading）是領導者能夠影響部屬趨向目標達成的過程，而領導者（Leader）是影響他人且具有管理職權者。管理者（Manager）是指那些與他人共事且透過他人，藉由協調工作活動的分配以達成組織目標的人。由於管理功能包括規劃、組織、領導、控制，所以，每位管理者應該都是領導者（會扮演正式領導者角色），但團隊中也會有非正式領導者的出現，例如：因為高度專業技能、人格特質而受到他人擁戴與喜愛，能扮演影響他人的領導者角色，所以，領導者不一定是管理者。但本章所講述的領導理論，仍是以具管理職權的領導者為主。

二、領導的基礎為權力

　　權力（Power）是人際互動的社會關係。權力結構是動態的，當權力轉移，權力結構會發生本質上的變化。而領導是透過權力取得、維持與運用為基礎來達成目標。

圖9-1　法統權

圖9-2　脅迫權

　　領導能夠發揮影響力，乃來自於權力的行使；而權力能行使，主要係基於以下的權力來源：

1. 法統權（法定權）：由組織正式任命領導部屬的權力（圖9-1）。
2. 脅迫權（強制權）：強制部屬服從命令、否則予以懲戒的權力（圖9-2）。

3. 獎酬權（獎賞權）：對部屬有獎賞、獎勵的權力（圖9-3）。

4. 專家權（專技權）：領導者本身擁有高度專業知識和技術，為人敬重（圖9-4）。

圖9-3　獎酬權

圖9-4　專家權

5. 參考權（歸屬權）：領導者本身特質受到部屬喜愛和尊敬（圖9-5）。

前三個法統權、脅迫權、獎酬權乃來自於正式職權所賦予的權力，而使領導者能夠任命、懲戒、獎賞部屬的權力；專家權、參考權則是來自於非正式職權所賦予的權力。

圖9-5　參考權

三、領導理論演進

領導理論依時間演進，可劃分為幾個階段：第一階段為領導者的特質理論，強調領導者所具有的特質；第二階段為領導行為模式理論，重點在強調有效領導者所表現的行為；第三階段為領導情境理論，強調領導者與其所領導之人、事、情境之間的互動關係；第四階段為當代領導理論階段，主要探討包括魅力型、交易型、轉換型等領導型態對部屬發揮的影響力。

領導是一種溝通與同理心

亞都麗緻飯店，沒有地點優勢，僅 200 多間房的亞都麗緻，算是台北最小的五星級飯店。然而，卻名列「世界傑出旅館系統」五星級飯店之一，這背後的最大推手，即是嚴長壽先生。

飯店業提供的是一種「好的服務」，此好的服務是一種有風格、自在自然、不炫耀的優雅服務。這種牽動人心的服務，是一門藝術。能提供這種服務的，不是飯店的高階主管，而是主管階層所帶領飯店從上到下的每一份子的凝聚力。

因此，嚴長壽認為為一個好的領導者，必須要懂得用人、懂得觀察企業未來的長遠發展。在服務業裡，一旦無法掌握好「人」的因素，所產出的服務就注定會是個失敗的產品。旅館業是「人的產業」，所有服務都必須借重人來傳遞、表達。

飯店業人員任用的條件方面，他首重的是任職人員最需要具備的是一種熱誠，是一種高純度的、無可救藥的熱誠。此外，每個人都有不同的個性，沒有什麼對錯，但身為領導階層的人，要懂得如何把對的人，放在對的位置，才能有效的引導出員工的能力。

重視溝通，敏銳感官

嚴長壽先生特別堅持：「站在並排的位置，以相同的立場、角度看問題，揣摩彼此的意向，才容易得到共識，達到溝通效果。」因為員工的感受常是反應出顧客的需求，而重視員工的心聲，員工自然就會重視顧客的感受。他在教育他的子弟兵時，不斷強調「你將來要管人的話，要讓自己融入最基層，去感受他們的心理狀態，當你深切的體驗，你以後做領導，會更體貼你的員工，更了解他們在乎的，你就會用更合理的方式去調整這些問題。」以同理心出發，瞭解員工的需求，獲得員工正面的回饋，才能再回饋給顧客。因此，嚴長壽旗下的子弟兵皆是用如此的態度，由低而上，心卻更體貼。他的接班人蘇國垚先生亦指出，再也沒有什麼人比嚴長壽更勤於與員工溝通。

　　在溝通之外，其實嚴長壽最擅長的是能立即掌握一個飯店的優缺點，給與一個方向，也教授一些方法讓一個飯店起死回生、走出特色，如同亞都的成功，以及帶給飯店前所未有的改變。嚴長壽自認一路走來都是失敗，但他覺得自己有一個小小的優點是，碰到挫折時，可以跳開、抽離出來看事情。以堅決果斷的態度處理危機，以敏銳的觀察力處理情緒，從不意氣用事。在亞都的同仁都說，從沒見過嚴長壽發過脾氣。也反應了他所說的：「領導人應該要贏得員工的尊敬與認同，而不是跳天鵝湖或是扮鐵戰士去譁眾取寵。」

資料來源：http://www.3wnet.com.tw/People/default.asp?INDEX=56

問題討論見書末附頁　36

第2節　領導特質論：領導者特質觀點

領導特質論尋求說明何為領導者的「人格特質」，成功的領導者本身特質與非領導者有何不同，以作為選擇符合「特定人格特質」之領導者人選。

一、成功領導者的特質

成功的領導者特質與被領導者有所不同，常被提及的是，領導者的「身高」與「智力」高於被領導者，以及比較「外向」，會是一個成功領導者普遍應具有的特質。

經整理相關研究，可歸納有效領導者的特質如下：

1. 智力：領導者具有高度的認知能力。
2. 強烈內驅力：主動積極、旺盛的精力與企圖心，能堅持到底。
3. 強烈領導慾：亦即領導者具有領導眾人的動機。
4. 自信：領導者對自己的能力具有自信，才能領導
 他人。
5. 誠信：待人處世言行一致，能被信任。
6. 具高度專業知識：領導者具有高度的專業知識或
 企業相關知識。
7. 外向與社交能力：活力、合群、強烈自信，很少
 沉默，不與人群疏離。

二、領導特質論缺失

領導特質論有時也被視為偉人理論（Great man theory），代表具有偉人般的人格屬性者，才是具有領導者特質（圖9-6）。惟對於領導特質論的評論，指出領導特質論只考慮到領導者的面向，且各理論所探討的因素不盡相同且不盡齊全，彼此間亦常互相矛盾。例如高智力且外向者，不一定具有領導能力。

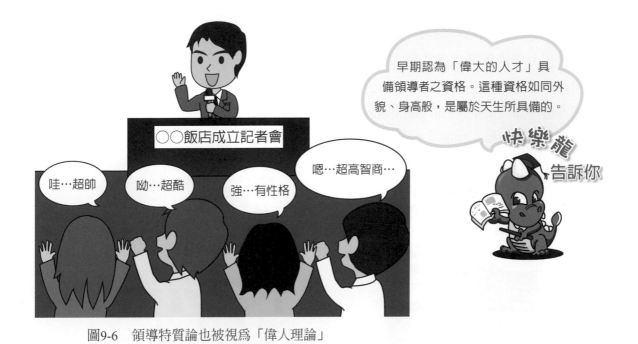

圖9-6　領導特質論也被視爲「偉人理論」

第3節　領導行爲論：有效領導風格

　　領導特質論探討成功的領導者之個人特質，領導行爲論則重視領導者所表現的領導行爲（或稱爲領導型態、領導風格）是否能帶來群體與組織的績效，也就是領導行爲與領導效能的關係。

一、後天的領導能力

　　與特質不同的，行爲論部分強調領導行爲是後天的，是可由訓練來達成的。領導行爲論部分，有諸多學者提出：懷特與比特的三種領導型態（獨裁、民主、放任）、俄亥俄州立大學的兩構面理論（定規、關懷等二構面）、布雷克與莫頓的管理方格理論（關心生產、員工等二構面）、李克特之「工作中心式」與「員工中心式」理論，說明領導者可表現的各種領導型態。以下就布雷克與莫頓的管理方格理論加以敘述。

二、布雷克與莫頓的管理方格理論

德州大學的布雷克與莫頓（Blake & Mouton）以「關心生產」、「關心員工」二構面描述領導風格。領導方式依此二構面，各九等級，交叉而成 9×9=81 種領導風格，稱為管理方格理論（Managerial grid theory）或管理格道理論。布雷克與莫頓特別指出其中五種代表型領導風格，如圖 9-7 所示：

(1.9)型－鄉村俱樂部型 (country club)：
關心員工程度高，較不關心生產；領導者重視友誼與關係，領導風格係以創造舒適、安全的工作氣氛為主。

(9.9)型－團隊管理：
對於生產與員工均非常重視，藉由溝通、群體合作達成組織目標，領導者認為工作的績效來自於高組織承諾的員工。

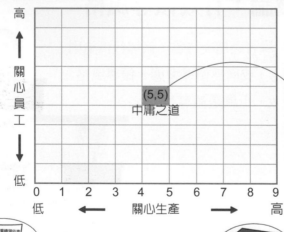

(5.5)型－中庸之道的領導方式：
對於生產與員工的關心程度，維持在平衡「滿意的士氣水準」與「員工的休息需求」的程度，又稱為組織型領導。

(1.1)型－赤貧管理：
對於生產與人員的關心程度都很低，領導者做最少的領導行為，對部屬僅採基本工作要求，屬於放任式管理。

(9.1)型－工作導向：
關心生產程度高，領導者對部屬高度要求達成任務；但領導者關心員工感受的程度低，疏於人員需求的滿足。

圖9-7　管理方格理論

布雷克與莫頓管理方格理論之研究結論指出：

1. （5.5）型屬於一種中庸之道的領導方式，追求適中、平衡的領導行為，其特徵包括：

 (1) 要求員工完成必要的工作（並未強制要求完成其他額外工作）；

 (2) 維持滿意的工作士氣（並非追求最佳的士氣水準）；

 (3) 要求達成組織一般績效水準。

2. （9.9）團隊管理則是一最有效的領導方式。亦即關心工作程度愈高且關心員工程度愈高的領導型態，其展現的領導效能愈高，員工愈能發揮高度的生產力與工作績效。

第 4 節　領導權變論：情境因素的調節

領導情境理論，強調領導者與其所領導之人、事、情境之間的互動關係，亦即有效的領導型態乃視情境而定。

就領導權變理論來看，一般常探討的有：

1. 費德勒（Fiedler）提出領導權變模式（Contingency model），主張任何領導風格皆可能有效，端視情境而定。

2. 赫賽與布蘭查（Hersey & Blanchard）之領導情境理論（Situational leadership theory; SLT），該理論著重於部屬的成熟度，由部屬決定接受或拒絕領導者，故部屬的行為會決定組織的效能。

3. 豪斯（House）之路徑－目標模式（Path-goal model），以領導者可執行的領導行為為基礎，並考慮部屬與環境情境因素，以此產生適當的領導行為，堪稱為典型的情境理論模式。

以下將就最常討論的費德勒領導權變模式，做深入介紹。

一、費德勒領導權變模式內涵

費德勒認為領導者的領導風格（任務導向與關係導向），配合領導者可控制和影響情境因素的程度，將表現出不同的領導效能（群體績效）。影響領導者效能的情境因素為：

1. 領導者與部屬間的關係。

2. 任務結構。

3. 領導者權力。

二、理論基礎

　　依據一稱為 LPC 量表的問卷（LPC 為最不受歡迎者 Least preferred coworker，一份包含十八組相對形容詞的問卷，例如：愉快←→不愉快、冷漠←→熱絡、無聊的←→有趣的、友善的←→不友善的），填答者回想對過去共事過的同事之評估、感受，並以八等尺度對每一題形容詞進行評比，8 分代表最正向肯定、1 分代表最負向肯定，愈正向肯定者分數愈高，以總和分數評量結果，區分二種領導風格：

1. 任務導向（Task orientation）：重視生產力與工作任務的完成，屬於低LPC分數者（即上述問卷總和分數偏低者）。
2. 關係導向（Relationship orientation）：重視與同事間良好的人際關係，屬於高LPC分數者（即上述問卷總和分數偏高者）。

三、情境因素（程度表現）

1. 領導者與部屬關係（好、壞）：員工對領導者的信心、信任與敬重的程度。
2. 任務結構性（高、低）：工作正式化和程序化的程度。
3. 領導者權力（強、弱）：領導者對聘用、解雇、規範、升遷和加薪等決策的影響程度。

四、模式與結論

　　由模式圖（圖 9-8）的展現，本研究結論為：

1. 在最有利情境下，亦即領導者與部屬關係好、任務結構性高、領導者權力強的情境下，領導者採任務導向領導型態之領導效能較高；
2. 在最不利情境下，亦即領導者與部屬關係壞、任務結構性低、領導者權力弱的情境下，領導者採任務導向領導型態之領導效能也會較高；
3. 在中間有利情境下，則採關係導向領導型態可獲得較高之領導效能。

　　然而，後來學者對於費德勒之領導權變模式亦有許多批評，包括權變因素內容相當複雜，評估不易，難以界定，且 LPC 評分亦不實用，當然最重要的就是缺乏對「部屬」之描述。

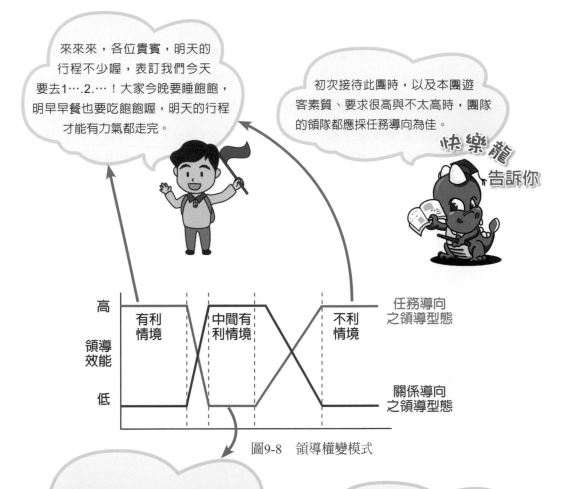

來來來，各位貴賓，明天的
行程不少喔，表訂我們今天
要去1…2…！大家今晚要睡飽飽，
明早早餐也要吃飽飽喔，明天的行程
才能有力氣都走完。

初次接待此團時，以及本團遊
客素質、要求很高與不太高時，團隊
的領隊都應採任務導向為佳。

快樂龍
告訴你

圖9-8　領導權變模式

親愛的貴賓，明天的行程很多，但
我們有阿公、阿媽。大家願不願意，
我們一早就建議先走大家不去可惜的參觀景
點。中午不但可早些吃午餐，而且時間充裕些，
阿公、阿媽還可睡個小午睡。午餐的餐廳旁有
個百貨，不想睡的年輕人可自行逛
逛……

本團遊客已是第二次以上接
待，相互熟悉有一定默契與瞭解，團
隊領隊則會採以關係導向為佳。

快樂龍
告訴你

五、費德勒的有效領導觀點

　　另外，費德勒認為一人的領導方式乃受其人格特質影響，而此種人格特質是個人逐漸累積而形成（是固定的），故無法任意地隨情境而調整領導風格。應視領導型態的不同，調整至適合的領導情境，以發揮有效的領導風格。例如某一位行銷經理生性喜歡具彈性發揮的工作內容且創意十足，適合帶領企劃專員執行各種行銷活動，則他就不適合在具有標準規定與程序的裝配線工廠，反而是在講求創意的觀光休閒服務業反而能夠較大的發揮空間。從工廠到服務業，就是改變領導情境，則該經理的領導風格就能有效揮灑。

　　然而，費德勒關於領導者無法改變領導風格以適應情境的假設，評論的學者亦認為與實際情形不符，主張有效領導者應該要能改變其領導風格。

有效領導行為的最佳演繹者—亞航執行長費南德斯

　　亞洲最大的廉價航空公司馬來西亞亞洲航空 (AirAsia)（以下簡稱亞航），2014 年班機失事墜海時，當時亞航執行長費南德斯 (Tony Fernandes) 在亞航班機失聯後即表明：「我是這家公司的領導者，責任我來扛。」其承擔責任的處理方式，成為悲劇外另一個焦點。

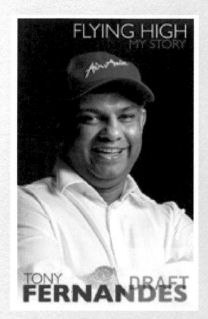

危機處理迅速且有同理心

　　亞航班機失事是馬來西亞 2014 年當年第三起空難。前兩次都是國營的馬來西亞航空（以下簡稱馬航）班機，在失事後處理過程中或隱瞞資訊，或未和乘客家屬溝通，都引起不少批評。

圖片來源：(Tony Fernandes 著，《Flying High: My Story》書籍封面，2017 年出版)

　　同樣來自馬來西亞，亞航處理空難的方式就不同。在傳出失聯後，費南德斯第一時間在推特（Twitter）公布訊息，並稱「這是我畢生最大惡夢。」幾小時後，原本人在馬來西亞的費南德斯，已出現在該班機出發地—印尼泗水機場。他向家屬致意，主動談及賠償，並說「我們絕不逃避任何責任。」隔天費南德斯親自參與海上搜索行動，當他坐在直升機，見到海上漂流的乘客遺體時，在推特上說：「這真是令人心碎的一刻。」由於不斷公布訊息，他的推特反而成為這次空難迅速又準確的消息來源。《紐約時報》就稱，費南德斯處理這次空難「反應迅速又有同情心。」在這次班機墜海之前，亞航的致命意外次數是零，《華爾街日報》在這次事件後，稱讚亞航有「清白的安全紀錄」。不過，印尼交通部卻稱，失事的亞航班機，並未被核准在週日飛行。雖然費南德斯對這次空難的應對，獲得不少輿論讚許，但他仍需面對「未經准許飛行導致空難」的質疑。

奉行「走動管理」，迅速改善問題

　　亞洲最大廉價航空公司「亞航」的崛起，一方面是因費南德斯訴求「每個人

都坐得起飛機」的低價策略，班機不提供商務艙或頭等艙，平均票價不到新台幣1500 元；另一方面也是因費南德斯的管理哲學，奉行「走動管理」，稱「只看財報數字如坐象牙塔，必會犯錯。」

一個月總有幾天，他會和地勤或空中機組人員一起工作，甚至在機上客串服務人員。透過這種方式，來發掘經營上的問題。例如，亞航將客機從波音七三七換成空中巴士後，由於後者機體離地面較高，地勤人員反映須添購機器輸送帶才能運行李，但這要多花 100 萬美元，被費南德茲否決。後來他和地勤人員工作時，把行李用手動送上飛機，發現非常費力，他向地勤人員認錯，並決定馬上花錢採購。這也反映費南德斯不斷強調的「員工第一，顧客第二」哲學。他認為員工快樂，才能對顧客提供更好的服務。亞航內部甚至還有一個部門，專門負責辦員工派對。

肺炎疫情衝擊的營運展望

2020 年，新冠肺炎疫情重創航空業，廉航亞洲航空樂觀看待，執行長費南德斯接受媒體採訪時表示，有信心獲利狀況在 2021 年可以恢復。聽起來「不可思議」的樂觀，但是費南德斯表示他先前已經經歷過很多很多危機了。他認為即使未來還會有疫情爆發，但是亞洲當局處理方式已經聰明很多，這幫助亞洲區的航空業以更為持久的方式復甦。

航空業因為突如其來的全球大封鎖，紛紛停飛，財務上面臨衝擊，許多航空公司裁員，或者尋求政府紓困，也陸續有業者倒閉，例如新加坡酷航與泰國皇雀航空合資成立的酷鳥航空 (NokScoot)，6 月底才剛傳出不敵疫情退出市場。亞航在 2020年第 1 季虧損也高達 1.88 兆美元，是亞航在 2004 年在馬來西亞掛牌上市以來面臨的最大虧損。

然而，認為隨著旅行移動陸續解禁，獲利狀況可望比疫情前期來得更好，亞航已經恢復了約 5 成的馬來西亞國內航班，可能很快就能恢復國際航線。但是廉航的低價恐怕是回不去了。「航運量削減，票價勢必要往上。」費南德斯表示，某些方面，獲利率會比疫情之前好。不過運量要回到疫情前的水準還要等上一段時間。

費南德斯仍是一貫的積極、公開透明地提出企業營運的訊息與樂觀預期。

儘管如此，就如開頭費南德斯所言：「我是這家公司的領導者，責任我來扛。」

費南德斯已為有效的領導行為做了最佳的演繹。

資料來源：

1. 商業周刊，2015 年 1 月 7 日，1417 期，「亞航執行長　處理空難的獨家眉角」。
2. 「天下晨間新聞　股市創新高，國安基金繼續護盤＃好消息，航空業明年可能復甦，壞消息，廉航也會漲價」，編譯：陳瞱諮、吳凱琳，天下 Web only，2020 年 7 月 16 日，https://www.cw.com.tw/article/5101156。
3. 本書編者蒐集資料重新編寫。

問題討論見書末附頁　37

第5節　當代領導觀點

新近的領導理論，主要包含對於「魅力型領導」、「交易型領導」與「轉換型領導」三種領導型態的論述與比較。另外，亦有團隊領導、願景領導、信任領導、僕人領導等多種領導觀點。

一、魅力領導理論

魅力領導理論（Charismatic leadership theory）認為部屬會受領導者的特質所影響，包括：

1. 轉變部屬的需求、價值觀、偏好和激發自我利益到集體利益。
2. 使部屬對領導者的任務有高度承諾、能自我犧牲及有超標準的表現等。

魅力型領導理論對上述效應更突顯出魅力型領導所表現的主要行為特徵，包括：

1. 部屬對領導者的情感依附。
2. 部屬的情感與激勵的喚起。
3. 領導者明確表達使命所帶來部屬報償提昇。
4. 部屬對領導者的自我尊重、信任與信賴。
5. 影響部屬的價值觀。
6. 影響部屬的內在激勵。

學者也認為魅力型領導者具有下列特質：明確闡明意象或願景的能力、對於成員的需求展現出敏感度、展現出異於常人的行為、願意冒險、以及對環境的敏感度，因此能夠對部屬產生非凡的影響力，讓部屬能自願臣服與追隨（圖9-9）。

圖9-9 魯夫與嚴長壽均屬於魅力型領導者

二、交易型領導理論

交易型領導（Transactional leadership）重點在於以價值交換來進行領導工作，是針對不同員工的需求，給予不同的滿足，適合用在較穩定的組織，是以建立獎賞的關係來激勵部屬，以獎勵換取工作績效。

交易型領導是領導的一種基本實務，領導著透過確認工作角色、期望表現與工作績效，且管理部屬而達成（圖9-10）。

圖9-10 交易型領導

交易型領導者任務即為替員工設定工作標準，並界定員工角色，當員工達成目標時即給予獎酬，並隨時給予指導、提供資源以協助員工達成目標。

三、轉換型領導理論

轉換型領導係領導者與成員相互激勵，彼此將動機提昇至較高層次，以激發員工潛在能力，使部屬能承擔更大責任而成為自我引導者，進而達成組織目標和自我實現。所以轉換型領導者不僅激勵部屬跟隨其命令，更要部屬堅定相信組織轉換的願景，並全力支持組織的願景。

學者整理出轉換型領導者七項特質：

1. 定義自己為改變中介者，並對改變負責。
2. 有勇氣喜冒險。
3. 信任組織成員。
4. 清楚價值觀，具價值導向。
5. 終身學習者。
6. 有能力處理複雜、不確定性高的問題。
7. 有遠見並分享願景。

綜上所述，**轉換型領導強調領導者須先洞悉組織目標、衡量環境變動，擬定願景，並透過溝通、支持與啟發的方式來引導部屬朝目標努力**（圖9-11）。

圖9-11　高山領隊能激勵隊員，達成目標

表9-1　魅力型、交易型與轉換型領導之比較

類型	定義	領導行為	領導型態
魅力型領導	具有熱情與自信的領導者,且其個性與行為會深深影響他人在某方面之行為表現。	常表現異於常人的行為,或非常專注於某項技能的研究,且極力鼓吹其願景,願意承擔達成願景的風險。	獨特魅力
交易型領導	澄清角色及任務要求,基於對任務的知覺,從事激勵、領導。	管理者須讓部屬了解,各自的任務目標與行動,若達成目標,管理者將給予部屬獎勵,形成一種交易關係。	交易關係
轉換型領導	建立在交易型領導的基礎上,進而激勵部屬,並且能夠對部屬發揮意義深遠而非凡之影響力。	管理者先讓部屬了解任務內涵,並進一步激勵部屬,使其能夠超越個人私利,以組織目標為優先。	心智激勵

9

「人不能管理，只能領導」－城邦出版集團共同創辦人何飛鵬的領導啓示

在我剛當上主管時，我非常迷戀管理，我管理團隊、管理人、管理資材、管理事、管理物，任何東西，我都管理，我要把人、事、物，在我的管理下，有條不紊的運行。而在模糊中，我的心中也有領導一詞，我有時候也會用領導來取代管理，但我並沒有深究其中的差異。直到有一天，我讀到《僕人：修道院的領導啓示錄》這本書時，書中的一句話宛如當頭棒喝，一棍子打醒我，我才發覺其中的巨大差異。

書中寫到：「管理是管理事和物，人不能管理，人只能領導。」看到這句話，我豁然開朗。在我過去無所不管理的時代，我隱然覺得當我把對團隊、對人，改爲領導時，似乎比較順理成章，而且是比較對的事。當我知道「人不能管理，只能領導」時，我開始徹底去分析其間的差異。

圖片來源：James C. Hunter 著，張沛文譯，商周出版，2010 年

首先，事與物是死的，不論如何被人擺布，都不會有意見，所以可以任由人「管理」。不同的做法，就會產生不同的效果，端看人如何做而定，事與物是不會有所不同的；可是人是不同的，人有心、有感覺，對不同的人、不同的做法，會有所回應，會有所互動，而其結果，也都會產生不同的效果。所以人不同於事和物，不會任由人來擺布、來管理，如果用錯了管理的方法，就會有意想不到的後果。

一般而言，團隊與人對於上級主管的作爲，最基本的有 3 種不同的回應，分別爲消極的配合，正常的配合以及積極的配合，這 3 種回應方式會得到完全不同的結果。

1. 如果團隊及部屬對主管的作爲不認同，採取了「消極的」應付態度，那工作的成效是有限的，僅能得到勉強可接受的成果。

2. 如果是「正常的」配合，成果會好一些，但也不會得到最佳的成果。

3. 惟有團隊「積極的」全力投入，配合主管的作為時，才會得到最佳成果，甚至會有意想不到的效果。

　　而人會用什麼方式來回應主管的作為呢？這完全要看主管是什麼人？主管用什麼態度來對待部屬？如果主管是一個可被信任的人，主管的理念、價值觀被認同，那麼主管就是一個可以信賴的人。而主管的作為如果正確，會用正確的方法去影響團隊成員，讓他們願意去做主管想做的事，而且是自動自發的去做，那就是積極的全力配合，會得到最佳成果。有信任的主管，再用正確的方法去引導團隊做事，這就是「領導」。如果對人用管理，絕對不可能得到最佳的結果。

　　從此之後，我嘗試「領導」人，而「管理」事和物！

《僕人：修道院的領導啟示錄》摘要

　　虛擬故事中一位事業成功的高階主管，面臨擔任上司、丈夫、父親或教練等不同的生活角色，盡落得失職的評價及對自身領導能力的考驗！為了探究問題所在，無奈前往一所僻靜的修道院，參加為期一週的領導課程。出乎意料的是，負責課程的僧人居然曾是叱吒華爾街的風雲大亨！在講師的諄諄引導下，他豁然悟出既簡單又深遠的基本理論，包括領導的基礎不在權力，而在授權；領導是以人際關係、關懷、服務與奉獻為出發點。

　　本書從主角所經歷的學習過程，傳遞出書中的主旨：真正的領導，無關才能高下，亦無需新穎的複雜理論，而是扎根在日常的生活裡，從尊重、負責與體貼他人開始。這本書籍由故事完整闡述了「僕人式領導」的意義。

資料來源：
1.「人不能管理，只能領導」何飛鵬（城邦媒體控股集團首席執行長），經理人月刊，2019 年 6 月 12 日。
2.「僕人：修道院的領導啟示錄」新書介紹，博客來網路書店網頁，https://www.books.com.tw/products/0010480235。
3. 本書編者加以編排改寫。

問題討論見書末附頁 37

1. 領導（Leading）是領導者能夠影響部屬趨向目標達成的過程，而領導者（Leader）是影響他人且具有管理職權者。每位管理者應該都是領導者（會扮演正式領導者角色），但團隊中也會有非正式領導者的出現，例如：因為高度專業技能、特質而受到他人擁戴，而能扮演影響他人的領導者角色。

2. 權力（Power）是人際互動的社會關係。權力結構是動態的，當權力轉移，權力結構會發生本質上的變化。領導是透過權力取得、維持與運用為基礎來達成目標。

3. 權力能行使來自於五個權力來源：法統權、脅迫權、獎酬權、專家權、參考權；前三者乃來自於正式職權所賦予的權力，使領導者能夠任命、懲戒、獎賞部屬的權力；專家權、參考權則是來自於非正式職權所賦予的權力。

4. 領導特質論尋求說明何為領導者的「人格特質」，成功的領導者本身特質與非領導者有何不同，以作為選擇符合「特定人格特質」之領導者人選。

5. 領導行為論則重視領導者所表現的領導行為（或稱為領導型態、領導風格）是否能帶來群體與組織的績效，也就是領導行為與領導效能的關係。

6. 領導情境理論，強調領導者與其所領導之人、事、情境之間的互動關係，亦即有效的領導型態乃視情境而定。

7. 當代的領導理論主要包含「魅力型領導」、「交易型領導」與「轉換型領導」三種領導型態。

Chapter 10

溝通與激勵

學習重點

1. 認識組織溝通類型與有效溝通方式。
2. 了解激勵的意義。
3. 認識內容觀點之激勵理論。
4. 認識程序觀點之激勵理論。
5. 認識強化觀點之激勵理論。
6. 學習激勵與溝通之整合。

名人名言

溝通是管理的濃縮。
　　——Sam Walton（山姆・沃爾頓，Walmart創辦人）

管理就是溝通、溝通再溝通。
　　——Jack Welch（傑克・威爾許，奇異公司前總裁）

本章架構

激勵政策與方案　　→　　有效溝通　　→　　有效激勵

管理階層　激勵政策　激勵觀點
1.內容理論
2.程序理論
3.強化理論　傳達　正式溝通管道
非正式溝通管道　傳達　員工　接收　認知/
被激勵

訊息　　　　　　　　訊息

被激勵的行為反應：願意達成目標、工作績效提升、爭取獎酬

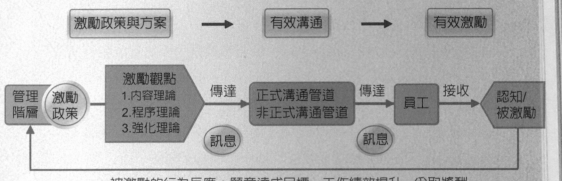

萬豪酒店CEO的疫情衝擊企業溝通典範

 影片：https://twitter.com/MarriottIntl/status/1240639160148529160?s=20

溝通是一種意義傳達與被理解的過程，意思表達如果夠清晰，只是讓對方聽到，卻不一定聽懂或接納，只有在意思表達是站在對方角度、以同理心來傳達訊息時，才容易被理解與接納。企業內的溝通尤其如此，如果高階主管的溝通只是傳達一種管理者的傲慢心態，部屬的接納意願只會往下墜落！

當全球企業面對新冠病毒 (COVID-19) 延燒，領導者該怎麼做，才可以穩定員工的心、讓團隊攜手撐過疫情？2020 年 3 月 19 日，萬豪國際總裁兼執行長阿恩・索倫森（Arne Sorenson）在 Twitter 發表了一段約 6 分鐘的影片，向全球超過 15 萬名員工、股東與客人真心喊話。這支影片展現了一位領導者的坦率、脆弱、謙虛、同理心和對未來的冀望，目前已經超過 90 萬點閱、4300 個轉推、1.6 萬顆愛心。CEO 索倫森到底做了什麼，讓這段影片在網路上瘋傳，而且被 Gallo Communications Group 總裁卡梅・加洛（Carmine Gallo）在 Forbes 撰文稱為「領導階級必看」影片？

善用非語言訊息，展現溝通的誠意

在這種肺炎疫情肆虐的非常時刻，為了避免肺炎病毒的近距離人傳人感染，員工和主管極少見面，索倫森以影片的方式面對面與員工溝通，表情和動作讓他的發言更有說服力。團隊成員原先擔心拍影片會露出索倫森接受化療後的光頭，但他仍堅持拍下這段影片，坦白地表明自己的身體狀況，展現了他的脆弱，也讓人了解他的溝通誠意。

壞消息說在前頭，提出可想像的具體數字

接著，索倫森開始敘述新冠病毒對公司財務狀況的衝擊。「與 911 和 2009 年金融危機相比，COVID-19 對我們的業務造成的影響更為嚴重。……我們的業務已比平常低了 75%……」他不是只說「公司狀況很糟」草草帶過，而以讓人容易聯想、比較的 2009 年金融危機為對照，提出了十分具體的數字，讓員工充分感受到公司狀況真的很危急。

宣示高層不拿薪水，表現同甘共苦的決心

「爲了平衡 2020 年的虧損，董事長和我都不會拿今年三月之後的薪水，而我的執行團隊將全員減薪 50％。」比起一封只是希望大家互相體諒的電子郵件，員工更想知道在這場與病毒的戰爭中，領導者也正在與他們同甘共苦。索倫森的這段聲明表明了自己正在與員工和股東、客人共同戰鬥，展現了眞正的「共體時艱」。

吐露脆弱和痛苦，讓危機更顯說服力

影片的最後 60 秒，索倫森眼眶泛紅、哽咽地表示，「我從沒有比現在更感到痛苦、困難的時刻，現在的狀況，連身爲公司決策者的我們都無法控制。」索倫森吐露他面對的痛苦，讓員工感受到 CEO 與他們站在同一邊，也讓整段危機訊息變得更有說服力。

以樂觀的希望結尾

在壞消息與悲傷的情緒過後，索倫森展現了他的樂觀。「雖然無法知道這場危機將持續多久……. 我們的客人終將再次遊歷這個美麗的世界。那美好的一天到來時，我們會以我們舉世聞名的溫暖和關懷歡迎他們…….。」這段話展現對疫情的樂觀，還有對世界的希望，也爲這整段危機訊息劃下完美句點。

當全球飯店業皆在新冠病毒疫情肆虐下應聲倒地，放眼望去盡是看不見邊際的景氣寒冬，企業士氣一片低落之際，萬豪酒店 CEO 索倫森在這個影片中，爲提升員工士氣展現了最佳的企業溝通典範。索倫森曾說過：「以人爲本一直是我們（萬豪酒店）成功的基石」。從他的這段談話看來，展現了一位成功者的領導力，讓他不只是在帳篷運籌帷幄的將軍，他走出來、拿起盾牌，與大家站在同一陣線。

資料來源：
1. 最大飯店集團 CEO 含淚談疫情！爲何這支影片，吸引 90 萬點閱？編譯・整理：曾鈺婷，經理人月刊，2020 年 4 月 8 日，https://www.managertoday.com.tw/articles/view/59551
2. 推特影片：https://twitter.com/MarriottIntl/status/1240639160148529160?s=20

問題討論見書末附頁 **40**

第 1 節　組織溝通

章經理為了讓部門內同事們了解公司的政策，開會跟大家說明政策的緣由與執行做法，並由同事們提出問題，由章經理逐一解答並確認大家都已理解，這就是組織內經常進行的溝通方式。依定義來說，溝通是由發訊者傳達出訊息，並確認收訊者能理解該訊息，簡言之，溝通就是意義的傳達與理解。

一、人際溝通

人與人之間的溝通，稱為人際溝通。在人際溝通過程中（圖 10-1），為使訊息有效傳送到接收者並讓其正確解讀，發訊者必須瞭解溝通程序中的每個要素。溝通程序從發訊者想要傳達訊息開始，對訊息編碼，並透過溝通管道將訊息傳達給收訊者接收訊息，然後收訊者對訊息解碼後產生回饋反應給發訊者，以讓發訊者確認訊息是否被收訊者完全理解。

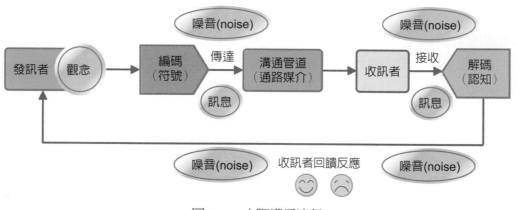

圖10-1　人際溝通流程

在溝通過程中，因為有許多干擾因素，被稱為噪音（Noise），使得訊息不一定被完完整整的傳達與理解，訊息的傳達可能會有扭曲、失真的現象。這些噪音包括溝通環境中的不相關聲音、因為發訊者不當編碼導致錯誤的意思表達、或是收訊者的認知偏誤或情緒影響等，而使得訊息傳達不一定被完全與正確的理解。

二、組織溝通類型

溝通為意義的傳達與理解，組織溝通則指的是組織訊息之傳達與獲得理解所採用的各種溝通型態。

　　若依使用者的溝通媒介來區分組織溝通，包括言辭溝通與非言辭溝通。

1. 言辭溝通（Verbal communication）：包括口頭溝通與書面溝通二種。

　(1) 口頭溝通：面對面的口頭溝通，能夠快速傳遞且迅速獲得對方的回饋是其優點，但缺點是彼此回應內容往往脫口而出、未經過深思熟慮，加上大部分的溝通都沒有留下記錄，事後容易引發爭議。

　(2) 書面溝通：透過謹慎、小心的思考所欲傳遞的書面訊息，不但意義傳達經過深思熟慮、不易被扭曲，最重要是可供事後驗證。惟其缺點是此類溝通往往曠日廢時，缺乏立即回饋的機制、不易立即進行雙向溝通。

　　以訊息的豐富性而言，具有雙向溝通與立即回饋優點的口頭溝通之訊息豐富性較高於書面溝通。

2. 非言辭溝通（Nonverbal communication）：不藉助語言傳達的溝通型式，包括肢體語言、表情、言辭語調、溝通場境等（圖10-2）。

藉由表情、手勢、肢體語言等，均可猜測出對方當時的態度。甚至，主管約定的地點、情境都可表達出資訊傳達方想要表示的態度！

圖10-2　非言辭溝通方式

若依溝通的正式程度來區分組織溝通,則包括正式溝通與非正式溝通。

1. 正式溝通:經由組織圖與組織層級的正式程序,所進行的溝通。包括垂直溝通、水平溝通、斜向溝通等。

 (1) 垂直溝通:經由組織正式報告程序,循組織層級所進行向上溝通(呈報資訊)或向下溝通(指揮命令)的形式(圖10-3)。

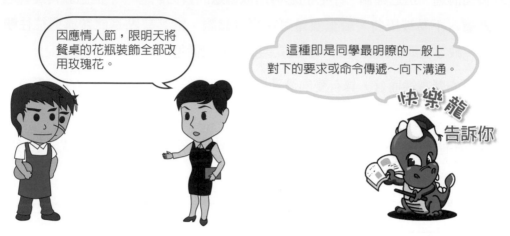

圖10-3　垂直溝通

 (2) 水平溝通:位於組織同一層級的相同位階職位之間的溝通,通常指的是不同部門、相同層級之部門間的溝通協調,但同部門內同一層級之會議溝通亦屬之。(圖10-4)

圖10-4　水平溝通

(3) 斜向溝通：跨工作領域、跨組織層級的溝通方式，通常指的是不同部門、不同層級之間的溝通（圖10-5）。

前幾章，有和同學提到婚企部的規劃程序以及和別部門的合作。例如婚企部與餐飲部間的合作協商，即是一種斜向溝通。

快樂龍 告訴你

圖10-5　斜向溝通

2. 非正式溝通：不循著組織層級的正式程序所進行的溝通，又稱為葡萄藤（Grapevine）。葡萄藤不受正式組織的程序與規範限制，訊息傳播速度與衝擊往往遠比正式溝通大，因此，瞭解組織內的葡萄藤溝通並試圖影響它，是管理者的職責（圖10-6）。

這種葡萄藤式的非正式溝通，若好好利用仍是有好的效果，但若使用不當，則殺傷力很大。

快樂龍 告訴你

經理打算主推國宴料理　嗯…嗯…是喔！

經理打算主推臺灣小吃　嗯…嗯…真的啊！

經理打算主推龍蝦料理　嗯…嗯…是這樣啊！

圖10-6　葡萄藤式的非正式溝通

溝通如果只是意義的傳達，卻未確認對方是否真正理解，可能導致對方誤解的結果而不自知，這就不是有效的溝通方式。為了克服人際間的溝通障礙，必須先瞭解造成溝通障礙的原因，並善用促進雙方了解的方法，包括發訊者引導收訊者回饋以促進雙向溝通、簡化傳達的語言以利於對方理解，收訊者主動且專心地傾聽、控制情緒、保持開放心胸以避免防衛心理影響訊息的理解，另外就是在口語溝通同時，善用非言辭暗示（Nonverbal cues），例如肢體語言、語調等，作為語言溝通的輔助作用。透過這些克服溝通障礙的方法，目的都是在提高意義傳達後被充分理解的程度，達到有效的人際溝通。

第 2 節　激勵的意義

在管理領域而言，激勵（Motivation）是指有能力滿足某些個人需求的條件下，為達組織目標而更加努力工作的意願。

當個體產生被激勵的行為作用，激勵表現為一種需求滿足的過程。當個人有未被滿足的需求時，就會產生緊張、壓力，個人因此產生降低緊張的驅動力，驅使個人主動搜尋可降低緊張、滿足需求的行為或行動。例如，想升遷、加薪的員工，發現在公司的管理制度與政策下，努力工作將能達成個人目標。因此，受激勵的員工會更努力工作、更堅持；惟其需求必須與組織目標一致相容，才能得到報酬。

在管理領域的激勵理論很多，大抵可歸為內容觀點、程序觀點以及強化觀點等三種觀點，但不論何種觀點，激勵理論皆強調個體皆會因為被激勵而產生需求滿足的行為動機。以下一一說明各種激勵觀點的重要理論。

一、內容觀點之激勵理論

內容觀點的激勵理論，主要探討引發激勵效果的實質內容，而引發激勵效果的實質內容集中在個體追求的實質需求或工作內容本身。以下就激勵理論說明個體所欲追求的需求內容：

（一）需求層級理論

　　最普遍被應用的古典激勵理論，即為馬斯洛（Maslow）需求層級理論。需求層級理論主張人的行為動機是由具體的需求所引發，而各種具體需求處於一種累進的層級關係，低層次需求獲得相當滿足後，隱含被激勵以後，高層次的需求即會出現。

　　至於引發行為動機的具體需求，馬斯洛認為人類有五種層次的基本需求，依需求的層次由低到高依序為（圖10-7）：

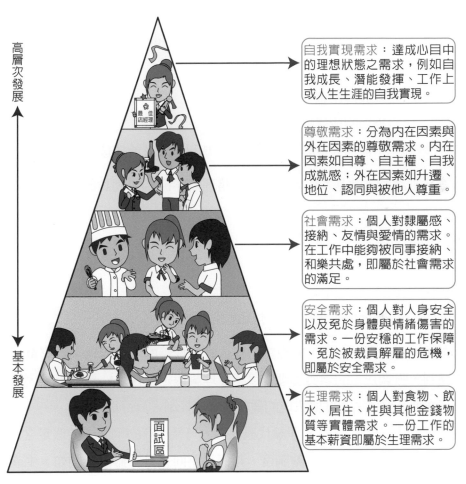

圖10-7　人類五層次基本需求

　　個體的低層次需求滿足後，就會感受到被激勵的驅動力，往上追求高層次需求。

所以，當員工有基本工作機會、薪資收入時，依馬斯洛需求層級理論，生理需求被滿足後，即會想要往上尋求安全需求、社會需求的滿足，甚至職位升遷的尊敬需求，以及超越薪資升遷的期望、只想在工作上提供最大貢獻價值的自我實現需求。很多大企業家幾乎都是到達需求層級的頂端，追求的是企業永續生存、提升社會福祉、照顧廣大員工生計的自我實現需求。

（二）Y 理論

麥格理高（McGregor）提出的 Y 理論人性基本假定，說明管理者對人性的基本看法，爲另一個重要的古典激勵理論。依照麥格理高提出的人性基本假定觀點，Y 理論的人員具有以下特點：

1. 會自動自發、喜歡發揮創意。
2. 享受努力工作所獲得的成就感。
3. 能夠自我控制，不需別人提醒或規定的約束加以鞭策就能達成工作目標。

相對於 Y 理論的人性基本假定觀點，麥格理高亦提出 X 理論的人性基本假定，具有以下特點：

1. 不喜歡工作。
2. 被動消極。
3. 會想辦法逃避責任。
4. 需要被督促、以制度與規定約束，才能達成工作績效。

融合東西方管理觀點而言，Y 理論假定人性是性善的，且因爲人性喜歡承擔責任且能夠自我控制，強調民主的參與管理制度。X 理論假定人性是性惡的，且因爲人性傾向逃避責任，強調必須透過制度與法規的嚴密設計，控制人員行爲。

管理者必須體認 Y 理論與 X 理論代表組織內可能並存的不同人性假定之人員，針對各種不同特性人員設計不同的激勵制度，以滿足不同人員的需求。例如，生產線上的作業人員習於例行性的作業，制度上的設計應該採 X 理論觀點，以標準工時的設計或量化

生產績效控制，做為激勵獎勵標準；對於創新要求比較高的行銷與研發部門，人員要求自我控制，故宜採 Y 理論觀點設計彈性的管理與激勵方案之制度。

二、程序觀點之激勵理論

程序觀點的激勵理論，主要探討激勵程序本身能否創造激勵效果，重點在於激勵程序本身的公正性與員工自主性。

（一）期望理論

由伏隆（Victor Vroom）所提出的期望理論為最典型之程序觀點的激勵理論，主張為個人採取某種行為傾向或工作行為的努力程度，取決於對採取該行為所導致可能結果的預期強度（期望值），以及此一結果對於個人吸引力大小。亦即當個人預期其行為努力能夠獲得期望的報償時，個人將會決定投注較大努力程度於該行為上；但若預期難以獲得期望的報償時，個人於該行為的努力程度將會降低。

伏隆（Vroom）期望理論的理論模式，如圖10-8所示：

X理論：人性本惡，需要打罵、管控
Y理論：人性本善，需要獎勵、鼓舞

快樂龍 告訴你

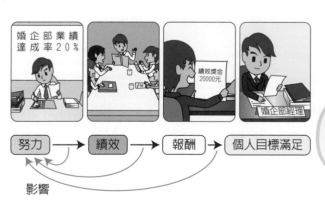

圖10-8　伏隆期望理論模式

上述模式體現在組織內的員工會受到激勵而提高生產績效。亦即當員工相信他的努力，可以得到好的績效考核，而好的績效考核可以得到組織給予的報酬，報酬亦可以滿足員工的個人目標。

快樂龍 告訴你

透過激勵　強化競爭力

　　克服挫折之於業務員，就像爬 3 千公尺高山登頂，路途遙遠又困難重重，隨時可能失足跌倒，但是一旦撐過去，不僅飽覽美景，獲得的成就感更勝一切。對多數員工而言，工作上難免會遇到挫折，不管是面對其他人或是自我內心的壓力，這些都是降低其工作效率的來源。如何強化員工的心理素質與工作績效，一直是組織追求的目標。除了物慾的激勵外，如何激勵出員工的信心？方法有兩種：

主管領導，給員工信心

　　第一種做法在服務業中經常可見，透過主管的帶領與關心，讓員工對工作上的恐懼與不確定性更加減少，並從領導者的關心中去提升自我的效能，使工作效率提高。一方面，對組織而言，領導者的行為會強化員工忠誠度，具有強化組織向心力的作

用。二來，員工經過主管的關心與指點，對問題的理解也會加深，事件處理的確定性相對提升，對員工未來獨當一面的判斷也會有不錯的結果。

教育訓練，強化員工自信心

　　此外，透過教育訓練，也可以進行多數員工團隊合作的訓練，從互動中去建立彼此的信任感，對自我效能的提升也非常有幫助。當員工從訓練中去了解自我的定位與強化自身能力後，會更明確組織的目標與運作模式，相對而言，工作效率也會被加強。

　　由於問題通常會不經意的出現，若非有一定自信心或豐富經歷的員工，都會措手不及，更會因此陷入低潮。但挫折不是問題，從訓練與人互動中，可以相互學習並借鏡，來激勵自己，強化自身競爭力。

資料來源：1. 許瓊文（2012 年 9 月 26 日）。Cheers 雜誌。
　　　　　2. 本書編者重新改寫。

問題討論見書末附頁 40~41

（二）目標設定理論

　　洛克（Locke）提出目標設定理論（Goal setting theory），認為由員工參與的、適當的目標設定程序，能有效激勵員工發揮潛能，達成更高績效目標。其主要內涵包括：

1. 特定且明確的目標，讓員工易於遵循，能有效促進績效的提升。

2. 被員工接受的具挑戰性之困難目標，也會比易達成的目標，更能激發員工潛能達成更高績效。

3. 讓員工「參與目標設定」，員工較會願意承諾完成目標，通常會有較好績效；但是當員工沒有決策能力與意願時，直接指派任務反而會有績效。

4. 當員工具有高度自我效能（Self-efficacy）[1]，就具有能把事情做好的自信心，更能努力達成自我設定的目標。

5. 提供員工績效回饋，讓員工知道目標達成度的資訊，也對績效高低有重大影響。

　　目標設定理論將目標設定過程視為有效的激勵程序時，目標本身亦成為一個具激勵的動因（圖 10-9）。因此，對員工而言，具激勵效果的好目標之特性應包括：

1. 可衡量的（Measurable）：目標具有可量化衡量的、明確的標準。

2. 可達成的（Achievable）：目標是員工能力可及的。

3. 可報償的（Rewardable）：因為達成目標有報償，員工就會有投入動機。

4. 可承諾的（Committable）：員工願意接受的目標。

1　自我效能（self-efficacy）：個體相信自己執行任務的能力、把事情做好的自信心。

10

三、強化觀點之激勵理論

史金納（B. F. Skinner）所提出的強化理論（Reinforcement theory），闡釋個人常會受到行為結果的激勵而重複該行為，這種「行為被行為的結果所制約」的影響，也被稱為操作制約（Operant conditioning）。

強化理論主要闡釋，當個體表現出正確行為就給予獎賞（愉悅的結果），表現不當行為就給予處罰（不愉悅的結果），以使個體表現出組織所期望的行為，或不表現組織所不期望的行為；這個令個體感到愉悅的或不愉悅的行為結果，稱為強化物（Reinforcers）。因為強化物能塑造行為的重複，故強化理論又稱為行為修

圖10-9　目標設定理論

正理論（Behavior modification theory）或行為塑造理論（Behavior shaping theory）。

強化物可說是某種行為之後立即伴隨的反應，以增加該行為重複機率。以「強化物為令個體感到愉悅的或不愉悅的行為結果」而言，強化物包括以下類型：

1. 正強化：能使個體重複組織所期望的特定行為之作法。例如：公司宣布員工實施全勤獎金制度，即是期望透過此政策宣示激勵員工都能全勤。

2. 負強化：使個體不重複組織所不期望的特定行為（負面的行為）之作法。例如：公司宣布員工累計遲到三次就會被扣薪，即屬於負強化的一種宣示。

3. 懲罰：使個體減少組織所不期望表現的特定行為而採取實際行為修正的作法。例如：已累計遲到三次，真的被扣錢了，稱為懲罰。

4. 消滅：為使組織成員不再表現組織不期望發生的行為而採取實際行為修正的作法。例如：抽離該情境（調離原職、解雇）阻斷員工負面行為的發生；又或當主管不希望員工提供與會議無關、甚至干擾議程的問題，主管可以對這些員工的舉手不予理會，很快地，員工可能就不想再繼續發言了。

至於管理者多久施以強化物以刺激激勵效果，則有不同的強化方式與時程，包括：

1. 固定比例強化：每次強化時，皆有固定的強化數量。

2. 變動比例強化：每次強化時，沒有固定的強化數量。

3. 固定間隔強化：依固定的時間間隔，給予強化。

4. 變動間隔強化：非固定的時間間隔，給予強化。

第3節　激勵與溝通之整合

　　組織為不同部門、不同獨立個體的集合體，每個個體皆有不同的需求、不同程度的目標要求、需要不同的激勵動因，故管理者必須能夠如人性假定理論的主張，考量員工的工作特性與個別需求之差異，因人而異地設計不同的激勵獎酬方案（圖 10-10），例如：

1. 以績效為基礎的激勵獎酬方案（Pay-for-performance programs）：以衡量的量化績效為基礎給付員工薪資的薪酬計畫。例如生產作業線員工的按件計酬制。

2. 以技能為基礎的激勵獎酬方案（Competency-based compensation programs）：依員工的技能、知識或行為，施予報酬獎勵，則員工自然會依此激勵動，因而更加精進於技能的提升。

3. 激勵新進員工與低薪資員工，舉辦員工競賽表揚、或給予較大的工作自主權，都屬於此類無法給予較高薪資員工的激勵方式。

　　上述激勵方案都有賴高階管理階層的支持與積極實施、落實公平的績效衡量方式，並且依照激勵辦法確實施以獎酬，達成政策的有效溝通效果，也就能有效刺激員工的激勵動因。

　　組織的目標與政策，都必須藉由正式溝通程序明確闡明，或經由非正式溝通管道讓部屬能夠清楚理解，當然激勵措施與辦法亦不例外，有效溝通能夠促進激勵效果。因此，有效溝通創造有效激勵，這是管理者應該奉為圭臬的。

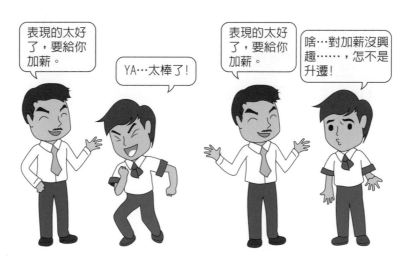

圖10-10　因員工需求不同，要有不同的激勵方案

赤鬼炙燒牛排高翻桌率背後的流程溝通、讓利激勵

從逢甲夜市起家的張世仁，從 2005 年成立第一家「赤鬼牛排」，即主打薄利多銷的平價策略。赤鬼不限用餐時間，不趕客人，卻能創造每天高達十幾次的翻桌率，成功祕訣就是精準的 SOP（標準作業流程）控管，減少錯誤率，提高營業額！

高翻桌率的策略

張世仁曾於《管理點子製造機》一書中，比喻他創立赤鬼牛排的動機：「客人來，就是爲了想吃那塊肉，過自己在家裡想要大口吃肉的癮，就像男生愛吃焢肉飯，扒完吃飽就走人了。」因此，他主張省去高檔服務或豐富多樣自助沙拉吧等所謂的「附加價值」，賣最簡單、大口吃肉的欲望。另因爲赤鬼堅持走專賣路線，對於員工的流程溝通很簡單：就是重複動作，作業流程要求人員只做重複動作，因此動作熟練、出菜迅速，加上沒有沙拉吧這些副食品供取用，店裡鬧轟轟沒法聊天，店外一堆人在排隊等待，客人多半用完餐旋即離開。捨掉同業標榜的「附加價值」，就是赤鬼的高翻桌率策略之一。

八百多項 SOP，流程溝通更明確

張世仁把整家店的運作，分成八百多項 SOP，舉凡煎牛排、煮濃湯、擦地板都有 SOP，被員工和業界人士戲稱爲「最愛 SOP 的老闆」。不僅如此，張世仁還編列上千條 SOP 的錯誤經驗，「成爲我們正式員工之前，SOP 要熟讀，然後還要讀歷史經驗錯誤值，而且要考試，先筆試，然後再術科操作，把以前的人犯過的錯誤全部學起來，不要再犯。」以前傳統觀念多半認爲沒讀書才會到餐廳端盤子。但隨著飲食習慣改變，對外食品質要求也愈來愈高，業界更重視餐飲人才的培養。

提高薪資與獎金的實質激勵

但高壓、忙碌的工作環境，往往讓新人做不到一個月就想走人、老員工出勤率也不佳；儘管為了降低流動率，幾年來赤鬼開的薪水都比同業略高數千元，但還是留不住人。而鼎泰豐外場服務生起薪 36000 元，吸引許多大學畢業生、留學生搶著登門應徵，張世仁驚覺，得想辦法改變員工素質，畢竟「什麼薪水請什麼人！」張世仁與幹部開了數十次會議後，決意大幅調整薪資結構，從 2011 年起，將赤鬼正式員工的月薪，從原本的每個月實拿 27000 元（各式獎金合計），調整到實拿 36000 元。再按比例推算餐廳十層職務階級分別可領多少獎金。員工可透過考試，逐步升遷、提高薪資。

薪資結構調整以後，績效也以驚人的速度大幅提升。赤鬼平均約 280 元的客單價，原本單店每日售出套餐在 600 到 800 套之間，但實施新薪資制度一年以來，光是平日每日就可賣到 1000 客；假日的單日翻桌率更能超過 18 次、一天可以賣出超過 1800 客牛排，年營收破億。營收暴增，使得 2011 年年終獎金，基層員工平均領 7.5 個月，幹部最高甚至領到 90 個月。「別的餐廳沒有我們發得多，如果我們不出來講，員工還不知道。」

這就是張世仁的「讓利學」：拿 50% 淨利分給員工。張世仁的哲學就是，想要做大，就要給人家賺！所以赤鬼一開始就定有分紅比率。營收扣掉員工薪水、8% 的稅，以及相關成本後的淨利，就先給員工分紅。基層員工抽完之後的獲利，回到總公司，再給 7 個主要幹部抽，最高可以抽到 9%。最後是股東抽，3 個年資高的幹部還是股東，他們又可以再分一次，所以才有幹部於 2012 年可以領到約 90 個月的獎金。這些算一算，大概會分掉公司淨利的 50%。薪資獎金高，員工工作心態完全不同，盡心度也就不一樣。

不僅高薪激勵，就連 2014 年黑油風暴也未延燒到赤鬼牛排，因為赤鬼牛排堅持自炸油品，不採用正義油品。閃過黑油風暴，除了向顧客顯示赤鬼牛排的堅持品質，也向員工溝通經營者的價值理念。

90 個月的年終獎金，讓臺中赤鬼炙燒牛排的名號，響遍全臺，但所有人的目光，只關注在赤鬼驚人的業績、大排長龍、單店營收破億，卻沒參透高額獎金背後，是董事長張世仁透過高薪激勵、努力改善營運效率的成果！赤鬼牛排的高薪激

勵方案讓員工有實質感受，明確的獎金分紅激勵方式讓員工看得到也吃得到，實質激勵加上有效溝通，造就赤鬼牛排的業績長紅，也造就出高額獎金的「赤鬼神話」。

現況與企業溝通的改善

然而，餐飲業是服務品質要求極高的行業，服務品質的良窳又跟服務人員的態度有高度相關。赤鬼炙燒牛排每一家分店都有 FB 粉絲專頁，顧客都能在專業上留言評論，我們可以看到顧客的留言常有兩級化的評論：有的留言非常滿意，卻也有顧客留言當天用餐時感受到的服務態度極差，要維持服務品質、顧客滿意的一致，店方對員工的教育訓練與服務要求的溝通，勢必要持續加強。

又如 2020 年，隨著新冠肺炎疫情重創餐飲業的影響，赤鬼牛排跟其他餐飲業一樣也推出外帶餐，與店內同樣價格的外帶餐，媒體一度批露「赤鬼牛排」遭到客人抱怨，店員沒事先告知，外帶餐點會多收一成的「餐具費」，但「赤鬼牛排」反駁，貴的食材處理比較費工，也算是服務的一種，再加上包材所以才會以餐點的 10% 計算，但消保官打臉不合理，重點是在有沒有告知。消保官補充，已經有收到該顧客的申訴，建議店家最好還是在點餐處標示清楚，另外再口頭告知，最能避免消費糾紛。

總結上述，企業溝通不僅在對員工的服務要求、對顧客標準化的服務品質，更重要的是讓顧客對服務品質的「預期」能夠與「實際感受」一致。所以，有效溝通才能有效傳達企業訊息、有效激勵員工、有效提升對顧客的服務品質！

資料來源：
1. 財訊雙週刊，2012 年 1 月號，「九十個月獎金，從八百項 SOP 開始」。
2. 《Smart 智富》月刊，2012 年 1 月號，「學做有錢人，先學讓利」。
3. 「管理點子製造機：《商業周刊》最強管理好點子精選」-- 點子 4 ‖ 專注滿足顧客單純的欲望 1→赤鬼將牛排當焢肉飯專賣，商業週刊出版，2015 年 2 月。
4. 「赤鬼外帶需收一成 業者：高價餐處理費工」，TVBS News 記者羅一心報導，2020 年 7 月 2 日，https://news.tvbs.com.tw/life/1348362。
5. 本書編者重新編排整理。

問題討論見書末附頁 41~42

1. 溝通是由發訊者傳達出訊息,並確認收訊者能理解該訊息,簡言之,溝通即為意義的傳達與理解。

2. 克服人際間溝通障礙的方法包括:發訊者引導收訊者回饋以促進雙向溝通、簡化傳達的語言以利於對方理解,收訊者主動且專心地傾聽、控制情緒、保持開放心胸以避免防衛心理影響訊息的理解,另外就是在口語溝通同時,善用非言辭暗示,作為語言溝通的輔助作用。

3. 內容觀點的激勵理論,主要探討引發激勵效果的實質內容,而引發激勵效果的實質內容集中在個體追求的實質需求或工作內容本身。主要包括:馬斯洛(Maslow)需求層級理論、麥格理高(McGregor)Y理論等。

4. 程序觀點的激勵理論,主要探討激勵程序本身能否創造激勵效果,重點在於激勵程序本身的公正性與員工自主性。主要包括:伏隆(Vroom)期望理論、洛克(Locke)目標設定理論等。

5. 強化觀點的激勵理論,主要探討個體行為動機乃是受到行為結果的強化效果所影響,以史金納(Skinner)所提出的強化理論(Reinforcement theory)為理論基礎。

6. 組織的目標與政策,都必須藉由正式溝通程序明確闡明,或經由非正式溝通管道讓部屬能夠清楚理解,當然激勵措施與辦法亦不例外,有效溝通才能夠促進有效的激勵效果。

11

控制與績效管理

學習重點

1. 了解控制的定義。
2. 認識各種控制類型。
3. 了解控制的程序。
4. 認識組織績效之意義與平衡計分卡。

名人名言

差錯發生在細節，成功取決於系統。
　　　　——Bill J. W. Marriott（比爾‧馬瑞特）

獲利能力是企業最好的標準。
　　　　——Peter F. Drucker（彼得‧杜拉克）

控制的類型

1.依時間：
　事前、即時、事後控制
2.依功能：
　作業、財務、資訊、
　人力資源、品質控制

控制流程

1.衡量實際績效
2.比較實際績效與
　績效標準
3.修正績效與標準
　之重大偏差

建立控制系統
（績效管理系統）

組織績效
（績效管理制度
：平衡計分卡）

觀光股王瓦城「重視細節、堅持SOP」的績效控制法

堅持細節、以數字管理聞名的瓦城,就連新冠肺炎疫情期間的防疫措施也制定一套厚厚的 SOP。客人入座之前,座椅已被員工拿酒精消毒過,桌上的濕紙巾,也換上瓦城和沙威隆合作開發的 99.9% 抗菌濕紙巾。經過高溫殺菌的餐盤,不再預先擺放,而是堆成一疊,再蓋上防塵紙,桌上還多了一張桌卡,告知客人已完成消毒。從門把、菜單到服務鈴等每個小細節,服務人員每天都要照表消毒。即使洗手間沒人使用過,每小時仍要按時消毒,每天累積的消毒次數高達上千次。

餐廳的競爭對手不再只是同業

當防衛疫情變成未來的低標,餐廳的競爭對手不再只是餐廳,還有冷凍包、超市和外帶外送。尤其從夜市小吃、星級飯店到米其林高檔餐廳,紛紛投入外帶外送,成為兵家必爭之地,瓦城也將在六月推出集團第九個品牌:主打外賣外送市場,平均售價是集團內最低,準備以量衝刺市占率。臺灣餐飲業的遊戲規則,繼食安風暴後,將再度因為新冠病毒而被改寫。

食安風暴後遭遇的最大難關

過去瓦城安然挺過 SARS、金融危機,連 2014 年重創臺灣餐飲業的食安風暴,瓦城都因為處理得宜,獲得消費者好評,營運逆勢成長。這次新冠疫情襲來,連被譽為餐飲界資優生、觀光股王的瓦城都難逃,三月營收年減近 37%,是上櫃八年來最大幅度衰退。相較同業乾杯高達 45% 和漢來美食 51.8% 的重挫,瓦城算是守得不錯,但難關同樣逼著向來把完美當作低標的徐承義,面對大眾坦承業績衰退。

以保護企業長期發展為主軸

瓦城創辦人、瓦城泰統集團董事長徐承義回想,疫情期間每天都要下很多判斷和決策,徐承義是出了名的做事謹慎和「龜毛」,對數字和細節近乎苛求。創業二十年,開不到三十間店,天天蹲馬步孵出一本本的 SOP,和全球獨創的「東方爐炒廚房連鎖化系統」(註),讓顧客享受現點現做、高品質的美味料理,並讓瓦城泰統集團做到,每一家分店、每一天,呈現給每一位顧客「100% 一致的色香味」!

直到上櫃後才飛快成長，快到曾平均九天開一家店。然而疫情讓環境劇烈動盪，沒做好萬全準備絕不出手的徐承義，破天荒逼自己改變，靈活調整團隊步伐，只要方向對就快速推出，一邊執行，一邊修正，再不斷檢視進化，目的無非是為了在劇烈變動的環境中保護企業的長期發展。

推廣外帶，建立外送 SOP

雖然在疫情期間不擴張版圖，但內部創新工程可不能少。徐承義認為一家頂尖的餐飲集團，就像桌子必須具備四隻腳才站得穩，前三個分別是顧客、員工和健全的財務體質，最後則是創新的動力。這也是瓦城寄予能在疫情改寫餐飲規則後突圍的祕密武器。當餐飲同業一股腦兒搶進外送市場，早在 2018 年 10 月就讓集團旗下二十四家分店大步跨入外送的瓦城，三月和每月活躍用戶超過臺灣人口數的 Line 合作，推出線上點餐外帶平台「點來速」。

「團隊只花兩個星期，就催生原本預計半年完成的點來速，」過去每道新菜都要經過上百次測試才推出的徐承義，疫情間除了要求團隊壓縮時間，把一天當一星期用，自己也試圖在追求極致和快速改變間取得平衡。點來速官方帳號會在每個餐期跳出提醒訂餐的訊息，預約點餐後，線上就能付款，還有人直送上車，也因為方便，上線一個月，就有超過兩千六百筆訂單。

「外帶的獲利比外送高，不用被平台抽兩至三成，」一位連鎖餐飲總經理分析，漸進式挺進外帶外送領域，比一次「All in」高明，瓦城很有戰略。一個月後，瓦城更針對臺北辦公大樓密集的信義區，進一步推出「信義區專屬點來速」，只要消費滿額、距離在半徑一公里內，瓦城旗下七個品牌、十五家店的一線員工親自送餐到府，他們專業到還備有點來速的專屬制服和配送裝備。「還好有很強大的執行團隊支撐，這些創新才能很快付諸實現，又能快速調整。」徐承義把強大執行力歸功於過去二十年苦蹲的馬步。

全家連吃六十天瓦城外送

徐承義觀察，外送並非只是把餐點放進盒子裡，而是致力確保三十分鐘後，客人吃進嘴裡的餐點，依然美味。推出外送之前，徐承義就領著研發團隊，根據食材特性調整烹飪方式，包材也一再挑選，每道菜推出前，更經過一

定時間的擺放測試。但瓦城的蝦醬空心菜、椒麻雞或大心的泰式麵，去年都不在外送菜單內。

原因是空心菜炒完沒立刻入口，色澤容易轉黑，還會出水讓菜變軟爛；椒麻雞一悶就生水氣，口感不酥脆；大心泰式湯麵一放久，湯汁就被吸光，麵也黏糊得不像話。

直到今年四月，徐承義才終於應允，把這些經典菜色送上外送平台。

「已經進步很多，但我還不能百分百滿意，團隊幾乎每天都在調整，」徐承義私下透露，他和三個孩子吃了六十天的自家外送，只為找出還有哪裡不滿意，而細節和數字之多，又發展成一套外送 SOP 準則。隨著外送品牌及店數增加，瓦城三月外送業績比二月增加兩成。

一場瘟疫，讓徐承義帶領三十年堅持規格化、科學化和系統化的團隊，練就一身創新先出手再修正的本事。「不知疫情何時結束，但我有信心，走過這一遭，瓦城會變得更強大，」徐承義始終如此堅信。

註：瓦城泰統集團，為了確實執行「傳承東方料理美味」的理想，多年來不斷鑽研發展出一套獨創的中式廚房系統，先於業界首創中式廚房的新定義為「爐炒廚房」，將中式料理獨特的鍋爐匙炒設備，視為最基礎且重要的發展環境，再剖析每道料理的製程，將之解構為數百種評估數值，從錙銖計較中發展出一整套爐炒廚房系統，讓集團旗下 500 位廚師，在五個品牌近 170 道菜色、選用近 1000 種的香料食材中，都能快速而精確地料理出東方美味。(資料取自瓦城泰統集團官網：集團簡介)

資料來源：
1. 「食安風暴後最難過的一年 我要保護員工和企業」獨家專訪觀光股王瓦城董事長徐承義，天下雜誌 697 期，2020 年 5 月 6 日，頁 38~42。
2. 瓦城泰統集團官網，http://www.ttfb.com/。
3. 本書編者重新編寫。

問題討論見書末附頁　45

第1節　控制的意義與類型

　　當企業決定結束虧損的事業部、將不具有市場商機的產品停產、打消企業呆帳、認列庫存損失，或是揪出企業內進行不法收受回扣、勾結廠商的員工，都是企業在進行管理的控制活動，意在將企業營運導入常軌，任何會破壞營運績效或違反組織目標的活動都該被修正或改善。

一、控制的定義

　　控制的定義為：一種管理程序，透過衡量實際績效並與績效標準比較，當實際績效與績效標準出現重大偏差時，採取修正重大偏差的活動，以確保組織活動得以按目標與計畫完成。

　　簡言之，控制活動即在進行衡量實際績效與績效標準比較、必要時修正重大績效偏差等活動，以確保組織目標之達成。達成組織目標為管理之目的，控制活動則確保管理目的能被有效的達成。

二、控制的類型

　　一般而言，我們常以時間為標準區分控制類型為：事前控制、即時控制（事中控制）、事後控制。

1. 事前控制（Feedforward control; Pre-control）：防範問題於未然，在問題未發生前就採取管理行動，稱為事前控制；因為事前控制可事先防範，省去事後彌補成本，為最好的控制類型（圖11-1）。

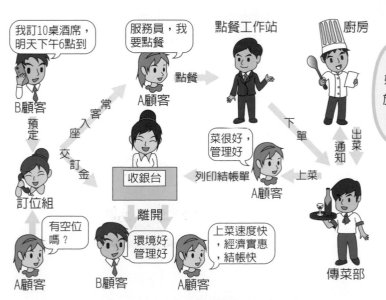

事前控制是一種預測問題的機制，因此事前的規劃等同於事前控制。以觀光服務業來說，客人的預訂管理是影響服務感受好壞很重要的因素，因此，一般餐廳、旅館及航空業都有一套系統，可以事先整體的安排與規劃，透過標準流程，以減少服務上的問題發生。

圖11-1　事前控制（標準流程）

2. 即時控制（Concurrent control; Real-time control）：事情發生時立即採取修正行動，因為是在活動進行當中的改善方式，故又被稱為事中控制；又因為在事件發生時、事態未擴大時立即修正，所以可花較少成本，矯正問題（圖11-2）。

即時控制的主要機制是同步矯正問題。因此，同學們常在餐廳會看到，值班經理會在現場名義是協助，其實是一種走動的管理，若現場有些微狀況發生，即可立即處理，以防事件擴大。

圖11-2　即時控制

3. 事後控制（Feedback control; Post-control）：在行動完成後，經檢討績效後才採取修正改善行動，稱為事後控制，為最普遍的控制方式。例如：企業召開的年終業績檢討會議、餐廳依據客戶用完餐後填寫的顧客意見卡來改善服務方式（圖11-3），都屬於事後控制的例子。

事後控制即指問題發生後予以矯正。觀光服務業於每週、每月或每年都有開類似業績或服務檢討會議，以及會依據客戶用完餐、住宿或旅程結束後，給顧客填寫意見卡來做未來改善，均屬於事後控制。

圖11-3　顧客意見調查表

　　若以企業功能區分控制類型,則又可分爲作業控制、財務控制、資訊控制、人力資源控制、品質控制等(圖 11-4)。

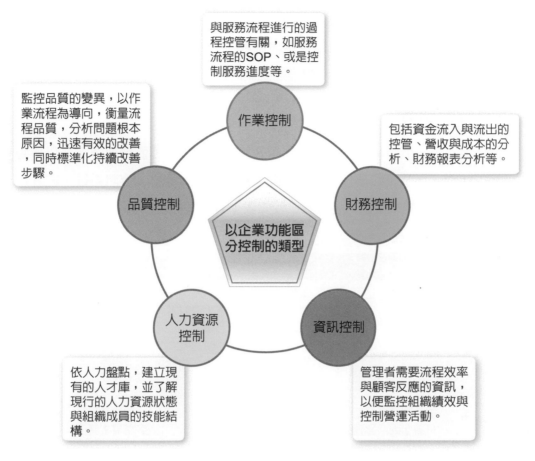

圖11-4　企業功能類別之控制

第 2 節　控制程序

依前述控制的定義，說明控制程序包含衡量實際績效、比較實際績效與績效標準的差距、採取管理行動修正偏差或修正不適當的標準。而在衡量實際績效之前，必須先建立績效標準，所以建立績效標準可說就是控制程序的前提。然而，衡量績效的標準是在規劃過程所建立，本章以下述三個步驟描述控制的程序。

一、衡量實際績效

控制程序的第一個步驟在依所設定的績效標準，蒐集必要的績效資訊，以獲知實際績效或達成進度。衡量實際績效的資訊來源，包括由個人觀察、資訊系統、統計報表、書面報告等方式蒐集績效資訊，各方式比較如表 11-1。

表11-1　績效衡量方式比較

績效衡量方式	優點	缺點	適用情境
個人觀察	個人親自蒐集的資訊 未經他人過濾的資訊	蒐集資訊費時 單憑觀察，易造成主觀偏誤 員工容易感覺被打擾	小組織 基層主管
資訊系統	可完整蒐集必要資料 資料精確具系統性 易於歸檔與事後檢索	資料建檔人員需經過訓練 蒐集資訊費時	大型組織 基層主管
統計報表	統計圖表具視覺效果 可顯示因素影響關係	有限資訊 忽視主觀看法	大型組織 各階層主管
書面報告	最正式的資訊內容 易於歸檔與事後檢索	報告準備與蒐集資訊費時	大型組織 高層主管

在組織中，各個部門執行不同的工作，績效表現的衡量也因此不盡相同，例如產品企劃部門常以企劃完成案件數來衡量績效，門市部門以行銷活動所創造營業額的增加額來評定績效，專案企劃部門則以專案完成時效定其績效。

二、比較實際績效與績效標準

績效標準的訂定，必須參照組織的營運特性、資源規模、環境景氣等條件。組織的績效標準訂定常是由主管設定組織目標後層層細分至部門目標，而重視員工參與管理的組織，會參考下屬意見而訂定目標。

當實際績效被適當與正確的衡量以後，即可比較實際績效與預期績效間之差距。低於要求當然要改善，但高於要求要看狀況，若是服務的速度高於要求，應要做調整，以免給予顧客不尊重的感受（圖 11-5）。

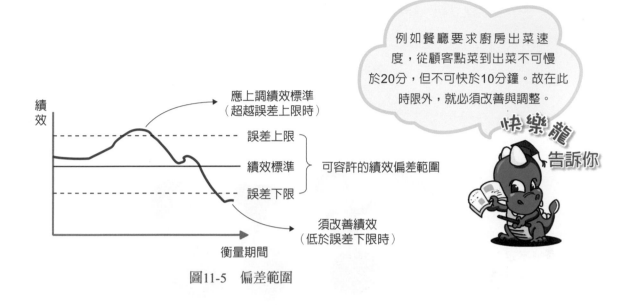

圖11-5　偏差範圍

三、採取管理行動修正績效與標準之偏差

若發現有值得注意的重大績效差距，即須決定是否採取修正行動？又須採取何種修正行動？在採取行動之前，必須先分析偏差的原因，再找出改善的方向。

（一）辨明偏差之原因

主要從二個方向分析，包括績效指標是否合理，以及績效為何較差。

1. 績效指標面的檢討：績效標準是否太高？績效指標定義是否合理？有沒有考慮到組織資源是否充足？

2. 實際績效面的檢討：檢討績效不佳原因是否為訓練不足？是否工作方法不當？或是組織成員的激勵效果不佳？

（二）修正行動

如果是因績效指標不盡合理，則修正績效指標；若是實際績效表現較差，則考慮透過訓練、激勵方案等來提升服務績效水準（圖 11-6）。

績效標準是否太高？績效指標定義是否合理？有沒有考慮到組織資源是否充足？

如果是因績效指標不盡合理，則修正績效指標。

檢討績效不佳原因是否為訓練不足？是否工作方法不當？或是組織成員的激勵效果不佳？

餐飲部業績年度檢討

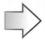
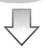

圖11-6　績效修正行動

若是實際績效表現較差，則考慮透過訓練、激勵方案等來提升績效水準。

不可能的任務，6小時到貨！

 影片：https://www.youtube.com/watch?v=u3jNU6MO78U

　　網拍上網血拚後，到便利商店取貨，像是家常便飯，但怎麼在短短 24 小時內，把貨品送到你的手中，其實背後有個強大的物流倉儲中心，不分日夜運轉。自動化設備與科技資訊系統的配合與監管，才能讓貨物快速安全的送到顧客手中。網路商城以更高的競爭力來爭取到顧客，從以往的 24 小時到貨到現在的 6 小時到貨，均是資訊科技的導入，才能完成這不可能的任務。

資料來源：科技橘報，2012 年 12 月 19 日

問題討論見書末附頁　45

第 3 節　控制的重要性

　　管理的目的在達成組織目標，管理功能透過規劃、組織、領導活動的展開，必須要能即時確認管理活動與組織活動未偏離目標進行，因此需要控制活動（圖 11-7）；控制活動是管理功能的最終連結，且控制機能之於管理活動與組織活動的價值，主要包括連結規劃功能、促進員工激勵、組織永續發展。

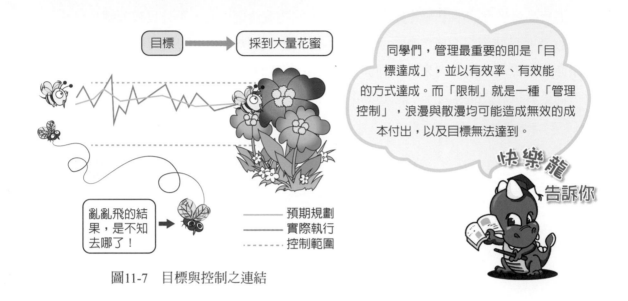

圖11-7　目標與控制之連結

一、連結規劃功能

　　目標是規劃的基礎，規劃是管理功能之首，並建立控制功能所需的績效標準，而績效標準若能一一達成，即能達成組織目標。透過控制程序，管理者即能得知他們的目標與計畫是否被達成，以及未來該採取何種改善修正行動。因此，規劃指引控制，而控制結果可作為再規劃的基礎，形成規劃與控制相互連結的系統。

二、促進員工激勵

　　控制活動可促進對員工的賦權，發展可提供資訊與員工績效回饋的有效控制系統，可促進對員工的「授權」與提升員工自主決策的「賦權」。

三、組織永續發展

　　當前組織環境受到景氣榮枯警訊、企業財務醜聞等影響，控制活動能夠分析實際績效與標準之間的差距，於發現重大偏差時立即提出改善方案，當可保護工作環境與組織免於組織績效不彰與企業存續威脅。

第4節 組織績效管理工具

一、組織績效

組織進行的所有工作流程與活動所累積的最終結果，即是組織績效（Organization performance）。管理者需要瞭目標與績效貢獻的因素，以達成高度的組織績效（圖11-8）。

組織績效可分為在財務績效上的表現與社會績效上的表現。財務績效指的是營收、利潤、市場佔有率、營收成長率等，甚至是成本的降低；社會績效則是社會責任活動的績效，例如組織的公益形象、各種社會責任的評鑑等。

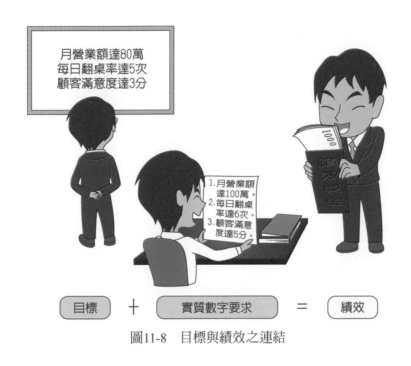

圖11-8　目標與績效之連結

二、績效工具──平衡計分卡

諾頓（Norton）與卡普蘭（Kaplan）兩位學者於1990年代初期提出「平衡計分卡」（Balanced scorecard, BSC），以四個績效衡量構面為基礎，並透過支持達成策略目標的關鍵流程與作業活動，設立關鍵績效指標（Key performance indicator, KPI），以量化的方式明確衡量企業的經營績效，達到有效管理企業的目標，提升經營優勢與企業價值。平衡計分卡架構包括四個構面的衡量指標：

1. 財務構面：每股盈餘、資產報酬率、投資報酬率等獲利性指標。

2. 顧客構面：高顧客滿意與低顧客抱怨率、顧客數成長率、市場占有率等。

3. 企業內部流程構面：流程效率（可透過建置ERP達成）、成本降低、流程創新等。

4. 學習與成長構面：線上學習與知識管理系統建置以提升員工資訊系統應用能力、組織成員的知識、技能訓練，年度訓練績效目標（員工年度訓練時數）的達成。

　　平衡計分卡連結企業策略與目標達成指標之間的關係，已從單純的「績效評估制度」發展成為連結策略目標與績效衡量指標的「策略管理制度」。以諾頓與卡普蘭所提出「策略地圖」的邏輯為基礎，平衡計分卡強調在組織整體目標指導的策略目標下，組織可依學習與成長、企業流程、顧客等構面，依次展開績效目標的策略作為，最終達成長期獲利績效成長的財務構面目標。

績效藏在細節的管控裡—鼎泰豐

鼎泰豐董事長楊紀華的經營理念之一，就在細節的堅持與控制上。楊紀華是細節魔王，龜毛至極又嚴格。例如，很多人知道，黃金18摺小籠包是鼎泰豐的堅持及招牌，是楊紀華與主廚們不斷研究、反覆試作與試吃得出的黃金摺數，摺數多了會使麵皮皺摺堆疊、容易破且口感不佳，摺數少則失細膩與賣相等，於是18摺成了招牌的黃金摺數。

不僅黃金18摺，鼎泰豐堅持的各種細節，遠遠超過消費者所能想像的程度。從水、空氣、溫度、食材品質與衛生、時間控制到收拾桌面的標準動作，每個細節都經過再三考慮、修正，務求達到無懈可擊的標準。例如：炒飯用1.6克鹽、海鮮區溫控15度剝蝦、肉粽只用第5～8節豬肋骨肉等食材要求，而且鼎泰豐購入6台冷凍車自己運食材，鮮蝦進央廚前還要層層檢測，上菜前也還要測溫度與鹹度，除了是對衛生管控的嚴格挑剔，實是徹底追求標準化作業流程的極致。

鼎泰豐不僅從前臺到廚房的標準作業流程細節背後超過200個SOP，就連2020年新冠病毒肺炎疫情蔓延時，鼎泰豐也有一套抗疫SOP，包括第一線服務人員全面配戴醫療型口罩，員工每日上班前必須做兩次體溫檢測，包括出門前、打卡前，體溫超過37.1度即要求返家休息；此外，當日營業結束後，也會進行全店消毒，除了大面積的壁面、地面、桌面等，還包括醬醋瓶、桌面抽屜手把、門把等細節。

嚴格造就完美，鼎泰豐對產品製作層層把關，從挑選原料、處理食材、烹飪調味，甚至上桌服務等，不達標準，絕不送至客人餐桌。多年來始終口味一致，品質始終如一，所以客人再度光臨品嚐時，都能有原味重現的驚喜。鼎泰豐生產技術部廠長李紀弘受訪時轉述楊紀華的話：「如果連我們都不想吃，就不要給客人吃。」鼎泰豐每個主管都領教過楊紀華的超完美主義，幾乎任何小細節都逃不過他的眼睛，就連吊燈差了2～3公分，他都能察覺。鼎泰豐也嚴格規定洗手時間與方法、隨時檢測空氣中的落塵數，這些要求幾乎媲美科技業無塵室的高規格。

一般餐廳老闆到店時的「走動管理」，可能是聽聽幹部報告重要的訊息或和熟客寒暄，但楊紀華會親自捲起袖子和員工一起動手。當前場後廚一切上軌道後，楊紀華不是板起臉喚來主管：「你看，黃瓜的辣油不夠多，」就是雙手交插在背後，到

處走動問員工：「你好不好啊？」走動管理讓他能隨時注意店裡的情況及立即處理突發狀況。例如，當外場人員忙著為客人點菜，楊紀華會趕緊從傳菜人員手上接過肉絲蛋炒飯，迅速送到客人桌上；門口帶位人員安撫候位客人的情緒時，楊紀華會馬上補位，幫忙詢問下一組客人能不能等 25 分鐘。不知情的人，還以為楊紀華是「資深」服務人員。

除了細節的控管，楊紀華也是非常在意消費者感受的經營者，體貼員工、愛員工如家人的好老闆。幾乎所有老闆都把業績擺第一，楊紀華則沒設過營業目標，只追求顧客滿意度，且經常因為媒體報導使得排隊人數暴增而不開心，因為他怕客人太多，員工忙不過來，服務品質會下降，也怕員工今天太累，明天就沒有體力。另外，只要為了員工或客人好，楊紀華也不會有成本管控的考量，例如為了推出一顆98 元的黑松露小籠包，他硬是花幾百萬，從國外進口高檔黑松露，要求廚師刨一片完整的黑松露包進餡裡。楊紀華對於員工、顧客的重視，實際的反映在鼎泰豐店內高朋滿座、店外大排長龍、績效持續成長上。

資料來源：
1.「鑽石公主號遊客 1 月 31 日曾到東門？鼎泰豐：1 ／ 28 起早已全面抗疫」，聯合報，2020 年 2 月 8 日，https://udn.com/news/story/120940/4330320。
2. 王一芝，鼎泰豐 -- 你學不會：台灣國際化最成功的餐飲品牌，遠見出版，2014 年 4 月 23 日。
3. 本書編著者重新編排整理。

問題討論見書末附頁　46

重點摘要

1. 控制起於衡量實際績效並與績效標準比較，當實際績效與績效標準出現重大偏差時，採取修正重大偏差的活動，以確保組織活動得以按目標與計畫完成。

2. 以時間為標準可區分控制類型為：事前控制、即時控制（事中控制）、事後控制。若以企業功能區分控制類型，則又可分為作業控制、財務控制、資訊控制、人力資源控制、品質控制等。

3. 控制程序包含衡量實際績效、比較實際績效與績效標準的差距、採取管理行動修正偏差或修正不適當的標準。

4. 控制活動是管理功能的最終連結，且控制機能之於管理活動與組織活動的價值，主要包括連結規劃功能、促進員工激勵、組織永續發展。

5. 諾頓（Norton）與卡普蘭（Kaplan）兩位學者於1990年代初期提出平衡計分卡（Balanced scorecard, BSC）為一種績效衡量的工具，用來平衡的評估四個績效構面：財務、顧客、內部流程與學習成長面，且四種指標間應取得平衡的發展，並透過支持達成策略目標的關鍵流程與作業活動，設立關鍵績效指標（Key performance indicator, KPI），以量化的方式明確衡量企業的經營績效。

6. 以策略地圖的邏輯為基礎，平衡計分卡強調在組織整體目標指導的策略目標下，組織可依學習與成長、企業流程、顧客等構面，依次展開績效目標的策略作為，最終達成長期獲利績效成長的財務構面目標。

Chapter 12

服務人力資源管理

學習重點

1. 了解策略性人力資源管理的意義。
2. 明白人力資源規劃與工作分析之目的。
3. 認識招募與甄選的方法。
4. 了解如何進行人力訓練與發展。
5. 學習績效衡量與認識薪酬制度。
6. 了解生涯發展的意義與影響。

名人名言

組織如果擁有一位不可取代的人,則組織已經犯了管理失敗的罪過。 ——Harold S. Hook(哈樓‧虎克) American General Corp.董事長兼最高執行長

我的企業成功,歸功於我具有洞察力及選擇人才接掌重要職位。
——Ray Kroc(瑞‧柯洛克)麥當勞公司創辦人

人力資源規劃 → 工作分析

工作分析 → 招募
工作分析 → 裁減人力

招募 → 甄選

甄選 —僱用→ 訓練

訓練 → 任用

在職訓練（訓練 ↔ 任用）

績效管理 → 薪酬福利 → 生涯發展 → 人員離退

員工共享計劃正形塑全球人力流動新趨勢

北京一家日本餐廳的壽司師傅在武漢肺炎 (COVID-19) 疫情期間因沒生意可做，他被餐廳「出借」，有了一個短暫的新身分——「超市集貨員」。他接受《石英財經網》(Quartz) 採訪時說明：「我的工作就是把顧客在網路上下訂的商品挑出來，放在袋子裡，然後放在傳送帶上等外送員來拿。因為很容易上手，訓練時間只花了一天。」而現在，隨著中國經濟活動重啟，他又再回到餐廳上班了。

武漢肺炎爆發全球大流行期間，世界各地人力被出借、和其他公司「共享」，正蔚為趨勢。疫情間，餐廳、百貨公司的人力被迫閒置，相對的，超市、物流公司忙不過來，短時間開出數萬缺，形成一冷一熱的人力落差現象。一些公司就想到，共享這些閒置的人力，正是互補的解方。

跨產業的彈性人力流動機制

根據 CNN 報導，全球酒店集團希爾頓 (Hilton) 與 28 家公司合作，包括亞馬遜、好市多、連鎖藥局沃爾格林 (Walgreens)，讓這些缺人的公司優先聘僱自己的員工，並創建一個專門的網頁，讓員工能夠快速連結到那些公司的網頁進行應徵。百貨商場柯爾 (Kohl's) 則是跟零售店艾柏森（Albertsons）合作，讓受到影響的員工可以馬上找到暫時的工作。希爾頓的發言人梅農（Alison Menon）表示：「我們遇到一個史無前例的狀況，住房率幾乎為零，對全美 470 萬在飯店業工作的人來說，這更是一個挑戰。因此，我們協助員工在這期間尋找替代工作，以支持他們的財務狀況，一旦旅遊業復甦，我們就可以歡迎他們回來工作。」

對於需求大飆升的零售業來說，能夠從有信譽的公司那邊快速借到暫時人力，更是救命稻草，因為許多原本的員工都逼近過勞的邊緣。美國食品和商業工會會長佩羅（Marc Perrone）指出：「零售業員工現在每週工作 6 天，每天工作 8 到 12 小時，承受這麼高強度的工作，這些員工的身體狀況很可能快崩潰了。」也因此，《華爾街日報》(The Wall Street Journal) 報導，面對高人力需求，兩間德國連鎖超市阿爾迪諾德（Aldi Nord）和阿爾迪蘇德（Aldi Süd）基本上是在搶人。在短短幾天內，他們就跟麥當勞簽訂協議，讓這些具備相似技能的麥當勞員工跟自己簽訂短期合

約，暫時在零售店工作 2 個月，合約裡言明，一旦疫情危機解除，這些員工就可以回到麥當勞上班。

達到雙贏的「員工共享」機制

在實際運作層次，原本的公司可以持續替「借出去」的員工付保險和福利金，大大減少開支，而「承租」的公司則付員工薪水及提供安全防護裝備。另外，可能也需要另外請第三方人力資源公司，協調疫情相關保險該怎麼保。職涯轉換公司灰色與聖誕節 (Gray and Christmas) 的副總裁查勒哲 (Andrew Challenger) 表示，一旦公司之間能順利達成員工安置的協議，就能滿足緊急人力需求，並且避免勞動市場在疫情後出現斷層。也就是說，這是幫助經濟快速復甦的關鍵一環。經濟學家霍爾澤 (Harry J. Holzer) 指出，這麼做可以避免受災的公司裁員、導致日後更難找到適合員工的問題。

共享員工成未來新趨勢？

密西根大學商學院教授阿努皮迪 (Ravi Anupindi) 表示：「這提供了一個機會，讓我們用不同的角度思考雇用員工這件事。」共享勞工會成為未來趨勢嗎？在中國，阿里巴巴正計畫推行一個數位平台，想要將共享勞工的機制常規化。不過，專家則認為，共享勞工固然是一件兩全其美的好事，但要長期施行，可能會面臨一些困難，也需要細膩的配套措施。阿努皮迪教授指出，實際上，共享員工並不是新概念，只是一直都沒有大規模施行。在歐洲，像是比利時和法國等國家，公司會成立一個「雇主群組」，協調一些員工在某間公司當全職、同時在不同公司發揮其他長才的相關事宜。這種機制的對公司和員工的好處在於，既能保有職位穩定性，又能夠促進職業技能成長；壞處在於，可能會讓員工過勞，以及讓員工沒機會徹底融入一間公司文化。

在過去，這個機制在那些國家得以施行，需要縝密的計畫、互信和可預測的聘僱需求。舉例來說，夏天修剪草坪的公司可以預測到，自己在冬天可以將人力分享給需要除雪的公司。

除此之外，像是法律層次的勞資關係改寫，或是防止洩漏公司商業機密，也都是需要斟酌的地方。不過，阿努皮迪也表示，COVID-19 就像一場地震，

直接撼動了整個勞動體制，對他來說，即便有很多未知數，但現在正在發生的，就是未來工作型態的最大型實驗。

1. Jane Li., Employee-sharing schemes are softening the blow for China's pandemic-hit businesses, Quartz, April 24, 2020, https://qz.com/1843631/chinas-pandemic-hit-businesses-share-employees-with-others/.
2. Ruth Bender and Matthew Dalton, Coronavirus Pandemic Compels Historic Labor Shift, The Wall Street Journal, March 29, 2020, https://www.wsj.com/articles/coronavirus-pandemic-compels-historic-labor-shift-11585474206.
3. 「希爾頓把員工「借給」好市多！前者出保險費、後者出薪資 ... 共享員工如何救經濟？」，張方毓編譯，商業週刊，2020 年 4 月 27 日，https://www.businessweekly.com.tw/international/blog/3002314。

問題討論見書末附頁 49

第1節　策略性人力資源管理

　　「人員是公司最重要的資產」，這是很多企業主管經常掛在嘴邊的話，理論上擁有卓越且獨特的人力資源是企業競爭優勢的來源。因此，發揮卓越且獨特的人力資源優勢成為企業重要的策略工具，有助於建立組織可持久的競爭優勢。

　　以往強調行政事務的人事管理，已演變至今日的策略性人力資源管理。在策略性人力資源管理的趨勢變革下，人力資源人員從單純的「人事管理」，轉變為強化企業人力資本，提高員工對組織的貢獻與價值，人力資源人員變成是組織重要的策略夥伴（圖 12-1）。

　　現代化的人力資源管理已不再單純扮演幕僚服務的人事管理角色，即先「找對人上車」，並請不適任的人下車，且把對的人放在對的位子上，提升人才競爭力，是有效發展組織策略的第一步驟。人力資源管理流程為組織之人力運用與維持員工高績效之必要活動，包括從人力資源規劃開始，到組織人力的甄選、訓練、任用、薪酬福利、生涯發展等，協助組織遴選適當的人力、提升人員的專業技能、以及維持人力資源的長期績效。

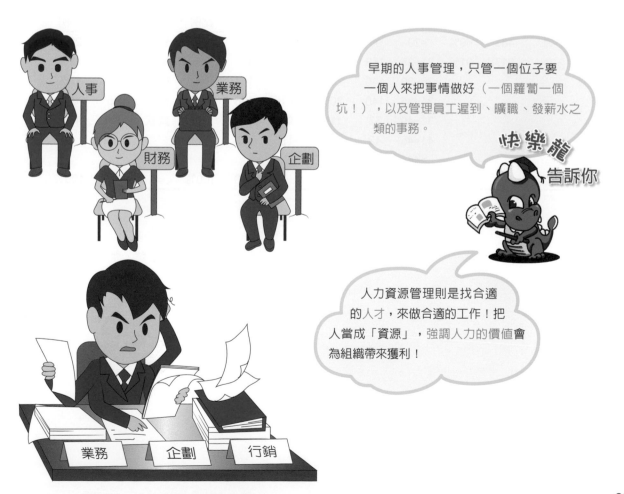

圖12-1　人力資源管理的改變

第2節　人力資源規劃與工作分析

　　人力資源管理的第一個步驟，就是進行人力資源規劃。人力資源規劃指的是人力資源主管必須確保「在適當的時間點（現在與未來）、有適當的人（人員數與人員特質）、在適當的場所（工作場所與部門）、有能力且有效率與有效能地執行組織指派工作」的規劃流程。因此，人力資源規劃包括人力資源盤點與工作分析。

一、人力資源盤點

　　人力資源規劃的第一個步驟，就在進行人力資源盤點、建立現有人才庫，藉由員工背景資料統計與問卷調查，了解現行的人力資源狀態。例如統計員工的性別、年齡、學歷、年資等的資料分佈，以瞭解組織可用人力的狀態（表12-1）。

表12-1　XX大飯店總體人力資源結構

性別結構			年齡結構			學歷結構			類別結構		
性別	數量	比例	年齡	人數	比例	學歷	數量	比例	類別	數量	比例
男	483	69%	<20	98	14%	碩士	7	1%	管理	140	20%
女	217	31%	21~25	168	24%	大學	63	9%	技術	84	12%
			26~30	140	20%	專科	147	21%	行銷	84	12%
			31~35	140	20%	高中職	196	28%	房務	56	8%
			36~40	77	11%	國中	189	27%	餐飲	336	48%
			41~45	42	6%	其它	98	14%			
			>46	35	5%						
合計	700	100%		700	100%		700	100%		700	100%

> 由表12-1，可瞭解該XX大飯店現況的基本人力狀況。例如：性別部分以男性為主體，而工作主力年齡層為21～25歲等資訊。

快樂龍 告訴你

二、工作分析

1. 工作分析的意義：工作分析（Job analysis）是定義工作與執行該工作所需行為之評估，透過對某項工作的特性與內容進行觀察與瞭解工作上所需具備的知識、技術、經驗、能力與責任，進而擬定工作者應具備的資格條件，製作工作說明書與工作規範，以利於工作指派與人員招募甄選之用。

2. 工作分析的結果資訊：工作分析評估結果，形成二種資訊：

 (1) 工作說明書（Job description）：涵蓋工作內容、執行方法及其理由的說明書（表12-2）。

 (2) 工作規範（Job specification）：列出執行某特定工作之最低資格要求的書面規定。

表12-2　中餐主廚工作說明書

職位	中餐廳主廚
部門	餐飲部
工作範圍	中餐食品製作
向誰負責	餐飲部經理
管理之人員與設備	1. 人員：包括廚房雜工在內的所有中廚員工。 2. 設備：所有中餐廳廚房中固定與可動的設備以及用具。
橫向聯絡	中餐經理、育樂部經理、房務部經理、人力資源部經理。
主要工作項目	1. 按照成本編制菜單。 2. 按照預算採購食品、材料及設備。 3. 成本控制。 4. 食品安全與衛生管理。 5. 中廚員工甄選及訓練。 6. 中廚人力調度。 7. 清潔工作。 8. 消防工作。 9. 設備、用具及物料之保管。
職權範圍	有權甄選中廚員工，但員工之解僱須向餐飲部經理報告，經核准才能執行。

在進行某一職務的工作分析之後，即可著手擬出工作說明書。典型的工作說明書內容包括：
1. 工作界定
2. 工作摘要
3. 工作關係
4. 工作職責
5. 工作職權
6. 工作績效標準
7. 工作條件與環境

快樂龍告訴你

12

工作分析之後，還要擬定工作規範。工作規範則指的是執行某工作需具備的資格條件；工作規範的內容包括：教育程度、技能要求、訓練及經驗、心智能力、必備的職責、判斷力、決策力（表 12-3）。

表12-3　XXX店調酒員工作說明書與工作規範

工作職別	工作職稱	調酒員	部門主管	吧台主任
	所屬單位	餐廳外場 - 吧台	薪點範圍	150~180
	直接主管	吧台領班	薪資範圍	14,000-20,000
	職位等級	分類等	撰寫時間	201X 年 XX 月
	撰寫人	人力資源部		
	審核人	吧台主任		
工作摘要	迅速完善製作出顧客所需要的商品			
工作關係	向誰報告：吧台領班（直屬上司）　與誰配合：外場人員、採購部門 監督人員：自身及同等員工 組織外接觸：無			
職責	1. 調酒、其他飲料及咖啡之調製 2. 簡易餐點或早餐 3. 負責清洗酒杯、餐具、吧台廚房設備以及周遭工作環境			
職權	1. 注意環境衛生及硬體設備的擺設、保養檢查 2. 產品品質與衛生之控管 3. 管制非工作人員進出吧檯 4. 帶領實習生做吧檯實務實習			
績效標準	1. 完善作業並有效率製作每一吧台需負責的商品 2. 物料損耗不得超過 3% 3. 須完全熟悉餐廳之標準作業流程 4. 一律遵守餐廳之規定			
工作條件	1. 一般吧台工作環境 2. 必要時須配合公司調配工作			
工作規範	【學歷要求】大學專科 畢業 【科系限制】餐旅服務相關、觀光服務學科類 【工作經驗】1 年以上 【語文條件】具備中英文聽、說、讀、寫能力 【需具備駕照】需有汽機車駕駛執照 【其它條件】需丙級調酒執照			

各位同學，可從表12-3中，清楚看到該店調酒員，所需要何種資格。

快樂龍告訴你

第 3 節　招募與甄選

一、招募與裁減

　　招募（Recruitment）是確認與吸引有能力應徵者之過程。影響招募來源選擇之因素包括：當地勞動市場、職位別與層級、組織規模等。裁減（Decruitment）則是減少組織內勞動供給之技術。

　　雖然外部招募來源管道多元，包括各式徵才廣告、就業輔導機構與人力派遣業仲介等（例如圖 12-2 ～ 12-3），且可招募到更多樣化的員工，引進新想法與觀念，提升公司的創新與差異化動能。然而也有許多大公司會經由員工推薦、內部遷調等內部招募方式吸收適當的員工，因為內部招募方式有許多外部招募缺少的優點，包括：

1. 公司了解應徵者的優缺點。
2. 應徵者熟悉組織文化及公司政策。
3. 可提升人員士氣。
4. 可提升組織對人力的運用效率。
5. 招募成本低。
6. 有助於強化員工（包含新甄選者）對組織的忠誠度。

12

圖12-2　網站上外部招募海報　　　圖12-3　百貨公司賣場的內招海報

二、甄選

透過招募管道吸引人才來爭取職缺之後，即進行應徵人員之甄選。人員甄選程序（Selection process），即是篩選工作應徵者以確保能僱用最適當應徵者之流程。甄選工具包括以下幾種：

1. 申請表：一般所稱的履歷表，或應徵工作時公司要求填寫的個人資料表，主要在詳述個人的學歷、經歷、日常活動、專業技能與過去的工作成就。

2. 書面測驗：典型的書面測驗類型，涵蓋智商、性向、能力與興趣調查。欲進入公務機關或國營事業服務者須參加公務人員考試或特考；許多大型公司徵人也會舉辦各種形式的徵員考試，以測試應徵者是否具備基本的產業相關知識。

3. 工作抽樣（Work sampling）：工作抽樣是向應徵者展示工作的複製模型且要求執行該工作的核心任務。透過未來實際工作的縮影，讓應徵者對於未來工作有個粗略的認知，可有效提高工作滿意、降低離職率。

4. 評鑑中心（Assessment center）：評鑑中心是讓主管職應徵者接受一些績效模擬測驗，以評估其管理潛能的甄選方式。例如給予應徵者一個假設的問題情境，要求該應徵者分析該問題以及提出可行的解決方案，以克服該問題情境。

5. 面談：採用面談方式應徵適當人才為常用的方法，但人力資源主管面試應徵者時，尤須注意於事先建構面談題庫、了解應試工作的詳細資料，並在面談時詢問行為性問

題，讓應徵者回答實際的工作行爲。

6. 資料查證：應徵者通常在塡寫的個人資料後面，會被要求再塡寫前項工作主管之聯絡資訊，以進行資料查證或檢驗應徵者的工作倫理面向。部分公司也會進行背景調查或介紹信查核，以確認應徵者資訊的眞實性。

12

晶華國際酒店集團的用人學

擁有什麼樣人格特質的求職者，比較容易受到飯店產業青睞？晶華國際酒店集團(註)人力資源部副總經理劉富美說：「飯店產業和其他業界不一樣的地方，是非常挑人，人格特質很重要，學經歷、證照通常只是參考用，就技術層面來說，進入的門檻的確不高，除非是特殊部門，如餐飲部門等，需要專業的技術之外，我們不限科系，只要對這個產業有熱情都可以加入。但就另一個層面來說，門檻卻是高的，必須：

1. 擁有高度服務熱忱、不計較付出且願意與人分享的人格特質。

2. 適應力強、喜歡與人互動。

如果對人沒有興趣、對服務缺乏熱情，再高的學經歷也沒有用。個性太內向、太被動，或者較冷漠、不夠熱情、不喜歡或害怕與人互動，就不適合進入這個行業。劉富美強調：「有個指標可以很明顯地看出，你的個性是不是飯店產業想要的人才，如果在路上看到有人似乎是在找路，或者是國外旅客拿張地圖，你是否會主動向前詢問他需不需要幫忙，並且熱心地幫忙解決問題，甚至被對方拒絕或不領情時，你也不會感到沮喪，這樣的人格特質就很適合進入這個產業。簡單來說，就是要有『雞婆』的個性，常會忍不住想要協助他人。」

劉富美指出，根據多年的服務經驗，也提供一些建議：

1. 第一印象很重要：高度親和力是關鍵特質，通常讓人感到很舒服的接待員，並不一定是外表最漂亮、最亮眼的那一個，但是客人就是很喜歡親近她（他），需要服務時也特別喜歡找她（他），這就是我們要的人。

2. 積極解決顧客需求：來自全球各地各式各樣的客人，每天都會有不一樣的問題產生，要能解決顧客的需求，反應必須靈活，應變能力要強、抗壓性更要高。

3. 語文能力與國際觀：除了能夠與來自各國的顧客溝通之外，隨著集團快速在國外擴點，員工的語言能力及國際視野也是必備的條件。

4. 此外，由於產業型態的關係，員工需要輪班、排班，喜歡周休二日、固定上下班時間的人，便不適合進入這個行業。

不過，劉富美亦強調，不要勉強改變自己的個性，進入不適合的產業。「我常告訴應徵者，面試時最好的策略就是做你自己，露出你最真實的一面，路才會走得長久。」。

　　晶華國際酒店集團為了培育、留任優秀人才，在新人的培訓上，包括在學的實習生在內，第一堂課就是「轉腦工程」，協助職場新鮮人從「學校腦」快速轉換成「企業腦」。劉富美說明，「我們對於職場新鮮人，即便是學生身份的實習生在內，都會先打預防針，告訴他們前 3 個月的時間不是辛苦而是痛苦，此時此刻你不再是學生，而是社會人士，客人看到你不會知道你是某某學校來的實習生，而是晶華的員工，是服務客人的一份子，學生在校可以有自己的情緒，不喜歡的課可以不上，可以有自己的喜好，喜歡的事就做，不喜歡的就不做，但一旦成為社會人士，就沒有任性的空間，職場內有工作倫理及社會倫理得遵循。」在一個打團體戰的團隊中，除非決定離開，否則任何員工都無法以我行我素、不負責任的態度在這個打群體戰的環境待下去。

註：基於觀光飯店業發展前景看好，晶華國際酒店集團於 2010 年 4 月買下國際酒店集團麗晶品牌商標及特許權，創下國內飯店業收購國際酒店品牌首例，目前旗下擁有 REGENT（麗晶）、SILKS PLACE（晶英）及商務設計型旅店 JUSTSLEEP（捷絲旅）3 個品牌，並在全球各地設有多處據點。

資料來源：
晶華麗晶酒店集團人力資源部副總經理劉富美 安心職場日讓直升機父母學會放手，呂玉娟，能力雜誌，2014 年 7 月。

問題討論見書末附頁　49~50

第4節　訓練與發展

教育訓練培養員工關鍵職能，是企業人力資源管理與發展中重要的部分。教育訓練不但是企業人力資源資產增值的重要途徑，也是提高企業組織效益的重要途徑。簡單來說，組織的成長是配合個人能力的發展，為的是人適其所、盡其才、盡其用。

一、新進人員指導

新進人員指導（Orientation）是引導新進員工了解工作及組織的過程，屬於新進人員融入組織的社會化過程。一般新進人員指導包括：

1. 工作單位指導（Work unit orientation）：讓員工熟悉工作單位的目標，了解其工作對該目標的貢獻，以及介紹其新工作夥伴。

2. 組織指導（Organization orientation）：讓員工知道組織目標、歷史沿革、管理哲學、程序與規定。例如組織的人力資源政策、薪資福利、是否須配合加班等。

二、在職訓練

在職訓練分為公司內訓或是委由外部顧問公司辦理員工教育訓練（圖12-4）。訓練類別由入門至進階，大致上包括：

1. 專業技能：提升員工技能的技術性訓練，例如電腦化機器設備的操作、訂位、訂房與廚房等專業能力加強。

2. 一般技能：當員工具備基礎專業技能，需要的就是整合所有各種技能的應變，或是改善個人績效的問題解決能力，例如顧客抱怨、客人意外事件等，訓練員工在類似情境下如何解決問題困境的能力。

3. 管理才能：培訓主管所需的訓練，包括針對非例行性工作的問題分析與解決能力、會議簡報與即席演說技能、員工溝通與激勵、領導統御、危機管理等各階層主管所需的技能。

除了教室授課的訓練課程外，定期更換工作的工作輪調（Job rotation）以及實習指派（Understudy assignment）、師徒制（Apprenticeship）的教導等，也都屬於在職訓練的例子。

餐飲部人員在職訓練	廚房工作人員在職訓練	訂房員在職訓練
• 飯店餐飲服務介紹 • 服務態度、職責及客人應對技巧 • 一般餐飲服務知識與技巧示範 • 電話禮儀 • 飯店安全與衛生常識 • 食品常識與服務流程 • 餐飲服務英日語	• 廚房環境介紹 • 基礎營養常識介紹 • 日用品：水果、蔬菜等介紹 • 食品儲存 • 廚房組織與工作說明 • 廚房常用的餐飲術語 • 菜單設計與菜單檔案說明 • 飲食採購與成本控制 • 各種飲食型態介紹 • 產品相關知識 • 飯店安全與衛生常識	• 訂房角色與系統功能介紹 • 電話禮儀 • 溝通技巧 • 從電話中判斷客人 • 相關訂房資料蒐集與練習 • 判斷客人喜好、推薦合適客房以滿足客人需求 • 電話與客人達成交易之技巧 • 爭取並保有客戶 • 訂房服務英、日語 • 飯店安全與衛生常識

圖12-4　飯店員工之在職訓練項目

在定期人力資源盤點之後，會針對各部門的員工實施在職訓練，除了改善員工於職位上原本不足的能力外，亦可強化或提升員工的能力。

快樂龍告訴你

12

面對疫情海嘯，晶華酒店展現觀光業培訓轉型的學習力

晶華站在疫情海嘯第一排，飯店業不時傳出裁員、放起無薪假等消息，但晶華卻率先轉念，透過「觀光業轉型培訓」，用「學習」來穩定軍心，無形間也激發員工的創造力。

2020 年從 4 月開始，晶華酒店的日常包括了：餐務部阿姨和廚師，一同捧著高腳杯研究紅酒；中餐與西餐主廚讓出廚房，讓同事專心學米其林主廚傳授的料理；洗衣部的大姐不收毛巾、反掏出手機跟攝影老師學拍網美照。這是晶華酒店約 1,100 位員工「全員學習中」的畫面。晶華酒店董事長潘思亮趁著疫情，利用交通部的資金挹注，將飯店變學院，針對防疫管家、餐飲、在地旅遊、數位行銷開出系列內部課程，生成一股由下而上的員工新鮮活力！人力資源副總經理劉富美直言：「我們董事長都說，這次意外實現他想辦觀光學校的夢想。」

近兩個月，晶華酒店約 1,100 名員工一邊上班、一邊上課，透過內部 app 選修課程、繳交作業。師資來自米其林一星主廚、知名紅酒顧問等，也有菁英員工變導師。超過數十種專業課程，有帶狀、也有每周一堂；有些課程分為 5 天的通識課、15 天的進階課程，根據員工的職務需求再延伸，讓飯店搖身一變成為破千人的學習組織。

超過 10 種課程，包遊覽車去上課！連房務阿姨也會介紹景點

晶華酒店位於臺北市中山區，周邊的條通文化、赤峰街文青小店數不完。這些熱門景點都在「島內散步」講師口中，注入名為「文化」的靈魂，重新獲得生命。為何要安排景點介紹課程？劉富美表示：「我們希望能做到，只要客人想聽中山區的景點故事，不必到櫃台詢問，就算在走廊遇到房務阿姨，也能為當地景點介紹幾句。」。在房務部服務的周念虹笑著說：「赤峰街為何總是機油味、咖啡味混雜？中山區為何有條通文化？我在這堂課中得到了答案。」

培訓第一課的「管家學」中，學的則是如何包山包海應對客人的需求。

劉富美表示：「晶華酒店是許多國外巨星如麥可傑克森、Lady gaga、梅爾吉勃遜等人的指定飯店，而這些貴賓都配有一名私人管家提供 24 小時貼身服務，我們

也將這樣的精緻服務變成課程。」好管家可以創造將客房變身成舞蹈教室、用熨斗先燙好報紙以免油墨沾手、快速幫客人打包行李等「使命必達」的管家服務。這次的管家課程轉化為內部培訓，提供員工們參與 5 天短期課程及 15 天的長期訓練課程。過去是精選 20 ~ 30 位員工訓練，這次擴大到 200 人，就是因為劉富美相信，即便無法每個人都成為 100% 的私人管家，也能替自己原有的服務加值。

500 道以上米其林、冠軍菜，開放員工學習不藏私

除了服務，劉富美也分享員工在晶華特有「食藝學院」的學習感想：「學中餐的主廚說，過去要花費很久的烹飪程序，透過西餐方法，15 分鐘就搞定了；而西餐師傅也對中餐的醬汁做法讚譽有加，互相學習而突破。」身兼「食藝學院」導師與學員的宴會事業部行政主廚吳俊煌表示：「入行 30 幾年，我從沒遇過這樣子的狀況（疫情）。但在有空的時候，就是好好學習的時候。」推開廚房門，有「晶華少林寺」之稱的「食藝學院」囊括 500 道晶華 30 幾年來的經典好菜、米其林料理、冠軍菜色。

為了趁內部培訓期間做密集傳承、菜色發想改造，晶華特意從 200 多位廚師中挑選 30 ~ 40 位，在長達 15 天的課程中，從早上 9 點到下午 6 點，讓廚師們學菜、練菜。為了讓服務更到位，晶華還從 600 多位餐飲部的外場人員中挑選 80 位，學習說菜。「以前邀請很多米其林大廚來交流，我們也有一些獲獎的冠軍菜色，在此時可以做深度的傳承、交流。」劉富美說。吳俊煌解釋，中餐對油的處理方式多半是爆香，但藉由外聘米其林一星主廚 Paul Lee、西餐主廚的互相交流，讓他學習到很多，印象最深是將迷迭香封進油品的處理方式。

上班又上課 員工難道不反彈？

上班的同時又上課，員工們沒有因此疲乏，反而覺得非常新鮮！「我們還包 2 台遊覽車到宜蘭的晶泉丰旅參訪，去看每間房間的房型、會議室、餐廳，了解到什麼房型適合什麼樣的客人等實用知識。」周念虹興奮表示，內部培訓無形間也拉近了部門與同事間的距離。吳俊煌回想上完課時，臺上老師請大家把眼睛都閉上，問：「還會想參加下次課程的同學請舉手。」當他舉起右手，偷偷地睜開眼睛，發現在場超過 3/4 的人都舉手。

　　吳俊煌說，這次在「食藝學院」教授中餐專業課程時，廚師們圍在自己身邊，發問聲沒有停過：「無論是小學徒還是大師傅，都很認真學習。以前忙時，中西餐廚師們頂多偶爾閒聊時談到廚藝，現在則是會當場討論、研究菜色。」這就是晶華，當站在疫情海嘯第一排的飯店業不時傳出裁員、放起無薪假等消息，卻率先轉念，透過「觀光業轉型培訓」，用「學習」來穩定軍心，無形間也激發員工的創造力。

資料來源：
「洗衣部學攝影、餐務部學品酒，晶華酒店不裁員：一起學習才能穩定員工軍心」，作者：郭依瑄，
責任編輯：蘇禹寧，Cheers 雜誌 (Web only)，2020 年 5 月 28 日，https://www.cheers.com.tw/article/
article.action?id=5096954&page=1。

問題討論見書末附頁 | 50

第5節　績效與薪酬管理

一、績效管理制度

　　績效管理制度重點首在建立公正客觀的績效評估方法，人力資源實務工作者無不致力於為公司設計與施行可以客觀衡量個人工作績效的評估法，因此各種績效評估法（Performance appraisal methods）也就應運而生。

1. 書面評語：由評估者寫，內容包括員工的優劣勢、過去的績效（工作成就）、潛力等項目評語的一種績效評估技術。

2. 關鍵事件法（重要事件法）：評估重點在可明顯區隔有效能與無效能工作表現的重要行為之績效評估技術。例如公司每年度的重大專案，可用來作為檢視員工在重大事件上的工作表現（表12-4）。

表12-4　服務人員正確服務的關鍵事件評定

分析者：服務人員

關鍵事件	分數
1. 接待客人的態度。	
2. 送餐的速度與正確性。	
3. 上菜位置的正確性。	

以服務人員「正確重要服務」的關鍵來做為評定考核的依據。多以重大事件為考慮基礎。

快樂龍告訴你

3. 評等尺度法：以一組績效要素或評量指標，來評等員工的績效評估技術。通常作成圖表方式，來呈現員工在各衡量指標的績效表現，故又稱為圖表測度法（表12-5）。

表12-5　服務人員正確服務的評等尺度評估表

項目		標準分	姓名		
			分數	分數	分數
鋪餐紙	餐紙應擺在餐桌正中位置，徽飾呈 12 角度正對客人、靠客人一方的餐紙橫邊緊貼台邊。	5			
擺餐椅	餐椅之間距相等。	5			
	餐椅的前沿正對餐台。	5			
餐碟、刀、叉握法	姆指緊貼餐碟的邊緣，其餘四指貼著餐碟底，食指和中指捏住餐碟底部凸圈。	5			
	姆指和食指捏住刀、叉把手適當部位。	5			

以技術評估為主，故可做為各項的比較考核。

快樂龍告訴你

二、薪酬與福利

薪酬指的是員工被雇用而獲得各種形式的經濟收入、有形服務和福利。薪資管理是人力資源管理中重要的一環，且是員工相當重視的組織制度，對於組織的效能往往造成重大的影響。

（一）薪酬制度

當組織成員貢獻心力與勞力，組織所提供的報償以滿足員工的需求，即為薪資與報酬，包括經濟性給付的財務性報酬、以及工作自主性與成長相關的非財務性報酬；薪酬制度是指組織為了吸引與留任員工所設計、提供給員工的薪資與報酬制度。

一般的薪資結構包括：本薪（底薪）、津貼和加給（依技能或專業）、獎金和紅利（按績效發放）與其他薪給項目。

1. 本薪：即員工在勞動契約所訂定的底薪。企業所給的底薪會依產業特性、產業景氣，給予員工底薪水準各不同，我國行政院不定期核定基本工資調整案，近期為民國109年1月1日起每小時基本工資調整到新臺幣158元，每月基本工資則調整到23,800元。

2. 津貼、加給：與績效無關的薪酬項目，是依員工是否具有某些技能或專業，給予專業加給；偏鄉分支機構往往有僻地加給；從事危險工作則有危險津貼。

3. 獎金、紅利：按績效高低發放獎金，通常以銷售業績作為員工績效衡量指標。部分企業亦依公司營運獲利水準，定期發放員工紅利，例如以季為發放基準，或是以年終獎金形式發放。

（二）福利制度

福利不屬於薪資的報償，通常包括三類福利：經濟性福利、娛樂性福利、設施性福利（圖 12-5）。

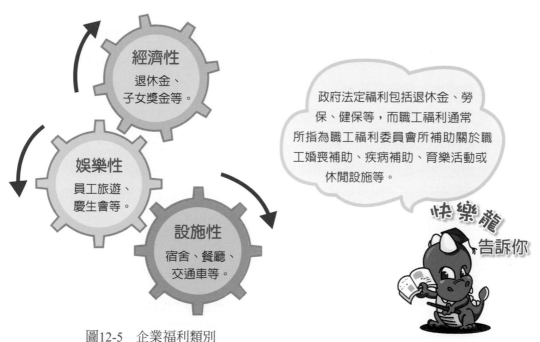

經濟性
退休金、
子女獎金等。

娛樂性
員工旅遊、
慶生會等。

設施性
宿舍、餐廳、
交通車等。

政府法定福利包括退休金、勞保、健保等，而職工福利通常所指為職工福利委員會所補助關於職工婚喪補助、疾病補助、育樂活動或休閒設施等。

快樂龍告訴你

圖12-5　企業福利類別

12

第 6 節　生涯發展

　　每一個人進入組織工作，都是另一段生活經歷的開始。當求學生涯告一段落進入就業生涯，不論進入產業界、研究機構或公職服務，在組織工作的職場生涯（Career）就是個人在組織中一連串職位順序的歷程，包括從新進人員、資深專員、基層主管、中階主管、甚至到高階主管，或者轉職、退休、離開該組織或離開職場生涯等，都算一段完整的生涯（圖 12-6）。

　　選擇哪一種產業，或選擇哪一種功能範圍的工作，也就進入不同的生涯發展歷程中。當一踏入職涯，每個人依興趣、求學歷程、專長領域，選擇專注做行銷業務、生產製造、或研發、或是財務會計等領域的工作，當自己想要在未來職場生涯中如何發展，勢必要在最初進行生涯規劃，甚至在適當時機進行生涯調整，例如申請調職、轉換公司、轉換不同職場等。而站在組織人力資源管理者的角度，對每一位組織成員在接受過適當的教育訓練後，能夠依照每一位成員的職能專長、人格特質、興趣等，置於最適當的位置，能夠持續忠誠地對組織發揮最適當的貢獻，就是人力資源管理者對組織成員所進行的生涯發展（Career development）。

　　職場生涯包含組織成員從進入組織工作、升遷、到轉職、退休、離開該組織等；為了對組織成員在辛苦的工作付出後，能夠有所回報，除了薪資、獎金與福利外，適足的離退政策也是對工作的一層保障。

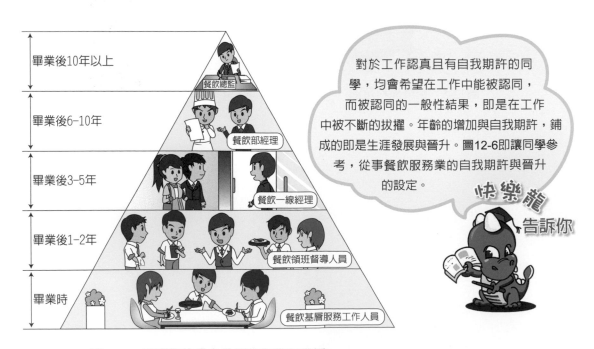

圖12-6　從事餐飲業自我期許與職涯發展

績效評估與升遷依據：一個小故事的啓示

　　小敏到該公司工作快三年了，但她發現比她晚進公司的同事，陸續獲得升遷，但她卻原地不動，心裡頗不是滋味。終於有一天，她鼓氣勇氣，冒著被解聘的危險，找到老闆理論。

　　小敏問「老闆，我有過遲到、早退或亂章違紀的現象嗎？」。

　　老闆乾脆地回答：「沒有。」

　　「那是公司對我有偏見嗎？」老闆先是愣了一下，繼續說：「當然沒有。」

　　小敏又問：「那爲何比我資淺的人都可以得到重用，而我卻一直都沒有升遷的機會？」

　　老闆突然不說話，然後笑笑說：「妳的事晚些再談，現下手頭上有個急事，你先幫我處理一下，目前有個重要的客戶準備到公司來考察產品生產狀況，幫我聯繫他們，問問何時過來？」

　　「這眞的是個重要的任務！」老闆不忘叮嚀小敏一句。

　　十五分鐘後，老闆回到辦公室。

　　老闆問小敏「聯繫到了嗎？」

　　小敏立刻回答「聯繫到了，他們說可能下週過來。」

　　老闆接著問「有說是下禮拜幾嗎？」

　　小敏回說「這個我沒細問。」

　　老闆又回「他們一行多少人。」

　　小敏無奈表示「啊！您沒叫我問這個啊！」

　　老闆瞪大的眼睛再問「那他們是坐火車還是飛機？」

　　小敏回「這個您也沒叫我問呀！」

　　老闆此刻不再說什麼了，他打電話叫莉湘過來。

　　莉湘比小敏晚一年到公司，但現在已負責管理一個部門了，她也接到了與小敏剛才相同的任務。不過一會兒，莉湘就回來了。莉湘立刻向老闆報告她聯繫到的細節：「他們是搭下週五下午 3 點的飛機，大約晚上 6 點鐘到，一行 5 人，由採購部王經理帶隊。而且我已和對方說好，我們公司會派人到機場接機。另外，他們計

劃考察兩天時間，具體行程到了以後雙方再協調確認。爲了方便考察，建議把他們安置在附近的晶華國際酒店，如果老闆您同意，房間明天我就先預訂。還有，天氣預報下週可能會下雨，我會隨時和他們保持聯繫，一旦情況有變，我將隨時向您回報。」

莉湘出去後，老闆拍了小敏一下說：「現在我們來談談妳提的問題。」

小敏羞愧的回答「不用了，我已經知道原因，打擾您了。」

由這個小故事可知，所有的事都是從簡單、平凡的小事做起，今天你爲工作付出了甚麼成果，或許就決定了明天你是否會被委以重任，更何況是主管所交代的「重要客戶來訪的聯繫」的「重要任務」。用心與熱情會直接影響能力造成差距，並間接影響到工作績效，任何一個公司都迫切需要那些工作積極、主動負責且具有高績效的員工。

優秀的員工往往不是被動地等待別人安排工作，而是主動去思考自己應該做什麼，然後全力以赴地去完成目標與績效。畢竟，機會是留給準備好的人，升遷機會也只留給用心積極達成工作目標的人。

資料來源：
本書編者依網路故事改寫。

問題討論見書末附頁 50~51

1. 人力資源管理流程為組織之人力運用與維持員工高績效之必要活動，包括從人力資源規劃開始，到組織人力的甄選、訓練、任用、薪酬福利、生涯發展等，協助組織遴選適當的人力、提升人員的專業技能、以及維持人力資源的長期績效。

2. 人力資源管理的第一個步驟，就是進行人力資源規劃。人力資源規劃包括人力資源盤點與工作分析。

3. 工作分析（Job analysis）是定義工作與執行該工作所需行為之評估，透過對某項工作的特性與內容進行觀察與瞭解，分析工作上所需具備的知識、技術、經驗、能力與責任，進而擬定工作者應具備的資格條件，製作工作說明書與工作規範，以利於工作指派與人員招募甄選之用。

4. 工作分析評估結果，形成二種資訊：(1)工作說明書（Job description）：涵蓋工作內容、執行方法及其理由的說明書；(2)工作規範（Job specification）：列出執行某特定工作之最低資格要求的書面規定。

5. 透過招募管道吸引人才來爭取職缺之後，即進行應徵人員之甄選。人員甄選程序（Selection process）即是篩選工作應徵者以確保能僱用最適當應徵者之流程。

6. 工作抽樣（Work sampling）是向應徵者展示工作的複製模型且要求執行該工作的核心任務。評鑑中心（Assessment center）讓工作應徵者接受一些績效模擬測驗，用以評估其管理潛能的甄選方式。

7. 在職訓練分為公司內訓或是委由外部顧問公司辦理員工教育訓練；訓練類別包括專業技能、一般技能、管理才能。

8. 績效管理制度重點首在建立公正客觀的績效評估方法，常見的績效評估方法包括書面評語、關鍵事件法、評等尺度法。

9. 薪酬指的是員工被僱用而獲得各種形式的經濟收入、有形服務和福利。一般來說，薪資的結構包括：本薪（底薪）、津貼和加給（依技能或專業）、獎金和紅利（按績效發放）與其他。

10. 在組織工作的職場生涯（Career）就是個人在組織中一連串職位順序的歷程，包括從新進人員、資深專員、基層主管、中階主管、甚至到高階主管，或者轉職、退休、離開該組織或離開職場生涯等，都算一段完整的生涯。

組織文化與變革

1. 了解何謂組織文化。
2. 了解組織文化的形成、學習與傳承。
3. 組織文化的類型。
4. 了解組織變革的類型。
5. 組織變革對組織文化造成何種影響。

名人名言

文化係指一群人的行為準則以及共同價值觀。
——John P. Kotter（約翰・科特）

企業的生存之道，在於如何讓創新在企業內存活。
——Steve Jobs（史蒂夫・賈伯斯）

本章架構

文化形成
--創辦人的經營哲學
--高階主管管理哲學
--組織的社會化程序

文化特徵
--文化構面
--文化類型

組織變革之需求

變革類型
--結構變革
--技術變革
--人員變革

變革流程
--解凍
--改變
--再凍結

文化改變（價值觀深植） → 成功變革

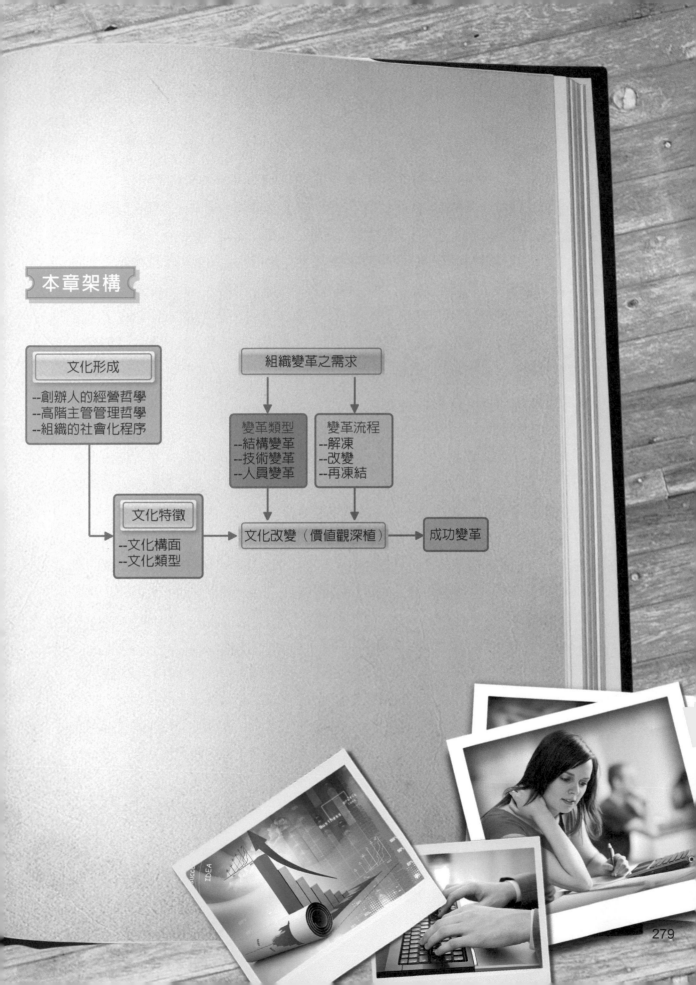

欣葉餐廳與Mume餐廳的變革管理決策比較

　　受新冠肺炎疫情衝擊，餐飲業哀鴻遍野。對於餐飲業的未來，悲觀者認為疫情過後許多餐廳將消失；但也有樂觀者期待餐廳「轉化」並擁有更多元的價值。

　　《天下雜誌》特別專訪餐飲集團與精緻餐飲的兩位意見領袖，一位是年營業額達二十億臺幣的「欣葉國際餐飲」執行董事兼總經理李鴻鈞，另一位是蟬聯臺北米其林、亞洲50佳臺灣最佳餐廳「Mume」的主廚兼負責人林泉 (Richie Lin)，以兩種截然不同的經營模式、觀察角度，檢視疫情下最嚴峻的挑戰、詮釋餐飲業被翻轉的消費新趨勢，並激盪餐飲業在低谷後變革的下一步。

(一) 肺炎疫情期間最嚴峻的挑戰

1. 欣葉李鴻鈞：慌張對解決問題沒幫助

　　欣葉最大的挑戰是自己。欣葉有八個品牌、一千三百多位員工（全職八百多位），光一個月的人事成本就需要五千多萬臺幣。集團裡，影響最大的是以商務宴請、觀光客為主的欣葉臺菜，因為外國客群都消失了，剩下的本地主顧客年紀偏大，也不敢在此時用餐。二月業績往下掉三成，三月更是掉五成以上。許多同事都非常緊張，可是身為總經理必須先穩定，思考怎麼面對現況。面對員工及他們的家庭，必須先讓員工們清楚知道，欣葉不會關餐廳、不放無薪假、也不會減班，會保障他們的生活安定。

2. Mume林泉：我們很幸運，還能開店營業

　　一般中小型餐飲業，不會準備太多現金，遇到像這次的嚴重情形，很容易措手不及倒閉。平均客單價四、五千臺幣的 Mume，業績起伏狀況跟欣葉相近，二月業績掉三成，三月直接砍半，因為 Mume 客群超過一半是外國人，週末甚至有八成是觀光客，加上臺灣本地客人的消費信心很低，影響很大。我們很幸運，沒有封城，即使生意掉了五成，至少可以營業，還有剩下的五成生意。

(二) 面對疫情的管理決策

　　欣葉李鴻鈞：

1. 讓公司目標資訊透明

　　我從一月底就開始做準備：首先，盤點公司的現金，大約有一億多元可以周轉。第二，把年度計劃拿出來重新計算、訂下新營業額目標。以現在狀況，我們

不要想賺錢，而是怎麼把損失降到最低。我讓每個品牌主管知道，營運不能停止，至少可以用營收支撐人事費用。第三，是透明，讓員工知道公司的想法跟狀況。很多同事覺得客人不進來，做什麼都沒有用。但欣葉不能都不動，我們可以把環境打掃好、消毒好，把自己健康照顧好，讓客人和同仁都安心。

2. 讓員工有動力就能維持士氣

　　我錄了一支影片發給員工，解釋公司現金準備情形、主動告知公司想法。影片一發下去，員工就自發性思考可以多做些什麼。例如，開在微風南山的 Dancing Crab 蟹舞，三月中自己爭取到賣場一樓賣便當。主動請教日本、新加坡的建議，如何包裝食物醬汁；也跟微風溝通位置跟動線。一開始一天只賣兩、三個，但現在至少每天準備的二十個完售。員工有動力就能維持士氣。

　　Mume 林泉：

1. 精緻餐飲的「體驗」價值

　　我有兩個考量：首先，員工安全第一。雖然我們團隊很小，加起來大概七、八十個員工，但如果疫情很嚴重，不管外送或內用，員工還是會有接觸到客人的風險。第二，是商業經濟面。精緻餐飲的價值不只是美食，更多的是「體驗」，從服務、裝潢、氣氛、料理解說、擺盤呈現、食物溫度、酒水的搭配等等，所有細節都經過設計。如果只是把食物放進盒子外送，經過設計的體驗價值就沒了，而且為了賣一個幾百塊的便當，這些負面的無形影響，造成客人對 Mume 餐飲期待的落差，未來很難彌補回來。

2. 叫外送不等於支持餐廳

　　思考過後，Mume 不做外送，因獨立餐廳沒有太多資源與能力。精緻餐飲的毛利率其實非常低，大眾可能在不知情的狀況下，以為支持餐廳就等於叫外送平台，但是餐廳至少要給外送平台這個第三者，30% 以上的抽成。長遠來說，這對餐飲業是傷害。我希望能發揮創意，做不一樣的事情，帶起好的影響。

(三) 餐飲本質的經營思考或變革想法

　　Mume 林泉：

1. 重新思考「餐廳的定義」

　　我一直思考，餐廳還能給客人什麼？難道只有客人來餐廳用餐的收入嗎？餐廳存在的價值，只能是用餐場所嗎？該怎麼經營餐廳品牌，唯有提供食物

嗎？我本來上半年要跟曼谷 Issaya Siamese Club 主廚基第差 (Ian Kittichai) 合作，在晶華酒店開間以東南亞島嶼調味手法，展現海鮮料理的 Coast 餐廳，現在計劃延宕。兩年多的規劃，一晚全部歸零。經過這些事情，我不想再開餐廳了。應該說，不再那麼簡單地思考「餐廳的定義」。

2. 轉念：把餐廳當成品牌經營

過去，餐廳的存在，是提供一個大家聚會飲食的場所。以後，餐廳會分成好幾個層面。我不確定未來的模式，但是經過這一次之後，至少不能再有開了餐廳、等客人上門的想法。現在我「把餐廳當成品牌經營」，把餐廳有核心價值的東西商品化。我想顛覆傳統經營餐廳的想法，嘗試冷凍食品、醬料、酒等，也接觸以前沒有的通路，像超商、T 恤、杯子或任何商品，變成品牌的認同跟連結。例如 BaanTaipei（旗下餐廳）去年跟 PChome 合作，販售三款泰式火鍋湯底冷凍包，已經賣超過一萬包了，是個很成功的案例。我也會持續跟不同品牌聯名合作。以前做事情，是有時間再慢慢想、慢慢做；現在是當天決策，兩、三天後就要做。

欣葉李鴻鈞：

1. 跳脫餐廳角度，從品牌去延伸更多可能

疫情期間我們願意嘗試任何改變，所以發現很多過去不知道的事。例如餐廳開始熟悉所在的行政區有多少里鄰？如何用當地資源，做在地連結？可以跟產地更熟悉，主動為客人挑食材。中長期，欣葉未來會跳脫餐廳角度，從品牌去延伸更多可能，跟客人生活連結更緊密，讓現在年輕人多認識。

2. 創新：改變不是為了做而做，要謹記核心價值

我打算花兩年改變欣葉。欣葉明年第四十四年，有許多核心老客人每週吃三、四次，所以我們開發很多新菜單。但未來除了特定幾家餐廳，菜單的品項都會減少。我想要更專注在消費者吃得懂、跟生活有連結的料理。九月，欣葉可能啟動內部創業。由於今年不會再開大型店，我要考慮同仁的未來，讓同仁內部加盟、自己當老闆，將料理透過冷凍調理方式、推到客人家裡也是未來的計劃。 欣葉正在打掉重練。不過，在創新跟改變的過程，要謹記核心價值，不是為了做而做，而且要做中學、錯中學。

資料來源：
1.「叫外送不等於支持餐廳，餐飲業要打掉重練」，吳琬瑜主持對談、吳雨潔、楊孟軒採訪整理，天下雜誌，697 期，2020 年 5 月 6 日。
2. 本書編者重新編排。

問題討論見書末附頁 54

第1節　組織文化

一、組織文化的意義

　　組織文化指的是組織成員間所共享之信念與價值觀，也代表組織成員對組織活動共同的認知與行為準則，而影響員工在組織的行為表現。組織的共享價值觀（Shared values）代表組織成員應該追求何種目標、達成此目標應該採取的適當行為之想法與規範。因此，基於共享價值觀的規範，組織文化亦影響員工如何定義、分析組織議題以及所採取的問題解決方式。例如，強調開放、創新的組織文化對於環境的大改變，會認為是轉機的出現而規劃各種因應策略方案，但對於保守、尊重傳統的組織文化而言，卻容易因觀望、卻步而喪失先機。這就是二種組織文化不同價值觀的展現。

二、組織文化的特徵

　　每一個組織皆有其不同的組織文化，學者查特門（Chatman）歸納幾個描述組織文化特徵的因素如下，每個組織在這些特徵因素上所展現的程度不同，因而顯現出不同的組織文化：

1. 注重細節的程度：組織對各種流程細節展現細微分析、注重的程度。例如王品企業的「王品憲法」、「龜毛家族」等制定各種標準要員工嚴格遵守。
2. 產出導向或過程導向：管理者著重工作結果，稱為產出導向或結果導向；相反地，組織若是較重視結果如何達成的過程，則稱為過程導向。
3. 人員導向的程度：管理決策常會考量對組織人員影響之程度，即屬於人員導向；若是管理決策以達成組織目標為唯一考量，人員福利或心理觀感常會被忽略，就屬於人員導向程度低的文化特性。
4. 團隊導向的程度：組織工作傾向採團隊運作的方式完成，屬於團隊導向程度高的文化特性；若組織工作偏好由個人獨立作業完成，則屬於團隊導向程度低的文化特性。
5. 進取性的程度：即是員工之間是彼此競爭或彼此合作之程度；進取性高即代表具攻擊性的文化。在業績掛帥的公司，業績競爭為日常營運強調的重點，組織文化自然就趨向於進取性高的特徵。

13

6. 穩定性的程度：組織決策和行動注重維持原狀之程度，意即組織決策保守、不輕易改變原有作法，即屬於穩定性程度高的文化特性。

7. 鼓勵創新與冒險的程度：員工被鼓勵創新與承擔風險之程度愈高，即屬於創新與風險傾向高的文化特性。

　　組織在這些構面表現的程度高、低，組合起來，就形成每一個組織的不同特徵，而形塑不同的組織文化。例如國營事業組織對於細節注重的程度高、穩定性的重視程度高、而創新與風險傾向相對較低，明顯表現出與私人企業較為不同的組織文化特徵。

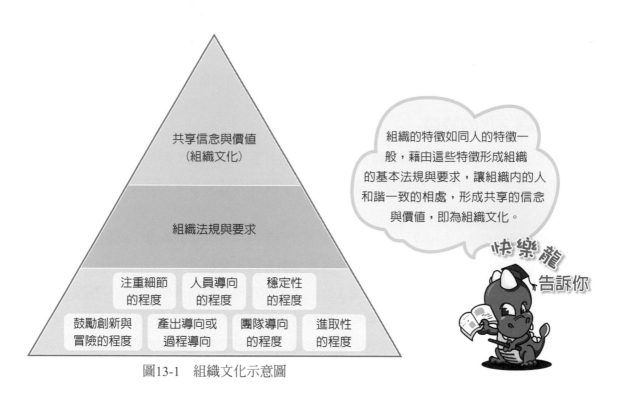

圖13-1　組織文化示意圖

三、組織文化的形成

一般組織文化的起源，是源自於創辦人的願景或使命，或是早期工作者的經驗與行事方法，而傳承下來成為組織成員的行為準則。因此，組織文化的形成主要受組織創始人的領導風格與管理方式影響，再透過組織的用人決策、新進人員的輔導與融入組織文化的社會化過程，而逐漸形成組織文化及其演進（圖 13-2）。因此，組織文化的建立與維持過程體現如下：

1. 員工甄選標準：透過人力資源管理程序制定用人政策，甄選合適的員工，維繫組織文化的傳承。

2. 高階主管的管理風格：高階主管對於組織文化的支持，若能化為日常營運實際的管理方式，當能更深化組織文化的強度。

3. 社會化過程：組織透過故事、儀式、制度與設施等，強化新進人員了解組織所重視的價值觀，協助員工適應組織文化。

4. 形成組織文化：透過創辦人願景、用人政策、高階主管支持、員工社會化程序，潛移默化的形塑所有員工的行為準則，員工共同認知的組織文化得以維持與延續。

圖13-2　組織文化的意義與形成

四、組織文化的學習與傳承

　　組織文化是組織成員對於組織的共同認知，這種認知要能夠深入員工心目中，產生社會化的效果，可透過幾種方式來學習，包括故事、儀式、符號、語言等方式。

1. 故事（Stories）：組織能夠成功，創立總有前人的胼手胝足、努力奮鬥，因此包含創辦人傳奇故事、或宏願等（圖13-3）。

創意的故事

作為二個女兒的父親的華特‧迪士尼先生，在閒暇時喜歡帶著女兒，一起到遊樂場遊玩。孩子們每次都玩得很開心，但作父母的，包括他自己卻只能坐在一旁等待，實在有點無聊。他覺得好不容易和孩子們出門來玩，應該要全家同樂，創造一家人的共同回憶！當時的遊樂場，設施方面並不太安全，衛生情況也不盡理想。因此，以一個父親的角度出發，想創立一個安全、整潔、全家大小一起玩樂的樂園，因這個念頭，有了今天的迪士尼樂園！

快樂龍告訴你

圖13-3　米老鼠為華特‧迪士尼開創事業版圖

2. 儀式（Rituals）：是指組織內一些被重複執行的活動程序，組織透過這些程序將能向員工表達出組織的價值觀、重要目標、重要人物。例如新官上任的布達儀式、年度或每個月的優秀員工表揚、重要專案的宣誓儀式等，都可讓員工了解組織所重視的價值。

帶來歡樂的儀式

迪士尼花燈大遊行，可是每晚的重頭戲。時間接近的時侯，遊客會帶著食物坐在路邊等待，迪士尼的員工會在路邊指揮交通，並且帶動大家喔！

快樂龍告訴你

3. 符號（Symbols）：或稱實體符號，指的是組織的設施、員工制服、辦公室陳設、高階主管座車、員工休閒設施等，代表一種組織如何對待員工的實體表徵（圖13-4）。組織透過這些實體符號，讓員工感受到組織所重視的事物與制度，組織重要人物所受到的禮遇與員工被期望表現的行為等。

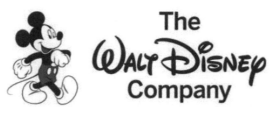

圖13-4　迪士尼 Logo

歡樂與夢想的符號

員工的制服，多數都是卡通的裝扮。童話世界的快樂無憂，即是迪士尼帶給大家的願景。因此，LOGO的卡通型與米老鼠都是一致性的表徵。

快樂龍
告訴你

4. 語言（Language）：學習組織特定語言，係組織成員證明其對組織文化之接受與傳承此文化之意願。例如製造業、服務業與零售業的專業語言一定不同。

共同的語言

餐旅服務業會有專用的術語，此外，語言亦指共同的核心價值。在迪士尼中，米老鼠是「可愛教主」的代表。

快樂龍
告訴你

13

第 2 節　組織文化類型

常見的四種組織文化類型，係從組織文化本身的運作特徵來區分，包括官僚型文化、宗族型文化、創業家型文化、市場型文化等（圖 13-5）。

1. 官僚型文化（Bureaucratic culture）：非常強調正式化、規則與規定、標準作業程序的遵循，以及透過組織層級來進行協調，又稱為科層體制型文化。

2. 宗族型文化（Clan culture）：尊重傳統、高忠誠性、個人承諾度高、高度的社會互動、強調團隊、自我管理，以及高度的社會影響，通常以日本企業文化為象徵。

3. 創業家型文化（Entrepreneur culture）：強調在市場表現與產品上高度的創造性、動態性與冒險精神，不只因應變革需求，也強調創造變革。

4. 市場型文化（Market-based culture）：以追求可衡量與所企圖達成的組織目標為職志的文化。特別注重以市場為基礎的財務性目標，例如營收、利潤、市場佔有率、投資報酬率，強調市場競爭與獲利率。

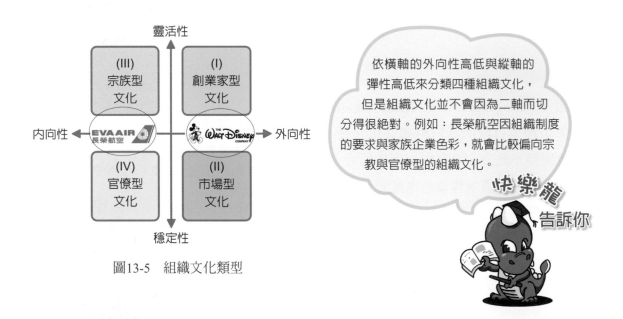

圖13-5　組織文化類型

雖然所有組織都有不同的組織文化，但各組織的組織文化對組織成員的影響程度並不相同，依其影響程度的差異，又可區分為強勢文化與弱勢文化：

1. 強勢文化：組織的主要價值觀為組織成員所深深抱持與共享。強勢文化對員工行為、管理者的管理方式會有較大的影響。

2. 弱勢文化：員工對組織的主要價值觀接受與承諾之程度較低者。弱勢文化對員工行為、管理者的管理方式的影響力則較為薄弱。

臺灣IBM最年輕人資長李欣翰的職場竄升之道－融入企業文化

在職場上，學歷光環會在踏入職場三至五年後漸漸消失。成功的經理人，往往都是最能夠掌握工作態度與職場倫理，而非靠學歷。高職畢業、考大學時因成績太差而落榜，重考後進了連課程內容都不曉得的系所，自視為「不成功者」的 7 年級生李欣翰，誤打誤撞踏進人力資源圈，從考不上大學的高職生，一路成為 IBM 在台 63 年以來，最年輕的人資長。而他成功的關鍵，就是秉持「做好不喜歡的事」的工作態度。

李欣翰受訪時直白地評論自己：「年輕時就是個不成功的人。」他就讀桃園市新興高中普通科（前身為新興工商）時，不僅考不上普通高中，更因小他 4 歲的妹妹讀舞蹈班、成績優異，相較之下，李欣翰儼然是親友眼中的「魯蛇」。

但這個結果，逼得他每天關在重考班苦讀，隔年終於考上私立玄奘大學成人教育與人力發展學系，是李欣翰與人力資源專業的第一類接觸。「我根本不知道這個系在幹嘛。」他坦言，當時立志考進新聞系、當記者，卻進到教成人及社區教育的科系，真的很痛苦。

然而李欣翰很清楚，想轉系或輔修大眾傳播學系，得名列系上前幾名才有機會達成目標，只是對成人教育毫無熱忱，卻得衝刺成績，充滿矛盾的「小劇場」不斷在他心中上演。這段經歷，卻讓他體悟也練就出令他人生轉折的能力：「做好自己不喜歡的事情。」李欣翰開始懂得練習與「不喜歡的事」共處，再痛苦也要做到好：「我投了超過百封履歷，幾乎都被打槍，只收到 5 家企業的面試機會。」。最終，第一名畢業的研究生雖然錄取 PPC 塑料廠職務，卻因工作太單調、重複，無聊到躲進廁所內打遊戲「貪食蛇」打發時間，只待了 3 個月就離職。此時，從未出現在李欣翰職涯選項的公司「臺灣 IBM」，透過人力銀行主動邀他面試。「我和 IBM 的淵源只有一次維修電腦而已，想都沒想過會進外商啊。」他不自覺地哈哈大笑。

2008 年，當時 27 歲的李欣翰上午與當時的 IBM 人資長黃慧珠面試，當日下午就接到 offer，他卻婉拒機會，急得黃慧珠打電話追問原因。李欣翰誠實地告知，他同時拿到顯示器製造廠華映與 IBM 的錄取通知，考量華映為上市上櫃公司，才決定向 IBM 說不。

「我記得 Jennifer（黃慧珠英文名）當時大笑說：『我很少被拒絕！』接著語重心長地跟我談了企業願景、在人資領域可扮演的角色及工作，讓我轉念決定加入 IBM，」李欣翰說。

11 年前的這通電話，讓人生軌跡有著某種呼應般的兩人，在同一個團隊共事。黃慧珠讀師範大學數學系時成績排班上女生後段，畢業分發至新北市國中也在後段班任教，從教職換跑道至科技公司，一路靠著努力拚得臺灣 IBM 總經理的位子；當年考不上大學的李欣翰，則從高職進入外商，當上最年輕人資長。只是，真正將李欣翰推向這個職位的關鍵，是當年黃慧珠的一席話。

「我要坐妳的位子。」李欣翰神情嚴肅地回想著當年黃慧珠問他進公司的目標，他帶點天真卻無畏地說出這句話，雖然又惹得黃慧珠一陣大笑，但她馬上提醒李欣翰：「你得在 35 歲前成為一個 Somebody，否則就沒了。」簡單卻實際的提醒，像在李欣翰的職涯火箭上，點燃引信，使他開始往前衝。

11 年前許下願望，終當上人資長

當時距離 35 歲還不到 10 年，李欣翰努力把當上主管設定成 2 年半的專案，最後在 1.5 ～ 2 年間就完成。即便見到身旁許多大學或歐美博士學歷的同事，起初根本不敢提到自己高職生的背景，連自豪的英文能力，碰上「商用英語」都彷彿武功盡失，他仍抱持「把沒意義的事情做到有意義」、「沒目標就做好當下工作」的態度，補足能力缺口。

李欣翰還自嘲為「招事體質」，總有滿滿的專案等著他。認識李欣翰 11 年的 IBM 公關部專員鍾淑娟指出，無論專案成功與否，李欣翰都會問她：「為什麼我沒辦法做到這件事？我如何變得更好？」鍾淑娟笑稱，這個態度，11 年來如一日，也讓李欣翰曾因辦好 IBM 一百週年活動獲得公司內的「價值典範獎」。

談起「拚命三郎」的職涯，李欣翰興致一來，滑開手機相簿，秀出他參加 IBM 活動時，曾打扮成吸血鬼、時尚達人，甚至將裙子變成圍裙，即便玩樂也不輸人的態度，讓他更投入工作：「求學時因積極參加活動，被稱為『李風雲』，連在 IBM 也成為『李風雲』。」他忍俊不住地說。

10 多年來，李欣翰從臺灣走向大中華區，把人資管理的「選訓育用留」流程都實踐透徹；直到他接到升任臺灣 IBM 人資長通知時，他才挖出當年許下的期望，興奮地告訴自己：「天啊！我真的做到了！」

　　終於做到了，不是句點，而是逗點，看似設定為「勵志故事」的人生，在李欣翰眼中，卻只歸納成簡單的一句話：「我比別人幸運。」「如果不是這波數位轉型浪潮，在傳統 HR 的系統中，這個職位不會是我；有很多人跟我一樣努力，我只是比較幸運。」他語氣堅定地說。幸運不能說沒有，但他勝出的理由，卻少不了比別人更有意識地努力。

「工作態度」和「專業能力」二者都重要

　　在企業眼中，「工作態度」和「專業能力」何者比較重要？但可以確定的是，兩者缺一不可。工作態度指的是符合公司文化和企業價值觀，不同的公司因組成的人員不同，即塑造出不同的企業文化和價值觀。新人剛進入公司，務必要仔細觀察周遭，了解所屬企業的文化，讓自己適應新環境。常有 20 多歲的年輕人，發現他一直待在原來職位，看著只有他一半能力的同事比他早升遷。最後，他認為公司就是問題所在，所以決定離職了。當另外換了兩個工作後，恍然體悟一件事實：不管到哪裡，職場都一樣，而且問題不在於公司、工作，而在於自己的「工作態度」。

　　進入企業磨合階段，即對公司期望的工作態度、企業文化與價值觀有一定了解。如果不能適應，需進一步調整自己的心態，學習適應環境，並融入公司文化當中。臺灣 IBM 人資長李欣翰就是以正向的工作態度學習適應環境，並融入公司文化，進一步展現高工作績效的成功案例之一。

資料來源：
1.「大學落榜、求職遭拒　他靠「做好不喜歡的事」，成為臺灣 IBM 人資長」，楊竣傑，Cheers 雜誌，2020 年 4 月 4 日，https://www.cw.com.tw/article/5099668。
2.「你非懂不可的職場生存之道！2 個真實案例，完整公開」，許書揚，天下雜誌，2013 年 11 月 12 日，https://www.cheers.com.tw/article/article.action?id=5054026。
3. 本書編者重新編排改寫。

問題討論見書末附頁　54

第3節　組織變革與文化

一、組織變革的意義

依管理學的定義，組織變革（Organizational change）主要指的是組織在人員、結構或技術上的改變。這些改變可能包含整體組織的權力架構、規模、溝通管道、管理角色、組織與其他組織之間的關係。此外，組織內成員的觀念、態度和行為的調整，到成員之間的合作精神等軟體的部分，以及硬體的設備、系統的革新等。然而競爭者、顧客需求、政府規範、員工需求，並非組織變革的方法。但外部環境的變化，卻是促使組織走上變革之最重要推力。

二、組織變革與環境

組織變革是組織從現在的狀態轉變到期望的未來狀態，以增進其效能的過程。在穩定的環境狀態下，組織變革就像是平靜且可預測之航行中的小插曲。

在過去的時代背景下，環境處於穩定的轉變狀態，或是較能預測趨勢，科特黎溫（Kurt Lewin）提出組織變革流程三步驟，或稱變革流程三部曲（圖 13-6）。

1. 解凍（Unfreezing）：將原先狀態融解。此階段通常包括削弱那些維持當前組織運作水準的因素，有時也需要一些刺激性的主題或事件，使組織成員知道變革的資訊而尋求解決之道。

2. 改變（Changing）：改變成新的狀態。此階段改變組織或部門行為以達到新的水準，包括經由組織結構及過程的變革，以發展新的行為、價值和態度。

3. 再凍結（Refreezing）：使改變成永久狀態。此階段在使組織穩固在一種新的均衡狀態，它通常是採用支持的機制來加以完成，也就是強化新的組織狀態，諸如組織文化、規範、政策和結構等。

在環境劇烈變化的今日，組織變革動機往往是為了預先因應環境而必要做的改變，使組織適應環境的能力更具彈性。因此，企業想要在劇烈變化的產業環境下生存與發展，就像在急流中泛舟一樣，改變是自然的狀態，而管理改變是持續的過程。

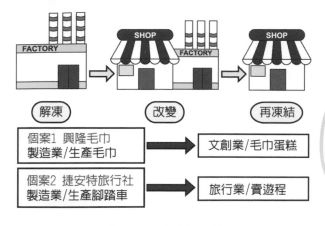

圖13-6　組織變革流程

組織的變革其實對同學而言很抽象，而且時間要比較長，因此同學也較難觀察出來。圖13-6就興隆毛巾與捷安特旅行社來舉例。就這二個個案的改變，即可稱組織變革，同學可想想，主要賣的東西不同了，組織的架構、工作的內容等，相對一定會有所改變。

快樂龍告訴你

三、組織變革的類型

　　組織中的計畫性改革，可以歸納為三方面組織變革選擇，亦即三種組織變革類型。

1. 結構變革：在專業分工、部門劃分、職權關係（指揮鏈）、控制幅度、集權程度、正式化程度等組織設計要素之改變，工作設計和實際結構設計上的改變，例如：速食業多增設得來速與外送服務。

2. 技術變革：工作執行方式、使用之方法與設備的修改或升級，以及自動化、電腦化等。又稱為科技變革，例如：餐飲業電腦化，由原本人員點餐、訂位改為電子點餐與APP訂位。

3. 人員變革：包括員工態度、期望、認知、行為的改變。例如：旅遊業從原本單純、基本的服務提供，調整成提供諮詢的角色；此角色的達成，員工必須要深化專業能力。

　　若依環境變動對組織影響程度，組織變革可區分為以下二種類型：

1. 劇烈式變革（Radical change）：劇烈式變革會破壞組織相關架構，而且因為整個組織在轉變，常會創造出新的均衡。

2. 漸進式變革（Incremental change）：漸進式變革呈現出持續性過程，此持續性過程意在維持組織的均衡，而且通常只影響到組織的一部分。

13

捷安特・旅行社！？ RIDE LIFE-GIANT ADVENTURE

影片：https://www.youtube.com/watch?v=lDsI_eTsuw8（48 秒～ 7 分 10 秒）

　　捷安特從早就體認到，現在是一個賣什麼，都要做服務的時代。因此，它從製造端走到服務端，串起整條價值鏈。即從賣腳踏車到賣一個「單車的生活」。捷安特比照聯發科山寨機的模式，也提出所謂 "Total Solution"，只要與騎車相關，便有全方位的解決方案。組織的延伸之變革，不但走出傳統製造業，還開創新的服務商機。

問題討論見書末附頁 55

294

四、變革與文化互爲影響

一種被稱爲組織發展（Organizational development, OD）的管理做法，屬於改變員工本身行爲思維與改變人際關係的本質與品質之變革技術或方案。

組織在進行組織發展之作法時，最常採用一種敏感訓練（Sensitivity training）的方式，藉由獨立於工作外的群體互動，例如於公司外或渡假山莊舉辦團隊訓練活動，期望改變員工在工作上態度與人際關係行爲，亦即由此訓練試圖改變員工對於在工作環境上與他人相處的態度與行爲。除了敏感訓練以外，團隊訓練（Team building）幫助團隊成員學習在團隊內如何與他人合作，群際發展（Intergroup development）改變群體成員對其他群體成員的態度、偏見、與刻板印象，流程諮商（Process consultation）則由外界顧問協助了解人際間流程如何影響工作執行之方式，透過人際互動過程改善工作流程。

由上，組織發展屬於一種人員變革方案，改變組織成員在團隊內工作應有的價值觀，故也屬於一種文化變革。然而，組織文化爲組織長久傳承與奉行的行爲準則，要改變組織文化當屬不易，即使在最有利情況下，文化變革亦須經年累月、逐漸改變的。尤其以「強勢文化」特別抗拒變革，因文化已深植員工內心，其價值觀被廣泛接受，且在日常工作生活中深刻投入，組織文化愈不易改變。因此，弱勢文化下成員對文化承諾度較低，成員較易接受變革，除此外，仍處在文化建立階段的新創小企業，或是面臨存亡關鍵危機時、領導階層易主時，也較容易進行文化變革。

13

晶華酒店改變飯店營運的慣性，積極轉型休閒飯店

《哈佛商業評論》專文曾講到一個變革的實務，某一連鎖餐廳的店經理，過去習慣在每天一開始工作時，先檢討前一天的營運數據。雖然分析數據不盡然是壞事，卻是種疏離的行為，因為店經理通常會獨自關在辦公室做這件事，而且大多數時候，單憑數據無法解釋銷售為什麼會成長或衰退。後來該經理人接受顧問公司的建議與協助，改變每天開始工作的第一個流程：先和團隊成員談話，了解在前一輪班次中，有沒有發生什麼不尋常的事，之後才開始檢查營運數據。這個做法讓經理人更加了解營運情況，並增加員工的參與感，而銷售數字也跟著成長。

「跌到谷底」或準備妥當前啟動變革

在變革管理上，有一個重點是在於用新行為取代舊習慣。準備好迎接變革才會有所改變，知名的變革管理專家約翰·科特（John Kotter）曾寫下：「人們在準備妥當之後才會開始改變。」「跌到谷底」常常扮演催化劑的角色，但對企業來說，不見得要等到遭遇失敗，才能準備好迎接變革，有時在準備妥當之前，就被迫必須即刻啟動改變。2020 年全球爆發新冠肺炎疫情肆虐，全球群聚消費行為瞬間大變，許多產業被迫「跌到谷底」，飯店旅館業更是首屈一指的「慘業」！

全球新冠肺炎疫情瞬間灌注變革壓力

當原本的客戶一夜消失，如何用最短的時間，開發新客源？這是疫情爆後，飯店旅館業都在焦慮苦思之事。拜不能出國之賜，國內旅遊市場掀起空前熱潮，離島、花東、南部的飯店，端午連假被憋壞的民眾搶到一房難求，訂位更是一路滿到暑假。反觀，仰賴外國商務客及觀光客的都會區飯店，尤其是台北、新北市的星級飯店，卻在這波國旅熱中，慘被邊緣化，經營狀況持續惡化。被譽為「六星級」的文華東方酒店，大裁 212 人；晶華酒店集團董事長潘思亮日前更警告，臺北市飯店恐爆發停業潮。

都會區飯店被國旅邊緣化，晶華策略：把飯店變「旅遊目的地」即便開放邊境，外國旅客要回到疫情前的水準，起碼要兩、三年時間，都會區的星級飯店要復甦，仍有漫漫長路要走。在這股最長、最冷的寒流中，企業要如何應變求生？潘

思亮的策略是：「速度」。他認為，速度很重要，現在沒有時間把東西想好、再把它完美化後才推出，因為商機早就不見了，一定要多嘗試，從小處著手，『Think big, start small』（大處著眼、小處著手）。」他說。

身處重災區的台北晶華酒店，三個月做了 20 個專案，超過去年一整年的專案數量，暑假還可能加倍，「現在專案變成是日常，一天到晚都有專案，目前專案才是組織最重要的，因為（形勢）一天到晚在變。」他說。

「我們靠各種專案，把住房率撐到 3、40%，不斷推出各式各樣專案目的，是不要讓外界覺得，我們束手無策了，我們是有在想辦法突破困境的。」晶華酒店集團副總經理張筠指出。

臺北市星級飯店面臨最大的難題，是怎麼吸引「國旅客」這個新客源上門？臺北晶華想出的解方是：把飯店本身變成「旅遊目的地」(Tourist Destination)，具體方法為，將搭乘郵輪的體驗，移植到飯店內。臺北晶華七月中旬推出「盛夏郵輪式度假體驗」住房優惠專案，入住的房客可以在飯店內玩 VR 遊戲、桌遊，夜晚到游泳池畔，一邊吃自助吧點心，一邊看露天電影院。有意思的是，該專案除了吃跟玩，還有「學」的成分，晶華開了八堂讓小朋友寓教於樂的課程，其中包含「英日語唱跳偶像養成班」。

臺北晶華有近 15 名日籍員工，平常負責接待日本客，現在無用武之地，晶華幫他們找到新的使用說明書，就是帶著小朋友用日文帶動唱，比如唱小丸子的主題曲，讓小朋友「放電」兼學簡單日語。臺北晶華還充分利用擁有購物商城的優勢，邀集麗晶精品 32 個品牌，推出購物活動，內容包括設計師座談、名店導覽、時尚風格教學、購物折扣等。

臺北晶華靠著大量商務客，繳出每年平均住房率 80% 的成績，現在商務客沒了，迫使潘思亮靜下心思考，當初費盡心力、從創始股東陳由豪手中，把臺北晶華買下來的初衷是什麼？

過去三十年太好做！疫情後，晶華進退房、供餐時間都要調整

「我們本來就是休閒飯店的格局，只是過去 30 年生意太好做，我們都把它做成別的（商務飯店），所以要回去審視為何而戰。」潘思亮說。「就像做休閒飯店的轉

型，這些事都是因為這危機，讓我有機會做。而且沒有危機，你要做改變是很難，因為你如何說服你的同仁：『Everything is going smoothly』（一切都很順利），我幹嘛要改變？但危機時，你叫大家做、都會做，因為不做就沒未來。」他強調。

不過，不少正在轉型做觀光生意的商務飯店，歷經一段摸索的陣痛期後，才發現轉型二字是知易行難，因為操作方式完全不同。舉例來說，飯店退房時間為中午12點前，商務客通常上午就離開，打掃人員有充分的時間整理房間。但國內旅客的習慣，是準時 check in、準時 check out，打掃時間被壓縮得非常緊，「一個（打掃）阿姨一天可以打掃11個房間，現在做國旅，一天做不到七、八間，很多細節都不一樣了。」一名台北市星級飯店的主管表示。

供應早餐時間也有很大差異，商務客用餐的高峰時段為早上七、八點，但國旅客則是睡到九點起床才用餐，不僅餐廳人力要重新配置，營業時間也要調整，「有人十點才到餐廳，結果早餐結束了，他就在那抱怨，所以我們就把早餐延長到十點半。」上述主管無奈笑說。另外，商務客很少會使用健身房、游泳池等飯店設施，但國旅客會大量使用，清潔人員、救生員的人力必須增加，還有家長帶著小朋友來游泳，很多小朋友一次拿兩、三條毛巾，所以游泳池備品的數量也得增加。

從晶華用玲琅滿目的住房專案挖掘新客源，到星級商務飯店轉型求生的案例，再再顯示「快速應變」是企業必須具備的一項經營素質，尤其在動盪的時代，公司要快速掌握新趨勢，大膽決策，迅速行動。如同思科系統公司前執行長錢伯斯（John Chambers）信奉「快魚法則」：「現代的競爭已經不是大魚吃小魚，而是快魚吃慢魚。」誰能搶先一步做出應對，誰就能捷足先登，獨占商機。

資料來源：
1. 哈佛商業評論『變革管理的意外導師』，啟斯．法拉利 (Keith Ferrazzi) 2014 年 7 月號（行銷新格局）。
2. 「過去 30 年生意太好做！晶華如何不被國旅邊緣化？把飯店變地上郵輪」，撰文者：韓化宇，責任編輯：謝佩如，商業周刊，2020 年 6 月 23 日，https://businessweekly.com.tw/business/blog/3002889。

問題討論見書末附頁 56

1. 組織文化（Organization cuture）指的是組織成員間所形成有形與無形之共享的信念與價值觀，也代表組織成員對組織活動共同的認知與行為準則，其所形成之一種知覺、共享的觀點或描述性的觀點。

2. 組織文化的構面分為七個面向：注重細節、產出導向、人員導向、團隊導向、進取性、穩定性、創新與風險傾向。這七構面表現的程度高、低，組合起來即形成每一個組織的不同特質，而形成不同的組織文化。

3. 組織文化是組織成員對於組織的共同認知，這種認知可透過幾種方式來學習，包括故事、儀式、符號、語言等方式。

4. 一般而言，穩定環境下的變革三步驟為：解凍、改變、再凍結，視為可預測的計畫性變革。在環境劇烈變化的變革下，改變是自然的狀態，而管理改變是持續的過程。

5. 組織的計畫性改革，可以歸納為三方面變革選擇類型：結構變革、技術變革、人員變革。若依環境變動對組織影響程度，組織變革可區分為劇烈式變革、漸進式變革二種類型。

6. 組織文化常是與組織變革相互衝突的力量，阻礙組織變革的發展；故在進行任何組織變革之前，須先處理組織文化的問題。亦即，文化變革常是成功的組織變革之關鍵。

創新與創業精神

1. 了解創新與創意的連結。
2. 了解創新的來源。
3. 了解破壞式創新與維持式創新的意涵。
4. 了解創業精神的意義。
5. 了解內部創業精神的意義。

名人名言

創新需要知識，通常也需要天份，更需要創新者發揮其特殊天份。 ——Peter F. Drucker（彼得・杜拉克）

來自創業家的原始創意，將是經濟成長的原動力。
——Joseph A. Schumpeter（熊彼得）

創業精神
→持續創新

創 意

新穎想法
解決方案

創 新

創新型態
維持式創新
破壞式創新

創新利益

顧客認同
營收獲利

內部創業精神
→組織支持下勇於嘗試

五星級大億麗緻酒店歇業的啓示

2020 年 4 月 30 日，新冠病毒肺炎疫情爆發超過 100 天，台南第一家五星級飯店「大億麗緻酒店」突然公告，將營業至 6 月底熄燈，成為繼台中亞緻後第二間在疫情期間倒下的五星級飯店。

　　臺南第一家五星級飯店台南大億麗緻酒店（以下簡稱大億麗緻），4 月 30 日突然公告，僅營業至 6 月 30 日，是繼臺中亞緻後第二間在疫情期間倒下的五星級飯店。疫情爆發後，雖不少飯店不支倒地，但大億麗緻謝幕下台，可說是當中知名度最高、也最令人震驚的一間。

　　20 年前臺南只有「臺南大飯店」一家具規模的飯店，大億麗緻 2002 年開幕後，國際級觀光飯店陸續進駐。確實，大億麗緻是臺南首家五星級飯店，它曾是國人、商務客到臺南旅遊住宿首選，無數臺南人的終身大事也在此完成。但，冰凍三尺非一日之寒。

　　大億麗緻的業主，是臺灣最大車燈製造商大億集團。大億集團董事長吳俊億，是典型的本土企業家，廣結善緣，長袖善舞，政商關係佳。2002 年大億麗緻開幕時，陳水扁還親自蒞臨主持。麗緻餐旅集團授權大億用「麗緻」的品牌，經營飯店，這也是該集團插旗南臺灣市場的重要一步。

　　為什麼兩強結合下，這間臺南老牌五星級飯店也擋不住疫情衝擊而倒下？

　　最直觀的原因是疫情與房租。去年大億麗緻的住房率雖近 7 成，表現不差，但員工數高達 300 多人，近期在疫情衝擊下，住房率卻跌到僅剩 2 ～ 3 成，面對高額人事費用，又非自有房產，已喘不過氣。

　　據了解，大億麗緻與國泰的租約要到明年 12 月才到期，但吳俊億評估後認為，整體觀光市場要面臨長達一、兩年的「復健期」，就算疫情結束，也不會止虧為盈，因此斷腕。但其實更根本原因是，近年臺南的飯店市場出現許多新進入的競爭者，大億麗緻的比較優勢逐漸消失。晶華集團的臺南晶英酒店 2014 年開幕，隔年，2015 年國泰集團的 cozzi 和逸飯店也加入戰局，這兩家新飯店，產品吸引力高過大億麗緻，且 3 家之間只相距三分鐘路程。2019 年 8 月，煙波大飯店更在大億

麗緻的對面插旗。4個足球場大的方形土地，居然一口氣塞了四家飯店，密度比臺北信義區還高，這裡飯店競爭的激烈程度，應是全臺之冠。

尤其，臺南晶英開幕後，搶走不少大億麗緻的高端客人，並且不到十五分鐘車程內，又有國際連鎖的香格里拉臺南遠東國際大飯店競爭同一群客群；而煙波大飯店開幕後，更把該飯店原本賴以支撐的團客、中低價客人搶走，還曾出現一晚1600元的超低住房專案。高、低端都面臨競爭對手的壓迫，大億麗緻處境越來越艱難。

相較和逸主打親子飯店，和卡通頻道 Cartoon Network 推出聯名房間攬親子客，用特色站穩腳步；晶英主打體驗和創意，嘗試各種打破傳統飯店的經營方式，像是與臺南美麗的地景或建築合作，推出婚禮外燴；連酒吧都有如棋盤般壯觀、一次端上 36 杯酒的特色產品，一年可推出多達 28 種住房專案，例如最近推出「6 小時的小聚場」，將客房分時出租，六個小時的租用期，可以是姊妹淘的聚會，或是溜小孩、享用飯店設施，以此突破困境，3 月住房率保有六成，但 4 月受到「連假熱點」波及，住房掉至四成。3、4 月疫情期間，臺南飯店業重挫，平均住房率達三、四成就算是「資優生」。

大億麗緻近年則多靠接中低價的「公所團」、學生團支撐住房率，陷入價格戰泥沼，難以走遠、走穩。這也是吳俊億「不玩了」的另一關鍵：就算旅遊市場康復，面對新飯店風起雲湧般成立，注定只能陷入低價競爭輪迴；即便賺錢，利潤也被壓縮的越來越薄，不如趁早了斷。

大億麗緻的倒下，給我們一個啟示：

在商業賽場上，不進則退是永恆真理。即便過去曾站在頂峰，當失去競爭力，摔下來的速度，將同樣讓人措手不及。不斷求新求變，才是飯店業生存法門。

資料來源：
1.「高不過新五星、低價拚不過連鎖 ... 台南大億麗緻，為何走到結業這一步？」，撰文者：韓化宇／責任編輯：陳慶徽，商業週刊，2020 年 4 月 30 日發布，https://www.businessweekly.com.tw/focus/blog/3002350。
2.「疫情是個好台階！」台南大億麗緻突然熄燈其實早有打算？，聯合新聞網，2020 年 4 月 30 日，轉載自 https://www.gvm.com.tw/article/72515。
3. 本書編者重新編排改寫。

問題討論見書末附頁 59

第1節　創意與創新

一、創意的定義

在人類活動中，發展出新奇產品或對於開放性問題提出適切解決方案者，即稱為創意（Creativity）。

國內學者兼藝術創作者賴聲川在其所著之《創意學》簡要定義：「創意就是出一個題目，然後解這個題目；創意是一場發現之旅，一場發現解答的過程。」在這場發現解答的旅程，代表智慧的靈感、知識，以及代表方法的工具、技巧，缺一不可。所以，有廣泛的知識加上探勘的工具、技巧，才能成就與眾不同的創意。華碩電腦董事長在一場 2014 年企業徵才活動中提出，跨領域創新已成為時代新顯學，現今企業最需要的人才是既能深又能廣、兼具專才與通才的 T 型人（T 型的橫線指的是廣博的知識，直線指的是深入的專業知識），尤其是能跨界整合科技，藝術及管理。亦即有豐富的專業知識，才能提出較佳的、有創意的問題解答方法。

然而，許多時候，創意的解決方案也需要經過試誤過程。被形容「最會創造故事」的前王品董事長戴勝益，最不喜歡做沒有創意的事。但是太有創意的性格，卻讓創業過程走得格外曲折冒險，他在 1990 年到 1997 年間，先後成立了九個失敗的事業體。前四個是小型遊樂園，後三個是餐廳，還外加一個演唱會經紀公司，和金氏世界紀錄博物館。這九個事業的失敗模式都很類似：一年內大賺，第二年營收腰斬，第三年就陷入營運困境。戴勝益還因此背負了一億六千萬元的債務，幸好有 66 位朋友即時援助，才能成就今天的王品集團。從失敗的創意中獲取經驗，重新發掘成功的創意，幾乎是許多創業成功人士的必經之路。

二、從創意到創新

簡單來說，創意是以獨特的方式組合不同的想法或進行想法間特殊連結的能力，創新（Innovation）則將創意轉換為有實際用途、高顧客價值（具獲利潛力的）產品、服務或工作方法之流程。

創意是一種基於概念性及精神上技巧，而產生啟發以及直覺的過程。與慣性思維最大的不同，創意思維沒有固定的模式或特定的方法標準。創新亦為一種改變現有資源、創造資源新價值並賦予新意義的能力。

故創意與創新的關係在於，創新為在新產品構想和設計過程中所具有的創意程度，創意所涉及的多是個體的現象與歷程。創新為個人創意的進階，簡言之，即為將新奇的觀念或問題解決策略加以實踐應用的歷程。

三、服務系統創新

服務可被當作一種開放式系統，故學者提出「創新服務經營模式」的系統，包含 3 個面向：外部構面、潛在構面與流程構面，以加賀屋為例（圖 14-1 ～ 14-2）。

1. 外部構面：硬體功能相關服務。
2. 潛在構面：經營創新服務。
3. 流程構面：品質與員工。

圖14-1 加賀屋創建於西元1906年，位於日本本州北陸能登半島最大的一個溫泉地－和倉溫泉區

外部構面創新	潛在構面創新	流程構面構析
除加強硬體設備的持續更新外，並研發特色紀念品。	在人員服務層面，創新提供獨特的女將文化。	加賀屋服務流程跟其他旅館最大的不同，即在品質與員工制度方面，直接來說是提高員工的滿意度。
● 為活絡當地觀光產業，引進北陸地區著名的傳統工藝，如「輪島漆器」、「加賀友禪」等，亦自己設計精美實用的紀念品，如浴衣、浴巾、木屐、瓷盤等。 ● 據估計，單是販售紀念品，每年約有10億日幣之收入，占總營收八分之一。	● 顧客到達加賀屋開始，館內介紹、用餐服務、到離開的全程服務都由相同人員提供最至上的客製化服務。 ● 透過顧客體驗服務後給予評價，統合整體顧客滿意度，回饋並且改善、修正服務。 ● 加賀屋對女將服務訓練非常的完整，並有整體公司配套支持。 ● 最完善及創新的服務，相對提升顧客滿意度及忠誠度。	● 「袋鼠屋」和完善母子宿舍：每年補助約3000萬日幣，作為服務人員托兒及宿舍費用，讓員工心無旁騖專於工作。 ● 待客手冊：出版一本專門提供員工參考的待客手冊，內容從一般工作到不同突發情況之應變。 ● 一人一藝：在加賀屋內，積極地推行每一位員工會一種技藝。

圖14-2 加賀屋的創新服務經營模式

14

四、創新的利益

任何新發明或創意若不能滿足消費者的需求，則稱不上是一項創新。「創新」必須基於提升企業獲利能力之目的，將新的概念透過新產品、新製程以及新的服務方式應用到市場中，進而創造新價值的過程。同樣的，速食店為增加競爭力與滿足消費型態轉變的衝擊，於是除了提供免下車服務外，並提出網路或 APP 點餐並送餐到家的服務；大飯店亦提供中秋或過年年菜外賣以及圍爐服務。新的嘗試、網路化與客製化的創新服務模式，讓企業營收獲利快速成長。

成功的創新模式可以高度滿足顧客需求與顧客價值，自然反應到營收與獲利上。因此，對一般企業組織而言，成功創新可帶來以下七項利益（圖 14-3）：

經營優勢

1. 明確發展方向：使公司組織有明確之願景、該努力的走向，以及確定在全球化市場中的位置。
2. 企業競爭優勢：可促使企業組織擴大市場占有率，獲得新顧客。其產品、服務與價值在市場上可得到更大的肯定。
3. 提升決策品質：注重知識管理、組織學習、問題解決、風險評估及資訊蒐集，使企業決策更健全。

獲利

4. 贏得股東信心：被投資者視為積極可靠、進取及有價值之企業組織，而願意繼續信任支持。
5. 改善經營績效：採用新技術，有效提升營運控制及改善，並強化企業整體的效能。

忠誠

6. 高度顧客忠誠：顧客只會購買對他們而言最具價值的創新產品，因此，受顧客認同的創新產品與服務，才能贏得關鍵顧客之信賴及忠誠，進而加強彼此長期的合作關係。
7. 吸引好的員工：根據吸引力法則，使員工更有效能，不但培育及留住最佳員工，並吸引更多優秀且具創新能力的員工。

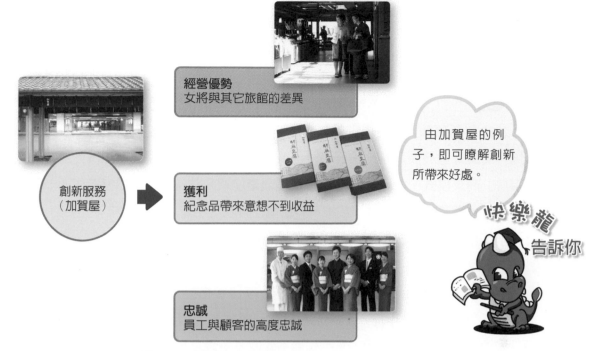

圖14-3　創新帶來的利益

王品高端餐飲上架Uber Eats外送平台的創新啟示

 影片：https://www.youtube.com/watch?v=Xm6wrr-QsNk

2020年新冠肺炎疫情重創餐飲業界，許多餐飲業者因而轉向美食外送平台開創市場。美食外送發展近年來也日趨完善，更出現不少無實體店面、專做外送的「虛擬廚房」商業模式。Uber Eats臺灣區總經理李佳穎受訪指出，由於沒有店面，不僅減少租金，還有人力、食材等成本，有助增加獲利，已有連鎖餐飲業者想要跨足。

李佳穎指出，疫情期間，外送產業出現三大進展，包括無接觸送餐、網路支付及多元支付比例提升。消費者不只美食，幾乎什麼都想要外送。因此，攜手外送平台成為餐飲業者對抗疫情的突圍選擇之一。李佳穎指出，2018年有逾40%的餐飲業者加入外送，2020年提升至54%，但各家餐飲業者目的不一，如鼎泰豐是為照顧、接觸老客戶而經營外送，王品是看到餐飲業新變化，想開發新市場。

李佳穎表示，過去常跟餐廳業者提出合作，業者對高抽成能否帶進營收有所質疑，而2018年到2019年的整體營收中，有超過一半的合作夥伴營收增加，今年1月、2月疫情期間，有跟外送平台合作的業者營收提升約5%，未合作的業者營收則衰退約8%，顯示外送確實讓業者整體營收增加，且這種趨勢在疫情期間更顯著。

李佳穎說，2019年開始外送已成為大家生活的一部分，且帶來的行為轉變是永久性，近年使用族群也從千禧年代到銀髮族，消費者非常在意消費體驗，重視準時送達，且打開App看到的餐廳數若少於60間，也會影響轉換率，餐廳類型要很多元才能吸引客戶。

王品集團與 Uber Eats 宣布合作

王品集團與食物外送平台Uber Eats於2020年4月宣布共同合作，將王品旗下17個品牌353道餐點，上架Uber Eats平台，而Uber Eats在4月16日也才剛宣布跟資廚管理顧問平台合作，提供臺港6000家餐廳，透過後台選項可直接上架外送平台，李佳穎表示掌握這波攻勢的Uber Eats，提供每個消費者每天都有美食，是公司的目標，所以豐富餐點類別，是公司最優先的目標。

Uber Eats表示，這次合作還特別與貨運業者建立特別團隊，針對訂單、營運

效率與追蹤、客服、顧客滿意度，以及 APP 端，都特別花心思做出體驗差異化。而且也因為協助王品集團進到外送市場，也同時造福消費者與平台的外送夥伴。

李佳穎表示，每個消費者有不同的喜好，有人喜好大品牌，也有人喜歡中小型餐廳，不同場合有時會想吃王品高端餐飲，也有時候只想吃個一般便當，Uber Eats 希望各個不同場景都能滿足消費者的需求。

李佳穎表示，疫情爆發後，Uber Eats 也推出餐廳紓困方案，提供 5 千個免費幫餐廳上架名額，也大幅增加宣傳資源，這個月也啟動「Eats 挺你」方案，提供所有餐點八五折，希望促進更多消費者買單，幫助到餐廳店家，最近已經有度小月、茂園餐廳等知名名店，尋求合作機會。

李佳穎說，Uber Eats 合作的餐飲業，提供的餐點本來就是從高檔到平價都有，但與王品合作，才感受到他們對產品品質的執著度非常高，連餐盒蓋子上要打幾個洞，都做了好幾次的壓力測試，這樣的堅持，最後才能造成消費者、餐廳、外送平台三贏的局面。

由於疫情升溫，許多家庭也盡量避免上大賣場採購，李佳穎表示，外送市場最大的價值就是幫消費者節省時間，目前已經感受到生鮮市場的需求，已經著手跟大潤發、家樂福、Super City 等生鮮超市配合，但希望先打好根基，未來再根據數據觀察，擴大營運滿足消費者的需求。

資料來源：
1.「美食外送夯 虛擬廚房掀風潮」，經濟日報記者蔡銘仁／台北報導，2020 年 7 月 31 日。
2.「Uber Eats 攜手王品 豐富外送餐點多樣性」，自由時報記者陳炳宏／台北報導，2020 年 4 月 21 日。
3. 本書編者重新編排整理。
4.【參閱影片】「超預期！王品集團 17 品牌 225 間店一起在 Ubereat 平台外送」，https://www.youtube.com/watch?v=Xm6wrr-QsNk，2020 年 5 月 25 日上線。

第 2 節　企業創新的類型

創新類型若依創新的程度與進行過程來看，區分為漸進式創新與劇烈式創新二種：

1. 漸進式創新（Incremental innovation）：以既有產品、市場或事業出發，採取局部改良、升級、延伸及擴大產品線等方式調整產品功能或進入的市場，通常以降低成本、提升生產力或品質為目的。

2. 劇烈式創新（Radical innovation）：在核心概念及技術上有重大突破，以新技術創造出新的核心設計，進入與原有市場或事業無關之領域，通常會有新的主流設計產生，其產品創新活動以績效最大化為導向，因此伴隨相對較高的風險。

就以這二類創新，可對照近期學者克雷頓・克里斯汀生（Clayton Christensen）所提出之「破壞式創新」以及其對應之「維持式創新」，定義如下（圖 14-4）：

1. 維持式創新（Sustaining innovation）：企業專注產品的改良，利用主流市場顧客早已肯定的方式，提供更好的產品或服務，研發更高階產品，以討好既有客戶，一旦顧客（消費者）的偏好改變或有進一步的需求，這種傳統的維持式創新產品將極易被取代，企業也將走向衰敗。

2. 破壞式創新（Disruptive innovation）：企業發展對顧客有價值的產品與服務，不以企業原本擅長的產品與技術為主，不追求更高階的改良產品以迎合主流客戶，而是利用新科技的力量，將必要元件以更簡單的方式組合在一起，提供不同價值特性的新產品，甚至是低價的新科技產品。

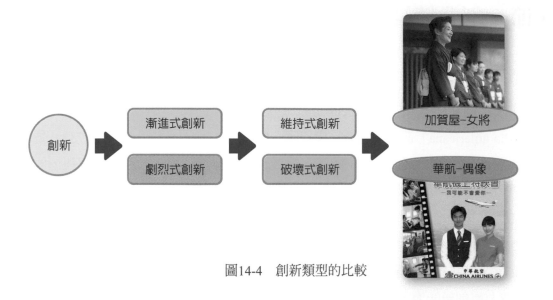

圖14-4　創新類型的比較

加賀屋與華航的例子雖不盡完整，但可讓同學瞭解創新類型。加賀屋的女將服務，即就原本肯定的服務再強化。華航加入偶像的部分，則是考慮原本沒有滿足的顧客市場。

快樂龍告訴你

第 3 節　創業精神

一、創業家

　　一般來說，創業精神（Entrepreneurship）的涵義非常的廣泛。根據《全美百科全書》（Encyclopedia americana）記載，理查·康特隆（Richard Cantillon）（1680～1734）是最早論述創業家觀點，當十五世紀的中歐將官組成軍隊，在遠征探險的過程中圖利，他們的基本特質就是承擔風險；創業家的特質就是開創事業且願意承擔一切風險。就經濟學者來說，此為一種創造性的破壞力量，因為創業者採用一些新的組合將舊的產業淘汰。創業者是主動尋求變化，並對變化作出反應並將變化視為機會的人。

　　根據文獻，可歸納出創業家大多具有以下特質：

1. 具有創造力與創新能力。
2. 深刻的洞察力。
3. 願意承擔風險。
4. 目標的堅持力。
5. 正面積極追求機會，抓住環境中未為人知的趨勢或改變。
6. 強烈創業動機，追求成長且不以小規模或維持現狀為滿足。

　　創業家是具備多種重要特質的個體，為新事業的精神領袖，帶領整個企業追求利潤。

二、創業精神的意涵

　　創業精神是創新能力的持續展現；創新管理則是指企業組織在產品、過程或服務等方面，力求突破、改變現狀、發展特色，以提升組織績效的管理策略。而在創新管理中，除了具備具創意的人、團體與組織，還需正確的創新環境，才能持續創新的轉換過程。正確的創新環境包括組織結構的適當設計以提高部門互動、人力資源管理系統的支持以及培養創新的組織文化。

　　並不是每一個新創企業都屬於創業家行為或具有創業精神，如果只是複製別人的開店模式或營運模式，就不是創業精神。但若參照別人的營運模式再加以修改與設計更便利、有效率的流程，就屬於創業精神。所以，願意面對過時與不當的設計，勇於改變的精神，也屬於創業精神。於是，大型企業常會提供某些具創新能力者充分自由與財務支援，支持其開創新產品、新服務的一種制度，於是這些創新的員工能在大企業制度與奧援下勇於嘗試與開創事業，就被稱為「內部創業」或「內部創業精神」（Intrapreneurship）。

疫情推動欣葉餐廳轉型的「快速創新」與創業精神

2020 年 8 月初，臺灣疫情再度升溫，餐飲業陰影籠罩。老牌欣葉餐廳卻不驚慌，它正積極備戰，不僅經營線上市場、更自建外送車隊，這場疫情，竟意外推動老字號的革命。

成立 43 年的欣葉，旗下有臺菜、日本料理及金爸爸等合資品牌，年營收逾 20 億元。疫情來襲，營收一度掉一半。雖然目前日本料理和合資品牌的業績已回穩，然而，營收占比高達 55% 的臺菜餐廳，業績卻只回復到過去的七成水準，其中，臺北市雙城街的臺菜創始店衝擊最大，這家占地 300 坪的店王，過去每月營收 2 千萬元以上，現在因為觀光客和商務客頓失，業績剩不到一半。這讓他們悲觀預言：業績衝擊恐怕長達 3 年，得學著與疫情共存！

疫情逼大家一定要快，過往精雕慢磨方式已不管用

擁有中央廚房的大樓 8 樓，穿過辦公空間的小門一開，是逾 10 坪大、上百萬元打造的中西式廚房。「我們董事長都在這裡做菜，有專人做筆記，因為她修修改改，研發一道菜要 1 個月！」欣葉二代、執行董事兼總經理李鴻鈞驕傲的分享 82 歲的母親、欣葉創辦人李秀英對於料理的堅持。

精雕慢磨，也是欣葉長年以來的 DNA

在這裡，一名主廚的養成，過去得歷經至少 10 年，該公司有逾 3 成員工服務超過 10 年，臺菜的平均年齡更達 40 歲。快速與創新，從來都不是欣葉的關鍵字。「但疫情，逼得大家一定要快，我講這樣可能不太適合，但有時候：要見到棺材才會掉淚！」溫文儒雅的李鴻鈞，突然說了重話，因為這些年，他經歷品牌老化等衝擊，這波疫情，又加劇了挑戰。

虛擬廚房帶來巨變

具反脆弱能力比展店更重要

他解釋，欣葉的成功來自保留傳統風味，另一面卻也自我框限。「過去欣葉最大的限制，就是再怎麼做都一樣，2006 年推年輕品牌蔥花，臺菜第一次做變化，結果廚師罵到不行，覺得不正宗、不像樣。」他說，近 5 年他聯手新加坡商、港商以合資方式代理品牌，就是為了衝撞臺菜的僵化。

　　比如，相較於自家品牌欣葉小聚，是運用傳統酒樓規格設計店面，經營成本高，他們引進馬來西亞品牌金爸爸，就是想學習怎麼規劃工作站內容，增加營運效率。此外，引進娛樂型餐廳蟹舞，服務生每 45 分鐘跳舞，藉此摸索年輕客群的喜好。但這些突破，仍追不上時代的巨變。「Cloud kitchen（虛擬廚房）很可怕，這會讓消費市場翻天覆地」。他說，近年外送平台帶動線上市場，無店面的虛擬廚房更加進化，背後還有設備商和籌資平台等服務，這不僅降低創業風險，也重新定義餐廳。「如果時代走到這樣，我們這種傳統餐廳，存在的價值是什麼？」他體認到，大環境逼得欣葉得加速改變「各種挑戰和黑天鵝只會越來越多，建立企業的反脆弱能力，比業績成長更重要、也更難。」他認為，過去餐飲業只要展店就能賺錢，但在未來，如何讓營運更彈性來面對危機，才是生存法則。因此，他們得主動掌握消費者，這半年，欣葉轉往線上市場，不僅加入外送平台、推出線上會員等服務，甚至規劃 5 坪小店，研發電商產品，試著讓自己更靈活。不過這場數位轉型，並不容易。首先，他們取得內部共識，凝聚員工向心力。

開對話會議解決歧見

因為轉型最難的是人心

　　每個月，欣葉各分店開設平台對話會議，包含廚師等所有員工都要參加，由與談師來解決情緒問題，甚至是調節員工間的紛爭，欣葉為此祭出公文明訂，該會議內容無關考績、也不准有人秋後算帳。疫情間，這被視為重要的溝通管道。欣葉集團總經理特助孫世光回憶，3 月時疫情嚴峻，他眼看員工各個心慌，他參與會議並率先拋出疑問：「大家有沒有想過，公司撐不撐得起來？你會不會失業？如果來做外送便當可行嗎？」一下子，大家熱烈討論起便當話題，這讓許多內部人都備感驚訝。

　　原來在欣葉，便當的推動連年卡關，就連李鴻鈞大力推動也失敗，因為第一線門市人員反映，現場工作量大，便當的經濟效益又低。但疫情後，卻人人搶著研發，短短一個月研發超過 30 種的便當口味。孫世光觀察，對欣葉來說，轉型最難的不是策略，而是人心。在平台對話會議，從一開始大家都不敢發言，到現在漸漸敢說真話，這不僅是員工的情緒宣洩出口，也是推動改革的基石。

接著下一步，他們拋棄舊有的心魔，快速嘗試新方法，邊做邊調整。李鴻鈞說，欣葉的做事邏輯是，把決策的方方面面都規劃清楚，才會執行，因此，常常一個決策擱置好幾年。其實，他早在 20 多年前就要建立店內的線上會員系統，但遲遲未進行，「我把它想得太複雜了，錯過太多時間點」。現在，他們半年內上架外送平台，建立 LINE@ 的線上會員，大膽嘗試新工具，這考驗的是應變能力。

在欣葉任職 30 年的臺菜忠孝店協理林合晨談到，該店在 4 月底上線外送平台 Uber Eats，7 月的外送營收已達兩成。「搞得人仰馬翻！我們沒有方法，出餐速度又要快。」對此，他重新設計廚房動線，更在工作台貼上整整 4 張、逾 30 個包裝 SOP（標準作業流程），就怕出錯。同時間，店內服務生則是找空檔向消費者推廣 LINE@ 會員，為了吸引客人，欣葉大手筆祭出加入就有 100 元的優惠折價券。不過在欣葉臺菜，光是要請客人拿出手機加入，一個人至少得花 10 分鐘溝通。「因為客人年紀大，六、七十歲都有，店內常常有一排輪椅。我們一步步教客人加入、怎麼用折價券。」林合晨觀察，對年長消費者來說，折價券很難形成誘因，未來要深耕會員，重點是回歸到服務，提供客製化功能，拉近顧客關係。

客戶需求優於數位工具

服務員外送著重的仍是待客

滿足顧客需求，這正是在快速嘗試的過程中，李鴻鈞不斷提醒自己的事，他說：「科技時代要很多數位工具，但還是要回到核心：消費者需要什麼？我們如何創造新價值？」疫情期間，他們就觀察，不少顧客不敢出門，會選擇外帶一個刈包、一碗麵，甚至希望服務生能親送餐點。對此他們在 4 月份業績下滑間，仍破天荒購買 10 台的 Gogoro 車輛，進駐臺菜餐廳做外送。相較於與外送平台的合作，他們定位這 10 台車是：平時做服務、疫情做業務。

不少餐飲業者評論，這車隊的效益不大，還得考量車子保養、外送員保險等費用，有可能是場虧本生意。但李鴻鈞認為，他看中的是服務的價值，對此欣葉聘請資深服務生擔任外送員，他們不僅外送餐點，還能幫顧客做配菜服務，宛如是餐飲管家。

　　面對欣葉的改變，同樣正在改造傳統餐廳的鬍鬚張董事長張永昌肯定其創舉，但他也提醒，轉變需要發酵時間，這考驗的是領導者怎麼重新評估策略的成效，又如何在等待過程，給予員工信心。「我常跟 Res（李鴻鈞的英文名）說，轉型就像是滷一鍋東坡肉，要耐心給足夠的烹煮時間，火候到了，味自美，大火猛燒就是燒焦、不入味，急不得！」這是欣葉正在學習的功課。回顧這半年，李鴻鈞認為，這是欣葉難得的契機點，「我們期待做百年品牌，現在才 40 多年，還有 60 多年耶，我們要很清楚知道自己要往哪裡走。」現在的他，期待帶領欣葉翻出全新一頁。

資料來源：
1.「建外送車隊、閉 5 坪小店，欣葉再走 60 年的反脆弱盤算」，李雅筑，商業週刊 1708 期，2020 年 8 月 6 日。
2. 本書編者編排整理。

問題討論見書末附頁　60

1. 在人類活動中，發展出新奇產品或對於開放性問題提出適切解決方案，稱為創意（Creativity）。若簡要定義，創意就是出一個題目，然後解這個題目；創意就是一場發現解答的過程。

2. 創新（Innovation）是將創意轉換為有實際用途、高顧客價值、具獲利潛力的產品、服務或工作方法之流程。

3. 成功創新可帶來七項利益：

 (1) 明確發展方向。

 (2) 企業競爭優勢。

 (3) 提升決策品質。

 (4) 贏得股東信心。

 (5) 改善經營績效。

 (6) 高度顧客忠誠。

 (7) 吸引好員工。

4. 簡單來說，創意是以獨特的方式組合不同的想法或進行想法間特殊連結的能力，創新則將創意轉換為有用的（具獲利潛力的）產品、服務或工作方法之流程。

5. 創新類型若依創新的程度與進行過程來看，常區分為漸進式創新與劇烈式創新二種，克雷頓·克里斯汀生（Clayton Christensen）則提出唯有從顧客生活情境思考，研發出顛覆既有產品架構與市場規則的「破壞式創新」（Disruptive innovation）產品，才能真正創造企業的競爭優勢、長期獲利。

6. 創業精神（Entrepreneurship）是創新能力的持續展現；願意面對過時與不當的設計，勇於改變的精神，也屬於創業精神。創新的員工能在大企業制度與奧援下勇於嘗試與開創事業，就被稱為「內部創業精神」（Intrapreneurship）。

15

企業倫理與社會責任

1. 了解企業倫理的意義與重要性。
2. 認識管理者的倫理態度。
3. 了解社會責任的意義與重要性。
4. 界定組織社會責任扮演的角色。
5. 討論現今社會之企業道德與社會責任議題。

名人名言

只會賺錢的公司，是種不良的企業。

——Henry Ford（亨利·福特）

光做善事是不足的，你必須按正確的方法做善事。

——John Morley（約翰·莫利）

本章架構

```
                        ┌─────────────────────┐
                        │      企業政策        │
                        └─────────────────────┘
          ↓                      ↓                      ↓
  ┌──────────────┐      ┌──────────────┐      ┌──────────────┐
  │   企業倫理    │      │   綠色管理    │      │   社會責任    │
  │              │  →   │              │  →   │              │
  │   功利觀      │      │  善盡對自然環境 │      │   社會責任    │
  │   權利觀      │      │   的維護      │      │   社會回應    │
  │   正義觀      │      │              │      │   社會義務    │
  └──────────────┘      └──────────────┘      └──────────────┘
          ↓                      ↓                      ↓
        ┌─────────────────────────────────────────┐
        │            利害關係人權益                 │
        └─────────────────────────────────────────┘
```

開章見理

當肺炎疫情來襲時，即社會責任表現時！

當2020年新冠病毒肺炎疫情來襲，觀光休閒餐旅業經營受到很大的衝擊與影響，業者因應這波全球大流行的疫情所採取的作為，即表現出了企業社會責任最真實的一面。

晶華酒店防範於未然

早在農曆年前一周，晶華酒店總經理吳偉正就嗅出疫情不尋常。他回憶：「一月十六日，我就要求故宮晶華等會接觸大量各地旅客的同事戴口罩與手套。」當時前場服務生還覺得太大驚小怪；臺灣卻在五天後，出現第一例確診個案。不僅如此，他更要求採購部門開始盤點酒精、口罩，過年前就必須準備好充足數量的物資。「現在中南部各姊妹飯店，每周都會上來領口罩。」保護好員工，是吳偉正要求的第一步。

採預應式 (proactive) 管理

果然，緊接著，臺灣飯店業的壓力也排山倒海而來，住房率直落腰斬。這種非常時刻，身為飯店龍頭的晶華酒店一面守一面攻，力拚不虧損；從下午茶時段仍可見排隊人流來看，似已先站穩一隻腳。如何守？吳偉正利用每天固定晨會，額外加開十分鐘，與各部門針對近兩百項防疫資訊一一確認。「了解中港澳旅客樓層配置、口罩酒精數量、業績取消量等。包括二月十五日決定提前進行樓層裝修，每天會有百名工人進入晶華從事裝修工程，也都要嚴格管控：押證件、量體溫等。」連電梯、洗手間門均要求每隔一小時消毒一次。「董事長說趁這段期間，大家可以去休假，沒想到反而更忙。」吳偉正笑中帶著從容。

晶華主要營收組成主要分為租賃6%、餐飲58%與住房33%三大塊。目前住房率從八成掉一半，餐飲僅少5%。吳偉正表示：「其中，住房日本客占四成，本地客約占兩成，陸客占比不大，衝擊有限。反而國人旅客不減反增，因為不能出國，預算還在，住房率上升約五成。」

為了搶國內客，飯店業者紛紛祭出降價促銷策略，吳偉正回應：「降價會擠壓到捷絲旅等品牌。」因此運用飯店既有資源互相拉抬，像是住宿期間回饋旅客至餐廳、精品、SPA消費的抵用券，預計提升一成住房率；此外，也推出外帶和外送便

當與健康養生餐點等。

晶華兩大方針：不放無薪假、不能虧損

真正受衝擊是宴會取消，目前訂單約減少三分之一，但晶華不因此退卻，「設置小攤販銷售外賣，由宴會廳員工負責；彌補損失，也讓員工有事做。」晶華行銷公關副總經理張筠表示。疫情衝擊甫發生，晶華董事長潘思亮就下達「不放無薪假、不能虧損」兩大方針，在吳偉正領軍下，已經決定將硬體整修、內部教育訓練時程提前，以迎接三至五月將引進的新櫃與餐廳。「疫情一旦結束，住房率回彈速度快，宴會等活動會回流，要做好準備。」吳偉正堅定地說。

瓦城的未雨綢繆

新冠病毒肺炎造成餐飲業莫大的經營危機，面對創業來最大的危機，瓦城泰統集團董事長徐承義認為做最壞的準備，也包括財務未雨綢繆。對連續七年賺一個股本、第八年刷新「營收、獲利、來客人次」紀錄的餐飲集團來說，帳上現金流量理應充足，可是疫情看不到盡頭。三月底開完董事會，徐承義決定從三月起不支薪，董事也不支領去年酬勞。「我們的立場很清楚，要保護企業長期發展，讓員工有安穩的工作環境，」徐承義提高聲量說。徐承義首次對外提及，疫情期間協理級主管多次發簡訊給他，主動提議降薪 20%，他始終不願回覆。

保持一‧五公尺防疫距離的重擊

直至四月清明連假後，疫情指揮中心建議室內保持一‧五公尺的距離，給了餐飲業一記重擊。為了激勵團隊士氣，徐承義才勉強同意主管減薪兩成，希望給予一線員工穩定力量。也是那段期間，傳出瓦城變相減薪的消息。市場傳言，瓦城近幾年積極展店，每年平均新開二十家店，開店資金需求大；加上瓦城旗下高達七成分店設在百貨、購物中心，賺來的錢至少一個半月才入袋，現金流壓力也不小。

瓦城泰統廚務部協理蔡秉錚指出，主要是賣場縮短營業時間，瓦城預估來

客數也將受影響，才決定調整賣場門市四、五月的營運時間因應，原本後場廚房人員每天固定一個小時的加班費，也跟著取消。「這是我們溝通不清楚，讓新同事產生的誤解，」蔡秉錚坦言。作風保守、穩健的徐承義，寧可先暫緩開店，守住底氣。二月疫情傳到臺灣時，徐承義正和美國地產商談合作，聞訊立刻踩刹車，「等疫情過後，洛杉磯餐廳預估減少三分之一，進美國的據點選擇更多 。」，果然，6月底餐飲業漸漸走出疫情陰影，加速回溫，瓦城開啓加速展店計畫，深耕台灣市場，擴大六都布局。

企業社會責任是對社會的雪中送炭

面對新冠病毒肺炎的侵襲，餐旅服務業不僅受到最嚴峻的考驗，過程中更能彰顯部分企業善盡社會責任的可貴。大企業保護員工、善盡社會責任，當小企業面臨倒閉危機，如何學習大企業的做法，找回生機，都考驗著企業領導人的經營智慧。

資料來源：

1.「晶華列 200 條檢查項目每天查核 人力不閒置」，今周刊 1209 期，2020 年 2 月 24 日，撰文：張玉鉉，頁 72 ～ 73。

2.「食安風暴後最難過的一年 我要保護員工和企業」獨家專訪觀光股王瓦城董事長徐承義，天下雜誌 697 期，2020 年 5 月 6 日，頁 38 ～ 42。

3. 本書編者重新整理編排。

問題討論見書末附頁 63

第1節　企業倫理的意義

　　倫理（Ethics）一詞是指界定行爲是正確或錯誤的規定與原則，而簡單來說即區分是非、對錯之行爲的準則。此項行爲的規則，即在規範個人在多項行爲方案上能做有效且正確的選擇。套用在企業組織中，即可稱爲企業倫理（Business ethics），是指一種公平、正義，遠超過只遵守法令的行爲規範，可用來控制個人或團體的行爲，也可做爲確立組織行事或員工行爲是非善惡的基準。

一、倫理決策的判斷

　　倫理既然爲判定行爲的對錯的準則，即有其界定的準則。故管理者在作決策時，會依據道德參考架構來判斷與取捨其管理決策。一般而言，引導決策制定的道德判斷有三種不同的觀點。

（一）倫理之功利觀（Utilitarian view of ethics）

　　此觀點認爲倫理決策的制定完全是以結果爲基準，即考量如何爲最多人求得最大利益的方式來作決策。因此，在功利主義的觀點下，企業解雇 20% 的員工是適當的，不但可以提高收益，並保障其餘 80% 員工的工作，同時使股東權益最大。又如當政府的開放貿易政策對於經濟預期的考量更甚於民眾對於食品安全、就業保障等的擔憂與顧慮，實是屬於官方認爲能爲最多人求得最大利益的方式，官方考量即偏向於「倫理之功利觀」決策。

（二）倫理之權利觀（Rights view of ethics）

　　權利觀點以尊重與保護個人的自由與權利爲首要，諸如隱私權、言論自由、生命與安全，以及合理的程序，甚至保障員工在報告雇主非法行爲時的言論自由權。以正面意義闡述，即善盡保護個人的基本權利；而就負面影響來看，在過於關心個人權益更甚於工作績效的組織氣候下，可能會造成生產力與效率的減低。

（三）倫理之正義觀（Justice view of ethics）

　　此觀點即以遵循法律與規範下，公正地實施與執行各項企業規則。因此，管理者會對具有同樣技能、績效表現與責任的員工支付相同薪水。這個觀點的優點在於，保護那些未受重視或沒有權力的利害關係人；然而可能因過度保障，降低員工在冒險、創新與提高生產力上的努力，爲此觀點之最大缺點。

二、提升倫理行為

　　道德行為的形成有其發展的階段與影響的因素。然而對組織而言，仍有其注重的方法，以提升員工之倫理行為（圖 15-1）：

1. 員工甄選時篩選適當的人：個人的道德發展階段不同，價值觀也不同。組織可利用人才的甄選過程—面談、測驗、背景審查等，來排除倫理方面有問題的不適任應徵者。

2. 制定企業道德規範：道德規範書，係記載組織的基本價值觀，和公司對員工道德標準的期望。透過道德規範書，可降低員工對道德的模糊，提供指引方針。

3. 高階主管的身教領導：高階主管如能以身作則，則上行下效，企業即能建構倫理的企業文化。倫理領導即指高階領導者的身教。

4. 倫理規範列入績效評估項目：若組織想要維持員工的高道德標準，績效評估項目可能須包括「公司道德規範」的「目標達成」評分。

5. 實施道德訓練：企業可透過舉辦各種研討會、講習會和其他道德訓練課程，以訓練宣導鼓勵員工的道德行為。

6. 建立正式的保護機制：組織應為員工設置正式的保護機制，保護揭發倫理議題的員工，使員工在面對道德難題時能選擇對的決策，而不用擔心受罰。專門向組織內外揭發組織中違法或不道德行為的人或單位，被稱為揭密者（Whistle blower）。

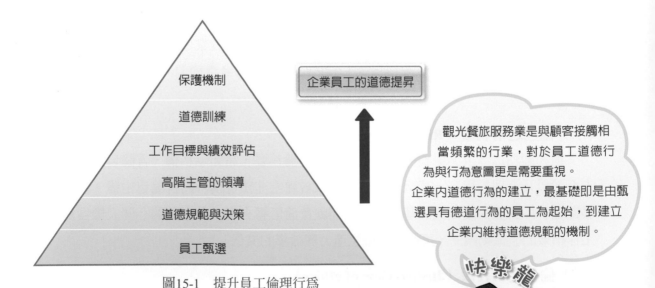

圖15-1　提升員工倫理行為

企業員工的道德提昇

觀光餐旅服務業是與顧客接觸相當頻繁的行業，對於員工道德行為與行為意圖更是需要重視。
企業內道德行為的建立，最基礎即是由甄選具有德道行為的員工為起始，到建立企業內維持道德規範的機制。

快樂龍
告訴你

第 2 節　企業社會責任

　　廣義的企業倫理涵蓋社會責任。企業社會責任（Corporate social responsibility, CSR）是一種道德或意識形態的理論，泛指企業之營運方式以達到或超越道德、法律及公眾要求的標準，在進行商業活動同時亦考慮對各利害關係人造成的影響。簡單來說，即企業追求對長期社會福利有益的目標，遠超越法律與經濟上所要求的企業義務。

一、古典與社會經濟觀點

　　傳統的古典觀點認為企業之管理當局唯一的社會責任，即是追求利潤最大化。經濟學家及諾貝爾獎得主密爾頓·傅利曼（Milton Friedman）是支持該觀點的主要代表學者，他認為管理者主要的責任即需以股東最佳利益為考量，來從事經營活動。他還主張，當管理者將組織資源用於「社會利益」時，都是在增加經營成本。而這些成本不是藉由高價轉嫁給消費者，就是要降低股息由股東吸收。並不是說古典觀點認為組織不應該承擔社會責任，而是應僅限於股東利潤的最大化實現後的責任。

　　社會經濟觀點（Socioeconomic view）則認為企業管理當局的社會責任，不單單只是創造利潤，還包括保護和增進社會福祉。這一立場是基於社會對企業的期望已經發生變化這個信念。公司並非只對股東負責的獨立實體，還要對社會負責，因為社會通過各種法律、法規認可公司的建立，並透過顧客購買產品和服務對其提供支援。此外，社會經濟觀的支持者認為，企業組織不僅僅是經濟機構，社會大眾普遍接受甚至鼓勵企業參與社會的、政治的和法律的事務。

表15-1　社會責任的二種理論觀點比較

二種觀點	核心要點	管理者應負責對象
古典觀點（純粹經濟觀點）	管理唯一的「社會責任」是極大化利潤	股東（stockholder）、企業所有者（owners）
社會經濟觀點	保護與改善長期社會福利（超越經濟利潤）	利害關係人（stakeholder）— 任何會影響組織決策與行動的團體

15

二、社會責任四階段模式

組織所承擔的社會責任，一般來說可分為四個階段（圖 15-2）：

1. 第一階段：與古典觀點相同，管理者在遵守所有的法律規範下，藉由減低成本與增加利潤，以追求股東的權益極大化。這階段的管理者，不認為他有滿足其它社會需要的義務。

2. 第二階段：管理者延伸其責任範圍至另一個重要的利害關係人─員工。由於需要僱用、維持與激勵好員工，管理者會改善工作環境，增加員工權益與工作保障等。

3. 第三階段：管理者將其責任擴展至其他利害關係人─顧客和供應商，管理者的社會責任目標包括：合理的售價、高品質產品與服務、安全產品，以及良好的供應商關係等。他們認為只有滿足這些利害關係人的需求，才能達成對股東所負的責任。

4. 第四階段：此階段則代表社會經濟學派對社會責任的定義。管理者認為他們須對社會整體負責，視企業為公共的實體，管理者負有增進長期社會福利的責任。管理者會主動努力提升社會正義、維護環境，與支持社會文化活動，即使這些活動會減低企業的「短期利潤」，他們仍會採取這樣的作法，因為這樣的作法事實上對提升組織「長期利潤」仍是很有助益的。

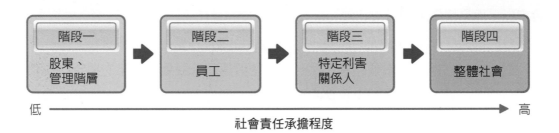

圖15-2　組織所負社會責任的四階段模式

「勤美學」的在地創生、自然永續與里山精神

「我沒想到搬回苗栗後，還能找到符合興趣、所學的工作，」自稱「返鄉中年」的鍾君朵，過去在飯店業工作 22 年，因父親失智搬回老家，而踏進勤美學工作。像鍾君朵這樣的人生故事，常在許多鄉村小鎮裡上演。

「有時候我們到外面走了一圈，反而知道家鄉的美，」雖然還是旅遊業，但他認為，「做的是重新認識自己家鄉、自己父母的工作。」

勤美學，一個在地美學實驗計畫，傳達自然永續、院長導師精神、生活哲學的企業核心精神，融入在地文化，透過旅遊與生活體驗，打造在地生活美學的實驗平台，也成了近幾年火紅的露營場域。「我們想傳達的，絕對不只是豪華露營，也不是用飯店思維做露營，而是希望來參加的旅人，跟著在地職人學習，喚醒對生活的嚮往。」鍾君朵說。勤美集團接手廢置的香格里拉樂園後，重新定位成擁有「職人精神、環境永續跟生活哲學」的未來樂園。2017 年開幕之初，推出三年 1001 夜的美夢計畫，引領都市旅人進入反璞歸真的桃花源，一步步透過記錄與撰寫，邀請院長導師、山粉圓 (勤美學的會員暱稱) 與勤美學團隊共同參與，完成這個在地美學的實驗研究計畫。

在地職人、返鄉青年一起圓夢

幾年過去了，勤美學發掘了 50 多位不同專長的職人，竹編藝術家、田野採集達人，各個稱號響亮，其實都是當地人的生活方式。「這裡是一個有溫度、有誠意的地方」，苗栗縣文化觀光局長林彥甫指出，勤美學園區多數工作人員是在地晉用，不少返鄉青年「懂得用更多關愛故鄉的情懷，去思考如何讓園區導入更多的在地精神與文化。」同時，也與許多在地的手作達人、青農合作，「他們一直很努力嘗試、做創生。」

利用自然資源，發揚里山精神

勤美學執行長何承育觀察，所謂的里山精神（代表以友善的生活方式永續利用自然資源的態度），在臺灣客家文化隨處可見。苗栗是客家聚落，為了在夾縫中生存，節儉的態度也是利用自然資源、實踐環保。遇到問題，不見得總是需要向外聘

請專家，有時往內看，在地人跟在地生活或許就有答案。例如，園區內一直崩塌的梯田，聽從鄰家阿伯的建議，種了一些護坡植物後，斜坡就不塌了。

時序入夏，灑落滿地的桐花，在入口處鋪成一片雪白地毯，旅人才走進，就忍不住發出「哇」聲讚嘆。勤美學的成立，來自對都市生活的反思，既然想拉近人與自然的關係，怎麼跟自然共處，當然是重點。

走進森林，擁抱大樹

人跟自然相處分 3 個層次：在外面看、進入、最後融入在一起

何承育指出，苗栗大部份位居丘陵，「淺山沒有太多特別的物種，但平凡中可以找到觀察學習的事物，這也是臺灣才有的森林倡議。」與森林的這一課，從席地而坐的樹下茶席展開。

後龍的葵瓜子、九華山的落花生，搭配一口長了 30 年的五葉松樹摘下的松枝茶，微苦回甘，恰好替褥暑解了些熱。前方的草皮，有人看著書，也有人野餐。樹蔭遮住了毒辣的陽光，吹來幾陣涼爽的風，只見身旁隨意躺臥在樹下的朋友，竟然就這麼進入夢鄉，來了場美好的午睡時光。

小憩過後，跟著勤美學村長的腳步走進森林。林蔭間的舒爽，腳下是沒什麼起伏的坡度，走得很輕鬆。鳳嬌催化室策劃的「抱樹」活動，要求旅人安靜地聽聽樹木想說什麼，同時也在心中對樹說說話。沒什麼大道理，只是單純以一種謙卑尊重的姿態跟土地共處，便讓久居都市的人們，感動得掉下淚。

圖片來源：擷取自網路本文，https://www.cw.com.tw/article/5100517?template=fashion。

藏於森林中的樹屋，來自日本樹屋大師小林崇所設計，跟大樹互相纏繞，也一起成長著。這裡的藝術設計，都藏著何承育的想法，「做 70 分就好，因為剩下的，大自然會不斷激起靈感變化，帶來無法預料的驚喜。」

嘗百草！野菜煎餅自己做

想成為森林裡的「好野人」，少不了試試神農氏的樂趣；聽著村長如數家珍，空心菜的莖可做吸管、六神草專治牙痛、月桃舒緩胃脹氣……，才發現自己對植物的知識如此淺薄。坐在樹下，隨意將艾草、香茅、桂枝、薄荷塞進小棉袋中，隨身攜帶可用來防蚊，或泡腳、泡澡。看似不起眼的「雜草」草藥包，是當地人生活的智慧，亦是大自然的伴手禮。再跟著村長前往園區的田地採集吧，咸豐草、白鳳菜、地瓜葉……，這些走過路過很容易錯過的植物，可以是雜草，也能是食物，端看你認不認識。採集回來後，自己料理成煎餅，配上一杯手沖咖啡，勞動後的美味，更加倍。

後疫情旅遊潮流：安心療癒

遠離塵囂是時下最夯的旅遊活動之一，尤其對於 2020 年上半年因新冠肺炎疫情逐步趨緩解封，可以親近大自然又能保持安全社交距離的露營，就成為最佳的樂活防疫選擇。做為臺灣第一間引進「Glamping 豪華露營」概念的勤美學，也和雄獅旅行社合作，2020 年推出全新的「太空夢遊」互動體驗企劃，透過各種自然生態的體驗，引領大家更貼近自然資源與在地文化。

樂園是帶給大家快樂的地方。何承育說，他與團隊的初衷是：「找回失去的快樂配方。過去的生活不是不累，而是能透過療癒，找回能量；現代人的生活不是更累，只是無法被補充能量，只好消耗殆盡。」

所謂的生活美學，是能發掘每個微小角落的美感。這堂大自然的課程，露營只是個引誘，意圖帶你拋開日常，體驗森林的療癒。當旅人們在此補充能量後，也能學會分享、懂得體驗與自然共處的美好。

勤美學創生前的小故事：前身是 1990 年創立的香格里拉樂園，是個結合歐式花園景觀、水上樂園、客家文化村、大型遊樂設施的綜合樂園，也提供露營、烤肉。曾經因電視節目《百戰百勝》錄影而聲名大噪。2012 年由勤美集團經營管理，2018 年樂園的老遊樂設施完全停業，營收卻創新高。

資料來源：
1. 臺灣才有的療癒森林！苗栗超夯露營地，找回都市人失去的能量
 吳雨潔，天下雜誌 699 期，2020 年 6 月 2 日。
2. 勤美學官網。
3. 本書編者重新編排整理。

問題討論見書末附頁 **63**

第3節　企業社會責任層次與議題

一、企業社會責任的層次

企業社會責任涵括三個部分：社會義務、社會回應與社會責任。社會義務爲滿足經濟法律責任的基本義務。社會回應與社會責任則屬於超越基本經濟法律標準的較高層級，但社會回應只在於順應社會大眾要求的部分，社會責任則是更積極、主動維護社福祉。

綜言之，社會義務、社會回應與社會責任爲企業滿足社會福祉所執行之不同層次的社會行爲，三者的不同處如表 15-2、圖 15-3 所示。

表15-2　三種社會責任層次的比較

	社會義務 （Social Obligation）	社會回應 （Social Responsiveness）	社會責任 （Social Responsibility）
定義	企業滿足經濟和法律責任的義務，而從事滿足此義務基本標準的社會行爲。	企業爲了回應、順應社會的重要需求，而做出某些社會活動。	超越法律與經濟規範之外，企業從事「有益於長期社會福祉的行爲」之意願。
企業實例	1. 排放廢氣、廢汙水設備僅求符合政府汙染防治標準，不會多做預防措施。 2. 在聘用或解僱員工時，遵循法規避免任何歧視行爲。 3. 遵循勞基法一例一休的規定，避免受罰。	1. 因應社會大眾期望停用保麗龍包裝材料，使用可再生原物料；不購買、銷售保育類動物，回應環保要求。 2. 企業提供幼兒托育服務，滿足已婚在職員工的需求。 3. 增加一例一休制度下的加班補貼。	1. 零售賣場將產品售價收入捐出一定比例，做爲公益用途。 2. 企業贊助或發起舉辦各種公益活動，例如救災或賑濟飢荒國家或地區之人民。

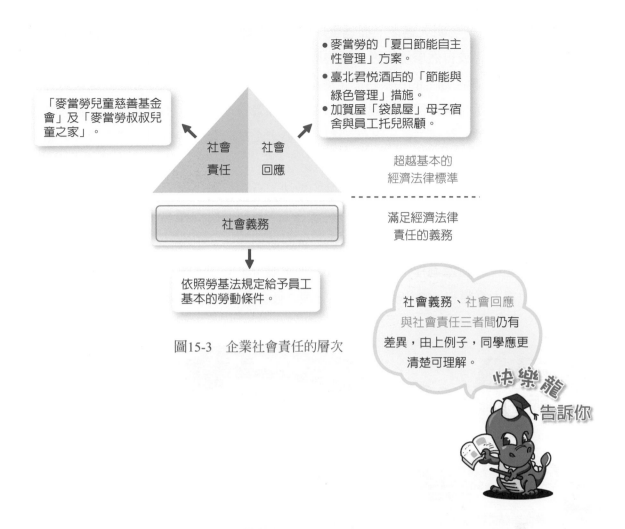

- 麥當勞的「夏日節能自主性管理」方案。
- 臺北君悅酒店的「節能與綠色管理」措施。
- 加賀屋「袋鼠屋」母子宿舍與員工托兒照顧。

「麥當勞兒童慈善基金會」及「麥當勞叔叔兒童之家」。

社會責任　社會回應

超越基本的經濟法律標準

社會義務

滿足經濟法律責任的義務

依照勞基法規定給予員工基本的勞動條件。

社會義務、社會回應與社會責任三者間仍有差異，由上例子，同學應更清楚可理解。

快樂龍告訴你

圖15-3　企業社會責任的層次

二、綠色管理

　　因為組織的決策與行動與自然環境有很密切的關係，甚至會造成對自然環境嚴重的衝擊。因此，當管理者認知到「其決策與行動可能對自然環境造成一定的衝擊」，進而修正其原先的管理決策以善盡對自然環境的維護，就稱為綠色管理（Green of management）。

　　全球的高度發展與頻繁的商業活動，已對環境破壞帶來愈來愈嚴重的問題。這些科技高度發展的工商業活動，導致地球資源的耗竭、溫室效應的加劇、（空氣、水和土壤等的）生態汙染、各種有毒的產品及其廢棄物排放等。2004

15

年上映的美國電影──明天過後，描述全球暖化和全球寒冷化後所帶來的災難，引領了電影界一陣災難片或自然環境維護主題的風潮，臺灣則是以一部空拍臺灣環境現況的電影──看見臺灣，喚起島上的民眾對於生態維護的重視。

綠色管理即是將環境保護的觀念融於企業的經營管理之中，不但涉及企業管理的各個層次、各個領域、各個方面、各個過程，並要求企業於管理時無處不考慮環保與體現綠色管理。

企業在執行綠色管理時，有不同程度的做法。有些組織僅做到法律所規範的要求，達到守法要求的社會義務而已。有些公司進一步考量與回應到顧客、員工與社區民眾對於環境維護、環保產品上的要求，被稱為社會回應的作法。也有些公司則大幅改變其經營方式，使產品和生產過程至整個供應鏈的要求變得更乾淨，以積極態度尊重地球與自然資源，並盡力維護它，實現真正的綠色管理之社會責任（圖 15-4）。

圖15-4　臺灣飯店的綠色管理

古厝民宿「天空的院子」

近年來「社會企業」、「地方創生」興起，所謂社會企業是有別於純營利為主、以解決某一個社會或環境問題為主的企業，亦即追求促進社會福利的企業；地方創生則是政府提出為人口逐漸稀少的鄉鎮，創造生命、生活與生計的計畫，最終希望離鄉背景的年輕人能夠回流農村，甚至外地人也能移民至偏鄉。「天空的院子」就是一個以民宿經營為主的社會企業，並對地方創生投入了許多的心力與貢獻。

在地文化保存的信念

距離南投竹山小鎮開車 30 分鐘，海拔 80 公尺高的山林裡，一間三合院被竹林環抱，後方有山，前是全片竹林。夏季一場雨降下，整座山頭被雲霧繚繞。這是曾被《天下雜誌》選為臺灣最美民宿的「天空的院子」外觀的模樣。古厝民宿「天空的院子」創辦人何培鈞，在大二時因為愛好攝影，在山間發現這間張家古厝。看到這房子的第一眼，心裡想的是「為何像日本等國家在進步同時，傳統文化也保存的很好，反觀臺灣，這些鄉鎮的在地文化卻慢慢被人遺忘？」何培鈞就因為這樣的文化保存的信念，走上經營古厝民宿的路。要想保存這個房子的文化，何培鈞開始思考文化保存的媒介，餐廳、獨立書店、咖啡館，好像什麼都可以，可是這些可能都不是最適合的。後來何培鈞選了「民宿」，因為它是所有媒介裡足以讓旅客停留時間最長的方式。

篳路藍縷的「天空的院子」

退伍後，何培鈞為了籌措修繕南投竹山「天空的院子」這個百年古厝的經費，寫了人生的第一個貸款創業計劃書，跑了 16 家銀行後，才有銀行經理場勘後勉強貸款成功，前後甚至跟銀行借了 1500 萬的高額貸款。開始營運後，第一個月只做 8 仟多塊，貸款卻得繳 6 萬多，於是何培鈞開始白天跑業務，晚上做網路行銷。盤算每月的成本後，一個月起碼要跑過 120 個單位，斗六、草屯、竹山、南投……只要有公司員工規模超過 20 人以上，每天寫信、打電話、親自拜訪。晚上回到民宿，除了利用社群留言，還真誠的用原子筆寫信給全臺灣各地的文化局局長，甚至把自己拍下來的整修紀錄片燒成光碟一併寄出。

結果，南投文化局局長看見了，包下整棟天空的院子，招待剛好來台巡迴表演的音樂家馬修連恩及唱片團隊。後來大家透過放映的紀錄片看見這座房子的歷史故事時都難以置信，馬修連恩當下還即興了一場音樂會祝福「天空的院子」，第一次覺得原來經營民宿可以那麼快樂。「人生最高的風險，不是你選擇了挑戰的事業，而是你不知道未來該做什麼。」何培鈞鼓勵大家：「當你找到人生最想做的事，你會願意為了你願意做的事，去適應你不願意做的事。」

用商業方式解決社會問題

2011年何培鈞創立小鎮文創公司，租下兩間透天厝提供給年輕人用自己所能免費換宿，只要提出自己的想法紀錄或者幫助小鎮就有資格，一年內吸引來自世界各地超過600名青年來到小鎮，用年輕的雙手創造更多可能。何培鈞也提醒：「每個人都該想想自己與社會之間的關連性；我為何來到這個社會、這個地方、踏在這塊土地？這個社會是不是需要一點改變？」

地方觀光應該緊密鏈結在地文化元素

後來，何培鈞走遍臺灣、甚至到大陸活化多個小鎮，並且回到竹山用區塊鏈技術，打造虛擬貨幣「光幣」，讓民眾建立數位身分證，將消費足跡與生產履歷全記錄下來，來建置數位鎮民計畫，開啟當地社區營造數據分析元年，不僅成為地方創生典範，更將經驗輸出海外。何培鈞的地方創生典範看似成功，但他覺得挑戰仍在，難在翻轉思惟。他觀察，政府在發展地方觀光時，最常問「一年可以帶來多少人潮？錢潮？」但這兩個指標並不是地方人口成長的必要條件，也無法反映地方發展的動能。然而，許多臺灣鄉鎮為了追求人和錢，只好短線操作、引進速成的外來東西，每次辦完活動人就走了，因為這些元素與地方的連結是脆弱的、甚至斷鏈的。

何培鈞建議，若要做地方創生、壯大人口，就應該從基礎教育做起。他反問，有多少人真的瞭解自己的家鄉？有多少人真的知道故鄉美在哪裡、有多少人口？許多孩子根本沒意識到問題，或者在還沒有找出答案前，就在高中聯考之後離家到都市求學工作，從此就不回來了。「孩子應該要看到家鄉的優點，而不是從都市的優點去看鄉村的缺點！」他指出，地方要創生、要永續發展，第一步就要把孩子找回來，讓他們扎下根來。

政府、企業與社會共好

　　所以，如果政府能夠營造友善的經營環境，孕育愈來愈多的社會企業，或用心灌溉地方創生的文創企業，將能使社會漸漸地往更良善的方向改變，在地傳統文化也更能保存成為珍貴的文化資產。

資料來源：
1.「光幣翻轉南投竹山 回饋地方產業」，2020 年 6 月 8 日，中國時報，廖志晃報導。
2.「找回孩子、找對定位，讓地方創生向下扎根」，2019 年 10 月 31 日，林讓均，遠見雜誌，專題論壇十一：地方創生的永續發展，https://www.gvm.com.tw/article/69169。
3.「臺灣最美民宿『天空的院子』，何培鈞在沒落小鎮創奇蹟」，2014 年 7 月 3 日，東森新聞雲，記者游琁如／南投竹山報導、攝影，http://travel.ettoday.net/article/371133.htm。
4.The News Lens 關鍵評論，「『我有一個 idea，但是沒有錢、又沒技術怎麼辦？』就讓社企流論壇一次告訴你」，2015 年 3 月 23 日，發表於 http://www.thenewslens.com/post/140812/。
5. The News Lens 關鍵評論，「他用 3285 個日子專心做好兩件事，幫這個沒落小鎮帶進 9 萬觀光客」2014 年 7 月 23 日，發表於 http://www.thenewslens.com/post/52426/。

問題討論見書末附頁 64

1. 倫理（Ethics）一詞是指界定行為是正確或錯誤的規定與原則，簡單來說即區分是非、對錯之行為的準則。此項行為的規則，即在規範個人在多項行為方案上能做有效且正確的選擇。套用在企業組織中，即可稱為企業倫理（Business ethics），是指一種公平、正義，遠超過只遵守法令的行為規範，可用來控制個人或團體的行為，也可做為確立組織行事或員工行為是非善惡的基準。

2. 一般而言，引導決策制定的道德有三種不同的觀點：功利觀點、權利觀點、正義觀點。

3. 企業社會責任（Corporate social responsibility, CSR）是一種道德或意識形態的理論，泛指企業之營運方式以達到或超越道德、法律及公眾要求的標準，在進行商業活動同時亦考慮對各利害關係人造成的影響。

4. 組織可透過以下方式提升員工之倫理行為：員工甄選時篩選適當的人、制定企業道德規範、高階主管的身教領導、倫理規範列入績效評估項目、實施道德訓練、建立正式的保護機制。

5. 企業社會責任涵括三個部分：社會義務、社會回應與社會責任。社會義務為滿足經濟法律責任的基本義務。社會回應與社會責任則屬於超越基本經濟法律標準的較高層級，但社會回應只在於順應社會大眾要求的部分，然而社會責任則在積極主動維護社會福祉。

6. 因為組織的決策與行動與自然環境有很密切的關係，甚至會造成嚴重的衝擊。管理者「其決策與行動對自然環境可能造成的衝擊」之認知，稱為綠色管理（Green of management）。

參考文獻

1. 牛涵錚、姜永淞（2015年）。管理學，第二版。新北市：全華。

2. 朱道凱譯，羅伯‧柯普朗（Robert S. Kaplan）、大衛‧諾頓（David P. Norton）（1999年）。平衡計分卡：資訊時代的策略管理工具。臺北：臉譜出版社。

3. 吳凱琳譯，克雷頓‧克里斯汀生（Clayton M. Christensen）著（2007年）。創新的兩難。臺北：商周。

4. 林孟彥、林均妍譯，Stephen P. Robbins and Mary Coulter著（2011年）。管理學，第十版。臺北：華泰文化。

5. 林建煌（2013年）。管理學，第四版。臺北：華泰文化。

6. 湯明哲、黃崇興、李吉仁（2014年）。管理相對論。臺北：商業周刊。

7. 湯明哲（2003年12月）。重新拿捏多角化策略。遠見雜誌，第210期。

8. 黃秀媛、周曉琪譯，金偉燦（W. Chan Kim）、芮妮‧莫伯尼（Renée Mauborgne）著（2015年）。藍海策略：再創無人競爭的全新市場(增訂版)。臺北：天下文化。

9. 齊若蘭譯，彼得‧杜拉克（Peter F. Drucker）著（2004年）。彼得杜拉克的管理聖經（The Practices of Management，前譯「管理的實踐」）。臺北：遠流。

10. 蕭富峰、李田樹譯，彼得‧杜拉克（Peter F. Drucker）著（2009年）。創新與創業精神：管理大師彼得杜拉克談創新實務與策略。臺北：臉譜文化。

11. 賴聲川（2006年）。賴聲川的創意學。臺北：天下文化。

12. 嚴長壽（2014年）。你就是改變的起點。臺北：天下文化。

13. Bossidy, Larry and Charan, Ram. 2002. Execution: The Discipline of Getting Things Done, Commonwealth Publishing Co., Ltd.

14. Fayol, Henri. 1916. Administration industrielle et générale; prévoyance, organisation, commandement, coordination, controle (in French), Paris, H. Dunod et E. Pinat.

15. Hamel, Gary. 2000. Leading the Revolution, Harvard Business School Press.

16. Juran, J. M. 1974. Quality Control Handbook.

17. Porter, Michael E. 1980. Competitive Strategy: Techniques for Analyzing Industries and Competitors. New York: Free Press.

18. Robbins, Stephen P. and Coulter, Mary. 2009. Management, 10th Ed., NJ: Prentice Hall.

19. Taylor, Frederick W. 1911. Principles of Scientific Management. New York: Harper and Row.

20. Goeldner, Charles R., and J. R. Brent Ritchie. 2006. Tourism: Principles, practicies, philosophies. 10th ed. New Jersey: John Wiley & Sons Inc.

索引

管理名詞

人名

第1章　管理概論

班級：＿＿＿＿＿　學號：＿＿＿＿＿

姓名：＿＿＿＿＿＿＿＿＿＿

問題討論

課本第 16~18 頁

開章見理－吳寶春麥方店：用麵包閱讀全世界的經營哲學

管理隨口問

()　1.　一位麵包師傅從學徒到培養獨當一面的管理能力，最初要先訓練的是何種能力？
(A) 技術性能力　(B) 概念性能力　(C) 人際關係能力　(D) 政治能力

()　2.　吳寶春師傅儘管創業多年，仍然持續在研發新品，表現的是何種管理能力？
(A) 技術　(B) 創新概念　(C) 人際關係　(D) 規劃決策

()　3.　吳寶春能夠與下屬的相處互動密切，對員工眞誠「讚美與反省」，且能夠留任好的人才，表現的是何種管理能力？　(A) 技術　(B) 創新概念　(C) 人際關係　（Ｄ）規劃決策

()　4.　吳寶春實行荔枝卡的管理制度，對員工最能夠達成何種管理效果？　(A) 技術養成
(B) 創新概念啓發　(C) 建立綿密人際關係　(D) 激勵溝通

()　5.　下列何者敘述較適於闡釋吳寶春的管理風格？　(A) 專注展現高度個人技能　(B) 重視績效導向甚於人員關懷　(C) 重視與員工融洽相處甚於績效　(D) 專業品質堅持與團隊凝聚力並重

管理充電站－新冠病毒肺炎疫情衝擊下餐飲業的突圍策略

管理隨口問

() 1. 老字號餐廳因為肺炎疫情蔓延導致營收銳減而停業的原因可能是考慮　(A) 房屋租金高　(B) 人力成本高　(C) 管銷成本高　(D) 以上皆是

() 2. 下列何者較不會出現在飯店業這波疫情蔓延積極尋求突圍的行銷策略內？　(A) 將客戶訂單延後　(B) 與外送平台合作　(C) 外帶優惠方案　(D) 店內用餐 20 人團體優惠

() 3. 部分飯店業在店內用餐民眾擔憂肺炎群聚感染的風險下，主要因為採行何種因應方案，而使營收不減反增？　(A) 採用公筷母匙　(B) 一人一客的套餐形式　(C) 頻繁的環境消毒　(D) 入店發口罩

() 4. 飯店業管理者面對肺炎疫情嚴重，必須密切注意每日疫情發展以作為飯店評估因應策略的資訊參考，此時管理者扮演的是何者角色？　(A) 人際關係角色　(B) 資訊角色　(C) 決策角色　(D) 領導角色

() 5. 飯店業管理者面對肺炎疫情蔓延隨之而來的營收考驗，分析並提出各種因應方案，包括外送、外帶、個人套餐等方案，是扮演何種角色？　(A) 人際關係角色　(B) 資訊角色　(C) 決策角色　(D) 行銷角色

管理充電站－主題樂園、飯店、商場、賽車場複合式度假村－麗寶樂園

管理隨口問

() 1. 龐大的麗寶樂園體系應該歸屬於哪一種行業？　(A) 主題樂園　(B) 遊樂場　(C) 渡假村　(D) 複合式渡假村

() 2. 下列哪一個也是民間興建營運後轉移模式 (BOT) 的開發案？　(A) 台北車站　(B) 高鐵　(C) 台北 101　(D) 高鐵與台北 101 皆是

() 3. 下列何者較不屬於麗寶樂園主管需進行的管理活動？　(A) 生產製造　(B) 行銷　(C) 財務會計　(D) 人力資源管理

() 4. 建立「一站購足」的複合式服務較需要何種管理？　(A) 建立詳細的管理制度　(B) 尊重各服務主管的專業　(C) 集中各種服務的管理指揮權　(D) 尊重各服務主管的專業、注意服務介面的溝通協調

() 5. 為了搶佔疫情解封後的商機，麗寶樂園的管理者最需要哪種管理技能以加快顧客服務速度？　(A) 提出各項活動企劃的概念性能力　(B) 人力彈性運用的人際能力　(C) 快速執行各項活動的技術性能力　(D) 以上皆需要思考餐飲管理業的本質為何？

得　分

課後評量——

管理學－
整合觀光休閒餐旅思維與服務應用

班級：＿＿＿＿＿　　學號：＿＿＿＿

姓名：＿＿＿＿＿＿＿＿＿＿＿

第 1 章　管理概論

一、選擇題（每題 2 分）

（　）1. 規劃、組織、指揮及控制組織各項資源以達成組織目標的程序，是指：　(A) 管理　(B) 領導　(C) 效率　(D) 協調

（　）2. 「隨時注意組織績效，找出問題予以修正，以確保營業額目標能達成」的管理程序是指　(A) 規劃　(B) 組織　(C) 領導　(D) 控制

（　）3. 對經常須與其他部門溝通協調的旅館客務部經理 (Front office manager) 而言，那一項管理技能最重要？　(A) 人際關係能力　(B) 概念化能力　(C) 技術性能力　(D) 適應性能力

（　）4. 企業經營管理的效率 (efficiency) 指的是：　(A) 目標達成率最高　(B) 利潤最高　(C) 用人精簡　(D) 小成本、大營收

（　）5. 明茲伯格 (Mintzberg) 歸納管理者扮演三大類角色，何者不屬之？　(A) 人際關係角色　(B) 資訊角色　(C) 決策角色　(D) 服務角色

（　）6. 生產、行銷、人力資源管理、研發、財務等指的是甚麼？　(A) 管理功能　(B) 企業功能　(C) 管理程序　(D) 管理績效

（　）7. 餐旅業的本質與經營管理最重視的是　(A) 作業程序　(B) 產品創新　(C) 服務快速　(D) 親切款待

（　）8. 做對的事 (do the right thing) 是以下何種概念？　(A) 效率　(B) 效能　(C) 管理功能　(D) 企業功能

（　）9. 行政主廚常須執行各種社交、內外部典禮儀式等任務，例如落成剪綵、記者會、新品發表會等之主持或代表公司致詞，此時，行政主廚是執行明茲伯格 (Mintzberg) 所提出的何種管理者角色？　(A) 代表人物　(B) 領導者　(C) 企業家　(D) 協商者

（　）10. 當旅行社公關經理碰到旅遊危安事件或緊急航空事件做出快速處理時，所扮演的管理者角色為何？　(A) 領導者　(B) 企業家　(C) 問題處理者　(D) 傳播者

（　）11. 現代管理的權變觀點指的是一種管理的？　(A) 系統觀　(B) 普遍適用性　(C) 簡化模式應用　(D) 彈性

（　）12. 下列何者不是「企業」的定義？　(A) 企業是由個人或一群人組成的組織　(B) 企業處理生產要素的取得與運用　(C) 企業提供滿足消費者需求的產品或服務　(D) 企業不以追求利潤為目的

（　）13. 關於「餐旅業」(Hospitality) 內部經營管理問題，下列敘述何者錯誤？　(A) 工作重、工時長，基層人力流動率高　(B) 應加強人力培訓，並以自動化設備來替代人力之不足　(C) 標準作業程序之建立有助於提升服務效率與品質　(D) 雖然大環境造成營運成本增加，但對獲利影響不大

（　）14. 學有專精的餐旅畢業生從學校畢業後，往往都會先被派任服務顧客的基層工作學習與磨練服務技能，並且從中熟悉服務流程、顧客接觸與管理制度，主要是為了培養那種管理者技能？　(A) 人際關係能力　(B) 概念化能力　(C) 技術性能力　(D) 適應性能力

（　）15. 大型旅行業雖然努力達成整體營運的目標與顧客滿意度，但往往受限於龐大人事費用與設施成本，導致成本無法下降。從管理績效的角度來看，這種情況稱為　(A) 沒效率，沒效能　(B) 沒效率，有效能　(C) 有效率，沒效能　(D) 有效率，有效能

二、專有名詞解釋（每題 4 分）

1. 管理：＿＿＿。
2. 管理功能：＿＿＿＿＿＿＿＿＿＿＿＿＿＿＿＿＿＿＿＿＿＿＿＿＿＿＿＿＿＿＿＿＿＿＿＿＿。
3. 效率與效能：＿＿＿＿＿＿＿＿＿＿＿＿＿＿＿＿＿＿＿＿＿＿＿＿＿＿＿＿＿＿＿＿＿＿＿。
4. 企業功能：＿＿＿＿＿＿＿＿＿＿＿＿＿＿＿＿＿＿＿＿＿＿＿＿＿＿＿＿＿＿＿＿＿＿＿＿＿。
5. 管理者角色：＿＿＿＿＿＿＿＿＿＿＿＿＿＿＿＿＿＿＿＿＿＿＿＿＿＿＿＿＿＿＿＿＿＿＿。

三、問答題（每題 10 分）

1. 管理者每天要分析、決策與處理許多事務，請問管理者所扮演的角色，可以歸納為哪些角色？請以旅行業說明這些角色的內容與實例。

2. 管理者需要哪些技能來有效地執行管理者活動？這些技能在旅館業又分別代表哪些管理者活動？

3. 管理者需要運用管理技能來達成管理績效，請問管理績效的意義為何？如何衡量管理績效？

4. 眾所周知，餐旅業只要加強服務人員訓練、提升服務設施功能，以及維繫顧客關係，就可以維持營運績效。然而，有效的營運管理卻是其中關鍵點。請問，企業為何需要管理？

5. 面臨經營環境多變、全球經濟景氣衰退、顧客需求與偏好經常改變、產品生命週期愈來愈短，請問現代化觀光休閒服務業追求生存與永續發展，管理者需要如何執行組織的管理活動？

第2章　管理思想演進

問題討論

課本第 38~40 頁

開章見理－開章見理－2020十大餐飲趨勢

管理隨口問

(　) 1. 吃到飽業態風潮再起的原因是　(A) 實質國民所得下降　(B) 歐式自助餐飲加入　(C) 滿足消費者有限資源內多元體驗的價值追求　(D) 健康意識當道

(　) 2. 永續食物的意思是　(A) 可以續盤的食物　(B) 對環境友善的食材　(C) 可以持續烹煮的食材　(D) 聯合國永續發展基金會宣導的食物

(　) 3. 消費兩極化指的是　(A) 平均消費單價有拉高的傾向　(B) 平均消費單價時而拉高、時而降低　(C) 以低價享受高品質　(D) 平價餐飲全面升級吸引大量客人，而消費高價品享受高價值體驗者也大有其人

(　) 4. 下列何者比較不屬於近年興起的數位化的餐飲趨勢？　(A) 網路訂位　(B) 網路訂購外送　(C) 行動支付　(D) 網路搜尋餐廳

(　) 5. 本文提到，受到新冠肺炎疫情影響，下列哪一個 2020 年趨勢更顯著？　(A) 數位時代改變顧客關係，外送將是成長動能　(B) 體驗設計成為決勝關鍵　(C) 深耕核心能力，發展多元事業　(D) 年輕世代餐飲創業潮更熱

課本第 48 頁

管理充電站－偶像劇「我可能不會愛你」

管理隨口問

1. 試問何謂典範移轉？

2. 請論述walkman與典範移轉的關聯。

管理充電站－航空旅遊整合行動科技邁向無遠弗屆的未來

管理隨口問

一、選擇題

(　　) 1.　為何航空業要結合行動方案服務？　(A) 錢賺太多　(B) 提供更全面服務　(C) 投資行動通訊業　(D) 顧客太難滿足

(　　) 2.　航空業加值提供行動通訊新方案，這稱之為？　(A) 轉型　(B) 擴大經營　(C) 併購　(D) 策略同盟

(　　) 3.　不同價值觀或理論的突破與轉變稱之為？　(A) 轉型　(B) 跳躍式思考　(C) 創意　(D) 典範轉移

(　　) 4.　從個案中我們可知，產業的發展趨勢是往哪類行業發展？　(A) 農業　(B) 漁業　(C) 製造業　(D) 服務業

(　　) 5.　關於航空業這項服務敘述何者有誤？　(A) 是有形的產品　(B) 是一種服務　(C) 有被取代的可能　(D) 是一項可消費的產品

二、簡答題

1.請試述行動方案服務的發展對航空業造成的影響。

由顧客忠誠觀點來看

第 2 章　管理思想演進

一、選擇題（每題 2 分）

（　）1. 福特汽車公司生產出世界上第一輛屬於平民的汽車，開啓了汽車旅遊風潮，其流程的細節管理也帶動哪一種科學管理 (scientific management) 的根本原則？　(A) 增加效果　(B) 提高效率　(C) 提高正當性　(D) 強化職權

（　）2. 下列何者非屬於工業革命時期所發生與休閒觀光業有關的事件？　(A) 蒸汽機發明　(B) 美國運通公司成立　(C) 汽車問世　(D) 奇異公司創立

（　）3. 關於霍桑研究的結論，何者正確？(A) 工作環境的差異會顯著影響員工的生產力　(B) 社會規範與群體標準是影響個人工作行爲的關鍵決定因素　(C) 員工的行爲與情緒彼此間是無關的　(D) 增加薪水會顯著的提升員工的生產力

（　）4. 「科學管理原則」一書，提出了管理組織的原則，而其中影響最深遠的就是下列何者的思想？　(A) 組織協調能力　(B) 組織溝通能力　(C) 組織專業分工　(D) 高階經理人的領導能力

（　）5. 相對於大旅行社在全世界各主要地區都有開旅遊行程，專辦東亞線旅遊的小旅行社，屬於採用麥可波特 (Michael Porter) 三種競爭策略的哪一個？　(A) 成本領導策略　(B) 差異化策略　(C) 集中策略　(D) 穩定策略

（　）6. 旅行支票最初爲哪一家公司所設計發行？　(A) 美國運通公司　(B) 蘋果公司　(C) 奇異公司　(D) 英國保誠人壽

（　）7. 現代連鎖餐旅業組織的管理特徵，哪一個不屬於韋伯提出的官僚體系的原則？　(A) 團隊精神原則　(B) 職權階層分明　(C) 詳訂服務流程與規則　(D) 部門分工

（　）8. 西方管理理論由傳統的科學管理進入到人際關係、行爲科學理論的轉捩點，是由梅育 (Mayo) 所提出的下列何項理論？　(A)X 理論　(B)Y 理論　(C) 霍桑實驗理論　(D) 因果歸因理論

（　）9. 餐旅服務業沒有普遍適用的規則，管理者的任務就是在變動的產業環境中，找出最符合顧客需求情境的服務方案，是下列那一種觀點？　(A) 權變觀點　(B) 人力資源觀點　(C) 系統觀點　(D) 程序觀點

（　）10. 下列何者非屬行政管理學派費堯 (Henry Fayol) 所提的十四項管理原則？　(A) 分工原則 (division of labor)　(B) 權威原則 (authority and responsibility)　(C) 動作科學化原則 (scientific movements)　(D) 公平原則 (equity)

（　）11. 我國當前主要的經濟產值比重以及企業經營管理導向趨向於：　(A) 精緻農業爲主　(B) 資訊工業爲主　(C) 工業與服務業並重　(D) 服務業爲主

（　）12. 管理科學學派的觀點爲　(A) 利用電腦爲工具　(B) 運用系統分析從事組織運作　(C) 管理原則需隨情境不同而有所調整　(D) 使用科學方法找尋完成工作的最佳方法

（　）13. 由於彼得‧杜拉克 (Peter Drucker) 的遠見與貢獻，人們往往稱他爲：　(A) 動作研究之父　(B) 組織理論之父　(C) 現代管理學之父　(D) 科學管理之父

()14. 在休閒觀光業實行全面品質管理 (Total Quality Management, TQM) 之管理作法，下列何者不適當？ (A) 管理者必須參與整個 TQM 計畫 (B) 以公司為中心考量，建立一個有效率的 TQM 計畫 (C) 必須持續改善所有的標準服務流程 (D) 公司內每一個人都要接受 TQM 相關訓練

()15. 如果某飯店發起員工績效實驗計畫，當房務員知道自己是被研究的對象時，表現通常會變得不一樣，是何種效應？ (A) 熱爐效應 (B) 霍桑效應 (C) 增強效應 (D) 透明天花板效應

二、專有名詞解釋（每題 4 分）

1. 科學管理原則：＿＿＿＿＿＿＿＿＿＿＿＿＿＿＿＿＿＿＿＿＿＿＿＿＿＿＿＿＿。
2. 甘特圖：＿＿＿＿＿＿＿＿＿＿＿＿＿＿＿＿＿＿＿＿＿＿＿＿＿＿＿＿＿＿＿＿＿。
3. 霍桑效應：＿＿＿＿＿＿＿＿＿＿＿＿＿＿＿＿＿＿＿＿＿＿＿＿＿＿＿＿＿＿＿。
4. 專業分工：＿＿＿＿＿＿＿＿＿＿＿＿＿＿＿＿＿＿＿＿＿＿＿＿＿＿＿＿＿＿＿。
5. 官僚組織：＿＿＿＿＿＿＿＿＿＿＿＿＿＿＿＿＿＿＿＿＿＿＿＿＿＿＿＿＿＿＿。

三、問答題（每題 10 分）

1. 科學管理學派 (Scientific management school) 與管理科學學派 (Management science school) 同樣都強調以科學精神與方法解決管理問題，然這兩種管理學派在觀光旅行業的管理做法上，可能表現出哪些差異點？

2. 費堯提出的十四項管理原則為何？哪些原則可能在現代化休閒觀光產業中較不具有適用性？

3. 管理理論發展至 1930 年代，傳統理論追求專業分工效率的原則受到衝擊，梅育 (Mayo) 所主持的霍桑研究的結論，可能影響旅館業的哪些管理做法？

4. 在餐飲業中如何應用權變學派的管理觀點？

5. 當代重要的管理思想如何影響休閒觀光產業的管理做法？

8

得　分

班級：＿＿＿＿＿　學號：＿＿＿＿＿

姓名：＿＿＿＿＿＿＿＿＿

問題討論

課本第 60~62 頁

開章見理－餐飲業的環境適應學

管理隨口問

(　) 1. 天廚欲宣布歇業的消息一出，在疫情期間還能拉回近五成的客人，主要原因應該是 (A) 天廚為具星級餐廳　(B) 天廚長期建立的口碑　(C) 客戶大多是趁歇業前來揮別 (D) 天廚開發了創新菜色

(　) 2. 承上題，天廚餐廳最大的優勢應該是　(A) 菜色創意多樣　(B) 經典江南菜色　(C) 老客戶忠誠度高　(D) 顧客服務活潑新穎

(　) 3. 美食家王瑞瑤認為天廚餐廳應該強化的是　(A) 創新經營　(B) 服務加強　(C) 老客戶關係　(D) 菜色變化

(　) 4. 本文後半段所介紹二個餐飲業突圍法，有一個共同的主軸是　(A) 供應鏈上下游串連 (B) 尋找老饕客戶　(C) 友善環境烹煮法　(D) 同業間共同合作

(　) 5. 本個案的涵義是　(A) 餐飲業上下游的供應鏈關係可以更緊密　(B) 餐飲同業關係可以既競爭且更密切合作　(C) 產業環境的適應方法應該注入更多創新　(D) 以上皆是

管理充電站－餐桌變平板　能點菜、玩遊戲！

管理隨口問

（　）1. 業者之所以有這樣的經營想法主要是？　(A) 個人創意　(B) 政策的制定　(C) 少子化環境的形成與科技的進步　(D) 異業結盟

（　）2. 除了環境趨勢，業者懂得利用科技產品，這是 SWOT 分析中，哪種面向的展現？(A) 優勢　(B) 劣勢　(C) 機會　(D) 威脅

（　）3. 從上述經營模式，可知此業者經營成功的重要關鍵因素來自於？　(A) 食物的美味(B) 行銷成本的降低　(C) 定價的準確　(D) 附加價值的提升

（　）4. 在此服務業個案中，我們能發現其注重在？　(A) 有形的服務　(B) 無形的服務　(C)員工的心態建立　(D) 以上皆非

（　）5. 有關下列對業者之敘述，何者有誤？　(A) 切分出目標市場　(B) 大量運用外部機會(C) 強調餐點的多元化　(D) 以主打親子互動為主要行銷方式

管理充電站－溫水煮青蛙

管理隨口問

一、選擇題

（　）1. 這個故事所指的環境是？　(A) 實驗過程　(B) 鍋子　(C) 水溫　(D) 研究人員態度。

（　）2. 實驗結果要告訴我們：　(A) 動物實驗不好　(B) 環境影響很大　(C) 研究人員很無聊(D) 鍋子大小很重要。

（　）3. 故事中所謂平穩的環境是？　(A) 平靜水　(B) 沸騰水　(C) 加溫水　(D) 冷水。

（　）4. 我們經常處於「類似」下列那一種環境而不自知？　(A) 平靜水　(B) 沸騰水　(C) 加溫水　(D) 冷水。

（　）5. 這個故事告訴我們什麼？　(A) 天將降大任於斯人也　(B) 生於憂患死於安樂　(C) 努力不懈終有所成　(D) 不經寒風澈骨焉得花香撲鼻。

二、簡答題

1. 試想你會不會是這隻青蛙？這個故事讓你有何啟發？

管理充電站－新奇事：機師靠貼符保平安

管理隨口問

（　）1. 本文的重點是在敘述？　(A) 自然環境　(B) 市場環境　(C) 生態環境　(D) 超環境

（　）2. 文中所說的超環境指的是？　(A) 氣候　(B) 信仰　(C) 自然環境　(D) 風水

（　）3. 不可知的力量也會影響組織的績效，是說明超環境給人哪一個面向的作用？　(A) 安定心情　(B) 提升工作力　(C) 改變工作環境　(D) 強化團隊合作

（　）4. 本文在說明，環境會影響？　(A) 組織結構　(B) 策略制定　(C) 組織行為　(D) 生產流程

（　）5. 團拜、祈求平安…等行為，在服務業中最合理的解釋是為了要？　(A) 強化與安定服務人員的心緒　(B) 能夠增加客源　(C) 減少意外發生　(D) 以上皆非

第 3 章　企業環境與全球化

一、選擇題（每題 2 分）

（　）1. 911 事件發生後，以及近來中東動亂的局勢，都對國際觀光業界產生巨大影響，此種衝擊屬於何種企業經營環境的影響？　(A) 競爭環境　(B) 任務環境　(C) 總體環境　(D) 自然環境

（　）2. 經營環境中的何種因素，常帶來不同程度的服務流程變革，致使餐飲業在預約訂餐、點餐、結帳等方面出現重大的服務創新與效率？　(A) 政治　(B) 社會文化　(C) 經濟面　(D) 科技

（　）3. 由於香港與臺灣有近似的風俗民情與生活習慣，而且在旅遊旺季許多民眾呼朋引伴、旅行團爆滿、機票一票難求的現象，也常出現相關旅遊報導，這是描述何種環境因素對香港旅遊的影響？　(A) 政治　(B) 社會文化　(C) 經濟面　(D) 法規面的鬆綁

（　）4. 下列何者不屬於休閒觀光業外在環境的變遷？　(A) 電子商務的興起　(B) 企業西進政策的鬆綁　(C) 消費者哈日風的興起　(D) 服務業對人力素質的提升

（　）5. 我國外交部對於歐洲國家斯洛維尼亞 (Slovenia) 發布旅遊警示：「鑒於歐洲國家受到恐怖攻擊風險升高，外交部提醒國人赴歐商旅搭乘大眾運輸工具及出入公共場所，應提高警覺，注意自身安全。」顯示觀光業對於國際情勢具有高度的：　(A) 競爭性　(B) 季節性　(C) 關聯性與敏感性　(D) 彈性

（　）6. 對於休閒觀光業所面臨的總體環境之描述，下列何者錯誤？　(A) 總體環境包括政治、經濟、社會、科技等環境　(B) 總體環境產生的影響不因特定企業而有所不同　(C) 總體環境又稱為任務環境　(D) 人口統計變數也是總體環境一部分

（　）7. 企業環境分為一般環境 (General Environment) 與任務環境 (Task Environment)，下列何者屬於休閒觀光業的任務環境：　(A) 科技　(B) 社會文化　(C) 人力結構　(D) 上游供應商

（　）8. 國內支撐經濟成長最重要的消費動力是：　(A) 資訊業，因為臺灣有世界知名品牌宏碁電腦與全球晶片大廠聯發科等　(B) 晶圓代工業，例如臺灣的臺積電與聯電為全球最大代工廠　(C) 服務業，因台灣服務業產值已超過 70%　(D) 糕餅業，因為臺灣近年來致力於發展精緻點心，世界麵包比賽冠軍的吳寶春與暢銷日本市場的微熱山丘為代表

（　）9. 最早經營旅行業、組織最早的觀光旅行團，而被稱為近代旅遊業之父的是：　(A) 彼得杜拉克 (Peter Drucker)　(B) 湯瑪斯‧佛里曼 (Thomas Friedman)　(C) 湯馬斯‧庫克 (Thomas Cook)　(D) 亨利‧威爾斯 (Henry Wells)

（　）10.「霧台鄉積極發展具原住民特色的民宿，進而改變當地的文化價值」，以上陳述說明了觀光與社會變遷的關係是：　(A) 社會變遷為觀光的基礎　(B) 社會變遷改變的觀光條件　(C) 觀光為社會變遷的動因　(D) 觀光與社會變遷無直接關係

（　）11. 近年來「有機食品」的倡導與「生態休閒農場」的盛行，主要與那一個外在環境的問題最有關聯性？　(A) 法令環境因素　(B) 自然環境因素　(C) 人口統計因素　(D) 經濟環境因素

（　）12. 飯店業經營常需要注意超環境對入住房客的影響，此種超環境指的是？　(A) 影響廠商與市場間交易的力量　(B) 組織不加注意的外在力量　(C) 即政府、經濟、法律及文化等環境因素　(D) 以組織難以掌控或未可知的力量。

（　）13. 近年來共產國家的開放政策，也構成新的國際觀光旅程。下列哪一新興旅遊熱門國家不屬於實行或曾經實行計畫經濟體系的國家？　(A) 中國　(B) 北韓　(C) 北越　(D) 柬埔寨

（　）14. 北美洲為國際旅遊的熱門路線之一，下列哪一國不屬於北美自由貿易協定國家？　(A) 加拿大　(B) 美國　(C) 墨西哥　(D) 阿根廷

（　）15. 下列何者是「以促進太平洋區的旅遊事業會員能有更佳之營業為宗旨」而成立的國際主要觀光組織：　(A) 聯合國世界觀光組織　(B) 亞太旅行協會　(C) 東亞觀光協會　(D) 國際會議協會

二、專有名詞解釋（每題 4 分）

1. 總體環境：＿＿＿＿＿＿＿＿＿＿＿＿＿＿＿＿＿＿＿＿＿＿＿＿＿＿＿＿＿。
2. 任務環境：＿＿＿＿＿＿＿＿＿＿＿＿＿＿＿＿＿＿＿＿＿＿＿＿＿＿＿＿＿。
3. 自然環境：＿＿＿＿＿＿＿＿＿＿＿＿＿＿＿＿＿＿＿＿＿＿＿＿＿＿＿＿＿。
4. 全球化環境：＿＿＿＿＿＿＿＿＿＿＿＿＿＿＿＿＿＿＿＿＿＿＿＿＿＿＿＿。
5. 超環境：＿＿＿＿＿＿＿＿＿＿＿＿＿＿＿＿＿＿＿＿＿＿＿＿＿＿＿＿＿＿。

三、問答題（每題 10 分）

1. 當休閒觀光業面臨總體環境的變化，管理者首要考量即是這些總體環境面的因素，如何影響休閒觀光業經營決策，請說明之。

2. 休閒觀光業可能因為許多考量因素，而必須進行全球化的營運以提高企業營收與獲利，請說明導致企業全球化的因素有哪些？

3. 面對臺灣人口結構的改變，例如高齡人口比例增加、少子化現象、新住民的增加，休閒觀光業應該如何因應這股趨勢？

4. 任務環境是影響企業營運與管理決策最直接與最攸關的因素，為了維持企業營運績效，休閒觀光業可以與任務環境展開哪些合作方式？

5. 休閒觀光業的經營管理，需要考量哪些超環境的因素？

得 分

班級：＿＿＿＿＿ 學號：＿＿＿＿＿

姓名：＿＿＿＿＿＿＿＿＿

問題討論

課本第 84~86 頁

開章見理－雲朗、老爺、凱撒飯店結盟抗疫之策略思考

管理隨口問

() 1. 本個案所指 1 億元的通用券，預計如何帶動 5 億元的產業活水？ (A) 平均每人約 1 萬元，儲蓄的增值 (B) 平均每人約 1 萬元，用在三集團的 30 家飯店住宿費用 (C) 平均每人約 1 萬元，用在三集團的 30 家飯店住宿、遊樂、餐飲等消費總計 (D) 平均每人約 1 萬元，用在三集團的 30 家飯店住宿費用，預計再加上外部交通、餐飲等消費總計

() 2. 文內提到，如果通用券還有下一波，為何是對其他企業的福委會作銷售？ (A) 因為福委會負責福利社營運 (B) 因為福委會負責舉辦員工福利活動 (C) 因為福委會管理員工薪資預算 (D) 主要是因為福委會握有員工旅遊、尾牙春酒及致贈福利品的預算

() 3. 三家飯店集團首度合作，所衡量的合作效益是什麼？ (A) 每家飯店集團計算自身利益 (B) 這案子創造 5 億貢獻，其中 4 億以上會回到飯店內部 (C) 因為疫情影響，飯店折扣多，度小月的心情 (D) 業主站在投資員工、保障員工，用刺激經濟的正面方式

() 4. 三家飯店集團為何沒有考慮減薪、裁員方案？ (A) 即使減薪，一家飯店每天仍需相當大的開銷 (B) 裁員，可以快速解決問題，但對臺灣觀光人力培養衝擊很大 (C) 如果 4、5 月能啟動這個方案，就可以雇用一些剛畢業的人力，人力培養得以銜接 (D) 以上皆是考量因素

() 5. 此一合作案，溝通最久的困難點為何？ (A) 複雜的行政處理機制與使用期限 (B) 通用券的核發 (C) 通用券可使用消費的地點 (D) 通用券的發行成本

課本第 90 頁

管理充電站－從旅遊金質獎原則學規劃

管理隨口問

一、選擇題

() 1. 由旅遊金質獎觀點讓我們瞭解，好的遊程是？ (A) 勇於冒險 (B) 懂得規劃 (C) 隨波逐流 (D) 唯利是圖

() 2. 好遊程規劃，需要考慮？ (A) 目標 (B) 時間 (C) 金錢 (D) 以上均是

() 3. 在本個案中規劃的重要性在於？ (A) 擴大組織 (B) 賺大錢 (C) 獲得顧客滿意 (D) 增加行銷力

() 4. 要具備好的規劃能力，其核心概念是？ (A) 向錢看 (B) 終生學習 (C) 良禽擇木 (D) 以上皆非

（　）5. 在管理的功能上，規劃是爲了？　(A) 確保目的能準確達到　(B) 將目的的組織完整建構　(C) 讓目標達成的過程中，有明確且有序的作業方式或安排　(D) 以上皆是

二、簡答題

1. 不管是管理作業上或生涯發展中，規劃都不可或缺，試問規劃爲何重要？

了解規劃的重要性與意義

課本第 99~100 頁

管理充電站：Club Med度假村　全球化或在地化決策

管理隨口問

一、選擇題

（　）1. Club Med 度假村將「讓人們開心」視爲　(A) 服務顧客的原則　(B) 經營使命　(C) GOs 的訓練目的　(D) 以上皆是

（　）2. 下列何者屬於 Club Med 度假村因地制宜的規劃？　(A) 在全球各地有超過 80 個度假村　(B) 提供一種遠離城市、讓人們開心的體驗　(C) 訓練 GOs 的熱情服務　(D) 在普吉島 Club Med 度假村提供親子嬰兒按摩服務

（　）3. 跨國觀光服務業提升績效的最好方式是　(A) 高度全球標準化以提升效率　(B) 降低在地化調適以精簡成本　(C) 並行全球標準與化因地制宜的調適規劃　(D) 專注建立全球統一的品牌形象

（　）4. 有效規劃的管理過程是　(A) 必須一步到位以提高效率　(B) 一個長期動態調整的過程　(C) 一個穩定調整的過程　(D) 具有一致穩定的標準

（　）5. 與競爭品牌相較，Club Med 度假村最大的優勢應該是　(A) 企業文化　(B) 品牌形象　(C) 優質設施　(D) 在地調適

二、簡答題

1. 以Club Med度假村爲師，觀光服務業應如何滿足各地顧客的差異需求？

了解規定制定的弊處

第 4 章　規劃與決策

一、選擇題（每題 2 分）

（　　）1.　下列何者不是企業進行「規劃」的目的？　(A) 減低環境變化的衝擊　(B) 指出未來發展方向　(C) 為了符合管理程序　(D) 提供績效控制的標準

（　　）2.　一家知名婚宴餐廳所強調的「致力於帶給新人終身難忘的婚宴回憶」，屬於　(A) 經營使命　(B) 策略　(C) 年度目標　(D) 績效目標。

（　　）3.　在一個完整的規劃程序中，何者不屬於必須不斷修正改進的循環程序？　(A) 設定組織目標　(B) 外部環境分析　(C) 發展可行方案　(D) 方案執行。

（　　）4.　當澄寶樂園進行 SWOT 環境分析時，是在分析觀光休閒園區所處外在環境的：　(A) 優勢與弱勢 (strengths & weaknesses)　(B) 機會與弱勢（opportunities & weaknesses）　(C) 優勢與威脅（strengths & threats）　(D) 機會與威脅（opportunities & threats）

（　　）5.　餐旅服務業常繪製服務藍圖 (Service Blueprinting) 來說明服務內容與傳送的程序、員工和顧客的接觸點與關係等，這是屬於哪一種類型的計畫？　(A) 策略　(B) 服務流程　(C) 功能政策　(D) 願景

（　　）6.　許多觀光餐旅業著重的「傾聽顧客的聲音」，是屬於哪一種規劃步驟？　(A) 設定組織目標　(B) 外部環境分析　(C) 發展可行方案　(D) 方案執行。

（　　）7.　組織所欲達成的社會或經濟目的，亦即組織的產品與服務、企業活動所期望對社會的貢獻或對組織本身的經濟價值之貢獻為：　(A) 經營使命　(B) 事業策略　(C) 組織目標　(D) 功能政策

（　　）8.　何者不是彼得杜拉克 (Peter F. Drucker) 目標管理的主要內涵？　(A) 績效目標由員工和其主管共同參與制定　(B) 不定期檢討目標達成之進度　(C) 各部門或個人獎酬分配依目標達成進度作為分配基礎　(D) 目標達成度為績效控制的標準

（　　）9.　美妙旅行社總經理最近制定目標管理的新政策，下列何者不是應有的政策內容？　(A) 票務主管與其上司共同制定各部門之特定目標　(B) 票務主管與部屬共同訂定行動計畫　(C) 每位員工設定計分卡　(D) 依照員工考取領隊或導遊證照給予獎勵

（　　）10.　關於彼得杜拉克 (Peter F. Drucker) 所主張一個具激勵效果的好目標，下列哪一項不是其主要特性？　(A) 須建立書面的正式計畫　(B) 不一定要有量化的目標　(C) 必須清晰且制定完成期限　(D) 必須是有挑戰性的

（　　）11.　店長說要制定一個提升顧客滿意的方案，則發展方案的決策過程第一個步驟應為？　(A) 蒐集資訊　(B) 選擇目標　(C) 確認問題　(D) 發展方案

（　　）12.　下列何者為婚宴部門主管面臨的例行性決策？　(A) 新菜單開發　(B) 服務人員調派　(C) 化妝室修繕　(D) 新客戶開發

（　　）13.　「現實與理想（目標）間存有差距」乃是指：　(A) 問題　(B) 決策　(C) 決策的標準　(D) 決策的可行方案

（　　）14.　假如規劃在澎湖興建賭場，以建賭場對澎湖社會與經濟面的影響報告，應屬於哪一個規劃程序中提出？　(A) 可行性評估與研究　(B) 資料蒐集與調查　(C) 擬定研究計畫　(D) 環境影響評估

（　　）15.　下列何者不屬於餐飲業廚房準備工作為求標準化所採用的 SOP？　(A) 標準食譜　(B) 採購基準　(C) 標準點菜流程　(D) 後場整理作業

二、專有名詞解釋（每題 4 分）

1. 規劃：＿＿＿＿＿＿＿＿＿＿＿＿＿＿＿＿＿＿＿＿＿＿＿＿＿＿＿＿＿＿＿＿＿＿＿＿＿＿。
2. 計畫：＿＿＿＿＿＿＿＿＿＿＿＿＿＿＿＿＿＿＿＿＿＿＿＿＿＿＿＿＿＿＿＿＿＿＿＿＿＿。
3. 經營使命：＿＿＿＿＿＿＿＿＿＿＿＿＿＿＿＿＿＿＿＿＿＿＿＿＿＿＿＿＿＿＿＿＿＿＿。
4. 目標管理：＿＿＿＿＿＿＿＿＿＿＿＿＿＿＿＿＿＿＿＿＿＿＿＿＿＿＿＿＿＿＿＿＿＿＿。
5. 標準作業程序：＿＿＿＿＿＿＿＿＿＿＿＿＿＿＿＿＿＿＿＿＿＿＿＿＿＿＿＿＿＿＿＿＿。

三、問答題（每題 10 分）

1. 何謂目標管理 (management by objectives, MBO)？請說明企業經營使命與設定的組織目標下，企業該如何推行目標管理？

2. 規劃是一種過程，而計畫則是規劃過程形成書面文字的成果；而不同計畫依層次形成計畫體系。請以層級別簡要說明計畫體系之內容。

3. 規劃是在經營使命與組織目標的指導下，一個持續不斷循環的程序，包括基本程序與循環程序，請說明此一完整規劃程序之運作。

4. 佳家旅行社最近計畫更換網站內容並加入更便利的線上訂位購票功能，請以決策的八個步驟模擬說明佳家旅行社的決策過程。

5. 假使您應聘為某水上樂園籌備處的企劃專員（並為該樂園命名），並負責樂園籌備的規劃專案，請嘗試說明該樂園的計畫體系包括哪些計畫內容？

第5章 策略管理

問題討論

課本第 104~106 頁

開章見理－中國最大餐飲外送平台美團點評的成功關鍵

管理隨口問

() 1. 依本文，在外送平台市占率評估方面，哪一個不是美團所具有的龍頭優勢？ (A) 平台收入 (B) 全中國覆蓋的城市據點 (C)App 用戶留存率 (D) 客戶滿意程度

() 2. 美團目前在外送平台同業間一個很大的優勢是 (A) 搶先在農村插旗，墊高後進者的競爭門檻 (B) 搶先佔據全中國一二線城市據點 (C) 一開始進入市場即獲利 (D) 擁有全中國最大車隊

() 3. 下列何者不是美團得以脫穎而出的成功關鍵 (A) 靜靜等待「最適當時機」才出手 (B) 大灑補貼策略 (C) 提供獨特性的產品供給 (D) 最快速蒐集最新市場資訊

() 4. 美團內部所講的「狗年速度」指的是 (A) 網路演進速度太快 (B) 美團較滿進入中國一二線主要城市 (C) 形容美團對數據反饋的快速要求 (D) 美團每周舉行一次市場數據解讀週會

() 5. 關於美團成功關鍵策略的涵義是 (A) 商場經營心法就是惟快不破 (B) 盡力提供消費者最優惠方案 (C) 新進入廠商就要針對最主力市場直球對決 (D) 時機、獨特性、市場情報是關鍵心法

問題討論

課本第 110~111 頁

管理充電站－毛巾的童話世界

管理隨口問

() 1. 「毛巾工廠從全盛時期的兩百多家銳減為四分之一不到的數量」，顯示臺灣的毛巾產業為 (A) 新興產業 (B) 成長產業 (C) 成熟產業 (D) 衰退產業

() 2. 經濟部積極輔導傳統的毛巾產業轉型成觀光工廠，屬於 (A) 競爭策略 (B) 成長策略 (C) 產業轉型 (D) 產業演進

() 3. 當傳統的毛巾工廠轉型成觀光工廠，應該屬於哪一層級的策略轉變？ (A) 公司整體層級 (B) 功能層級 (C) 作業層級 (D) 中階層級

() 4. 原本是一度飄搖的夕陽產業，透過創意轉型成觀光休閒產業，這些企業的策略思考屬於 (A) 成長策略 (B) 穩定策略 (C) 更新策略 (D) 競爭策略

() 5. 從傳統毛巾工廠成功轉型為「興隆毛巾觀光工廠」，興隆的高階主管最需努力克服的變革應該是 (A) 策略規劃 (B) 組織結構 (C) 企業文化 (D) 內部管理

課本第 114 頁

管理充電站－顧客就愛你這樣服務

管理隨口問

()1. 服務業策略之所以能成功的原因在於？ (A) 員工的學歷高 (B) 企業投入資本多 (C) 組織文化獨特 (D) 策略能抓到市場服務的核心

()2. 五大元素中，何者與行銷層面較有關係？ (A) 企業文化 (B) 社群 (C) 一對一 (D) 領導

()3. Ace Hardware 的座右銘，即在強調何者的重要？ (A) 服務 (B) 通路 (C) 製造 (D) 品牌

()4. 如果無法持續讓顧客感到驚艷，你的競爭優勢將無法持久。這說明服務策略中，何者的重要？ (A) 人力 (B) 資金 (C) 創新 (D) 財務

()5. Ace Hardware 的五大元素中，突顯出服務策略重要性得有幾項？ (A)2 (B)3 (C)4 (D)5

課本第 124~125 頁

管理充電站－西華飯店－高顧客忠誠度的經營策略

管理隨口問

()1. 個人化服務留住老顧客，目的為了？ (A) 客製化 (B) 顧客忠誠度 (C) 組織扁平化 (D) 規格化

()2. 每個環節都簡單順暢，節省顧客時間。為了達成此策略目標，必須要？ (A) 劃分各個職務 (B) 以個人績效為目的 (C) 跳過某些流程 (D) 團隊合作

()3. 走動式管理目的在於？ (A) 有效與第一線員工與顧客做接觸，並處理問題 (B) 邊工作邊運動 (C) 才能防止員工偷懶與出錯 (D) 以上皆是

()4. 在顧客關係管理議題上，本文突顯了何種東西的重要？ (A) 人力調度 (B) 資金 (C) 資訊系統 (D) 以上皆非

()5. 從人力資源角度看策略，上述四個議題何者對人資最重要？ (A) 個人化服務留住老顧客 (B) 每個環節都簡單順暢，節省顧客時間 (C) 員工忠誠度高，服務品質才會一致 (D) 善用 CRM 系統分析，找出服務缺陷

第 5 章　策略管理

一、選擇題（每題 2 分）

(　) 1. 對提供排餐為主的餐廳而言，豬肉價格持續走高，在其企劃人員所作之 SWOT 分析中屬於哪一種考量？　 (A) 外部威脅　 (B) 內部威脅　 (C) 外部弱勢　 (D) 內部弱勢

(　) 2. 下列何者為 BCG 矩陣考量的基礎？　 (A) 市場佔有率和市場成長率　 (B) 市場佔有率和市場規模　 (C) 市場成長率和獲利能力　 (D) 市場吸引力和公司優勢

(　) 3. 下列何者不屬於波特 (Michael Porter) 提出價值鏈中的支援活動？　 (A) 人力資源管理　 (B) 技術發展　 (C) 採購　 (D) 售後服務

(　) 4. 為了克服觀光旅遊產品淡旺季來客數的差異，觀光業設計平日、假日的差別計價以平衡淡旺季的需求，這是屬於哪一層級的策略？　 (A) 總公司層級　 (B) 事業層級　 (C) 功能層級　 (D) 作業層級

(　) 5. 下列何者不是旅行社之間合併或策略聯盟的最主要目的？　 (A) 擴增市場佔有率　 (B) 生產流程的延續　 (C) 降低成本　 (D) 達成規模經濟

(　) 6. 由「7S 模式」(McKinsey's 7S Model) 的要素來看，下列何者不屬於促進旅館業營運績效的主要要素？　 (A) 建立適當的組織結構　 (B) 發展適當的服務策略　 (C) 在市場上適當的定位　 (D) 適當的企業文化

(　) 7. Michael Porter 的競爭策略架構指出管理者可以選擇的策略，下列何者為非？　 (A) 標準化　 (B) 成本領導　 (C) 差異化　 (D) 集中化

(　) 8. 在波士頓顧問公司所提出的 BCG 矩陣中，應採行縮減策略的事業為：　 (A) 明星事業 (star)　 (B) 金牛事業 (cash cows)　 (C) 問題事業 (question marks)　 (D) 落水狗事業 (dogs)

(　) 9. 以規模經濟提升在產業的競爭優勢，屬於哪一種競爭策略？　 (A) 差異化　 (B) 成本領導　 (C) 集中　 (D) 整合

(　)10. 企業多角化成長策略中，餐飲業尋找東部稻田採簽契約式耕作（契作），甚至自己成立農業生產部門，以增強購料的競爭優勢，稱為下列何者？　 (A) 向前整合　 (B) 向後整合　 (C) 水平整合　 (D) 波段整合

(　)11. 在波士頓顧問群 (Boston Consulting Group) 之分析中，若事業單位之相對市場佔有率高、市場成長率低者，稱為：　 (A) 金牛事業　 (B) 落水狗事業　 (C) 問題兒童事業　 (D) 明星事業

(　)12. 休閒農場透過積極的行銷活動，持續提昇該農場在休閒產業的市場佔有率，是為哪一種策略？　 (A) 市場發展策略　 (B) 市場拓點策略　 (C) 市場滲透策略　 (D) 市場圍堵策略

(　)13. 雄獅旅行社的經營方式是涵蓋上中下游的旅遊服務，提供完整並豐富的服務使消費者能滿意，創造雙贏的局面，屬於 SWOT 分析中的：　 (A) 外部機會　 (B) 外部威脅　 (C) 內部優勢　 (D) 內部弱勢

(　)14. 2006 年 12 月晶華麗晶酒店集團收購台灣 DOMINO'S（達美樂 PIZZA）之全部股權，成為國際第二大的比薩領導品牌— DOMINO'S（達美樂）於台灣的經營者，這是晶華麗晶酒店集團的何種成長策略？　 (A) 集中成長　 (B) 垂直整合　 (C) 水平整合　 (D) 多角化策略

　　　　【背面尚有試題，請翻面繼續作答】

（　）15. 企業組織的「核心競爭力」(core competence) 是屬於 SWOT 的那一項？　(A) 優勢
　　　　(B) 劣勢　(C) 機會　(D) 威脅

二、專有名詞解釋（每題 4 分）

1. SWOT 分析：＿＿＿＿＿＿＿＿＿＿＿＿＿＿＿＿＿＿＿＿＿＿＿＿＿＿＿＿＿。
2. BCG 矩陣：＿＿＿＿＿＿＿＿＿＿＿＿＿＿＿＿＿＿＿＿＿＿＿＿＿＿＿＿＿。
3. 策略規劃：＿＿＿＿＿＿＿＿＿＿＿＿＿＿＿＿＿＿＿＿＿＿＿＿＿＿＿＿＿。
4. 垂直整合：＿＿＿＿＿＿＿＿＿＿＿＿＿＿＿＿＿＿＿＿＿＿＿＿＿＿＿＿＿。
5. 核心能力：＿＿＿＿＿＿＿＿＿＿＿＿＿＿＿＿＿＿＿＿＿＿＿＿＿＿＿＿＿。

三、問答題（每題 10 分）

1. Michael Porter 指出市場上沒有一家公司能夠滿足所有顧客的所有需求，因而建議公司要選擇具有競爭優勢的競爭策略。請說明 Michael Porter 提出的三項一般性競爭策略為何？

2. 成長策略 (Growth strategy) 是相當重要的總體策略之一，試以一家休閒餐飲店說明成長策略之內涵。

3. 組織各層級管理者負責不同的策略規劃。請以旅館業說明各主要策略層級的內涵。

4. 依據安索夫 (Igor Ansoff) 所提出的產品 / 市場擴張矩陣 (product/market expansion grid)，企業或事業單位在追求成長時，有哪四種策略可運用，請以星巴克咖啡店為例說明。

5. 假設一國際觀光旅館集團旗下包括旅館、餐飲、遊樂園、文創開發等四大事業群，請試以 BCG 矩陣為分析模式，自行設定四大事業群的營收狀況（例如旅館營業額最高、文創開發則為新成立之問題事業等），說明四大事業群可能採行的策略做法。

得　分

班級：＿＿＿＿＿　學號：＿＿＿＿＿
姓名：＿＿＿＿＿＿＿＿＿＿＿

問題討論

課本第 130~131 頁

開章見理－影子商店大崛起

管理隨口問

（　）1. 影子商店的意義為？　(A) 相同門市模式的複製　(B) 即線上商店　(C) 虛擬商店的概念　(D) 提供網路下單者可取貨的實體門市

（　）2. 根據本文，近來影子商店大量興起主要源自　(A)2003 年 SARS 爆發後網路零售崛起　(B) 全因 Covid-19 疫情所致　(C) 近來線上零售興起加上 Covid-19 疫情推升導致取貨門市加速興起　(D)2000 年網路 (.com) 公司興起

（　）3. 下面哪一種經營模式的概念與影子商店類似？　(A) 虛擬組織　(B) 虛擬實境　(C) 虛擬廚房　(D) 物流中心 (中心倉庫)

（　）4. 影子商店的優勢主要為　(A) 降低開設實體店的成本　(B) 消費者主要是在實體商店選購　(C) 實體店內提供個人化的消費體驗　(D) 服務高於生產

（　）5. 這一波影子商店崛起對未來餐飲零售業趨勢的影響可能是　(A) 線下零售當道　(B) 實體店品牌的轉型　(C) 線下線上零售分野更明顯　(D) 影子商店成為選擇配備

課本第 134~135 頁

管理充電站－主廚－最佳執行長

管理隨口問

一、選擇題

（　）1. 從文章中可知，決定組織結構的設計關鍵因素在於？　(A) 規劃　(B) 組織　(C) 領導　(D) 控制

（　）2. 文中，第二 P 講的是指哪一種管理活動？　(A) 規劃　(B) 組織　(C) 領導　(D) 控制

（　）3. 管理的第一要務是？　(A) 良好的規劃　(B) 薪水領多少　(C) 把事情做好　(D) 升遷管道好不好

（　）4. 知識會藉由直言批評迅速傳遞給有抱負的廚師們，但也只有臉皮夠厚的人才能存活。這句話意指何者是組織中成功的關鍵因素？　(A) 人脈　(B) 知識　(C) 學習　(D) 職位

（　）5. 文中提及的「活在當下」意思是？　(A) 把事情做好　(B) 過好每一天　(C) 面對每天發生的問題才是重點　(D) 以上皆非

二、簡答題：

1. 試問，主廚是最佳執行長的原因為何？

了解組織設計與領導者的關係

課本第 141 頁

管理充電站－專業、精簡的單車旅遊業先驅-捷安特旅行社

管理隨口問

一、選擇題

（　）1. 製造業跨界經營餐旅休閒服務業，稱為　(A) 水平合併　(B) 垂直整合　(C) 相關多角化　(D) 非相關多角化

（　）2. 下列何者不是訓練門市人員協助消費者「買到對的車、正確的尺寸，正確且安全的騎車」的主要管理方式？　(A) 授權　(B) 專業訓練　(C) 電視廣告　(D) 建立 SOP 標準流程

（　）3. 捷安特旅行社主推的客製單車環島旅遊行程，屬於差異化的　(A) 組織設計　(B) 激勵方案　(C) 行銷活動　(D) 經營策略

（　）4. 捷安特旅行社在原有組織結構的國內旅遊部之外，更增加國外旅遊部，此種部門劃分方式的主要優點是　(A) 易於管理　(B) 服務類別劃分　(C) 建立企業形象 (D) 靈活人力調派

（　）5. 捷安特旅行社的正職人員比例遠低於工讀生與外包人員比例，屬於一種　(A) 簡單式組織　(B) 虛擬式組織　(C) 有機式組織　(D) 機械式組織

（ 編按：虛擬式組織係指組織人力有相當比例屬於外包人力的結構，彼此可能並不會在同一辦公處所工作，但卻能維持組織的順利運作）

二、簡答題

1. 捷安特旅行社組織結構與設計的優點為何？

第 6 章　服務組織設計

一、選擇題（每題 2 分）

（　）1. 下列那一個管理名詞和組織設計中的「工作專業化」是同義的？　(A) 指揮鏈　(B) 任務分工　(C) 工作簡化　(D) 授權

（　）2. 組織架構圖中可以顯示各階層上司與部屬之間正式權力分配的關係，是為下列何者？(A) 複雜化　(B) 正式化　(C) 職權結構　(D) 專業化

（　）3. 向直屬主管報告的員工人數多寡稱為：　(A) 部門化　(B) 多層次或扁平的組織　(C) 控制幅度　(D) 管理程度

（　）4. 在旅行社的組織結構中，下列何者非幕僚人員？　(A) 業務經理　(B) 總經理特助　(C) 秘書　(D) 法律顧問

（　）5. 捷安特旅行社之組織圖主要區分為國內旅遊部與國外旅遊部，這是屬於何種部門劃分方式？　(A) 功能別部門化　(B) 顧客別部門化　(C) 產品別部門化　(D) 混合別部門化

（　）6. 某一米其林星級餐廳在台分店員工 31 人，組織層級分 3 層，則該公司各級主管控制幅度是幾人？　(A)4 人　(B)5 人　(C)6 人　(D)7 人

（　）7. 店經理因出差而把店內主要管理任務交給營業主任，讓營業主任可代替店經理執行特定的管理工作，稱為？　(A) 分權　(B) 職權　(C) 授權　(D) 負責

（　）8. 國際著名渡假村將其部門分為歐洲事業部、拉丁美洲事業部及東亞事業部，此係屬於哪一種部門化？　(A) 地區別部門化　(B) 產品別部門化　(C) 顧客別部門化　(D) 功能別部門化

（　）9. 獅王旅行社有非常正式的結構，溝通必須遵循既定的管道，規章制度很多，工作任務也很固定，依此，獅王旅行社屬於那一種類型的組織？　(A) 策略性組織　(B) 機械式組織　(C) 有機式組織　(D) 彈性組織

（　）10. Google 傾向以很少的工作規則來規範雇用高度專業和創造力的員工，這是屬於下列何種組織？　(A) 無機式　(B) 有機式　(C) 程序式　(D) 機械式

（　）11. 下列何者不是組織結構的主要構成成分？　(A) 組織目標　(B) 結構關係　(C) 企業總部　(D) 組織成員

（　）12. 鐵路局（臺鐵）組織主要分為貨運與餐旅二個服務總所，這是屬於何種部門劃分方式？　(A) 功能別部門化　(B) 顧客別部門化　(C) 產品別部門化　(D) 程序別部門

（　）13. 某一網路旅行社建立了一個偏向有機式組織的彈性運作型態，下列何者可能不是該公司可能具有的特徵？　(A) 部門關係和諧　(B) 追求穩定與效率運作　(C) 資訊自由流通　(D) 員工能夠自我控制工作進度

（　）14. 具高度適應力與彈性的組織模式為：　(A) 高型組織　(B) 機械式組織　(C) 官僚組織　(D) 有機式組織

（　）15. 下列對直線職權的敘述何者有誤？　(A) 由下往上的一種下屬對上司的關係　(B) 房務經理對房務人員屬直線職權　(C) 對下屬有指揮之權　(D) 組織內最基本的職權

二、專有名詞解釋（每題 4 分）

1. 組織結構：_____。
2. 控制幅度：_____。
3. 授權：_____。
4. 有機式組織：_____。
5. 機械式組織：_____。

三、問答題（每題 10 分）

1. 請說明構成餐旅服務組織的主要成分有哪三個？

2. 請簡要說明影響餐旅服務組織結構設計的主要因素有哪六個？

3. 請說明餐旅服務組織進行部門劃分的五種主要類型。

4. 請說明授權與賦權的差異，並以餐廳的門市服務實例說明。

5. 請列表比較機械式與有機式組織的差異。

25

第7章 組織行為的心理歷程

班級：＿＿＿＿＿　學號：＿＿＿＿＿

姓名：＿＿＿＿＿＿＿＿＿

問題討論

課本第 148~150 頁

開章見理－上班，是不斷談判的過程

管理隨口問

(　) 1. 下列何者是丹尼爾・高曼（Daniel Goleman）對 EQ 的論點？　(A) 須打破 EQ 決定成功的迷思　(B) 情緒智商可以透過後天有系統的培養　(C) 管理情商要從「良好人際關係」開始　(D) 人際關係好就是高情商

(　) 2. 蔡康永強調「情商的根本態度是：　(A) 理解自己的輕重緩急　(B) 從認知自己開始　(C) 強調人性出發　(D) 與人良好溝通

(　) 3. 為何蔡康永不看工作夥伴臉書、不按讚、不祝朋友生日快樂？　(A) 不喜歡社交　(B) 另有人際關係活動　(C) 因為這樣浪費時間　(D) 因為工作場合優先次序是賺錢為主而不是交朋友

(　) 4. 從情商角度來看，蔡康永建議工作是怎樣的一個過程？　(A) 不斷溝通的過程　(B) 不斷談判的過程　(C) 不斷自我表現的過程　(D) 不斷社交的過程

(　) 5. 情商高低表現的是哪一種組織行為？　(A) 態度　(B) 性格（人格特質）　(C) 認知　(D) 學習

課本第 155 頁

管理充電站－成功是天生的？還是具有性格特質

管理隨口問

1. 成功者究竟是天生的，還是學習而來的。

＿＿＿＿＿＿＿＿＿＿＿＿＿＿＿＿＿＿＿＿＿＿＿＿＿＿＿＿＿＿＿＿＿＿＿＿＿

＿＿＿＿＿＿＿＿＿＿＿＿＿＿＿＿＿＿＿＿＿＿＿＿＿＿＿＿＿＿＿＿＿＿＿＿＿

＿＿＿＿＿＿＿＿＿＿＿＿＿＿＿＿＿＿＿＿＿＿＿＿＿＿＿＿＿＿＿＿＿＿＿＿＿

＿＿＿＿＿＿＿＿＿＿＿＿＿＿＿＿＿＿＿＿＿＿＿＿＿＿＿＿＿＿＿＿＿＿＿＿＿

＿＿＿＿＿＿＿＿＿＿＿＿＿＿＿＿＿＿＿＿＿＿＿＿＿＿＿＿＿＿＿＿＿＿＿＿＿

2. 試問，這八個特質有何共通點？

＿＿＿＿＿＿＿＿＿＿＿＿＿＿＿＿＿＿＿＿＿＿＿＿＿＿＿＿＿＿＿＿＿＿＿＿＿

＿＿＿＿＿＿＿＿＿＿＿＿＿＿＿＿＿＿＿＿＿＿＿＿＿＿＿＿＿＿＿＿＿＿＿＿＿

＿＿＿＿＿＿＿＿＿＿＿＿＿＿＿＿＿＿＿＿＿＿＿＿＿＿＿＿＿＿＿＿＿＿＿＿＿

＿＿＿＿＿＿＿＿＿＿＿＿＿＿＿＿＿＿＿＿＿＿＿＿＿＿＿＿＿＿＿＿＿＿＿＿＿

＿＿＿＿＿＿＿＿＿＿＿＿＿＿＿＿＿＿＿＿＿＿＿＿＿＿＿＿＿＿＿＿＿＿＿＿＿

3. 試論特質與行為的關係。

1. 探討成功者之所以成功的原因
2. 嘗試從本書提出的八個成功特質歸納出共通點
3. 個人特質是個體行為表現的來源

課本第 159 頁

管理充電站－服務的競爭力-微笑！

管理隨口問

1. 為何微笑是餐飲服務業的競爭力？

領悟在餐飲服務業中，服務人員的微笑對顧客感受與滿意的重要性

管理充電站－萬年東海模型玩具的「數位轉型」學習路

管理隨口問

() 1. 萬年東海模型玩具店的「數位轉型」方式為　(A) 收掉實體店　(B) 架設商品瀏覽網站　(C) 架設網購官網與經營社群　(D) 透過知名拍賣平台銷售產品

() 2. 為何透過上線知名拍賣平台初期，可成功開拓新客群，但之後反而面臨虧損與純益下降的結果？　(A) 訂價過低　(B) 因為販售太多「規格品」　(C) 產品忠誠度不高　(D) 價格戰以及平台高額手續費削減毛利

() 3. 劉宏威為了開拓線上市場、進入拍賣，決定採取線上、線下業績分紅模式，主要是受哪一個學習對象影響？　(A) 網路業者　(B) 老闆簡振昌　(C) 員工　(D) 客戶

() 4. Facebook 粉絲專頁藍勾勾認證代表　(A) 經過 FB 教育訓練課程合格　(B) 經過 FB 認證的知名企業或公眾人物　(C) 客戶數短期內認證成長 10 倍　(D) 可以開始招徠廣告主推播廣告

() 5. 經由本個案的引導分析，劉宏威在萬年東海模型玩具店成功的「數位轉型」屬於哪一種學習理論？　(A) 刺激反應理論　(B) 古典制約學習理論　(C) 社會學習理論　(D) 認知學習理論

第 7 章　組織行為的心理歷程

一、選擇題（每題 2 分）

（　）1. 淑勤將進行一份各大夜市飲食習慣的市場調查，她應該調查的是消費者的？　(A) 消費態度　(B) 學習　(C) 認知　(D) 人格特質

（　）2. 阿信逛逢甲商圈時經過一家攤販，發現大家都在排隊買雞排，原來是美食節目曾經採訪過的人氣美食，心想可以嘗鮮看看，於是也跟著排隊買了一份，請問阿信的這種行為表現屬於？　(A) 人格特質　(B) 態度　(C) 認知學習　(D) 經驗式學習

（　）3. 在消費者行為中的學習觀點，哪一個理論說明了當狗聽到鈴聲而流口水的現象？　(A) 社會學習理論　(B) 認知學習理論　(C) 操作制約學習理論　(D) 古典制約學習理論

（　）4. 依據「他是某一個團體的成員」的認知來判斷他人，這種情況為：　(A) 刻板印象 (stereotyping)　(B) 月暈效果 (halo effect)　(C) 選擇性認知 (selective perception)　(D) 假設相似 (similarity)

（　）5. 橙骨牛排館老闆很重視員工出勤狀況，而小張是該牛排館全勤獎的得主，導致老闆以為小張在其他方面也都表現得很好。這時老闆在績效評估是犯了何種認知偏誤？　(A) 對比效應 (Contrast effect)　(B) 趨中效應 (Central effect)　(C) 擴散效應 (Diffusible effect)　(D) 月暈效應 (Halo effect)

（　）6. 以下那一個性格特質對欲從事旅行業的導遊人員來說較容易有負面影響？　(A) 高自我監控　(B) 內向性　(C) 內控者　(D) 外向性

（　）7. 主管在評估員工績效時，可能會受到員工某項人格特質影響，而使整體的績效評估失真，此稱之為：　(A) 刻板印象　(B) 月暈效應　(C) 類己效應　(D) 新近記憶效應

（　）8. 當個人以實用性為本位，不為情緒所影響並相信為達目的可以不擇手段時，其具有下列哪種性格特質？　(A) 高度的權威主義　(B) 外控傾向　(C) 認知失調　(D) 馬基維利主義

（　）9. 在工作上容易表現出過度賣力、力爭上游、易引發情緒激動的是：　(A) 內控的人格特質　(B) 外控的人格特質　(C) B 型的的人格特質　(D) A 型的人格特質

（　）10. 在五大人格特質模型裡，代表了憑斷個人合善、合群及可信任的程度？　(A) 外向性　(B) 親和性　(C) 勤勉審慎性　(D) 情緒穩定性

（　）11. 態度為個體對人、事、物的好惡評價，而產生情感性反應與行為傾向。這個定義呈現態度的三個成分，以下何者不包含在此三個成分內？　(A) 認知成分　(B) 情感成分　(C) 行為成分　(D) 人格特質成分

（　）12. 個體經由外在刺激，所表現出相當一致性的行為反應，稱為：　(A) 態度　(B) 性格　(C) 知覺　(D) 學習

（　）13. 當聽說某人服務於某知名夜店，就對該人士產生有關於夜店工作的各種特徵之聯想，這是屬於那一種認知偏誤？　(A) 刻板印象　(B) 月暈效果　(C) 對比效果　(D) 自我實現預言

（　）14. 某些飯店會舉辦最佳服務員工票選與獎勵，期望藉由其他員工的觀察、學習，產生「注意→記憶→重複行為→強化」歷程，來提升整體服務品質，稱為　(A) 古典制約　(B) 操作制約　(C) 社會學習　(D) 行為塑造

（　）15. 旅館大廳的環境、服務人員的禮貌、儀態、談吐舉止等，都決定著旅客對該旅館之印象，此種現象屬於心理學上的何種效應？　(A) 激勵效應　(B) 移情效應　(C) 群體效應　(D) 暈輪效應

二、專有名詞解釋（每題 4 分）

1. 組織行為：＿＿＿＿＿＿＿＿＿＿＿＿＿＿＿＿＿＿＿＿＿＿＿＿＿＿＿＿＿＿。
2. 組織氣候：＿＿＿＿＿＿＿＿＿＿＿＿＿＿＿＿＿＿＿＿＿＿＿＿＿＿＿＿＿＿。
3. 暈輪效果：＿＿＿＿＿＿＿＿＿＿＿＿＿＿＿＿＿＿＿＿＿＿＿＿＿＿＿＿＿＿。
4. 刻板印象：＿＿＿＿＿＿＿＿＿＿＿＿＿＿＿＿＿＿＿＿＿＿＿＿＿＿＿＿＿＿。
5. 馬基維利主義：＿＿＿＿＿＿＿＿＿＿＿＿＿＿＿＿＿＿＿＿＿＿＿＿＿＿＿＿。

三、問答題（每題 10 分）

1. 請說明認知的定義，並說明旅館業藉由華麗大廳想對顧客營造何種認知的傾向？

2. 請嘗試說明渡假農場如何應用「社會學習理論」，促進員工互相學習並令顧客滿意的服務品質？

3. 假設某餐廳希望員工在對顧客點餐時，可以引導顧客點選餐廳主要招牌菜色。請嘗試以古典制約學習的概念，說明如何讓員工自然而然地向顧客推薦招牌菜色？

4. 請說明性格 (Personality) 的定義，並說明人格特質五大模式的理論內涵。

5. 請說明認知失調理論的內涵，及其對飯店業管理者的涵義。

第8章　群體與團隊運作

班級：＿＿＿＿＿　學號：＿＿＿＿＿

姓名：＿＿＿＿＿＿＿＿＿

問題討論

課本第 166~168 頁

開章見理－RAW餐廳以「最高標準」凝聚團隊共識，打造頂尖團隊

管理隨口問

一、選擇題

(　) 1. 江振誠形塑團隊對於標準的自我要求，首重　(A) 員工自制　(B) 以身作則　(C) 優勢互補　(D) 相互砥礪

(　) 2. 餐廳內只有 56 個座位，卻有 10 位外場服務生與 20 位廚師，由江振誠 Andre 與陳將停 Zor、黃以倫 Alain 三位主廚共同帶領團隊，意指 RAW 餐廳　(A) 空間很小　(B) 三位主廚是關鍵　(C) 平均 2 位顧客接受 2 位廚師和一位服務生的服務　(D) 提供最佳的創意美食與服務

(　) 3. 江振誠設計的「3 人創意團隊」概念，將廚房運作區分成「Sourcing」（食材來源）、「Concept」（概念成型）及「Execution」（執行），而此概念如何透過團隊的力量，從 100 分到 120 分？　(A) 創意激盪　(B) 創意發想　(C) 創意分工　(D) 創意執行

(　) 4. 以下何者不是江振誠凝聚團隊共識的 3 個法寶之一　(A) 最高標準的團隊要求與以身作則　(B) 給予專家級員工應得的薪資水準　(C) 暢通的升遷管道　(D) 由員工制定團隊目標

(　) 5. 依本文，江振誠主導的 RAW 團隊運作模式的長期效益應在於　(A) 成本精簡　(B) 團隊培育　(C) 料理創意　(D) 空間利用

二、簡答題

1. 餐飲業應如何打造創意的服務團隊？

＿＿

＿＿

＿＿

＿＿

＿＿

＿＿

＿＿

＿＿

了解餐飲業的特性與團隊建立之成功因素

管理充電站－減少衝突，強化效率

管理隨口問

一、選擇題

(　　) 1. 下列何者不是衝突時的誤解做法？　(A) 正視問題會惹禍上身　(B) 組織衝突的產生是管理者的問題　(C) 對事不對人　(D) 順其自然

(　　) 2. 衝突的產生是在於組織成員間有？　(A) 競爭關係　(B) 合作關係　(C) 情緒及誤解　(D) 以上皆是

(　　) 3. 下列關於處理衝突的作法，何者有誤？　(A) 介入時間越晚越好　(B) 學會尊重他人　(C) 提出共同願景　(D) 對事不對人

(　　) 4. 關於衝突與效率的關係，下列敘述何者正確？　(A) 衝突和效率呈正相關　(B) 減少衝突會使組織內沒有競爭力　(C) 衝突越高，效率越低　(D) 只要有效率，根本不需要管衝突

(　　) 5. 若要整隊再出發，下列何者不適合做為處理衝突的方法？　(A) 妥協　(B) 開創一個新的團隊合作模式　(C) 學會相互尊重　(D) 據理力爭

二、簡答題

1. 請說明為何團隊的內部衝突，是組織健康的現象？

了解衝突對組織的幫助

管理充電站－策略化解對立危機　不再怕衝突

管理隨口問

一、選擇題

（　）1. 衝突的產生可能來自於下列哪些原因？　(A) 利益不同　(B) 價值觀不同　(C) 需要不同　(D) 以上皆是

（　）2. 面對衝突的最好方法是？　(A) 改變心態　(B) 正面回擊　(C) 避而不答　(D) 以上皆非

（　）3. 學習衝突管理的重要精髓是在於要學會？　(A) 服從上級　(B) 設身處地的理解他人想法　(C) 懂得稱讚他人　(D) 會拍馬屁

（　）4. 大多數衝突的產生是在於？　(A) 對事不對人的言論　(B) 部門間的惡鬥　(C) 對人不對事的言論　(D) 主管的角力

（　）5. 下列何種做法才是對組織內衝突的處理有幫助？　(A) 無奈接受對方的意見　(B) 溝通與協調　(C) 忍讓再找機會報仇　(D) 習慣向外界求助

二、簡答題

1. 試問，如何處裡團隊內的衝突，才是最好的方法？

Hint

了解處理衝突的最佳模式

管理充電站－新冠肺炎疫情下，雄獅旅行社的團隊轉型

管理隨口問

1. 簡要說明雄獅旅行社因應新冠肺炎疫情衝擊的轉型四招為何？

2. 為了利用大量資訊的蒐集來輔助決策，雄獅新成立的哪一個部門（團隊）？

第 8 章　群體與團隊運作

一、選擇題（每題 2 分）

（　）1. 某一個五星級飯店要求中餐與西餐部門各自設定自己目標，各自執行與檢討改善目標達成的困難度，只在每季會報上報告部門成效，這種由團隊自主運作、自我控制的方式，屬於下列那一種團隊？　(A) 自我管理團隊　(B) 問題解決團隊　(C) 跨功能團隊　(D) 虛擬團隊

（　）2. 依衝突的交互影響觀點 (interactionist view of conflict)，下列那一類衝突能支持群體目標並改善群體績效？　(A) 功能性衝突　(B) 非功能性衝突　(C) 關係衝突　(D) 高度的程序衝突

（　）3. 以下何者可以促進團隊主持人建立團隊成員的信任？　(A) 言行不一致　(B) 練習開放性　(C) 不夠自信　(D) 無法保守秘密

（　）4. 主張必須鼓勵衝突，否則組織無法達成變革與創新之（衝突）觀點為何？　(A) 互動觀點　(B) 傳統觀點　(C) 人際關係觀點　(D) 任務導向觀點

（　）5. 某一五星級飯店要求行政主廚、各中西餐部門廚師、行政管理人員組成團隊，集思廣益，參加年度創意料理大賽，這種團隊稱為？　(A) 自我管理團隊　(B) 問題解決團隊　(C) 跨功能團隊　(D) 虛擬團隊

（　）6. 針對「衝突」下列何者為近代管理觀念所採之看法？　(A) 衝突是有害的，應設法避免　(B) 衝突是自然存在的，無法避免　(C) 衝突是必要的，有正面意義　(D) 衝突是自然存在的，無設法避免

（　）7. 下列何者是群體決策的缺點？　(A) 獲得較少的資訊　(B) 花較多時間制定決策　(C) 可以增加員工決策被員工接受的機會　(D) 會降低決策品質

（　）8. 颱風期間渡假村設立的防災應變小組，是屬於何種團體？　(A) 指揮團體　(B) 任務團體　(C) 利益團體　(D) 友誼團體

（　）9. 下列何者並非造成組織衝突的因素？　(A) 相同目標　(B) 共同資源　(C) 認知差異　(D) 個性差異

（　）10. 企業中對某一種職位的人會有被期望的行為模式，例如服務領班須帶領與有效分配服務生的工作，而服務生要親切招呼客人，這些被期望的行為模式稱為：　(A) 規範　(B) 角色　(C) 認同　(D) 順從

（　）11. 為了改善渡假村的服務品質，客服經理找了 8 個人組成改善品質的團隊，定期集會以提出改善方案、檢討執行成效等，此一種團隊屬於：　(A) 品質屋　(B) 品管圈　(C) 全面品管　(D) 焦點群體

（　）12. 有關個人決策與群體決策的比較，下列敘述何者有誤？　(A) 個人決策的責任歸屬較不明確　(B) 就決策執行性而言，群體決策的阻力較小　(C) 個人決策效率較高，群體決策容易產生時間與成本的浪費　(D) 群體決策可獲得較多的資訊與意見

（　）13. 雄鷹旅行社在旅團規劃會議中發生衝突，最初提出異見的 A 團隊後來不再堅持己見，願意犧牲團隊既有利益，放棄自己團隊的主張，而接受其他團隊的看法。A 團隊這種解決衝突的策略稱為：　(A) 迴避策略　(B) 順應策略　(C) 妥協策略　(D) 合作整合策略

（　）14. 「群體」(Group) 的敘述，下列何者錯誤？　(A) 所有的群體均為非正式組織　(B) 群體的存在在於滿足群體成員的需求　(C) 群體的形成可能基於地理位置的相近　(D) 群體規範可控制群體的行為

（　）15. 某飯店決定參加廚藝比賽，參賽團隊因決定參賽菜單而發生意見的爭執，此時處於群體發展的何階段？　(A) 形成期　(B) 風暴期　(C) 規範期　(D) 表現期

二、專有名詞解釋（每題 4 分）

1. 自我管理團隊：＿＿＿＿＿＿＿＿＿＿＿＿＿＿＿＿＿＿＿＿＿＿＿＿＿＿＿＿＿＿＿＿。
2. 品管圈：＿＿＿＿＿＿＿＿＿＿＿＿＿＿＿＿＿＿＿＿＿＿＿＿＿＿＿＿＿＿＿＿＿＿＿。
3. 角色模糊：＿＿＿＿＿＿＿＿＿＿＿＿＿＿＿＿＿＿＿＿＿＿＿＿＿＿＿＿＿＿＿＿＿。
4. 群體決策：＿＿＿＿＿＿＿＿＿＿＿＿＿＿＿＿＿＿＿＿＿＿＿＿＿＿＿＿＿＿＿＿＿。
5. 跨功能團隊：＿＿＿＿＿＿＿＿＿＿＿＿＿＿＿＿＿＿＿＿＿＿＿＿＿＿＿＿＿＿＿。

三、問答題（每題 10 分）

1. 請說明團隊的主要類型。

2. 請說明群體決策的主要優缺點。

3. 請說明群體與團隊的差異。

4. 常見的角色衝突包括哪些類型？請以旅行社業務推廣人員的角色，說明可能面臨的角色衝突為何？

5. 試以三種衝突類型說明，餐飲業廚師群在菜單會議上，可能發生何種衝突？應當如何解決這些衝突？

班級：＿＿＿＿　學號：＿＿＿＿

姓名：＿＿＿＿＿＿＿＿

得　分

問題討論

課本第 190~191 頁

開章見理－鼎泰豐楊紀華的逆境經營

管理隨口問

（　）1. 本文所提楊紀華把生意做成文化最關鍵的一點是　(A) 盡可能從顧客滿意中擴大營收　(B) 追求顧客滿意的成就感比賺錢更重要　(C) 鼎泰豐贊助文化活動　(D) 鼎泰豐拉攏年輕客群

（　）2. 下列何者不是楊紀華在疫情期間在鼎泰豐內施行的事？　(A) 免費防疫午餐　(B) 教育訓練　(C) 新食開發　(D) 無薪假

（　）3. 由本文所述，鼎泰豐中央廚房人才訓練不包括　(A) 標準 SOP 的熟練　(B) 日常剩食的創意料理　(C) 讓員工滿意的員工餐　(D) 快速學習不同的技能

（　）4. 楊紀華在新竹縣尖石鄉捐巴士原意是為了　(A) 照顧偏鄉　(B) 照顧弱勢　(C) 照顧員工家庭　(D) 以上皆是

（　）5. 楊紀華的領導風格應該屬於　(A) 工作導向型　(B) 人員導向型　(C) 放任管理型　(D) 權威管理型

課本第 194~195 頁

管理充電站－領導是一種溝通與同理心

管理隨口問

一、選擇題

（　）1. 飯店業是以什麼為主的產業？　(A) 物品　(B) 人　(C) 事件　(D) 金錢

（　）2. 文中可知，領導是一種？　(A) 權勢　(B) 權貴　(C) 激勵　(D) 溝通

（　）3. 領導者的管理會影響？　(A) 員工的忠誠度　(B) 組織的發展　(C) 組織文化　(D) 以上皆是

（　）4. 文中可知，嚴長壽先生領導由何處出發？　(A) 教育訓練　(B) 瞭解員工　(C) 企業電子化　(D) 薪資獎勵制度

（　）5. 由文中可知，飯店從業人員所需具備的首要條件為？　(A) 好看的臉蛋　(B) 得體的談吐　(C) 勻稱的身裁　(D) 熱忱

二、簡答題

1.試問，服務業領導者所需要具備的核心理念。

＿＿＿＿＿＿＿＿＿＿＿＿＿＿＿＿＿＿＿＿＿＿＿＿＿＿＿＿＿＿＿＿＿＿＿＿

＿＿＿＿＿＿＿＿＿＿＿＿＿＿＿＿＿＿＿＿＿＿＿＿＿＿＿＿＿＿＿＿＿＿＿＿

了解服務業核心

管理充電站－負責任的領導者-亞航執行長費南德斯

管理隨口問

一、選擇題

() 1. 費南德斯在第一時間積極處理公司的危機事件，且勇於負責，獲得不少輿論讚許，展現了高度的　(A) 危機管理決策　(B) 領導　(C) 控制　(D) 以上皆是

() 2. 走動管理的目的在於　(A) 建立權威　(B) 與員工互動　(C) 發覺可立即解決的問題　(D) 防範未然

() 3. 下列何者不是費南德茲的管理哲學？　(A) 走動管理　(B) 員工第一，顧客第二　(C) 誠信　(D) 事必躬親

() 4. 「我是這家公司的領導者，責任我來扛。」顯示何種領導風格？　(A) 任務指導　(B) 心智激勵　(C) 參與　(D) 授權

() 5. 費南德茲不斷強調的「員工第一，顧客第二」哲學，顯示費南德茲何種領導風格？　(A) 任務導向　(B) 關係導向　(C) 無爲而治　(D) 顧客回應

二、簡答題

1. 由本案例可以得知，費南德斯做爲一位好的領導者，他做哪些事情或具備何種特質？

管理充電站－城邦出版集團共同創辦人何飛鵬的領導啓示

管理隨口問

() 1. 管理是指事物的管理，人不能管理，只能領導。意思是　(A) 企業不需要管理　(B) 企業只需要領導　(C) 領導要在管理之前　(D) 企業領導者需要領導員工並妥善管理各項事物

() 2. 何飛鵬認爲，上級主管應該要引導團隊何種回應作爲，以產生最佳績效成果？　(A) 偶而的消極配合　(B) 只需要正常的配合　(C) 積極的配合　(D) 固定程序的配合

() 3. 何飛鵬認爲，上級主管應該如何引導團隊做事？　(A) 直接指派命令　(B) 建立團隊的信任　(C) 採用正確的管理方法　(D) 建立團隊的信任並採用正確的管理方法

() 4. 依照本文，團隊成員何時會積極的全力配合、自動自發的去做　(A) 主管信任員工　(B) 主管的理念、價值觀被員工認同　(C) 主管會用正確的「管理作爲」　(D) 主管積極要求員工配合

() 5. 「領導是以人際關係、關懷、服務與奉獻爲出發點」是哪一種領導觀點的基本理論？　(A) 教會式領導　(B) 僕人式領導　(C) 授權式領導　(D) 人群關係領導

得 分　課後評量──

管理學－

整合觀光休閒餐旅思維與服務應用

班級：　　　　　學號：

姓名：

第 9 章　領導理論

一、選擇題（每題 2 分）

（　）1. 關於領導與管理的意義，何者錯誤？　(A) 領導是在影響部屬趨向達成組織目標　(B) 領導者不一定是管理者　(C) 管理在建立制度，領導則是影響人心　(D) 管理者不一定是領導者

（　）2. 秀鳳在京華酒店內擔任客務部主管，且因學識、專長能力等方面的優異表現，使得眾人皆以她爲學習榜樣。依上敘述，秀鳳具有何種權力？　(A) 法定權力　(B) 專家權力　(C) 獎賞權力　(D) 參照權力

（　）3. Blake 和 Mouton 提出管理方格理論，以座標軸方式揭示 81 種領導模式，其中主要代表型之一 (1,9) 型爲下列何者？　(A) 赤貧管理　(B) 威權管理　(C) 團隊管理　(D) 鄉村俱樂部管理

（　）4. 張董在其設立的旅行社內全力營造一個和諧愉快的工作環境，重視員工的工作滿意。張董表現的是屬於管理方格理論中哪一種領導風格？　(A) 放任型領導　(B) 中庸型領導　(C) 同時關心生產與員工之領導風格　(D) 關心及支持員工甚於強調生產效率之領導風格

（　）5. 下列何者不是民主式領導的優點？　(A) 決策推行較容易　(B) 決策迅速　(C) 發揮集思廣益提昇決策品質　(D) 訓練領導者溝通協調能力

（　）6. 主張領導者與追隨者之間有一些特質與技能上的差異的領導理論爲何？　(A) 特質理論　(B) 行爲理論　(C) 管理方格理論　(D) 情境理論

（　）7. 以下哪一種權力不是來自職權？　(A) 強制權　(B) 參考權　(C) 獎賞權　(D) 法統權

（　）8. 下列何者不是領導特質論所提到主要的有效領導者特質？　(A) 自信　(B) 誠信　(C) 智力　(D) 知識水準

（　）9. 在費得勒 (Fiedler) 情境領導模型中，認爲一個人的領導風格有何特性？　(A) 權變的　(B) 開放的　(C) 相關的　(D) 難以調整改變

（　）10. 吳經理在度假村屬於魅力型的領導者，總是能夠以其旺盛的鬥志與晨間精神講話激起同仁的工作動機，他相對於其他經理容易發揮較大的權力是由於下列何項權力基礎？　(A) 法定權力　(B) 獎酬權力　(C) 威迫權力　(D) 參照權力

（　）11. 依管理者對「生產」關心與對「人」關心，二者在不同程度上相互結合，所呈現多種組合之領導方式，爲哪一種領導理論？　(A) 路徑目標理論　(B) 管理方格理論　(C) 三構面領導理論　(D) 管理矩陣

（　）12. 下列何者爲領導情境理論的代表之一？　(A) 李克特 (Likert) 之員工中心式及工作中心式理論　(B) 俄亥俄州立大學 (OSU) 之兩構面理論　(C) 布雷克與摩頓 (Blake & Mouton) 之管理方格理論　(D) 豪斯與米契爾 (House & Mitchell) 之路徑目標理論

（　）13. 費德勒 (Fiedler) 的領導權變模式指出有效的領導端視情勢而定，下列何者不是費氏權變模式的情境因素？　(A) 領導者與部屬的關係　(B) 部屬之個別差異　(C) 任務結構化程度　(D) 領導者的職位權力

（　）14. 下列有關「魅力型領導」的敘述，何者有誤：　(A) 魅力領導對任何情境均有效　(B) 延伸自特質理論　(C) 魅力領導者具有願景　(D) 魅力領導者有能力將願景傳達給追隨者

（　）15. 關於各種領導理論觀點，何者錯誤？　(A) 特質論探討有效領導者的個人特質　(B) 行為論探討成功領導者所採取的「領導型態」　(C) 情境論說明各種情境下有效的領導特質　(D) 當代領導理論認為領導行為可激勵人心

二、專有名詞解釋（每題 4 分）

1. 權力：＿＿＿＿＿＿＿＿＿＿＿＿＿＿＿＿＿＿＿＿＿＿＿＿＿＿＿＿＿＿＿＿＿＿＿＿。
2. 領導特質論：＿＿＿＿＿＿＿＿＿＿＿＿＿＿＿＿＿＿＿＿＿＿＿＿＿＿＿＿＿＿＿。
3. 魅力式領導：＿＿＿＿＿＿＿＿＿＿＿＿＿＿＿＿＿＿＿＿＿＿＿＿＿＿＿＿＿＿＿。
4. 交易型領導：＿＿＿＿＿＿＿＿＿＿＿＿＿＿＿＿＿＿＿＿＿＿＿＿＿＿＿＿＿＿＿。
5. 轉換型領導：＿＿＿＿＿＿＿＿＿＿＿＿＿＿＿＿＿＿＿＿＿＿＿＿＿＿＿＿＿＿＿。

三、問答題（每題 10 分）

1. 試以旅行社客務經理的工作，說明領導者之權力來源。

2. 請說明管理方格理論的理論內涵。

3. 請比較魅力型領導、交易型領導與轉換型領導三種領導型態的差異。

4. 請說明費德勒權變模式 (Fiedler Contingency Model) 的主要理論內容。

5. 陳經理在五金工廠內總覺得難以伸展其管理風格，後來轉職到康橋渡假村擔任行銷經理後，帶領一批行銷企劃專員，充分發揮每個人的專長能力，帶動渡假村的業績長紅。請試以費德勒的有效領導觀點說明之。

第10章　溝通與激勵

得　分

班級：＿＿＿＿　學號：＿＿＿＿

姓名：＿＿＿＿＿＿＿＿＿

問題討論

課本第 216~217 頁

開章見理－萬豪酒店CEO的疫情衝擊企業溝通典範

管理隨口問

()　1. 企業 CEO 的有效企業溝通應該要　(A) 上情下達　(B) 威逼利誘　(C) 同理心思考　(D) 文情並茂

()　2. 面對肺炎疫情衝擊企業營運，CEO 索倫森如何向員工展現溝通的誠意？　(A) 直接與員工面對面說明　(B) 以影片方式說明　(C) 面對面溝通與影片撥放並行　(D) 不僅親自拍攝影片，也坦白表明自己的身體狀況

()　3. 索倫森如何讓員工了解公司的營運狀況？　(A) 善用情況危急的形容詞　(B) 提出財報數據　(C) 與競爭者的營收分析比較　(D) 分析與 911 和 2009 年金融危機相比的具體財報數據

()　4. 索倫森如何向員工宣示同甘共苦的決心？　(A) 全員減薪 50%　(B) 高階主管減薪 50%　(C) 董事長和 CEO 都不會拿當年三月之後的薪水　(D) 業務預算刪減 50%

()5. 索倫森這段激勵溝通影片的結構是　(A) 完全悲觀　(B) 悲觀＋共體時艱　(C) 同理心→因應策略→樂觀正向　(D) 樂觀正向→同理心→因應策略

問題討論

課本第 226 頁

管理充電站－透過激勵　強化競爭力

管理隨口問

一、選擇題

()　1. 下列何者是組織為強化員工所追求的目標？　(A) 生涯承諾　(B) 心理素質　(C) 服務品質　(D) 以上皆是

()　2. 下列何者是領導者會對員工產生的影響？　(A) 強化員工忠誠度　(B) 使員工能有效理解問題與強化工作能力　(C) 給予員工信心　(D) 以上皆是

()　3. 下列何者是教育訓練會對員工所產生的影響？　(A) 強化組織團結程度　(B) 使員工對工作內容更熟悉　(C) 對組織目標與運作更了解　(D) 以上皆是

()　4. 透過領導與教育訓練，這是為了要？　(A) 強化員工競爭力　(B) 內部行銷　(C) 激勵員工　(D) 以上皆是

()　5. 激勵的方式有很多，哪種才是對組織層面最好的激勵模式？　(A) 分紅　(B) 附加福利　(C) 教育訓練　(D) 配股

二、簡答題

1. 試問，以人的角度來探討激勵，其關鍵因素為何？

Hint

了解激勵的核心

課本第 230~232 頁

管理充電站－赤鬼炙燒牛排高翻桌率背後的流程溝通、讓利激勵

管理隨口問

一、選擇題

() 1. 何者不是赤鬼牛排高獎金的原因？ (A) 希望留住好人才 (B) 高營收 (C) 老闆讓利 (D) 效法同業

() 2. 赤鬼牛排維持高翻桌率所採取的的策略方式為？ (A) 專賣少樣排餐 (B) 流程標準化 (C) 減少同業標榜的「附加價值」自助吧等 (D) 以上皆是

() 3. 赤鬼牛排老闆讓利學指的是？ (A) 優惠顧客 (B) 天天都低價 (C) 拿 50% 淨利分給員工 (D) 股票上市

() 4. 依本文，赤鬼牛排對員工的激勵措施是 (A) 事事 SOP (B) 跟進同業平均薪資 (C) 提高薪資與員工分紅 (D) 組織層級減少

() 5. 依本文，赤鬼牛排如何有效的跟員工與顧客溝通服務內容與服務品質？ (A) 每月月會宣布 (B) 由幹部說明 (C) 在媒體與粉絲專頁公開說明 (D) 寫成公司宣導手冊

二、簡答題

1. 試問，激勵對於組織的重要性為何？

了解激勵的意義與影響力

得 分

課後評量——
管理學－
整合觀光休閒餐旅思維與服務應用

班級： 學號：

姓名：

第 10 章 溝通與激勵

一、選擇題（每題 2 分）

() 1. 在公司內常要對員工進行各種政策與管理辦法的溝通，而此處「溝通」指的是下列何者？ (A) 訊息的傳遞 (B) 表達管理當局的意見 (C) 說服員工接受公司的政策 (D) 政策意義的傳達與理解

() 2. 當主廚有下列何項強烈需求，會想要透過提供意見和建議以直接影響廚師的決定與做法？ (A) 歸屬 (B) 成就 (C) 關係 (D) 權力

() 3. 請比較 X 和 Y 理論，下列敘述何者錯誤？ (A)Y 理論認爲大部分的人喜歡工作 (B)X 理論認爲一般人不喜歡工作 (C)X 理論強調權威、監督，Y 理論重視人性、授權 (D)X 理論主張激勵，Y 理論主張處罰

() 4. 目標設定理論 (Goal-Setting Theory) 認爲何種目標可導致員工產生較高的工作績效？ (A) 由員工充份自行決定的目標 (B) 管理者與員工共同參與決定的目標 (C) 困難度不高但能激發員工士氣的目標 (D) 困難度高但被員工接受的目標

() 5. 下列何者是指一種驅動力，會促使人們作出特殊的、有某種目的之行爲？ (A) 個性 (B) 良知 (C) 激勵 (D) 特質

() 6. 下列何者非激勵理論？ (A) 三需求理論 (B) 需求層級理論 (C) 公平理論 (D) 工作性格匹配理論

() 7. 如果客務部經理對櫃檯接待員說：「若你不再犯同樣的錯，你就不會被公司解僱」，此乃是何種行爲的塑造？ (A) 懲罰 (B) 消滅 (C) 正強化 (D) 負強化

() 8. 皇品餐廳在進行服務人員的教育訓練時，台上的教師將所要傳達的訓練內容製作成有趣的教材，以讓參與訓練的學員瞭解內容，此過程是溝通程序中的何者？ (A) 通路 (B) 回饋 (C) 解碼 (D) 編碼

() 9. 皇品餐廳接受教育訓練的員工在接收訊息前，需將教材內容轉譯成員工能瞭解的內容，此過程爲溝通程序中的何者？ (A) 通路 (B) 回饋 (C) 解碼 (D) 編碼

()10. 在各種激勵理論中，下列何者是以「預期行爲」爲中心的激勵理論？ (A) 期望理論 (B) 需求理論 (C) 社會交換理論 (D) 艾德弗 ERG 理論

()11. 下列何者並非克服人際溝通障礙的可行方法？ (A) 利用回饋 (B) 主動傾聽 (C) 注意非語言的暗示 (D) 重複說明

()12. 美國麻省理工大學教授提出 X 理論及 Y 理論而聞名的學者是： (A) 查斯特博納德 (Chester Barnard) (B) 道格拉斯麥里格 (Douglas McGregor) (C) 亨利費堯 (Henri Fayol) (D) 馬克斯韋伯 (Max Weber)

()13. 「衣食足然後知榮辱」是屬於何種激勵理論的論述？ (A) 公平理論 (B) 期望理論 (C) 增強模式 (D) 需求層級理論

()14. 飯店常會以愛情作爲行銷活動的主軸，是屬於應用馬斯洛需求層級理論的那一部分需求來刺激顧客？ (A) 生理需要 (B) 安全需要 (C) 社會需要 (D) 自尊需要

()15. 餐廳是講求快速流程的營業場所，所以常使用口頭溝通，下列何者不是口頭溝通的優點？ (A) 能夠快速傳遞 (B) 迅速獲得對方的回饋 (C) 訊息豐富性高 (D) 深思熟慮

二、專有名詞解釋（每題 4 分）

1. 水平溝通：＿＿＿＿＿＿＿＿＿＿＿＿＿＿＿＿＿＿＿＿＿＿＿＿＿＿＿＿＿＿＿。
2. Y 理論：＿＿＿＿＿＿＿＿＿＿＿＿＿＿＿＿＿＿＿＿＿＿＿＿＿＿＿＿＿＿＿＿。
3. 葡萄藤：＿＿＿＿＿＿＿＿＿＿＿＿＿＿＿＿＿＿＿＿＿＿＿＿＿＿＿＿＿＿＿＿。
4. 社會需求：＿＿＿＿＿＿＿＿＿＿＿＿＿＿＿＿＿＿＿＿＿＿＿＿＿＿＿＿＿＿＿。
5. 負強化：＿＿＿＿＿＿＿＿＿＿＿＿＿＿＿＿＿＿＿＿＿＿＿＿＿＿＿＿＿＿＿＿。

三、問答題（每題 10 分）

1. 請以馬斯洛需求層級理論，說明一家水上遊樂園員工的需求類型。

2. 請以人際溝通流程，說明一家餐廳對員工加薪的政策宣示過程。

3. 請說明期望理論 (Expectancy Theory) 之主要觀點及其對旅行社業務開發人員的實務意涵。

4. 試說明史金納 (B. F. Skinner) 所提出的強化理論之主要觀點。

5. 請以 X 理論與 Y 理論的觀點，論述如何激勵飯店業不同員工的工作動機？

44

第11章　控制與績效管理

班級：_____　學號：_____

姓名：_____

課本第 236~238 頁

開章見理－觀光股王瓦城「重視細節、堅持SOP」的績效控制法

管理隨口問

()　1.　瓦城堅持在顧客服務前必須完整執行每一個服務準備 SOP，屬於哪一種控制法？
(A) 事前控制　(B) 事中控制　(C) 事後控制　(D) 即時控制

()　2.　爲了防衛疫情，徐承義對瓦城作了一些改變，不包括以下何者？　(A) 推出外送外賣的新品牌　(B) 只要策略方向對就快速推出　(C) 天天蹲馬步孵出一本本百分百的SOP　(D) 研發讓經典菜色送上外送平台

()　3.　爲何顧客外帶的獲利比外送高？　(A) 外帶顧客會買的較多　(B) 外送單價比較便宜　(C) 外送平台往往要抽成 20~30%　(D) 外帶單價較高

()　4.　徐承義認爲一家頂尖的餐飲集團，就像桌子必須具備四隻腳才站得穩，四隻腳不包括下列哪一個？　(A) 顧客　(B) 員工　(C) 策略　(D) 創新的動力

()　5.　瓦城能夠持續創造高績效的關鍵，比較接近哪一個廣告詞所形容？　(A) 專注完美、近乎苛求　(B) 使命必達　(C) 就感心耶　(D) 有青才敢大聲

課本第 245 頁

管理充電站－不可能的任務，6小時到貨！

管理隨口問

1.試論，科技技術的導入，對企業發展的幫助。

2.試論，控制與績效的關係。

3.企業爲提高績效，紛紛導入資訊科技，但在供應鏈上，資訊科技是否能發揮最大效益，其重點爲何？

了解商業競爭與從控制改善

管理充電站－績效藏在細節的管控裡－鼎泰豐

管理隨口問

()　1.　事先訂下各種標準，要求員工戮力遵行，屬於哪一種管理功能？　(A) 規劃　(B) 組織　(C) 執行　(D) 控制

()　2.　鼎泰豐對各種細節的堅持，以避免食材品質與服務品質的下降，這是屬於哪一種控制類型？　(A) 事前控制　(B) 即時控制　(C) 適中控制　(D) 事後控制

()　3.　楊紀華會在營業時間走動管理，隨時注意店裡的情況以及立即處理突發狀況，這是屬於哪一種控制類型？　(A) 事前控制　(B) 即時控制　(C) 適中控制　(D) 事後控制

()　4.　由本個案發現，楊紀華對於鼎泰豐的經營，哪一項控制的考量順序應該是最後的？　(A) 作業控制　(B) 財務控制　(C) 人力資源控制　(D) 品質控制

()　5.　下列哪一項不適合描述楊紀華的經營理念？　(A) 員工第一　(B) 顧客優先　(C) 成本管控　(D) 細節管理

得　分　　　課後評量—

管理學－
整合觀光休閒餐旅思維與服務應用

第 11 章　控制與績效管理

班級：＿＿＿＿＿　　學號：＿＿＿＿

姓名：＿＿＿＿＿＿＿＿＿＿＿＿

一、選擇題（每題 2 分）

() 1. 管理者為確保能達成目標，針對組織目標所做的衡量、比較、評估及改正績效的程序，屬於下列何項管理功能？　(A) 控制　(B) 組織　(C) 領導　(D) 規劃

() 2. 旅行業的領隊帶團必須嚴守分際、舉止端正、不強收小費，是屬於哪一種控制的要求？　(A) 作業控制　(B) 財務控制　(C) 人力資源控制　(D) 品質控制

() 3. 下列關於績效衡量的敘述，何者錯誤？　(A) 績效的衡量必須具備效力，且應持續、一致的進行　(B) 管理者可利用統計報告、書面報告等方式來獲取績效的資訊　(C) 績效都可以用量化的形式來衡量　(D) 可以搭配使用判斷的衡量方式

() 4. 某一旅行社實施「平衡記分卡」制度，並鼓勵員工考取導遊與領隊人員證照，這是屬於「平衡記分卡」中的哪一個指標層面的控制？　(A) 財務面　(B) 顧客面　(C) 內部流程面　(D) 學習成長面

() 5. 飯店、渡假村的房務部門通常建立許多標準作業程序 (SOP) 與規定，是屬於那一種控制方式？　(A) 事前控制　(B) 即時控制　(C) 事後控制　(D) 財務控制

() 6. 平衡計分卡為衡量組織經營績效的方法，下列為者非其採用的構面？　(A) 財務　(B) 顧客　(C) 內部程序　(D) 效率

() 7. 下列何者非財務控制技術？　(A) 財務報表分析　(B) 損益平衡分析　(C) 審計制度　(D) 管制圖

() 8. 「亡羊補牢」是屬於何種控制方式？　(A) 事前控制　(B) 事中控制　(C) 事後控制　(D) 全方位控制

() 9. 連鎖餐廳每一家分店的績效通常以營業額的多寡來衡量，此是屬於何種控制？　(A) 事前控制　(B) 事中控制　(C) 事後控制　(D) 全方位控制

()10. 知名旅行社在面試新人時，會設立各種甄選的標準，例如資格審查、筆試、面試等，評估應徵人員是否符合公司所需要。這些做法屬於何種控制？　(A) 事後控制　(B) 事前控制　(C) 即時控制　(D) 官僚控制

()11. 某一知名餐廳為了控制食材品質，於是找了一位品管專家指導農夫如何種出高品質的蔬菜與水果，這些做法屬於何種控制？　(A) 事後控制　(B) 事前控制　(C) 即時控制　(D) 官僚控制

()12. 預先設定投入標準，在投入階段進行評估、衡量的工作，此為何種控制？　(A) 事前控制　(B) 事中控制　(C) 事後控制　(D) 全方位控制

()13. 在餐廳用完餐準備付帳時，常會被請求填寫「顧客意見卡」，這屬於該餐廳的何種控制方式？　(A) 事前控制　(B) 事中控制　(C) 事後控制　(D) 預算控制

()14. 下列有關各類控制資料蒐集方式的敘述何者正確？　(A) 個人觀察可事後驗證　(B) 資訊系統蒐集快速　(C) 統計報表可顯示各因素影響關係　(D) 書面報告方式最快蒐集到資料

()15. 公司每個月舉行之主管會報檢討組織目標之達成狀況，係屬於何種層級之控制？　(A) 作業控制　(B) 財務控制　(C) 策略控制　(D) 結構控制

二、專有名詞解釋（每題 4 分）

1. 即時控制：＿＿＿＿＿＿＿＿＿＿＿＿＿＿＿＿＿＿＿＿＿＿＿＿＿＿＿＿＿＿＿＿＿＿＿。
2. 事前控制：＿＿＿＿＿＿＿＿＿＿＿＿＿＿＿＿＿＿＿＿＿＿＿＿＿＿＿＿＿＿＿＿＿＿＿。
3. 走動管理：＿＿＿＿＿＿＿＿＿＿＿＿＿＿＿＿＿＿＿＿＿＿＿＿＿＿＿＿＿＿＿＿＿＿＿。
4. 平衡計分卡：＿＿＿＿＿＿＿＿＿＿＿＿＿＿＿＿＿＿＿＿＿＿＿＿＿＿＿＿＿＿＿＿＿。
5. 作業控制：＿＿＿＿＿＿＿＿＿＿＿＿＿＿＿＿＿＿＿＿＿＿＿＿＿＿＿＿＿＿＿＿＿＿＿。

三、問答題（每題 10 分）

1. 請說明控制程序的三個步驟。

2. 以一家觀光農場業務經理為例，說明事前控制、即時控制、事後控制在做哪些事？

3. 平衡計分卡，乃是評量組織績效之方法，共有四大主要構面，並透過績效衡量指標管控四構面之達成。請說明平衡計分卡四構面內涵及其績效衡量指標。

4. 控制是重要的管理功能，請說明作業控制與品質控制的意義，以及餐廳前場接待經理如何進行這二種控制活動。

5. 請以飯店總經理角度，說明如何由個人觀察、資訊系統、統計報表、書面報告等方式搜尋績效資訊？

第12章　服務人力資源管理

班級：＿＿＿＿　學號：＿＿＿＿

姓名：＿＿＿＿＿＿＿＿＿

得　分

問題討論

課本第 254~256 頁

開章見理－員工共享計劃正形塑全球人力流動新趨勢

管理隨口問

(　) 1. 下列何者不是餐廳、飯店將員工出借給急需人力的零售業可能的利益？　(A) 能夠減少自家公司的開支　(B) 能夠快速挹注人力到需要的公司　(C) 人力運用更彈性 (D) 賺取人力外借的佣金

(　) 2. 本文所提到的飯店餐飲業對零售業之間的彈性人力流動機制較適用在何種人力？ (A) 技術性人力　(B) 基層管理類人力　(C) 中階主管　(D) 高階主管

(　) 3. 透過短期合約簽訂，暫時失工的餐飲業人力可以在零售店短期工作，對 2 間公司而言預期的效益通常不包括　(A) 餐飲業可節省工資費用　(B) 零售店省去招募人力的流程　(C) 員工可以另謀正職　(D) 員工在這期間的替代工作可維持其財務狀況

(　) 4. 員工共享機制好處為　(A) 可以用不同的角度思考員工的雇用　(B) 更能避免人力市場斷層　(C) 加速疫後經濟恢復　(D) 以上皆是

(　) 5. 共享員工的壞處是　(A) 可能洩漏公司商業機密　(B) 員工可能無法徹底融入一間公司文化　(C) 可能法律層次的勞資關係不和諧　(D) 以上皆有可能

課本第 264~265 頁

管理充電站－晶華國際酒店集團的用人學

管理隨口問

一、選擇題

(　) 1. 哪一種人格特質者不適合飯店業？　(A) 外向　(B) 喜歡與人互動　(C) 雞婆的個性 (D) 喜歡固定工時者

(　) 2. 飯店業屬於下列何種產業？　(A) 人員服務導向高 (B) 設備服務導向高　(C) 人員服務導向高且設備服務導向高　(D) 人員服務導向高但設備服務導向低

(　) 3. 何者較不屬於在飯店業工作的必要技能訓練：　(A) 語言　(B) 電腦繪圖　(C) 餐飲知識　(D) 人際關係技能

(　) 4. 晶華麗晶酒店的「轉腦工程」屬於哪一種人力資源管理活動？　(A) 選才　(B) 用才 (C) 晉才　(D) 留才

(　) 5. 若要以從事飯店業工作為終身志業，何者不是必要的？　(A) 改變自己個性　(B) 提升語文能力　(C) 檢視自己的人格特質　(D) 多方面學習飯店餐飲知識

（請沿虛線撕下）

二、簡答題

1. 試問，對於飯店業經營策略而言，人力資源管理應如何發揮最大效用？

策略性人力資源管理的意義

課本第 268~270 頁

管理充電站－面對疫情海嘯，晶華酒店展現觀光業培訓轉型的學習力

管理隨口問

()　1.　本文中，晶華酒店在疫情期間執行的員工訓練，屬於哪種類型？　(A) 企業外訓　(B) 企業內訓　(C) 跨部門交流　(D) 以上皆有

()　2.　本文中，晶華酒店在疫情期間執行的員工訓練類別，多數屬於　(A) 一般技能　(B) 專業技能　(C) 管理技能　(D) 職前訓練

()　3.　晶華酒店將飯店變學院，在疫情期間開出的系列內部課程，不包括　(A) 防疫管家　(B) 餐飲　(C) 在地文化遺產　(D) 數位行銷

()　4.　晶華酒店為疫情期間執行的員工訓練延攬的師資不包括　(A) 高階主管　(B) 米其林一星主廚　(C) 知名紅酒顧問　(D) 菁英員工變導師

()　5.　以下何者不是晶華酒店此次企業培訓可獲得的效益？　(A) 擴大學習的領域，可替自己原有的服務加值　(B) 不同部門間深度的傳承、交流　(C) 拉近了部門與同事間的距離　(D) 可獲得觀光學院的學位

問題討論

課本第 275~276 頁

管理充電站－績效評估與升遷依據：一個小故事的啟示

管理隨口問

()　1.　從本文中，可發現一般員工受老闆賞賜與升遷的主因在於？　(A) 專業知識　(B) 任務執行細節與績效　(C) 跟主管的交情　(D) 外語能力

()　2.　從本文中可知，要被升遷擔任一位主管應具備哪種能力？　(A) 積極任事　(B) 用人眼光　(C) 溝通與領導　(D) 以上皆是

() 3. 從本文中可知，管理者賞識哪類型的員工？ (A) 聽話的員工 (B) 愛阿諛奉承的員工 (C) 自主與處理問題能力強的員工 (D) 交情好的員工

() 4. 由本文，人力資源管理的績效評估重點在於？ (A) 能夠協助主管辦事 (B) 高效率的完成事情 (C) 盡心將自己的任務完成 (D) 用心、積極、周延的辦好主管交代的任務

() 5. 本文中，主管用一個重要任務的交辦讓小敏了解績效評估、升遷考量的重點，類似何種績效評估法？ (A) 書面評語法 (B) 重要事件法 (C) 評等尺度法 (D) 目標管理法

第 12 章　服務人力資源管理

一、選擇題（每題 2 分）

（　）1. 負責旅館房務人員的甄聘、考勤、教育訓練等工作，是哪一部門的工作？　(A) 業務部　(B) 客務部　(C) 人事部　(D) 工務部

（　）2. 旅行社管理部經理所職掌的下列工作，那一種較屬於策略性人力資源管理而非僅是人事管理的事務？　(A) 員工出勤　(B) 員工差旅費　(C) 操作訓練　(D) 接班計劃

（　）3. 某咖啡店因業務規模擴大而改成立公司，董事長延攬張大中擔任人力資源部經理，張經理在新公司進行人力資源管理的第一步驟應該是：　(A) 招募員工　(B) 甄選人才　(C) 員工訓練　(D) 人力資源規劃

（　）4. 某度假村因業務規模擴大，招募年薪 100 萬的儲備幹部，並要求具備觀光碩士、觀光業五年經驗的條件，這個招募條件屬於下列何種範圍？　(A) 工作說明書　(B) 工作規範　(C) 工作抽樣　(D) 工作設計

（　）5. 當小吳應徵某飯店業的業務經理，他應該會接受到何種甄選方式？　(A) 工作抽樣　(B) 工作模擬　(C) 評鑑中心　(D) 筆試

（　）6. 下列何者屬於工作規範書 (job specification) 中的內容？　(A) 教育程度　(B) 工時與工資　(C) 工作內容　(D) 責任範圍

（　）7. 在餐廳常見的人員訓練，下列何者較不屬於在職訓練的方式，而屬於職外訓練？　(A) 工作授權　(B) 工作輪調　(C) 建教合作　(D) 學徒訓練

（　）8. 大型觀光飯店常會辦理各種職工福利項目，下列哪一個項目不屬於職工福利的範圍：　(A) 辦理勞工健檢　(B) 職工的薪資　(C) 辦理消費合作社　(D) 舉辦娛樂活動

（　）9. 人力資源部發布的各種工作職務的工作規範是下列何者的結果？　(A) 工作分析　(B) 工作說明　(C) 工作規劃　(D) 工作設計

（　）10. 現代人力資源主管者對員工所進行的生涯發展應該重視的是：　(A) 適性發展　(B) 適才適所　(C) 最大的組織貢獻　(D) 以上皆是

（　）11. 現代企業老闆常掛在嘴邊的「企業最重要的資源」是　(A) 金錢　(B) 土地　(C) 管理　(D) 人才

（　）12. 旅行社業務人員薪資常有基本底薪、津貼、獎金等項目，各公司人員可能有不同薪資結構，下列哪一種薪資結構與員工的工作績效較無關？　(A) 本薪加津貼　(B) 本薪加獎金　(C) 計件制薪資　(D) 獎金加津貼

（　）13. 人員任用是人力資源管理的重要工作，內部招募可避免流失優秀人才，但也有缺點存在，其主要缺點為何？　(A) 人選對組織不熟悉　(B) 無法增加員工多樣化　(C) 成本較高　(D) 無法提升員工士氣

（　）14. 以下那一項較不屬於在職訓練的訓練範圍？　(A) 專業技能　(B) 一般技能　(C) 管理才能　(D) 接班計畫

（　）15. 在國際觀光旅館的人力資源管理中，哪一種不是宣告員工服務守則的主要方式？　(A) 招募公告　(B) 員工始業訓練　(C) 員工手冊　(D) 員工月訊

二、專有名詞解釋（每題 4 分）

1. 工作分析：＿＿＿＿＿＿＿＿＿＿＿＿＿＿＿＿＿＿＿＿＿＿＿＿＿＿＿＿＿＿＿＿＿。
2. 工作說明書：＿＿＿＿＿＿＿＿＿＿＿＿＿＿＿＿＿＿＿＿＿＿＿＿＿＿＿＿＿＿＿。
3. 工作規範：＿＿＿＿＿＿＿＿＿＿＿＿＿＿＿＿＿＿＿＿＿＿＿＿＿＿＿＿＿＿＿＿。
4. 工作抽樣：＿＿＿＿＿＿＿＿＿＿＿＿＿＿＿＿＿＿＿＿＿＿＿＿＿＿＿＿＿＿＿＿。
5. 評鑑中心：＿＿＿＿＿＿＿＿＿＿＿＿＿＿＿＿＿＿＿＿＿＿＿＿＿＿＿＿＿＿＿＿。

三、問答題（每題 10 分）

1. 人員任用是人力資源管理的重要工作，內部招募可避免流失優秀人才，但也有缺點存在，其主要優、缺點為何？

2. 請以某飯店業務經理為例，試寫出工作說明書的內容。

3. 常見的績效評估方法，包括書面評語、關鍵事件法、評等尺度法。請以餐廳外場經理的角色，說明此三種績效評估方法如何施行？

4. 請說明在職訓練的類別，並嘗試列出一位旅行社的行銷企劃專員，從新進人員至晉升為行銷經理，可能需要參加哪些訓練？

5. 請嘗試為一位觀光系畢業生設計進入某渡假村工作後，從新進人員到晉升業務主管的生涯發展計劃。

第13章　組織文化與變革

問題討論

課本第 280~282 頁

開章見理－欣葉餐廳與Mume餐廳的變革管理決策比較

管理隨口問

()　1.　依本文，欣葉餐飲集團李鴻鈞在疫情期間執行的管理決策不包含　(A) 盤點可用現金（資金）　(B) 重新訂定目標　(C) 公司資訊透明　(D) 開賣冷凍料理

()　2.　Mume 林泉認為精緻餐飲最大（最多）的價值是　(A) 精緻食材　(B) 價格高檔　(C) 體驗價值　(D) 優質客戶

()　3.　因應疫情影響，下列何者不在 Mume 林泉考量的精緻餐飲變革計畫內？　(A) 把餐廳當成品牌經營　(B) 外送　(C) 品牌認同商品化　(D) 接觸通路

()　4.　經過疫情洗禮，文末欣葉李鴻鈞表示打算花兩年改變欣葉。他的這些變革理念呈現他想建立的文化特徵是？　(A) 穩定型　(B) 注重細節　(C) 過程導向　(D) 鼓勵創新與冒險

()　5.　下列何者是欣葉李鴻鈞與 Mume 林泉都有考量的未來計畫？　(A) 冷凍調理食品　(B) 與超商通路合作　(C) 內部創業制度　(D) 美食外帶

課本第 289~291 頁

管理充電站－臺灣IBM最年輕人資長李欣翰的職場竄升之道－融入企業文化

管理隨口問

()　1.　進入一個組織最重要的事為？　(A) 瞭解組織文化　(B) 看清楚誰是難搞的主管　(C) 找到對的領導者　(D) 先看薪水多不多

()　2.　關於組織文化敘述下列何者正確？　(A) 東西方的組織文化皆不同　(B) 工作態度好並非是組織文化中最重要的　(C) 專業能力好，不一定符合組織的期望　(D) 以上皆是

()　3.　企業主在晉升員工時最怕哪種人？　(A) 能力強的員工　(B) 外語能力差的員工　(C) 價值觀與公司格格不入的員工　(D) 以上皆是

()　4.　新進員工要如何強化自身的組織文化素質？　(A) 多觀察　(B) 了解企業價值觀與目標　(C) 多學習　(D) 以上皆是

()　5.　從個案中可知，融入組織文化最重要的是？　(A) 教育訓練　(B) 個人內心的調適　(C) 企業內部行銷的程度　(D) 激勵制度的建立

管理充電站－捷安特‧旅行社！？RIDE LIFE-GIANT ADVENTURE

管理隨口問

一、選擇題

(　) 1. 從影片中可知，單車旅行文化的形成來自於捷安特的？　(A) 技術研發　(B) 策略同盟　(C) 組織轉型與變革　(D) 以上皆非

(　) 2. 所謂的體驗式經濟，即為何種產業的價值創造？　(A) 農業　(B) 漁業　(C) 製造業　(D) 服務業

(　) 3. 企業發展時，不斷的創新與延伸有助於？　(A) 人力的縮減　(B) 投資成本可以大幅減少　(C) 通路的增加　(D) 價值鏈的串聯

(　) 4. 捷安特的單車文化之所以成功，還加入了何種因素？　(A) 原料　(B) 交通　(C) 政策　(D) 資金

(　) 5. 在捷安特的體驗式經濟中，其活動中可以讓人感受到在地文化與背景的情感面，而這是來自於體驗的？　(A) 故事性　(B) 純正性　(C) 社會性　(D) 功能性

二、簡答題

1. 試問，組織變革時機對企業的影響為何？

Hint

探討休閒與績效的關係

管理充電站－晶華酒店改變飯店營運的慣性，積極轉型休閒飯店

管理隨口問

() 1. 本文中某一連鎖餐廳的店經理接受顧問公司的建議，每天先和團隊成員談話，之後才開始檢查營運數據，這屬於一種　(A) 文化建立　(B) 文化變革　(C) 企業流程變革　(D) 個人的行為變革

() 2. 如果是總經理接受顧問公司的建議，要求每一連鎖餐廳店經理每天先和團隊成員談話，之後才開始檢查營運數據，這屬於一種　(A) 文化建立　(B) 文化變革　(C) 企業流程變革　(D) 個人的行為變革

() 3. 當員工都認同且習慣一早即須和店經理會談前一輪班次中所發生的不尋常事件，或是晶華酒店讓員工認知「要快速改變才能求生」的必要性，都是屬於一種　(A) 文化建立　(B) 文化變革　(C) 流程變革　(D) 行為變革

() 4. 下列何者不是晶華酒店面對疫情肆虐啟動的變革方案？　(A) 把飯店變「旅遊目的地」　(B) 轉型六星級商務飯店　(C) 三個月快速啟動 20 個專案　(D) 進退房、供餐時間調整

() 5. 晶華酒店董事長潘思亮因應疫情肆虐的策略是　(A) 速度　(B) 轉型　(C) 彈性調整營運方式 (包含人力)　(D) 以上皆是

課後評量—
管理學－
整合觀光休閒餐旅思維與服務應用

班級：＿＿＿＿＿＿　學號：＿＿＿＿＿＿

姓名：＿＿＿＿＿＿＿＿＿＿＿＿＿

第 13 章　組織文化與變革

一、選擇題（每題 2 分）

（　）1. 組織文化是組織成員對於組織的共同認知與共享的價值觀，而關於組織文化的敘述，何者錯誤？　(A) 組織文化主要是指高階主管的獨特價值觀　(B) 雖然組織文化受創辦人的經營哲學影響很大，目前的高階管理者對組織文化的影響一樣很大　(C) 員工可透過組織過去重要事件及成功經驗的傳奇故事來學習組織文化　(D) 員工透過社會化的過程來學習組織文化

（　）2. 餐飲服務業常藉由各種儀式讓員工學習與共享組織文化，請問以「儀式」傳遞組織文化的方式是指：　(A) 組織創始者傳遞願景　(B) 特殊的專業術語　(C) 對重大事件或人物故事的描述　(D) 一系列重複性的企業活動

（　）3. 組織文化類似個人的　(A) 動機　(B) 人格　(C) 知識　(D) 能力

（　）4. 建立組織文化的第一個程序為何？　(A) 員工的社會化　(B) 創辦人的經營哲學　(C) 高階管理當局的行為示範　(D) 儀式、故事與符號的宣示與強化

（　）5. 下列何者不是組織文化的特徵？　(A) 組織文化包含組織成員共有的價值觀與原則　(B) 組織文化會規範並影響組織成員的行為　(C) 組織文化可以在短時間內就形塑完成　(D) 組織文化會影響組織的行事風格

（　）6. 業績導向的公司內員工之間彼此競爭或彼此合作的程度，指的是組織文化的哪一個構面？　(A) 團隊導向　(B) 人員導向　(C) 進取性　(D) 創新與風險傾向

（　）7. 尊重傳統、高忠誠性、個人承諾度高、高度的社會互動以及高度的社會影響，是指哪一種組織文化：　(A) 創新型　(B) 官僚型　(C) 宗族型　(D) 市場型

（　）8. 嘉昇對於飯店內許多刁難的旅遊團總是能夠讓他們感到賓至如歸且相當滿意，後來獲得總經理升任為客務部經理，並公開表揚與宣示同仁要向嘉昇經理學習，總經理是想要透過哪一種方式建立組織文化並讓同仁加以學習？　(A) 故事　(B) 儀式　(C) 符號　(D) 語言

（　）9. Leavitt 的變革途徑乃經由三種機能作用來完成，下列何者非屬此三種機能之一？　(A) 流程　(B) 技術　(C) 行為　(D) 結構

（　）10. Lewin 提出組織變革過程，其順序為　(A) 改變、解凍、再結凍　(B) 解凍、改變、再結凍　(C) 解凍、再結凍、改變　(D) 改變、再結凍、解凍

（　）11. 現代企業為求生存以順應趨勢而進行組織變革，下列何者不是組織變革的類型？　(A) 公司名稱的改變　(B) 組織結構的改變　(C) 技術的改變　(D) 人員的改變

（　）12. 在專業分工、部門劃分、職權關係、控制幅度、集權程度、正式化程度之改變，工作設計的改變，以及實際結構設計上的改變，是為那一種變革？　(A) 結構變革　(B) 技術變革　(C) 人員變革　(D) 文化變革

（　）13. 下列何者非員工抗拒變革的主要理由？　(A) 弱勢文化　(B) 對於慣性與制式反應的依賴　(C) 關心個人損失　(D) 認為變革與組織目標或利益不符合

（　）14. 仁豪常未能在飯店櫃台處理好顧客問題，是由於他的情緒問題，在此假設下仁豪最應接受何種訓練？　(A) 領導訓練　(B) 敏感訓練　(C) 團隊訓練　(D) 壓力訓練

（請沿虛線撕下）

（　）15. 有關組織變革與組織文化的關係，下列敘述何者錯誤？　(A) 組織文化是組織成員共享的價值觀　(B) 組織變革與組織文化是相輔相成的力量　(C) 要進行組織變革之前，要先處理組織文化的抗拒議題　(D) 當環境變遷而需要改革時，組織文化可能會成為組織變革的阻力

二、專有名詞解釋（每題 4 分）

1. 組織文化：＿＿＿＿＿＿＿＿＿＿＿＿＿＿＿＿＿＿＿＿＿＿＿＿＿＿＿＿＿＿。

2. 組織變革：＿＿＿＿＿＿＿＿＿＿＿＿＿＿＿＿＿＿＿＿＿＿＿＿＿＿＿＿＿＿。

3. 創業家型文化：＿＿＿＿＿＿＿＿＿＿＿＿＿＿＿＿＿＿＿＿＿＿＿＿＿＿＿。

4. 組織發展：＿＿＿＿＿＿＿＿＿＿＿＿＿＿＿＿＿＿＿＿＿＿＿＿＿＿＿＿＿＿。

5. 敏感訓練：＿＿＿＿＿＿＿＿＿＿＿＿＿＿＿＿＿＿＿＿＿＿＿＿＿＿＿＿＿＿。

三、問答題（每題 10 分）

1. 請問組織文化的構面為何？

2. 請問組織文化形成來源為何？

3. 請問組織文化的類型有哪幾種？

4. 請問組織變革的類型有哪些？

5. 請說明組織文化與組織變革的關係。

第14章　創新與創業精神

姓名：_____

得　分

課本第 302~303 頁

開章見理－五星級大億麗緻酒店歇業的啟示

管理隨口問

(　) 1. 下列何者非本文提到大億麗緻歇業的主要原因？　(A) 租金成本太高　(B) 疫情衝擊住房率遽降　(C) 競爭者四方崛起　(D) 政府政策改變

(　) 2. 下列何者非大億麗緻面臨的主要經營威脅？　(A) 供應商的議價力太高　(B) 潛在進入者的威脅　(C) 產業內現存競爭者的威脅　(D) 顧客的需求大降

(　) 3. 從內部觀點來看，大億麗緻的哪一個策略表現不佳？　(A) 房價訂太高　(B) 服務品質未提升　(C) 未能提出創新的經營策略　(D) 組織內部體質不健全

(　) 4. 對比大億麗緻的經營劣勢，近鄰競爭者晶英酒店崛起原因是　(A) 入住房價低　(B) 以外來客為主　(C) 常推出各式各樣行銷方案　(D) 地點較佳

(　) 5. 大億麗緻的倒下的啟示主要為　(A) 慎選飯店位址　(B) 房租要下降　(C) 員工訓練要強化　(D) 不斷創新求變才能抓住客戶

課本第 308~309 頁

管理充電站－王品高端餐飲上架Uber Eats外送平台的創新啟示

管理隨口問

(　) 1. 下列何者不是虛擬廚房可節省的成本？　(A) 線上營運成本　(B) 租金　(C) 人力　(D) 食材

(　) 2. 下列何者不是新冠肺炎疫情期間，外送產業出現的三大進展？　(A) 無接觸送餐　(B) 網路支付比例提升　(C) 外送平台業者大增　(D) 多元支付比例提升

(　) 3. 外送平台欲持續黏著使用者的重點是　(A) 重視消費者點餐介面的友善體驗　(B) 準時送達　(C) 打開 App 看到的餐廳類型要多元　(D) 以上皆是

(　) 4. 王品集團與 Uber Eats 的合作主要帶動了何種創新？　(A) 消費者餐飲外送趨勢　(B) 高端餐飲進入外送行列　(C) 外送平台更重視消費者點餐體驗　(D) 外送餐飲多樣化

(　) 5. 王品集團與 Uber Eats 合作的創新層面在　(A) 王品如何讓外送餐盒保有店免食用的品質　(B) 外送車隊如何快速送達且保持高端食品原貌　(C)Uber Eats 如何創造高端食品在外送平台上的價值　(D) 以上皆是

課本第 313~316 頁

管理充電站－疫情推動欣葉餐廳轉型的「快速創新」與創業精神

管理隨口問

() 1. 欣葉傳統的研發與營運風格是　(A) 精雕慢磨　(B) 快速與創新　(C) 多方嘗試　(D) 迎合年輕族群口味

() 2. 欣葉過去在餐飲市場的成功因素是來自於　(A) 保留傳統風味　(B) 自我框限　(C) 多樣化口味變化　(D) 吸引年輕族群

() 3. 本文李鴻鈞提到未來可能讓消費市場翻天覆地的 Cloud kitchen（虛擬廚房）的特性是　(A) 無店面的餐廳型式　(B) 背後還有設備商和籌資平台等服務　(C) 創業風險可以降低　(D) 以上皆是

() 4. 下面何者不是欣葉目前的創新策略做法？　(A) 轉往線上市場，加入外送平台　(B) 推出 LINE@ 線上會員服務　(C) 規劃 5 坪小店，研發電商產品　(D) 重新設計廚房動線，減少包裝 SOP

() 5. 科技創新仰賴數位工具，欣葉購買 10 台 Gogoro 車輛是為了　(A) 街車廣告推廣　(B) 純作外送服務　(C) 為顧客創造新價值　(D) 與 Gogoro 策略聯盟

得　分

課後評量——
管理學－
整合觀光休閒餐旅思維與服務應用

班級：　　　　　　學號：　　　　　

姓名：　　　　　　　　　　　　　

第 14 章　創新與創業精神

一、選擇題（每題 2 分）

（　）1. 現代市場競爭激烈，產品生命週期日趨短促，企業為滿足顧客需求，必須重視何種能力，以免被市場淘汰而死亡？　(A) 語文　(B) 流程　(C) 創新　(D) 監控

（　）2. 何者較不屬於創意的來源？　(A) 廣泛閱讀　(B) 失敗經驗　(C) 跨界合作　(D) 蕭規曹隨

（　）3. 休閒產業要能激勵創新，則組織文化不宜：　(A) 讓第一線服務人員具有決策自主　(B) 容忍員工不切實際的想法　(C) 鼓勵員工實驗新方案　(D) 強調所有事都遵照流程進行

（　）4. 在人類活動中，發展出新奇產品或對於開放性問題提出適切解決方案，稱為　(A) 決策　(B) 創意　(C) 激勵　(D) 創業精神

（　）5. 下列何者不屬創新範疇？　(A) 技術　(B) 服務　(C) 流程　(D) 成本

（　）6. 何者不屬於成功創新可帶來的利益？　(A) 提升企業競爭優勢　(B) 高度顧客忠誠　(C) 吸引固守制度的員工　(D) 贏得股東信心與市場價值

（　）7. 創新與創意的差別主要在於　(A) 創新是一種點子　(B) 創新產生新價值　(C) 創新是一種過程　(D) 創新是具有獲利潛力的創意

（　）8. 影響休閒渡假村員工提升創意與創新的最重要因素應該為：　(A) 支持的工作環境　(B) 薪資水準　(C) 福利設施　(D) 升遷機會

（　）9. 克雷頓·克里斯汀生 (Clayton Christensen) 在 1997 年出版的《創新的兩難》(The Innovator's Dilemma) 一書主要提出的理論是　(A) 破壞式創新　(B) 維持式創新　(C) 漸進式創新　(D) 激進式創新

（　）10. 以獨特的方式組合不同的想法或進行想法間特殊連結的能力是　(A) 決策　(B) 創意　(C) 創新　(D) 創業精神

（　）11. 以既有產品、市場或事業出發，採取局部改良、升級、延伸及擴大產品線等方式調整產品功能或進入的市場，通常以降低成本、提升生產力或品質為目的　(A) 破壞式創新　(B) 維持式創新　(C) 漸進式創新　(D) 激進式創新

（　）12. 一方面為了迎合主流客戶的產品缺少長期獲利，無法創新；但若欲開發真正創新的突破性產品，又會受到主流客戶的抗拒而喪失短期利潤，克雷頓 · 克里斯汀生 (Clayton Christensen) 稱為　(A) 創新的彈性　(B) 組織創意　(C) 創業精神 (D) 創新的兩難

（　）13. 下列何者不是創業家大多具有的特質？　(A) 承擔風險　(B) 遵從慣例　(C) 創新能力　(D) 正面積極

（　）14. 創新的員工能在大型連鎖餐廳的企業制度與資源支持下，被鼓勵勇於嘗試與開創事業，此一種組織內的行為被稱為　(A) 組織創意　(B) 內部創業精神　(C) 個人創意　(D) 創業精神

（　）15. 臺灣知名的微熱山丘鳳梨酥讓原本單價新臺幣 35 元的鳳梨酥可以成功行銷日本賣到三倍價錢！這主要是何者的貢獻？　(A) 產品包裝　(B) 行銷創意　(C) 創業精神　(D) 以上皆是

二、專有名詞解釋（每題 4 分）

1. 創意：_____。
2. 創新：_____。
3. 創業精神：_____。
4. 破壞式創新：_____。
5. 維持式創新：_____。

三、問答題（每題 10 分）

1. 請觀察說明創業家一般具有的特質。

2. 成功的創新模式，就是高度滿足顧客需求與顧客價值，回饋至企業的營收獲利成長。請說明成功創新可帶來的七項利益。

3. 創新類型若依創新的程度與進行過程來看，常區分為漸進式創新與劇烈式創新二種，請比較二種創新類型，並舉出實例。

4. 請說明克雷頓・克里斯汀生 (Clayton Christensen) 所提出之「破壞式創新」，以及其對應之「維持式創新」，並舉出實例。

5. 請說明飯店業可能的創新作法，並舉出實例。

第15章　企業倫理與社會責任

▌問題討論

課本第 320~322 頁

開章見理－當肺炎疫情來襲時，即社會責任表現時！

管理隨口問

(　) 1. 為了保護好員工，吳偉正採取的方式為　(A) 看到疫情爆發時採取因應作為　(B) 在疫情爆發前就預先因應可能的危機與風險　(C) 面對疫情爆發採降價促銷策略招攬客人　(D) 面對疫情爆發採無薪假方式保留員工工作權

(　) 2. 下列何者為晶華在防疫期間避免虧損所採取的經營方式？　(A) 取消下午茶時段以減少成本　(B) 降價促銷策略　(C) 運用飯店既有資源互相拉抬　(D) 安排員工輪流放無薪假

(　) 3. 晶華酒店吳偉正執行企業社會責任首先考量的應該是　(A) 利潤　(B) 員工　(C) 顧客　(D) 供應商

(　) 4. 瓦城徐承義同意主管減薪兩成的考量是　(A) 不堪虧損　(B) 防疫看不到盡頭　(C) 帳上現金流量理應充足　(D) 為激勵團隊士氣，希望給予一線員工穩定力量。

(　) 5. 在企業社會責任的首要要務上，晶華酒店與瓦城餐廳的共同點為　(A) 以員工利益為第一優先　(B) 力拼營業額　(C) 放無薪假　(D) 集團內企業資源互享

▌問題討論

課本第 327~329 頁

管理充電站－「勤美學」的在地創生、自然永續與里山精神

管理隨口問

(　) 1. 勤美學，以傳達自然永續為企業核心精神，顯現的是哪一種經營管理理念？　(A) 企業倫理　(B) 社會責任　(C) 環保再生　(D) 以上皆是

(　) 2. 何者不是勤美學園區保存在地精神與文化的主要內容？　(A) 讓廢置的香格里拉樂園成為與自然共處的森林場域　(B) 在地晉用當地人才　(C) 發掘當地不同專長職人　(D) 打造豪華露營場所

(　) 3. 勤美學以友善的生活方式永續利用自然資源的態度，可稱為　(A) 田野精神　(B) 職人精神　(C) 里山精神　(D) 企業家精神

(　) 4. 「遇到問題，不見得總是需要向外聘請專家，有時往內看，在地人跟在地生活或許就有答案。」最能詮釋現代觀光休閒業哪一種經營方式？　(A) 職人發掘　(B) 在地創生　(C) 自然永續　(D) 合作共生

(　) 5. 有別於一般露營場地，勤美學推出豪華露營場域的目的主要是為了　(A) 獲取更高企業利潤　(B) 提升露營的品質等級　(C) 創造新的經營模式　(D) 吸引遊客深入在地文化與自然永續的精神

管理充電站－古厝民宿「天空的院子」

管理隨口問

() 1. 一個用商業模式來解決某一個社會或環境問題的組織，例如提供具社會責任或促進環境保護的產品或服務、採購弱勢或邊緣族群提供的產品或服務等，被稱爲　(A) 文創企業　(B) 環保企業　(C) 弱勢企業　(D) 社會企業

() 2. 古厝民宿「天空的院子」經營宗旨在於　(A) 成爲古厝民宿的領導品牌　(B) 成爲休閒民宿的代名詞　(C) 作爲傳統文化的保存者　(D) 以公平交易的堅持者自許

() 3. 「天空的院子」所執行的企業活動以何者爲核心？　(A) 營利爲主　(B) 道德重整　(C) 土地保育　(D) 社會責任

() 4. 爲何民宿是較適合的文化保存、地方創生之「媒介」？　(A) 民宿可以提供報紙　(B) 民宿可以使旅客停留較久時間，了解更多在地文化　(C) 民宿開墾可以拍成紀錄片　(D) 民宿可以進行複合式經營

() 5. 愈來愈多諸如「天空的院子」創辦人何培鈞爲了保存文化而採取創永續發展的方式來創造事業經營的個人或組織，被稱爲：　(A) 內部創業家　(B) 慈善事業家　(C) 社會企業家　(D) 資本主義者

第 15 章　企業倫理與社會責任

一、選擇題（每題 2 分）

（　）1. 下列何者之定義為「在法律與經濟規範之外，企業所負追求有益於社會長期目標之義務」？　(A) 社會回應　(B) 社會義務　(C) 社會責任　(D) 社會目標

（　）2. 某一觀光旅館推動節能減碳建造綠能飯店，屬於那一種企業活動的表現？　(A) 社會義務　(B) 企業倫理　(C) 社會道德　(D) 社會責任

（　）3. 旅館新進員工即被要求不能攜帶旅館房間內尚未用盡的清潔用品、餐飲、文具用品等回家，這是屬於企業的哪一種行為？　(A) 社會義務　(B) 企業倫理　(C) 公司治理　(D) 社會責任

（　）4. 以個人基本權益之保障與尊重為考量的倫理觀是：　(A) 權利觀　(B) 正義觀　(C) 功利觀　(D) 整合觀

（　）5. 餐旅業注意到選用低汙染材料、不過度包裝等環保議題，屬於那一種企業活動的表現？　(A) 社會義務　(B) 企業倫理　(C) 社會道德　(D) 社會責任

（　）6. 下列何者與要求企業執行社會責任的法規無關？　(A) 商品標示法　(B) 公平交易法　(C) 勞動基準法　(D) 消費者保護法

（　）7. 綠色管理 (greening of management) 的認知為何？　(A) 管理者在組織空間多放置綠色植栽的認知　(B) 管理者之決策與行動要降低對自然環境造成衝擊之認知　(C) 管理者對綠色能源認識與運用之認知　(D) 管理者以綠色為企業形象之認知

（　）8. 現代觀點認為公司社會責任的範圍應該是：　(A) 只有股東　(B) 只有員工　(C) 只有顧客　(D) 所有利害關係人

（　）9. 以下那一項是符合社會責任？　(A) 廣告　(B) 揭露錯誤資訊　(C) 降低廢水污染　(D) 不僱用少數族群

（　）10. 旅行業為客戶辦理高於一般同業的旅遊平安保險，以符合旅客期待，這是屬於：　(A) 社會義務　(B) 社會回應　(C) 社會責任　(D) 社會觀光

（　）11. 保護和強化社會福祉的一種義務是：　(A) 社會權力　(B) 社會成本　(C) 社會利益　(D) 社會責任

（　）12. 以協助世界上的邊緣事業或獨立藝術家進入主流市場的實際行動，以及採創新或永續發展的方法來創造社會提升機會的個人或組織，稱為：　(A) 內部創業家　(B) 慈善事業家　(C) 社會企業家　(D) 社會資本家

（　）13. 商品標示法規定產品必須在商品本身或外包裝標示清楚的主要成分或材料，在餐飲業也一樣在菜單上如實提供食材內容，是遂行哪一種社會責任？　(A) 遂行綠色行銷　(B) 告知產品有關資訊　(C) 施行購買教育　(D) 提供親切的服務

（　）14. 餐飲業愈來愈注重在產品與服務之外，更注重以養生食材吸引注重樂活生活型態的現代人，這是哪一種行銷觀念？　(A) 產品觀念　(B) 銷售觀念　(C) 顧客觀念　(D) 社會行銷觀念

（　）15. 對低收入者、殘障人士等弱勢族群的旅遊補助，屬於哪一種觀光類型？　(A) 文化觀光　(B) 永續觀光　(C) 宗教觀光　(D) 社會觀光

二、專有名詞解釋（每題 4 分）

1. 企業倫理：_____。
2. 企業社會責任：_____。
3. 社會回應：_____。
4. 社會義務：_____。
5. 綠色管理：_____。

三、問答題（每題 10 分）

1. 倫理的三個觀點為何？

2. 社會責任層次的內容與決策架構為何？

3. 試申論綠色管理的重要性。

4. 試以飯店業經營實例說明二種社會責任觀點的差異。

5. 試以餐飲業的經營實例說明社會義務、社會回應、社會責任的差異。

66

國家教育圖書館出版品預行編目資料

| 管理學；整合觀光休閒思維與服務應用/牛涵錚， |
| 姜永淞編著.--三版--新北市：全華圖書 |
| 2020.09 |
| 面； 公分 |
| ISBN 978-986-503-476-4(平裝) |
| 1. 休閒產業 2.休閒管理 |
| 990 109012701 |

管理學-整合觀光休閒餐旅思維與服務應用

作　　者 / 牛涵錚、姜永淞

發 行 人 / 陳本源

執行編輯 / 卓明萱

封面設計 / 盧怡瑄

出 版 者 / 全華圖書股份有限公司

郵政帳號 / 0100836-1號

印 刷 者 / 宏懋打字印刷股份有限公司

圖書編號 / 0820902

三版二刷 / 2022年9月

定　　價 / 新臺幣580元

I S B N / 978-986-503-476-4

全華圖書 / www.chwa.com.tw

全華網路書局 Open Tech / www.opentech.com.tw

若您對書籍內容、排版印刷有任何問題，歡迎來信指導book@chwa.com.tw

臺北總公司（北區營業處）

地址：23671新北市土城區忠義路21號

電話：(02) 2262-5666

傳眞：(02) 6637-3695、6637-3696

中區營業處

地址：40256臺中市南區樹義一巷26號

電話：(04) 2261-8485

傳眞：(04) 3600-9806

南區營業處

地址：80769高雄市三民區應安街12號

電話：(07) 381-1377

傳眞：(07) 862-5562